中国当代美术二十年启示录

上卷

主　编　郭晓川
副主编　华天雪
　　　　张　敢

文化艺术出版社

1998·北京

《中国当代美术二十年启示录》编辑委员会

主　任　郭晓川

副主任　王　刚

执行秘书长　孙朝晖

秘　书　刘晓励　张　玥

版式策划　齐　鹏

印务总监　朱晓宇

印　务　王颜明　王　宇　蓝　江

电脑设计制作　易斯特图文设计有限公司

　　　　　　　魏　伦　王立强　黄宇明

　　　　　　　谢雪芳　王　磊

序

郭晓川

采访袁运生现场（右为采访者徐恩存）

我们进行的是一项学术活动，该活动包括两个部分：一是举办了名为《中国当代美术二十年启示录》的美术作品展览，主要包括油画、水墨画和雕塑，参展美术家有二十一人；二是编辑出版这套书，上卷主要由这次参展的美术家的口述美术史资料组成，下卷是参展美术家的作品集。这次活动的目的有四：一、对中国当代美术在二十年中的发展作出一定程度的反映；二、尝试一种新的美术史研究方法，即口述美术史；三、运用一种方法论，即从社会、政治、经济、个人家庭及心理的角度透视美术家的创作活动；四、对二十年艺术理论和艺术观念作出反映。现就几个方面的问题略作说明如下。

一 分期

采访田世信现场（中为邵大箴，左为郭晓川）

作为美术史的研究，首要工作是分期问题，分期问题反映出美术史家的观念与方法。我们此次活动关注的时间范围是1978至1998年的20年。

从中国社会来看，1976年10月6日王洪文、张春桥、姚文元和江青被"隔离审查"，以及14日中共中央宣布粉碎"四人帮"，这一事件意味着历时10年的"文化大革命"的结束，也就是说，中国在政治上进入了一个新的历史时期的前夜，而真正的转折是在1978年。这样说的原因在于，虽然"文革"结束，但是整个社会并未从其惯性中完全脱离出来，最具代表性的是当时任中共中央主席的华国锋提出的"两个凡是"原则，即"凡是毛主席作出的决策，我们都要维护；凡是损害毛主席形象的言行，都必须制止。"因而此时人们的观念仍未脱出"文革"的窠臼。此时的美术作品无论在观念上还是在语言上，仍然是"文革"艺术创作的延续，如《要把无产阶级文化大革命进行到底》、《你办事　我放心》、《华主席和我们心连心》等作品。1977年8月12日至18日召开的中共第十一次全国代表大会的政治报告将"无产阶级专政下继续革命理论"规定为大会的指导理论，包括对"文革"的高度评价以及继续使用"文革"政治口号。尽管有这些问题，但是1977年的一系列政治活动为1978年的根本性转折作了大量的铺垫。

1978年5月11日，《光明日报》发表了《实践是检验真理的唯一标

采访尚扬现场（左为徐恩存）

采访罗尔纯现场（右为采访者徐恩存）

准》一文，在全国掀起了大讨论和政治辩论。这一问题讨论的意义首先在于突破了"两个凡是"，其次是冲击了"左"倾教条主义和个人崇拜思想，因而带有深刻的反思性质。该年年底，中共中央分别召开了工作会议和十一届三中全会，明确提出了"解放思想"的口号，由此打破了长期沉闷的政治局面，1979年初中国的意识形态领域开始出现了一个大的转变。1977年11月刘心武《班主任》和1978年8月卢新华《伤痕》两篇短篇小说的发表，标志着"伤痕文学"的兴起。文学创作思潮对美术创作的影响不容忽视，虽然1978年美术领域并未出现大规模的"伤痕"作品，但是作为一个前导期，1978年是一个重要的分界线，因而它被作为我们这次活动考察对象的上限。

把1998年作为这次活动考察对象的下限，主要是从分期形式上所作的考虑。我们并不认为人为的时间度量单位有更深刻的历史涵义，如认为世纪末的来临与人类活动有某种关联。我们在此仅仅是将二十年作为一个时间单位，以便于观察和分析。

二 美术家

采访孙家钵现场（右为采访者殷双喜）

在二十年中取得重大成就的美术家并非仅是参加我们这次展览的美术家，但是我们挑选的这些美术家的确在二十年中发挥了一种不可替代的作用，实际上，他们是二十年来勇于探索和创新的中国当代美术家的代表，观者通过此处的二十一位美术家或可以见出二十年发展之一斑。我们选取的二十一位美术家有如下特点：1、非苏化，即对前苏联素描教学体系持保留态度。2、立足于中国古代和民族传统并调和中西方文化和艺术冲突。3、具有较强的表现色彩。

三 口述美术史

采访田黎明现场（右为采访者徐恩存）

尽管口述历史在国外已经发展了一个相当长时期，在中国历史研究领域亦有部分使用，但是口述美术史在中国尚未开发，我们在此则尝试了这种美术史的研究方法。口述美术史是以美术史当事人或亲历者回答美术史家设定的有关问题的形式而完成的，它不同于美术史家在书斋或研究室中编撰的美术史，由于是当事人或亲历者的口头陈述，因而具有

生动和鲜活的特色。它可以成为详实的美术史资料，供今后的美术史研究者从各种角度进行考察和研究，还可以成为一切艺术家、美术家、美术教育家和艺术爱好者珍贵的第一手参考资料和生动的教材。在中国美术史研究方法比较贫乏的情况下，口述美术史研究尤值得一试。

采访朝戈现场（左前为采访者邹跃进，左后为摄像孙朝晖）

四　方法论

　　美术史之方法应该综合化多样化，这也是我们这次活动的一个基本观点。观察一个美术史家、美术现象、美术史时期或阶段，依据单一的方法论或很难揭示更多的内涵，所以我们主张应综合使用多种必要的方法来对美术史做出研究。尽管从艺术自身的形式方面进行考察是十分重要的，但是更多的层次也有待揭示，如政治的、经济的、社会的、文化的、心理的等等。因此我们认为，除了艺术形式理论外，马克思主义理论、心理学理论也应该成为美术史研究的主要方法。所以虽然由于条件的限制，我们此次采访活动还比较幼稚和仓促，但是我们在所设问题中基本考虑到了美术家所处的时代、家庭背景、成长和发展环境，以及政治、社会和文化事件对其艺术选择所起的作用与影响。这或许可以反映出我们的方法论观点。

展望（左）与殷双喜在采访现场

五　口述美术史的意义

　　像一般美术史一样，口述美术史首先具有纯粹的艺术欣赏价值，也就是说，它是美术史家所创作的艺术品的历史流程，具有纯粹的历史审美价值；二它还具备一般美术史的借鉴价值，它可以反映一种规律性的东西，从而成为后人行动的重要参照系。除了一般美术史的这些重要特征外，口述美术史还具有第三个特点，即原资料性，它具有与档案、原件、原作等历史原始资料相同的价值。

　　衷心感谢中央美术学院研究部、易斯特（中国）有限公司、北京现代美术博物馆的鼎力相助。

总策划郭晓川在后期制作现场

EAST·NET

易斯特（中国）有限公司总裁 史悟腊 (COLA SVENSSON)

We wish China's Art work
even greater success during
the new century!

Ola Svensson

祝中国美术事业在新的世纪
不断取得更大成绩 ！

史悟腊

易斯特（中国）有限公司总裁助理
易斯特（中国）有限公司北京分公司总经理
易斯特（中国）有限公司文化发展研究中心主任　　王　刚

　　中国美术研究中有很多亟待解决的问题，二十年的回顾与总结更是我国现当代美术研究中的一个重大课题。如何认识二十年，对中国美术在下一个世纪的发展至关重要。我曾经是一位普通的美术工作者，为祖国的美术事业做出自己的贡献，一直是我最大的心愿。

　　参与这次学术活动，既是我们公司开展文化传播事业的良好开端，也是我本人进一步涉足美术探索领域的契机。我将和公司全体同仁一如既往地为祖国美术事业做出更大贡献。

Wang Gang

采访者简介

徐恩存简历

1949年　生于山东

1987年毕业于中国艺术研究院艺术理论研究班，曾先后工作于河南省艺术研究所，《中国美术报》、《美术观察》杂志，并出版多种专著，发表评论文章数十篇。主要从事美术理论研究和美术批评。

祝斌简历

生于1951年，中国美术评论家，现为世界华人艺术家协会理事、湖北省美术家协会驻会副主席,1987年在湖北省文联文艺理论研究室从事美术理论研究。论文《在冲突中实现自我：兼论新兴艺术群体》(载《美术》1987年第2期),1988年应邀参加"杭州视觉艺术研讨会"，"中国文化学学术讨论会"(武汉大学)。论文《对中国当代美术理论的评价与反思》(载《美术》1988年第7期),1988年应邀参加"中国现代艺术回顾展艺术讨论会"(北京)。1990年主编《湖北艺术1978——1990评论集》，湖北1990年版，论文《美术批评的批评》(载《江苏画刊》1990年第12期)。1991年调入湖北省美术家协会，应邀参加"91中国油画年展学术研讨会"。论文《批评：问题与方法》(载《艺术广角》1991年第2期),1992年被聘为"广州九十年代首届艺术双年展"评委。论文《精神偶像与情境逻辑》(载《艺术广角》1992年第2期)。《市场情境中的艺术批评》(载《艺术市场》丛书1992年总第7期)，《王广义1985——1990绘画作品中的游戏成分》(载《当代艺术潮流中的王广义》四川1992年版)。1994年，论文《艺术中的游戏成分与价值感》载《艺术潮流》1994年第1期，《石冲绘画作品中的艺术价值》、《艺术创造：植根于神话中的美学观》。1996年被聘为"首届当代艺术学术邀请展"文献工作委员会委员，撰《90年代中国当代艺术批评　现状与评价》。

殷双喜简历

1988年考入西安美术学院美术理论专业。

1989年到北京，入中国美术家协会机关刊物《美术》杂志任编辑、记者，随中央美术学院教授邵大箴先生(博士生导师、中国美术家协会理论委员会主任)学习，专业方向艺术批评基础理论。1991年毕业，获硕士学位。

1989年参与组织中国现代艺术大展。1991、1993年作为学术秘书参与组织第一届、第二届中国油画年展。1993年参与策划组织90年代广州当代艺术双年展，任资格鉴定委员会副主任。1993年到1996年，多次参与中国当代艺术文献展。1991年至1996年，参与组织第一、第二、三届中国美术批评家提名展，任执行委员。1996年至1997年，组织策划首届当代艺术学术邀请展，任组委会副主任。曾应邀参加全国美术理论建设与教学研讨会，上海美术双年展学术研讨会，广州中国当代水墨艺术研讨会，成都中国当代雕塑研讨会等。自1981年以来，在国内外专业报刊上发表美术理论及美术评论文章近百万字。美术评论专集《对话与批评》即将出版。曾参与组织在欧共体、日本、香港等地举办的中国当代艺术展览并撰写画册评论文章。1990年作为中国当代艺术评论家被收入意大利出版的《ART DIARY》，1997年被收入《世界名人录》、《世界华人艺术家成就博览大典》。曾任《艺术市场》、《画廊》杂志特约编辑，《美术文献》、《美术界》特约编辑，现为中央美术学院《美术研究》编辑。

邹跃进简历

1958 年生于湖南省隆回县，艺术学硕士。

现为中央美术学院教师，美术理论博士研究生。

专著：《他者的眼光—当代艺术中的西方主义》（作家出版社出版）。

曾经在《美术研究》、《文艺研究》、《美术观察》杂志等学术刊物发表学术论文多篇。

华天雪简历

1967 年生于辽宁营口，1989 年毕业于中央美术学院美术史系，获学士学位；1994 毕业于中央美术学院美术史系，获硕士学位。现任职于中国艺术研究院美术研究所。主要学术论著《在古今中外的交汇点上—吴冠中论》。

张敢简历

1969 年 6 月　生于北京，1991 年 7 月　毕业于中央美术学院美术史系，获学士学位。

1994 年 7 月　毕业于中央美术学院美术史系，获硕士学位。现为中央美术学院美术史系讲师。

读书与工作期间，发表论文，译文多篇，参与撰写和单独撰写（译）著作：《美术概论》、《西方现代美术》、《艺用解剖学》等。

目　　录

范迪安访谈录

采访人：郭晓川
时　　间：1998 年 9 月 5 日晚 7:00
地　　点：中央美术学院美术馆

范迪安

郭：范先生，作为美术史论家和艺术批评家，请您以一个见证者的身份，谈一谈中国美术 20 年来的发展概况和如何看待这 20 年的美术状况的问题。

范：要谈 20 年，觉得是不容易的。从个人对时间的感觉上说，这 20 年过得飞快，一转眼我们已人到中年，就自己的个体来说，所做的太少，而且思维往往跑在行动前面，深深感叹实际上做得太少，但若对中国美术 20 年投去怀想，这 20 年则是极为丰富又极为复杂的 20 年。从美术历史上看，很少有哪个 20 年的时间段像这个 20 年这样波澜壮阔、丰富多彩，也很少有西方艺术历史上的 20 年能够与中国美术的这 20 年相比，中国美术这 20 年的变革、变化不仅是属于中国的，也是世界美术史上的重要篇章。我们读过许多本艺术史，特别是 20 世纪的艺术史，西方人写 20 世纪只写西方，虽然称为世界史，但主要写西方。我相信，现在西方学者如果要写一本 20 世纪的世界美术史，他就必然要写到中国，中国这 20 年的美术已经成为世界艺术的组成部分，这是无疑的。

在今天来谈过去的 20 年，又特别地富有意义，因为马上就要跨世纪了，在世纪之交的时刻，特别容易让人发"思古之幽情"。今天的信息时代迅速地把一切变为历史，变成过去，所以，20 年美术许多故实也有点遥远了。在迎向新世纪的时候，美术界认真地回顾和总结 20 年，对于思考新世纪中国美术的走向，肯定是有意义的。你策划的展览称为"20 年启示录"，这个题目出得好，它不仅是一个题目，而且是一个学术主题，"启示"二字，有对历史价值的基本判断，更提出了问题。20 年给中国美术带来多少启示！给中国文化带来多少启示！这的确是需要回顾的。只是要让我在今天短暂的时间里和即兴的访谈中谈这么大的题目，我觉得很有些没把握。你刚才说我是见证者，我觉得应该是参与者，在其中者，"见证者"难免有在局外旁观之嫌，这 20 年实际是身在其中，但因为身在其中，又难免片面，所以只能谈一些感受。

现在回顾起来，20 年前的 1978 年，的确是中国社会转折的重要年头，虽然那时候美术界还没有什么大的活动，还有点处于"文革"结束后的一段迷惘期之中，但 1978 年的中国政治发生了深刻变化。那年 5 月开始的那场后来成为中国改革开放号角的思想论战，也就是"实践是检验真理的唯一标准"的大讨论，从思想上开始了解冻和解放。那年冬天党的十一届三中全会，使我们国家和社会获得了命运的大转机，冲破了长期"左"的思想的禁锢，开始了从经济到文化都重新建设的里程。我还记得当时的三中全会这样提到："一个党，一个国家，一个民族，如果一切从本本主义出发，思想僵化，那它就不能前进，它的生机就停止了，就要亡党亡国。"这种提法，真是振聋发聩！把思想能不能解放和党、国家、民族三者的生死存亡联系在一起，这无疑是让所有中国人都感到振奋和感到责任重大的警示！中国艺术和文化的新时期也就由此开始了。到了 1979 年，北京油研会的"新春画展"开始了，中央美术学院的学报《美术研究》恢复了，《世界美术》创刊了，王式廓、董希文等老艺术家的作品回顾展举办了，全国美协正式恢复了，首都机场的壁画落成了，星星画会的美展也出现了……1979 年的美术活动前所未有的繁荣起来，真有一夜春风来，千树万树梨花开的势头，因此可以说，我们这 20 年的美术，

采访范迪安现场（左为郭晓川）

1976年第一期(创刊号)《美术》杂志发表侯一民、邓澍、靳尚谊、詹建俊、罗工柳等人创作的油画作品《要把无产阶级文化大革命进行到底》,代表一个历史时期的风格和观念。

1977年第二期《美术》发表的作品,显示出前一个历史时期的巨大惯性,同时也说明"解放思想"的紧迫性。

一开始就是变革,是变革的观念、变革的理想带来了艺术创造的动力,激活了艺术的格局。从那时候开始,变革的主题贯穿于20年中国美术的思考和实践之中,至今仍未结束。

你刚才说到要谈谈对20年美术的总的感觉,我想主要是两个特点,一是这20年,我们的美术界是空前的活跃,艺术生产力是空前的解放。这个词比较有政治色彩,也比较有社会色彩,但是想来想去,归纳20年美术的特点,首先不能不谈到艺术生产力的空前解放。如果没有改革开放带来的艺术生产力的解放,我们就不可能有这20年艺术上的变化和获得的成果。在这个历史时期,老、中、青几代艺术家,特别是在老中年艺术家突破原来比较狭窄的艺术观念,展开了各个层面的探索,在各个种类展开了实验,使整个中国美术走出原来单一的模式,特别是概念地反映现实、概念地服务于具体政治的模式,这才有艺术上的多样并存,进入了一个初步的繁荣时期。现在总结20年美术,恐怕还有人不敢理直气壮地肯定改革开放带来艺术繁荣的成果,还仍然觉得问题比成果多。当然,问题是有的,特别是学术问题还很多、很突出、很尖锐,但是这20年美术的基本面貌对应了改革时代中国社会变化、进步、发展的形势,这是不应怀疑和犹豫的。通过艺术生产力的解放、通过艺术变革,现代型态的中国艺术初步地建立了起来,这是20年美术的主流。另一个特点是,20年中国美术是在东、西方文化的碰撞、矛盾和冲突中展开的,总体上表现为中国艺术对西方艺术的应战与自身文化价值的建立。20年来,从油画、版画、雕塑到中国画,各个种类都经历着遭受西方艺术影响的过程,也都努力在克服西方的影响,寻求艺术中的中国文化特性与价值。尽管今后的艺术史将从千姿百态的美术作品淘汰、筛选留下来的代表作,但这个整体的与西方艺术遭遇和互动的过程本身就是20年重要的现象,没有这种碰撞与矛盾,中国艺术也就没有生机,这是前一个特点的深化层面。正是中国美术在这世纪末的最后阶段经历了"文化间"的互动,才使我们能够展望下一世纪中国美术的新的走向。

郭:你能不能对这20年美术作一个大致的分期,谈谈各个不同时期的特点?

范:不少艺术批评的同行都考虑过这个问题,我想,大致上思路是相近的。我以为,可以分为三个阶段。第一个阶段,从1979年至1984年,也就是第六届全国美展为止。第二个阶段,从1985年开始到1989年。第三个阶段,九十年代以来至今。第一个阶段,我觉得可以称为艺术情感转换期。经过了"文革"的扭曲和压抑,在新时期来临之后,艺术家最迫切的愿望是自由地抒发自己的情感,下笔之际不再受"遵命美术"的阴影干扰。那个时期,美术界整个都在反思。反思什么?反思"文革"期间虚假的东西、呼唤真诚的东西。从詹建俊《高原的歌》到袁运生的首都机场壁画,从陈丹青的《西藏组画》到罗中立的《父亲》,从东北群体的"伤痕美术"到四川画派的"乡土写实",从"同代人画展"到"半截子美展",以及许多老艺术家离开都市、到乡村去、到边疆少数民族地区去深入生活,都是为了寻找纯洁的人性和真实的情感。从艺术观念来说,那时候是一种共性的观念,也就是共同的人道主义意识,把艺术中失落的人性建筑回来,特别地借助塑造形象和描绘边塞风情,来抒发自己的情感。在油画上是这样,在水墨画上、版画上也是这样,从周思聪、卢沉到周韶华,从黄新波到王公懿,那时候的老中青在艺术取向上是一致的,就是努力表达自己的情感。现在看来,连当时的吴冠中提倡艺术上的"抽象美",也是一种情感抒发的需要。第二阶段,可以称为艺术观念分野期。在此之前,艺术界没有特别地强调观念,只是在题材上各有侧重,艺术形式也基本上在具像造型的范围之内,当时有一个术语很时髦,就是"变形",也就是艺术形式上的初步的探索。但是,在六届全国美展之后,画坛开始讨论个性,而讨论个性就是讨论观念。从思想的解放到观念的突显,原先比较整体的状况在更深的层面上被打破了。于是有了从85年到89年这段时间艺术观念的大分野。除了老、中艺术家之外,新一代的青年画家登上历史舞台。谈到这里,我们首先不得不讲"85美术新潮"。新潮这个词的出现,或者说在批语中用上"新潮"这个字眼,借以来推助美术的发展,那当然出于很多评论家、包括活动家的一种策略,经过历史的检验,它是否能够成为一个历史名词?我觉得"85美术新潮"这个词是还是比较贴切的。经过82、83年时候的一些准备,特别是一些院校、一些青年教师和青年学生的准备,到1985年就出现了许多青年艺术群体,从北京、上海,到浙

江、到西南、到广州，很有点全面开花的趋势。这些青年艺术团体在当时都是标以艺术革命这面旗帜，都高喊艺术观念的变革，也就是说他们需要有一种新的精神的凝聚力，来把年青的朋友结合起来。现在看起来，"85美术新潮"是一个历史现象，是中国艺术发展的必然现象，虽然新潮之中最后留下的作品、实际上立得住的作品并不多，主要表现为一种活动，甚至表现为一种口号、一种宣言。一个群体搞一个宣言，就能标明他们有一种新的艺术观念。在绘画的学理上他们还远远没有触及到西方现代艺术，但他们表现出来的一种革新的精神，一种艺术观念上的突破精神，是积极的，是有锋芒的。年青人艺术的难能可贵之处就是充扮一种前卫的姿态，更着重创造，希望与众不同。这种探索的锋芒是一种锐气、热情和理想，我觉得都是非常可贵的。一个国家的艺术如果没有青年人的激进，就会显的沉闷。85美术新潮在这个时候出现，而且开始提出很多问题，冲击一下原来虽然活跃但还是显得不够的局面，我觉得它是有价值的。这个时期也同样出现了一些误区，就是它直接了当地提倡向西方现代艺术学习，实际上并没有向西方现代艺术那样真正在艺术的问题、在艺术的课题上有多少钻研，基本上是对西方现代艺术采取浮光掠影的吸收，这里面也有不少是模仿，也有不少是照搬，所以那时候大部分作品有精神但是没有留下形态，艺术家有热情，但是还是比较盲目，这就显得不够，所以今天来看这个时期留下的作品我觉得还是不够，但是话还得说回头，在这个时期还是有好几个比较重要的艺术现象，我觉得在整体上对中国艺术的发展是有意义的，比如说谷文达当时进行的水墨的试验，那是很早了，尽管水墨这个领域，已经有很多老艺术家也在探索，但是，谷文达确实打破了原来我们所有的水墨观念，他开始进行新的水墨试验，把水墨从原来的小画变成大画，把水墨原来一种描述性的、抒情写意的这样一种文人传统变成水墨艺术形式的张扬，在水墨原则上就起了变化。水墨画领域的观念突破是相对不易的，当时大部分画家只是往深里走，而谷文达往宽里走，他的作用不在于画出新的水墨，而是从水墨的道路出发，走上一条搞现代艺术的道路，在艺术观念上比较有前卫色彩。再比如"厦门达达"，在福建厦门，黄永砯等几位年轻画家开始进行，"厦门达达"采取的是什么态度呢？它首先要从根本上否定艺术存在的合理性，否定原有艺术法则的不可动摇性，所以它采取比较极端的、甚至破坏式的态度，质疑艺术的现状，要打破艺术与非艺术之间的界限，要打破好的艺术与坏的艺术之间的界限，它特别直接借用了达达主义这样的名称、称之为中国的达达，厦门的达达，它的用意就是要否定一切。现在看来否定一切固然是很危险的，实际上也是不可能做到的，哪有一个艺术家可以否定一切呢，一个艺术家否定一切最后的结果，只能是创造了他自己的那一份，他是没有可能否定所有一切的。但是我觉得这个出发点对于黄永砯自己后来艺术的发展是很有好处的。他当时搞了一个艺术实验，再也不用面对画布来画，而是搞一个转盘，就是把画家的主体、画家的价值给去掉了，依靠转盘转到哪里，给我规定颜色，我就用这个颜色去画。看上去这是一个很荒谬的游戏，但实际上他所做的是要把原来的艺术家脑子里已经学到的东西，已经有的一些模式，已经有的一些痕迹，都要去掉，要变成一个重新开始，重零开始，从最原生态开始的这样一个状态来进行画画，他要把艺术家一个主动的角色转变为一个被动的角色，不仅否定艺术原有艺术形式的存在，而且否定艺术家的存在，这个东西在中国是很前卫的。大约在1986年冬天，他和他的小组还在福建省美术馆搞了一个现成品的展览，把美术馆外的一些废木料搬进展厅，装置起来，大有拆除博物馆界限的意思，但因为这种观念在当时太激进，没有搞成，他又把自己的作品拉到广场去烧掉，在地上写出"达达死了"的大字，把否定一切、包括否定西方与东方、否定艺术与自己的意识直接表达出来。象谷文达和黄永砯的这种作法，十分有代表性地表明了新一代艺术家在思想上强烈的反叛性，在强烈的观念性。当然，那时候青年群体还有许多，像浙江张培立、耿建翌的"新空间"、西南毛旭辉等人的新表现，南京丁方的新理性等等，都标榜了各自的观念。所以，1985年青年美展上孟禄丁、张群的那张画《走出伊甸园》是很有象征味道的，艺术家走出了封闭的幸福领地，走进了思想和认识追寻、精神飘泊的航程。

在85年到89年这段时间中，艺术上重要的现象不仅仅是"新潮"美术，这一点要

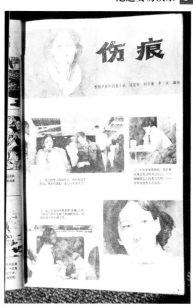

1979年第三期《连环画报》发表根据卢新华同名小说改编的连环画作品《伤痕》，这是"伤痕文学"最早在美术中的反映。

1979年第八期《连环画报》发表《枫》，在艺术表现上引起争论，该期《连环画报》一度被政府有关权力部门命令停止销售。

1979年创作，1980年第一期《美术》杂志发表的程丛林油画作品《1968年 x 月 x 日 雪》，属于"伤痕美术"。

特别提出来，因为有一种观点认为这个时期有价值的东西就是"新潮"，除此之外，其他艺术都是"延续型艺术"，不值得谈论和研究，还有种观点是否定"新潮"的必然性和它有意义的一方面性质，这也是片面的。你可能说我这样讲是中庸之道，是力求辩证，但是，有时候你想中庸之道也不容易，许多问题和现象不是当时就看得清楚的，而是需要在不断的比照、认识中学会宏观一点、历史地看问题一点，才可能看得清晰一点，才可能作出辩证些的看法。为什么我说这个时期是观念分野期呢？因为80年代前期老、中、青之间比较统一的东西到那时候分化了，取向各不相同了，学院内和社会上的画家艺术追求的东西也不相同了，甚至连北京和各地都不同了。比如那一阵子涌现出来的青年群体，就主要是在各地，相反北京倒少有出现，再比如学院里培养出来的新一代学生和70年代末、80年代初毕业的学生就很不一样，"代"的距离也似乎缩短了，代沟也明显了，这就是一种分化、分野、分流。在那个时期，另一个重要的现象是我们熟悉的油画中的新古典主义，也就是由靳尚谊、杨飞云、朝戈等一批画家为代表的在油画领域向西方古典艺术作更深入一步研究的现象，这也是一种新的观念，因为在此前，俄罗斯苏联学派的油画风格仍占主导，油画上向西方古典的再学习，与借鉴西方现代艺术一样，也是一种新的观念。由此扩大的就是"纯化语言"，对绘画性的再认识，淡化主题内容题材等等，把语言的问题抽出来给予重视。

再说观念的分流，还要提到中国画。中国画这个时候出现了李可染的晚期高峰，出现了对黄秋园绘画的认识，还包括对20世纪一代画家的重新评价，出现了地方性的结盟或不结盟的画派，如"新长安派"、山水西北风、"新文人画"，也出现了田黎明为代表的新水墨等等，这些现象一一都有艺术家自己或群体的观念在作出发点。版画中有代表性的自然是徐冰，没有观念的驱使，徐冰不可能在88年冬天拿出他的"天书"。他埋头刻"天书"的时候说到他已厌倦与其他人争辩艺术问题，所以关起门来寂寞地做，通过做，使自己的观念有了落实。因此，他的那件作品说到底是一件观念性作品。

有一件事至今使我觉得有意味。那是1988年冬天的一个早晨，我在美院校门口看见两拨人在忙碌，一组是准备办"人体艺术大展"的中青教员，他们拿着大画集中拍照，好些画在操场边上排开，后来就有了那个轰动社会的"人体艺术大展"。另一组是一些高年级学生，他们正在往车里装"道具"，准备到郊外去搞室外装置，搞行为艺术，他们的活动状况后来不得而知。我当时想，艺术的分流就在这里，这是无可抗拒的，是必然的。在开放之后的一段时间里，中国艺术必然从一个板块分化为万花筒般的碎片。作为一个过程，也成为一段历史。

我这样讲行不行？是不是有点罗嗦？你说这次搞一个"口述美术史"，这是一种新的形式，应该请大家都来讲，每个人讲的之间有共同点，也有不同点，不同的材料，放在一起，作为再讨论的素材，这是有意思的，我看不要叫美术史，叫大家提供材料，共同梳理。但是，这种一次性的即兴之谈，肯定难免挂一漏万。接下来说九十年代，也就是第三阶段。总起来看，90年代是一个艺术主题嬗变期和艺术风格综合期。所谓主题嬗变，就是说这个时期的艺术家在各个层面上有了自己的关注，作品的主题性特别明显地实现出来，这反映了艺术家在思想上的深化。所谓风格的综合，就是指一方面中国画、油画、版画、雕塑在语言形式上更加成熟了，一方面又有打破边界、相互渗透的综合态势，这也是中国艺术整体上的深化。具体的现象是大家都比较熟悉的，就不列举了。但是，问题也是比较突出的，主要是两方面，一是如何面对越来越趋严重的艺术商品化的挑战，二是如何在当代文化层面上看待中西艺术的关系。

郭：那么作为新生代和近距离包括政治波普这种现象，是不是可以也纳入到您所划分的第三个阶段？你怎样评价？

范：这两个现象发生的时间来看，是属于90年代。在90年、91年左右，刘小东的个人展览在美院画廊举办，那时我为他写了一篇文章，那时看刘小东的画，我就有一个大的感觉，他的画从造型基础和造型手法上，是比较学院的，但十分直接，更重要的是，他在主题上十分直接，他画周遭的、周围的一些可视的现实，这种可视的现实，后来尹吉男用了"近距离"这个词来概括，我觉得"近距离"这个词用得很好，很恰当，表达

了艺术家画周边的现实、又具有生活原生状态的这样一种痕迹，不加修饰，他把艺术从遥远的地带转移到一个非常近距离的视野里，所以他的画出现了很多新的东西，也可以称之为新客观和新现实主义，这是90年代在青年画家里面发生的一种新的现象，它的长处是它很鲜活，把艺术家自己那种生活经历和生活素材画到了作品中，所以每个人看他的时候，能够直接和这个作品产生非常短兵相接的对话和感受，你看到他的作品，感觉似曾相识，你看见他的作品画出来的艺术氛围，你好像曾经体验过，所以你觉得很亲切，能够接受，包括在文学和电影上都有这么一种现象，但问题是，这种现象后来也出现问题，几乎泛滥，尤其青年画家都画自己身边的事，问题在这里，因为年轻人的生活方式很相同，生活状态很相似，他们具体的生活行为呀，交往的圈子啊，都很接近，那么好了，这就出现大量的重复，他画的和我画的都差不多，你画咖啡馆我画茶室，你画酒吧，我画哪个街头的一角，带来了这种素材上的大量相似，那这时候，剩下可比性就变成了每个人的画法不同而已，其实你仔细把这些属于近距离绘画、新客观绘画、新现实绘画组合在一起你会发现，造型是很接近的，人的面部表情是很接近的，整个作品的主题和气氛是比较接近的，这样就出现问题了，所以就变成一种风尚，很多作品就变得没有力量，很空洞，而且反映出来的问题是年青一代的画家很窄了，他们所关注的东西太少了。

90年代另一个最重要的特点，是中国艺术界和国际艺术的沟通，这是90年代整个区别于80年代不同的。80年代主要是西方艺术到中国来，展览来，艺术家来，还有很多艺术家走出去，走出去主要是学习，只有少部分人参加到国外的、西方社会的主流的艺术文化群里边去，基本上还是去重新学习的这么一个阶段，但90年代发生变化，是因为从整个国际角度来说，西方出现了对它主流的怀疑，对它中心的怀疑，从西方艺术的本位出发，它需要吸收了解东方的艺术，特别要注意中国的艺术，所以它开始要注意中国当代艺术。我们知道90年代许多中国艺术家有很多机会到国外去，并没有一个西方的展览策划人或者西方的艺术机构在中国举行一个大规模的国际艺术展，主要是吸收中国的艺术到西方去，这是他们的需求，反过来中国的艺术家在这时候也希望和国际上多有交往，有这个机会，当然就大批地出去，出去之后，就使我们知道一个现象，原来在国内的一部分画家搞的这个政治波普，在一段时间里，成为国际上的中国艺术代表，就我个人来看，这就出现了问题。因为中国艺术它是一个丰富的现象，是一个在变革中生机勃勃的现象，各个艺术家、各个艺术种类都是非常丰富，怎么就选择了政治波普这么一种类型成为中国艺术的代表？看上去好像中国艺术家获得了机会，参加到国际大展中去，但是这种机会不是你主动选择的结果，而是被选择的结果，它不是你对西方文化的一种回应，或者对中国新文化的一种建树，反过来它是一个由西方的价值标准或者说是一个文化需求尺度的产物。所以我觉得出现某些波普作品作为画家个人创作无可非议，波普手法，它本身对应现代社会，尤其对应后工业时代的这种图像世界，60年代在美国起端以后，90年代到中国来，打通这个精英艺术和大众文化之间的关系，它使得形象更加通俗化，反映艺术家对大众文化日常生活现实的一种贴近，这无可非议；波普作为一种手法、作为一种艺术的语言部分地吸收过来，可能也能出一些很有意思的中国作品，但用一种政治的态度来使用这样一种语言形式，那么就会出现问题，这样对整个中国艺术的国际形象是有影响的。但这个时期也不算太长，这两年也已经消退，1986年上海双年展上，开始对这个现象出现批评。所以90年代一方面是非常丰富多样，但一方面出现了问题，就是说我们在更严峻的情境下来探讨艺术的发展。

郭：请范先生为我们谈一谈我们怎么样来看待西方的艺术以及20年来西方的艺术对中国美术的影响，还有一个是我们应该如何借鉴西方艺术，以期对中国的美术发展有所助益。

范：我想，谈这20年就离不开中西艺术关系这个话题，也可以说中西艺术关系一直困扰着中国艺术家和艺术理论家，特别是基础理论和艺术批评这个领域。虽然我自己不是搞西方艺术史研究的，但是一旦要从事艺术评论，包括观察、分析中国当代艺术，就不能不注意西方艺术的历史走向。20年中国艺术的发展，是在西方艺术大量涌进中国这样一个状态下展开的。中国艺术变革的一个非常重要的参照系，一种借鉴对象，就是

发表在1981年第一期《美术》杂志上27岁陈丹青创作的油画作品《进城》(《西藏组画》之一)

北方艺术群体作品选

当时的《美术》杂志发表的现代艺术群体作品

西方。中国在探索自己的艺术发展路子,这个路子总体来说是一个现代化的进程。由于西方社会从20世纪就开始进入了现代化的进程,它的文化在现代层面上已经急剧发展起来,所以我们在考虑自己艺术发展的时候,必须把目光投向西方。在很长一段时间,西方画家可以不看中国,他用不着关心中国发生了什么事,他用不着注意中国画家在做什么,我指的是当代艺术层面上,但是中国画家却不得不了解西方,不得不注视西方画坛曾经出现过什么,现在又出现了什么?这就是因为西方的现代艺术已经整整走过了一百年的历程,而其中突出的又表现为经历了现代主义和现代主义之后这么两个阶段。我觉得我们对西方艺术的理解,大概也是有过程的,80年代的时候,主要是对西方现代艺术的了解,一方面我们了解从立体主义以来的各个流派的发展,最初的一些对西方艺术的介绍只是零星的文章,后来变成整本整本的对西方艺术史的翻译和介绍,也出现了中国学者自己研究西方现代艺术的心得的著作,所以应该说目前我们的出版物上至少有十几个版本西方现代艺术史,甚至包括当代。我觉得我们对西方艺术的态度是很有意思的,一方面我们对它的现代发展非常注意,觉得非常兴奋,觉得从观念到语言到形态的各种变化给了我们一种刺激,也给了我们一种动力,这种动力就是要创新,要变革,要更加开阔,但是另一方面呢,我们对西方艺术又从来就缺乏逻辑性的去研究,实际上我们并没有时间也没有条件经历一个西方艺术的逻辑演变。西方现代艺术是一个逻辑演变的过程,一种流派的消失和一种流派的兴起,是呈更替状态的,原有的问题解决了,又冒出了新的问题,它体现了不断提出问题和解决问题的递进式的文化样式,这与西方现代的"进化论"社会发展观有关系。西方艺术经历了一个现代主义时期和现代主义之后的一个时期,这个分界限大概在70年代末期。这里可以先从我本人的感受谈起。我1992年到北美,先到加拿大,后到美国,在美国主要在纽约,纽约是当代艺术中心,到纽约一般要看三个博物馆,一个是大都会,它是一个综合性的博物馆,特别是古典艺术的博物馆,从古代东方埃及到希腊和两河流域,各个时期、各个地区的艺术遗产都有,也包括中国古代,它是一个综合性的古代艺术历史的宝库,在那里可以看到人类艺术历史的很多精品,是一个历史教科书般的博物馆,作为一种历史知识和阅历的补充,是必须去看的。第二个博物馆是现代艺术馆,它主要展出的是现代主义时期的艺术家的作品,或者我们通常所说的大师作品的展出地,第三个艺术馆叫惠特尼美术馆,它的最重要的活动,就是美国惠特尼双年展,也就是美国的当代艺术,也通常是从各个画廊中发展起来的艺术家的集合。我刚到美国特别急切的心理,就是想在很短暂的时间里,去感受美国当前的艺术是什么,希望能比较快地把到美国当代艺术的脉搏,要不然的话,展览非常多,画廊非常多,会使人眼花缭乱。大都会就不用说了,看了自有收获。在现代艺术馆里面,那时候正在展出一些大师的雕塑,一个很好的雕塑回顾展,从世纪初开始到五十年代的雕塑,还有侧厅的一些大师的绘画,看了之后,一方面觉得很新鲜,因为西方雕塑的原作在国内是不容易看到的,看雕塑作品的图片资料往往是损失很多,现代绘画很多作品到过中国,但是雕塑呢看得少。在这个馆里徜徉,我的感受是一方面有所收获,等于弥补了观察现代艺术原作的缺憾,但是另外一方面又觉得时间距离虽不遥远,但是那些所谓的现代艺术大师的作品已经是历史的一部分,已经跟我们今天的感受有距离,而且觉得他们堂而皇之处在现代艺术博物馆的墙面上和空间里,与我所置身的美国现实空间有距离。那些雕塑拥有很大的陈列空间,灯光配得很好,一幅尊贵的面容。现代艺术是一场革命,是一种非常有锐气的与当代现实碰撞的产物,可是在我的眼前,它们已经冷冰冰的高踞在博物馆的宝座上。突然使我产生这样一种感觉,他们和大都会看到的古典艺术作品没有什么两样,他们只是人类过去历史的一种结晶,要从这些作品里面去触及美国当代社会现实,很困难。他们代表的是西方社会的过去,不是现在。我再看第三个博物馆,就是惠特尼美术馆的展出时,我才感到贴近了当代。那是93年的惠特尼双年展,一进展厅,对着观众的第一件作品就是电视现成品,电视里正在播放92年洛杉矶白人警察殴打黑人民众的录像,直接把新闻事件搬进了展厅。整个展览中,很多作品反映的都是当下的现实问题。有一件雕塑是人体的男、女、老、少,他们手拉着手,造型仿真,但同一般高矮,让你在看的时候产生错觉,当视线落在老人身上时,旁边的孩子变成巨

人、当视线落在儿童身上时，旁边的成年人变成了侏儒般矮小，我想，这显然是对人本身提出了疑问，我问陪同看的馆长，这是不是"后人类"主题？她说你差不多理解了，此外的作品也大都是对民族问题、生态问题、文化的身份这些问题的反映。我觉得它给你呈现的已经不是某种艺术风格的东西、某种艺术语言的东西，更多的是当下社会问题、社会的文化主题，供人们思考。看了这样的展览之后，才觉得是当代艺术。当代艺术是直逼人们当下心理的。你想了解美国吗？那么你不用看报纸、不用听电台，从这个展览中你就可以了解。艺术家非常敏感，艺术家直接把这种当下的处境在作品中体现出来，所以这个展览就跟我在现代艺术馆看到的差距非常大。我想，当代艺术具有什么样的性质，为什么我们有时候要用当代艺术这个词，就是说当代人的思想感情，当代人所面临的社会现实，当代人所具有的一种时代境遇是鲜活的，是艺术不应该回避的。在这样的展览中，你会觉得博物馆是没有墙的，当然它有建筑、有空间，但在心理上，在概念上是没有墙的。博物馆里所展示的艺术现象，就是一种社会发生，直接沟通当代社会文化。而反过来，经典的大都会，也可以称作经典的现代艺术馆，它是有墙的，它让你看的是历史。

有意思的是，当我们说中国美术从 70 年代末开始了近 20 年的转向时，放眼西方，它也在 20 年前，也就是 70 年代末发生了转向。这两个 20 年，一个西方、一个中国，所发生的艺术变化，现在距离太近，还不能作出科学的比较研究，但这是十分有意思的现象。还是说西方，现代艺术经过 70 年的发展，它的内在结构开始瓦解。现代艺术的标志是什么呢，我们说它有个标志，就是它的精英化、它的经典性、它的语言为本这么一种性质。现代艺术在各个流派里面已经把许多的艺术语言的问题解决得非常透彻，抽象绘画最后走向极端，最后走向极少主义，到了极少主义的时候，艺术已经变得非常非常简明，非常非常概括。一个时期一个时期的艺术家提出不同的问题，把不同问题推向极端，然后解决它，最后到了波普艺术的时候，应该说都解决得差不多了。这时候的艺术语言艺术材料都不再成为艺术问题。反过来开始重新思考，艺术要不要和外部社会更多地沟通？艺术仅仅成为艺术家工作室里的实验，是不是最后封闭了它自身？这时候就出现了一种所谓后现代主义的转向。我觉得理解西方从现代主义到后现代主义的转向有两条线索：一条是现代主义走到了它的逻辑终点，因此它成了一个历史时期的终结，这时候就开始全面地对现代时期的一种背离。所谓后现代并不是一个流派，不是一种主张，而是它表达了一个文化时期的特点，无法用流派来形容它，而它也不是一个浪潮接着一个浪潮这样一种变更，也很难找到一个确切的词来概括这样一种新的分化和新的多元，那么人们只好用后现代也就是现代主义之后这样一个非常笼统的词来概括它，如果这样来看西方艺术走向，我觉得就有一点意思了。另一条线索，当代的西方艺术也正在开放，向世界开放，也就是从原来的西方中心主义转变为多元文化，与其他国家特别是第三世界国家多有交往交流。在现代主义时期，像南美的艺术例如墨西哥的艺术就在美国产生了很大影响，现在，南美的、拉美的艺术、中国的艺术、东南亚的艺术已经很受西方画坛注意。当然，一些西方艺术家早就看到了中国古代艺术文化的价值，从中获得启发，作品中有了一点"西中结合"的东西。现在，中国艺术家的艺术观念与方式更多地为西方所认识。有人说现在西方艺术正在走向终结，我不这样看，在一种泥沙俱下、在一种非常复杂和混乱的状态中，它正形成一些新的生长点，综合的趋势也很明显。这种状况是混乱中的调整和摸索，艺术的总趋势将是不断调整，然后产生新的有价值的东西。

中国艺术的发展逻辑和文化进程与西方不一样，这一点，现在我们应该比较清楚了。我们以往焦虑太多，其原因就是没有完全看到这一点，并觉得我们与西方比，有一种文化差势，一种文化落差，因此急于学、赶、超。现在应该比较冷静地看到，东西方文化、艺术在当代社会发展的层面上是有差异的，是差异，不是落差。我们与西方艺术的关系应该同中求异，异中求同。同中求异，就是说在当代社会经济趋于一体化的情形下应该坚持中国艺术的文化特点，异中求同，就是说以不同在艺术方式直面东西方社会面临的共同问题。具体一点说，西方现代主义时期这个板块是非常值得我们研究的，要用一种分析的方式整体地研究，学理上是有很多可吸收的，比如说在形式的分析上，在

"厦门达达"活动 1986 年 11 月在厦门新艺术广场焚烧作品的行为

盛奇等 观念21·太极 1988 行为 北京长城

观察方式上，在构成上，在材料的魅力上都很有东西值得我们借鉴。那么后现代主义呢，就不是一种风格样式可以借鉴，而应该是对它整个动态过程的一种分析。我们现在说后现代主义，或者说西方艺术到了后现代主义时期，它的绘画就不再是绘画了，绘画的界限被打通，绘画和雕塑摆在了一起，雕塑里面又含有图绘，现成品和人工的，艺术家的制品和机械制品结合在一起，各种生活的原材料都可以进入到作品中来，所以这时候就出现了所谓的装置这样一种艺术形式。各种手法可能性的结合，这就是装置，现在，更多的是录像艺术，电脑艺术。我想，后现代时期，是它的艺术全面向社会文化开放的时期，艺术不再是封闭的，不再是艺术家的炫耀资本，它跟社会的关系问题，即我们所说的文化话题。我们经常说的什么是当下的国际话题，我觉得是有国际话题的，这个国际话题，就是由于现代社会发展到后工业社会，发展到信息时期，伴生了人类的许多困境，特别是伴生了许多的社会问题，这里有民族问题、战争阴影、人类的生态环境、环保、人际关系，包括同性恋、艾滋病等等，整个现代社会过程中滋生出来的人类面临的各种共同的问题，家园的归属，族群的位置，还伴随着移民问题，等等这些，都是整个后现代社会所滋生的问题，所以，我们又不能够停留在仅仅是对语言的兴趣上，不能仅仅停留在对某种材料、某种形式的研究上，固然这还有可能出现新的作品，但是作为当代艺术家必须对自己所处的社会的情境、所处的文化问题，所处的心理现实有所关注。所以我觉得我们需要从西方现代艺术里面去了解它艺术语言的发展、艺术形式规律的这种好的因素，也需要从西方的后现代艺术里面去了解我们所面临的很多问题。为什么呢，因为我们说经济一体化，中国的经济制度正在发展变革，经济生活带来人类社会生活全面的一种变革，这是很深刻的，生活在中国的艺术家也同样开始遭遇到了在那个时期西方艺术家所遭遇到的各种处境，在我们的艺术里面应该有所体现出来，如果艺术没有它自己的主题，没有观念，它不能体现一个艺术家的立场和角度，这样艺术是没有生命力的。后现代是没有标准的艺术，没有很长远的取向和长远的目标，比较多是艺术家的当下反映，是一种比较快餐式的艺术，是无法收藏的艺术，是不可能进入博物馆的艺术，他把艺术的创造马上变成了一种艺术消费，消费完之后，它就再也留不下来什么东西了，从这个角度看，当代西方艺术是比较悲观的。我们如果能够站在更高的层面，从西方古典的、现代的、后现代的各个不同阶段都有所吸取，又有所扬弃，就能丰满我们自己又不丢掉我们的自我。

郭：下面的问题是对当下中国艺术发展的看法和意见，包括当前存在的一些问题。

范：我觉得目前我们美术最大的问题是从总体上来说还缺乏一种直面现实的勇气和真诚，在艺术作品的精神内涵上还显得苍白，有很多的不足。这是从总体上说的，比如近年来的青年美展，一些全国性的油画展、水墨展，都缺乏打动人心的精神内涵，缺乏深刻的人文关怀。我们的艺术家还比较急功近利，在艺术样式、艺术风格上的追求比较多，在艺术技巧形式上考虑比较多，但是真正作为一个艺术家，首先应有知识分子情怀，关注社会历史的发展，这方面还是不够。为什么这样说呢，因为百年中国有不平凡的历史进程，整个社会变革、民族解放和人的历史进步，这在其它国家都是少有的，但艺术上的反映仍然不足。我们的很多作品是一个封闭状态，是一种个人趣味，缺乏非常强健的精神力量，缺少一种很丰满的精神气质。我觉得这是一个总体上的问题。像文革时期，我们的艺术太意识形态化了，结果导致的结果是远离意识形态，又具体发展为逃避现实，艺术家只是表达一种非常狭窄的个人体验，近距离的、新客观的部分里面也有一些作品是这种现象，所以艺术家就变成都画所谓的周遭现实，在作品中，看上去每个人画的都是很真实，但把不同艺术家的作品放在一起，看上去还是很雷同的，而且这些作品又究竟是在表面上表现了现实，还是在本质上反映了现实，没有真正揭示本质，我觉得作为艺术家，还是要感受外部生活，还是要更宽阔地看到社会生活的变化，力求去把握到社会变化的本质的东西。大艺术家重要的作品，从古到今，都是反映那个时代特点，反映了那个时代人们共同的心理、理想、愿望，才可能留下来，尽管人们今天说，绘画已经不重要了，绘画就是一种游戏，绘画就是一种过程，只是一些职业画家们的个体的劳动产品，但是我想，我们既然谈论艺术，我们就要从艺术历史的逻辑进程中来谈论艺术，

属于"近距离"美术现象的几位人物刘小东（前排右二）、喻红（前排右一）、王华祥（前排右四）

那么艺术是什么呢？艺术告诉我们优秀的作品总是反映时代的思想感情，才能留传到今天，我想我们的信息社会尽管发达，人们不断朝着未来的世界去遐想，但是我们总不能因此背弃了历史，不能因为要跨入21世纪，就把20世纪前的二千年的历史都抛弃了。所以我觉得感受外部生活，了解社会现实，去反映更广阔的、更共同的社会文化心理，这是艺术家的一种责任。现在很多画家觉得画了画，只需要三五个朋友，艺术圈里看一看就够了，他们没有想怎么在社会大众里面引起共鸣，这是一个危险的状态。我认为艺术还是需要公众的，当你的艺术作品反映了公众的一种愿望，表达了公众的一种共同的心理情感，它的生命力就能够体现出来，我们说艺术要贴近大众，这不是抽象概念地说能不能贴近大众，而是说能不能从你的作品的精神上、内涵上、包括你所用的艺术方式上能够沟通与大众的关系，我们现在很多作品是封闭的，需要打开通道和外界沟通，这样的话艺术作品的价值才能够得到实现，社会大众是艺术作品能够得以流传、得以真正的生长的土壤。

王华祥创作的木刻作品《一匹走来走去的马》
属于"近距离"风格的作品

第二，回到我们所说的形式语言的角度，在今天，我们的艺术特别是绘画怎么发展，面临着极大的挑战，这个挑战是什么呢，就是大众文化的发展，尤其是进入信息时代，图像大量产生、传媒高度发展，我们的艺术，特别是绘画艺术何去何从，面临着挑战，我们如果对这个挑战准备不足，那么也将出现严峻的问题。这方面，已经有许多评论家在谈，我们面临的是图像爆炸的时代，或者图像泛滥的时代，特别是大众传媒中的电影、电视、各种报刊媒界、网上的图像信息，纷纷呈现在我们面前，那么美术作为视觉的传达作用，它就必然地削弱了，必然地减退了，原来美术的力量是很强大的，一张画可以振撼一代人，包括80年代初期，《父亲》那张画，由于它用了照相写实的手法，非常巨幅的画面，它给人的震撼力既有思想的，也有视觉上的。可是今天任何一个街头上的广告都可以超过《父亲》那么大的尺寸，那时80年代初，我们还没有看到那么大的广告，今天则有美女微笑，伫立在街头，电视里面重复播放的各种广告也是在进行视觉的疲劳轰炸，在这种情况下，人们对绘画，对画面的这种感受力，正在急剧下降，不光是一般观众，我看我们的画家也在下降，所以就特别要求我们今天的艺术如何能够找到新的出路。图像时代造就了"虚拟现实"，我们很容易跌落在这种虚拟现实之中，失去对形象原创性的看重，不要求绘画的深度。因此每个艺术家如果是严肃的艺术家都需要思考。

第三，要非常重视自己的传统文化，从传统的文化资源里面寻找动力，寻找它在今天转换可能性，这不是针对中国的水墨画说的，不是水墨画家也要学传统，当然水墨画家现在看来开始越发重视传统，我觉得我们的整个艺术都要研究东方的中国的传统文化，从中国的传统文化里面来思考中国人的思想情感和表达方式，特别是中国文化的性质和特征。我今天说到西方总体的来说研究中国的比较少，但是西方的有识之士，他们是注意到中国的传统文化中一些优秀成份的，这个优秀的成份不是一种形式结构、表现手段，而是中国人的思维方式、观察方式，而我们百年来现代化的过程中与传统形成了断裂，我们的思维方式、价值观念基本上是西方式的，现在，有必要往回找。往回找是找两个东西，一个是中国的哲学观念、思维特点，特别是人和外部世界对应、感悟、对话的方式方法，另一个是中国艺术家作为知识分子的品质，在学养上、学术上的标准，这种标准薰陶了一代又一代的中国艺术家，在今天，我们仍然受着它的检验。如果我们自己不提要求，中国艺术就会变成粗糙的东西、贫血的东西。在面向新世纪之际，美术界应该不回避现实地展开来谈，我想，我们今天谈的只是一个初步的开始。

王华祥　奇怪的目光　木刻

范迪安简历

　　1955年9月生于福建。1980年毕业于福建师范大学美术系，留校任教。1988年毕业于中央美术学院美术史系，获硕士学位，留校任教。1992-1993年在加拿大维多利亚大学作访问学者。现为中央美术学院副院长、副教授兼研究部主任。

邵大箴访谈录

采访人：徐恩存
时　间：1998 年 9 月 3 日下午 3:00
地　点：中央美术学院（帅府园老校塔楼四楼）中国油画学
　　　　会会议室

徐：1978 年到 1982 年这段时间，您很熟悉，请做一个回顾。

邵：我想，打倒"四人帮"以后美术界的变化是非常大的，1978 年学校开始恢复教学，因为"四人帮"已经把这些教育体制基本上摧毁，实际上已经停止运转。文革后期办过一些工农班，吸收了一些工农兵学员，开始了一些初步的运转。恢复了一些美术教育的工农兵学员班，有一两届学生。真正的恢复美术教育，是 1978 年末到 1979 年初，那时候美术学院大家都非常活跃，教育体制已经恢复运转。但是怎么运转？当时大家思想都还不够解放，要不要画模特？要不要画人体？其实在 1965 年期间就有人对这个"人体模特"开始发难，当时就不能画模特，其中很多课程就很难进行，特别是油画教学。不光是中央美院，全国都是如此。是不是要建立"工作室制"？怎样发挥教师的作用？都是很模糊的。所以说当时（1978）都很不明确，但是中央美院师生当时情绪都很激动，底下的讨论大家也都很热烈，其实中央美院在全国来说也是一个有代表性的单位，从中可以看到全国的变化。中央美院有几个变化，其中一个就是：恢复模特儿，恢复画人体模特儿，这是一个大家都很关注的动向，全国都在注意；第二个就是恢复校刊，把校刊给恢复了。《美术研究》是 1957 年办的。这是当时和中央美术学院华东分院（浙江美术学院）合办的一个刊物，文革之前就停办了，所以恢复这个校刊——《美术研究》。还有创建《世界美术》（杂志），这在 1978 年就开始酝酿了，经过文化部的批准，经过出版局的批准，创建《世界美术》。再一个就是招研究生，这是文化大革命后第一次招研究生，也是第一届，国画系、油画系、版画系、美术史系、雕塑系都招研究生，报名的都是当时美术界的一些尖子，年龄也都不小了，28 岁到 35 岁之间。这些人都是在文革期间被压在下边，像当时的陈丹青啊，也有文革以前本科毕业以后想报研究生班的这些人。所以说，美术学院在 1979 年一下子就开始显得生机勃勃！从艺术教育上来说，当时《美术研究》和《世界美术》的发行量都非常的大。《世界美术》达到过 24 万份，《美术研究》第一期达 12 万份，影响很大。其中包括有两篇文章：一篇是钱绍武先生谈关于人体模特儿，一个是我写的关于人体模特儿的问题。这样一下子十几万份都销售出去了。《世界美术》在 1979 年就开始介绍西方美术，当时我就开始介绍西方现代美术。在打倒"四人帮"以后，我就开始关注西方现代派美术，当时因为材料很少，图书馆不往外借书，几本有限的英文书或俄文的西方现代美术，手头上几本都是很有限的，我就写了《西方美术浅议》在《世界美术》上发表系列连载，那些东西都是很浅显的，但是在当时的社会上影响很大，不仅是十年文革期间，就是在文革以前的多少年，也很少有人了解西方现代派美术，下面的一些老先生在三十年代倒多少有所了解和接触。刘凌沧先生说那"莫迪里阿尼"我们早就有所接触，早就知道了，可青年人不知道，我们早就接触了，所以说中年一代、青年一代中间对西方现代美术很隔阂，文章当时很浅显，可的确影响很大，当时杂志销售量很大，达到二十多万份。那时候已经进学校的学生，有一些进入绘画系，像四川美院的那些学生，已经开始搞绘画了，他们创作力很强，像罗中立，他在快毕业的时候就创作了《父亲》那幅画，在创作《父亲》以前，其实他和他同

邵大箴接受采访后合影（右为采访者徐恩存）

1979 年以后表现人体艺术作品日益增多，引起中国专业人员和普通百姓的普遍关注，并引发了全国范围内的大讨论。这是 1980 年第四期《美术》发表的大量国外人体艺术作品

学的一些画已经受到了社会的关注。其实这些关注也应该感谢当时一位很关心青年美术的美术理论家和编辑，他就是何溶，他是当时《美术》杂志编辑部主任。他是编辑部的负责人，那么他很敏锐地发现了四川青年美术创作，当时还有一个编辑叫栗宪庭，他对四川青年美术创作也很关注，他们发表他们的作品，还给他们写文章，极力地推崇他们，作了一些报道，给了很大的关注。那个四川美院的罗中立、程丛林、何多苓、高晓华等，他们的作品不是完全很自觉地反映一个事件，但是形成了一个气候，形成了一个什么样的气候呢？也就是乡土美术的气候，表现农村的生活、农民的形象。这些农村生活，在我们发达城市看来，是比较落后的。这些农民形象是感觉很受苦、很受累的，但是特点是很真实。但是当时并没有把他们称为乡土画派，有人批评他们"小、苦、旧"，所谓这种艺术"小"，是指不是大主题，"苦"是说没有农民喜悦的心情，"旧"是说不像新社会，像旧社会。他们说这种艺术不应该鼓励。但是有另外一些人说他们画得真实，这是我们在文革以至文革以前所缺乏的，在文革以前我们理想化，塑造典型的农民形象，做出了一些成绩，但是对于农村生活落后的一面、消极的一面，我们不敢去表现它，这是我们反映现实生活的一个缺点。文革的风气就不用说了，完全是表现"红、光、亮"，表现那种人物和形象，那不仅是理想化，那更是过份的美化，粉饰太平，以致达到很俗气的一种地步。所以我们把它称之为"红、光、亮"。李苦禅先生说文革期间办展览我们不要去看那些作品，看了展览以后"要洗眼"，那些都是夸张的、都是粉饰的，所以说你看了以后，眼光就受到影响，审美的趣味受到影响，所以说要"洗眼"，当时说他是反动权威批判他，可见当时的文艺作品在艺术家的心目中降到何种地步，根本就不是艺术品，完全是一种反审美、反艺术的东西。我并不是说文革期间，我们的艺术家没有创作出好东西，但就创作风气来说，是非常可悲的。所以说当时罗中立的作品《父亲》出来以后，争论就很大，有些人认为这个形象非常好，有些人就认为这个形象很苦，这个农民不典型。当时在四川就有人说要在父亲的耳朵上加一个圆珠笔，圆珠笔就代表着他是一个新社会的农民形象，不是旧社会的农民形象，只有新社会才有圆珠笔，当然这些人是好心人。当时有些艺术活动家希望这件作品不要在评审中被刷掉，另外一些人认为罗中立画的这个农民形象很陈旧，但是很有力量。当时有一个叫钟惦棐的延安美术家，他过去是学过美术的，后来搞电影理论。他曾经写过一篇叫《电影的锣鼓》的文章，被打成右派，他是电影界的理论权威。他在一个电影文艺杂志上（我记不清什么杂志了）说，罗中立的《父亲》像一个老树根一样的美。当然了，老树根这个东西是埋在地下的，我们表面上看是很不美的。当时还有文学家、美术评论家等各方面人士评价罗中立的这个《父亲》。罗中立的《父亲》当时在中国美术馆展出的时候，来参观的人数之多是很超乎人们想象的，成千上万的人去看罗中立的《父亲》，所以引起了人们普遍的关注，他们很想看到他们所知道的很真实的形象，虽然我们解放了这几十年，我们农民虽然生活有了改善，但是由于文革期间的影响，有很多地区农民生活是相当落后的，这很有意思。虽然在78年、79年当时罗中立不是一个对社会很有思考的艺术家，当时他在大巴山了解农民、画农民，他并没有意图去表现当时的社会变化，他没有这个用意，但是不管你承认不承认，他的作品与我们79年的十一届三中全会的精神把工作重点放在农村上是不谋而合的，当时我们的工作重点是在农村，当时农民问题是社会的主要问题，我们的改革要从农村开始，所以说罗中立的《父亲》和当时的社会是很巧合的。来自下面的声音就是要改变农民的现状，这种呼声、这种要求并不是罗中立自觉去体会到的，他是不自觉地和这种事情相谋合了！他和现实相对应、相适应当然产生了巨大的社会效果，人人都到中国美术馆去看《父亲》。有人说罗中立的《父亲》有天安门城楼的毛主席像那样大的篇幅。所以说罗中立画《父亲》的现象不是个偶然现象，他是个必然的现象，在那个时候是应该出现这样一个艺术形象的。当时在创作这个作品的时候很有意思，罗中立发现在厕所旁有一个掏大粪的农民蜷缩在那里，春节的时候正在掏大粪，这种事情触动了他，心想一定要画这种人！人家都在过春节，他在这儿。所以说他是根据这种形象来创作的。但是他用了什么手法？他是借用了照相写实主义的表现方法，他在美国画册上看到一个很小的画片，是美国的照相写实主义作品。他吸收了这种技法，

中国前卫派的先锋"星星画会"成员之一的王克平在1979年创作的木雕作品《沉默》。

1980年第一期《美术》杂志发表24岁的王亥在1979年创作的油画作品《春》，曾引起争论

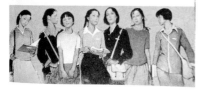

上图为1981年第一期《美术》发表26岁的王川油画作品《再见吧，小路》

真实地描绘了父亲脸上的黑痣啊、头发啊、皮肤上的皱纹啊。但是他的形象很整体，黑痣也好，皮肤上的皱纹也好，都反映了父亲的经历，农民的遭遇，所以他画的照相写实主义在社会上引起了大家的关注。但是有些人说这个作品不典型，当时在《美术》杂志上发表了文章。但是后来何溶就在一个研讨会上找到我，让我写了一篇文章，为罗中立辩护，这就很有意思，有人写批评罗中立的文章，我就写反批评的文章，也就是批评这篇文章，但是造成这样一种结果，写批评文章的作者受到了当时青年人的围攻，他们拿着我写的这篇文章和他写的那篇文章到他家去和他辩论。（徐：是邵养德吧）对，是邵养德。他是一个非常有才能的理论家，他对罗中立的《父亲》的批评及观察不是没有他的美学深度、理论的深度。他说罗中立的《父亲》只关心真实的一面，忽视了理想的一面，而造成了弊端。但我当时的文章很肤浅，和他争论社会意义呀什么的，但是当时我也有正确的一面，但当时邵养德在家里确实不得安宁，时常有人找他辩论。有人告诉我以后，我心里感到非常不安。当然了以后我们是朋友。邵养德见到我以后，我表示我很抱歉，没想到会造成这种后果。但是这种情况说明，当时一种艺术创作很容易在社会造成一种影响、一种轰动，这在当今社会是很难得的，甚至现在在社会自找这种话题引起议论。这就是当时掀起的那种乡土美术气候，但是当然也有"伤痕美术"，像当时的程丛林的《1968年某月某日，雪》描写文革期间的武斗，还有描写张志新的版画作品和油画作品，怀念周总理的作品：像高潮的《雨》，坐在汽车里经过天安门。这些都是"伤痕美术"，当然还有"星星画展"。"星星画展"不完全是青年人，当然还有中年人，都是在文革期间受压抑的中年人，他们想用他们的艺术来对现实进行批判，这里边不是没有好的作品，有些人把"星星画展"看成是抽象派、印象派、新派，其实并不是，他们的艺术并不抽象，他们倒想用艺术来关注现实。当然关注现实的艺术品和批判现实的艺术作品有很多问题值得注意，这种作品也要注重它的社会效果，这种作品也能引起不同的社会反应。所以说"星星画展"是一个有争议的画展，我们不是讨论这个问题，就暂时不去说它了。还有在北京举行的"同代人画展"。"同代人画展"不同于"星星画展"，又不同于"四川乡土美术画派"，当时这些画家关注于艺术语言的本体，也对现实生活反映非常敏锐，这些是中年画家，他们在中山公园什么地方、哦、还有上海、东北，像那些什么紫罗兰画会啊！这些都是一些油画团体，这很有意思，也是因为在文革以后，油画走在前面，因为当时中国画还没有反应过来，当时中国画有一套程式、模式，当中国画从程式、模式中挣脱出来，已到了八十年代初期。七十年代末期，的确油画是很活跃的。刚被摘掉右派帽子的江丰对"星星画展"和"同代人画展"都是很支持的，给他们写过序言。当时江丰恢复了他在中国美协的领导职务。是中央美术学院的院长，他在这方面起了一定的作用。在这个时候，他想成立一个现实主义画会，他提倡现实主义，他当时拟了一个名单：李瑞年等，以李瑞年为首的，他牵头的现实主义画会，油画的风气逐渐向表现主义发展，逐渐逐渐摆脱写实的范例，要力挽狂澜。但是由于李瑞年逝世，这个事情没有实现，没有做成，李瑞年当时要摆脱掉现实主义，与江丰他们思想有点相似，但这并不表示李瑞年和江丰他们的思想和忧虑不是没有道理的，相反为历史事实所证实。"现实主义"用一句形象的话来讲，像婴儿一样被扼杀掉了。当然八十年代初期也存在很多矛盾、很多冲突，艺术和政治、艺术和社会、艺术家本身也都存在很多问题，但是当时的风气非常好，召开了几次讨论会，在1980年举行青年油画展的时候，举行了青年油画家、青年艺术家讨论会。全国的青年艺术家都来了，罗中立也来了，当时讨论了语言的本体问题呀，艺术家的主体问题啊，语言的形式风格啊，形式美啊等等。后来到了八十年代中期，特别是到了1985年，气候就更形成了。形成了要创新的气候。这个我们在下面是要说的，我们刚才说的是八十年代初期。

我进《美术》杂志是很偶然的，我一直是一个教书匠，习惯于读书、教书，写文章主要是写外国美术方面，对中国美术并不是不感兴趣，而是很感兴趣，但写得很少。到84年江丰啊，王琦啊，他们通过华君武同意，要我去《美术》杂志社，去协助王琦同志工作，但当时我没有脱离美院，我还是继续做教学工作。84年底我去兼做了《美术》杂志的编辑工作，但还没有正式任命，杂志上没刊登出来，实际上84年底我已经开始在

那里了。正式任务是在美代会之后，其实美代会之前就任命我了，我在《美术》杂志社做主编工作5年，哦，5年多的时间。当时的美术界的形势可以说是风起云涌，特别是青年美术思潮，后来称做85美术思潮已经开始了，实际上从84年就开始了，但85年比较特殊。在80年代初到84年底，实际上这段时期中年艺术家也比较活跃，像吴冠中先生，那他60多岁，他当时发表文章，关于形式美、关于抽象美，他这些思想在当时可以说是先走在前面了，他是革新时代的声音。吴冠中先生写这些文章遭到许多人的非议和反对。吴先生的文章其实也并不是无懈可击的，但都是有理论深度的，在理论上都是完全能立得住的。我认为吴先生是一个艺术家，他很敏感、他受压抑，他个人和他的艺术风格受压抑，他能敏锐地体会到美术创作中存在的问题。美术创作在文革前17年，都是由题材来决定，只要题材好了，就成立了，对形式风格、绘画的语言不重视。所以这个事情到文革时期发展到登峰造极了，不注重形式和技巧，专门创造美的人不研究美，不研究怎样才能达到美的境界。当时吴冠中先生写这篇文章可以说是击中美术界创作的要害了。所以说，在当时美术界很多人都支持他。当然他说形式决定内容。过去是内容决定形式，也就是题材决定形式，所以说吴冠中先生反其道而行之，他认为形式决定内容，他认为艺术有了绘画语言，形式好了里面就有含义了、就有内容了。当时，吴冠中先生又受到了北京师范大学黄药眠先生理论的启发：内容形式是相互制约的。内容可以制约形式，形式反过来也可以制约内容。最后吴先生做了些许改正，他说形式能制约内容，这个改正，我认为吴冠中先生这样做是比较准确的。不管怎么说，吴冠中先生作为一个艺术家，给中国美术创作起到了积极的作用。但吴冠中先生始料未及的是，到了80年代中期，有些人从形式出发，从旧的模式中挣脱出来以后，走得越来越远，甚至反对像吴冠中先生的这种理论和创作，认为吴冠中先生是一个保守主义者，光讲形式、光讲美，觉得不过瘾了，艺术还有表达理念，还有表达观念，还要有干预意识。85思潮是从这个观念出发的，是从理性绘画，所谓一种理性绘画，就是要从理念出发，绘画要有理念，不能完全沉湎于形式美，认为吴冠中先生是搞形式美。所以说人们认为吴冠中先生是那个把魔鬼从瓶子里放出来的，他收不回来了，哈哈！所以说吴先生也成为一个被批判的对象。理性绘画作为我们这个社会的变革时期，强调理性绘画有没有他一定的道理呢？当然有一定的道理了。绘画不是一种纯形式的东西，也不是一种纯美的东西，绘画还要表现一种理性内容，精神上的东西，但是绘画如何表现精神？如何表现理性精神？如何表现我们关注的现实变革精神？或者如何表现一种科学理性精神？不管什么艺术品类，它都是要通过形式、绘画语言。所以说这个理念绘画一出，许多青年人都很支持。支持有很多原因，其中一个原因是我们这个社会确实需要呼唤理性的东西，需要呼唤科学理性精神，这是一个方面。另一个方面青年人他们需要艺术进行变革，需要变化，不需要满足于画面表面的东西，这种要求都是表现我们青年人革新的愿望。但是也包括这样的事实，他们只强调了绘画的理性精神，不注重绘画的形式内容。一些没受过艺术训练，没有艺术素养，没有绘画技巧，没有手工经验的人能在里面起到推波助澜的作用，他也可以在艺术浪潮中成为弄潮儿。他们的绘画没有经过什么严格的训练，没有掌握很多技巧，但是他要是搞出个东西出来，宣称是什么什么内容，是什么什么内容，可能就鱼目混珠，成为新潮绘画的一部分，所以说这样一来，新潮绘画就很复杂了。有艺术思考有艺术修养的人，有艺术思考没有艺术修养的人，有艺术修养没有艺术思考的人，也有没有艺术思考，没有艺术修养的人在一起，鱼目混珠。这其中你可以举出几十个、几百个艺术群体，这个地方、那个地方，到处都冒出来。但是真正能有所创作，在社会上能留下作品的人不多。当然我不是否定"85新潮"，从某种意义上讲，"85思潮"是一个面向西方艺术的思潮。有人说，"85新潮"是在一两年之内把西方所有的美术思潮、语言、流派都搞了一遍啦。各种流派都有了，从表现主义到现在的观念艺术，都试验了一遍，这说明很肤浅。但是"85新潮"推进我们打开窗口，跟西方艺术接近，吸收西方艺术的养料，使我们的艺术更多元化、多样化，使我们的风格和样式更丰富多彩。它肯定是起了一定的推动作用，同时这种思潮也有它肤浅的一面。但是到了89年，新潮美术就产生了那么一种状况，那种状况大家也知道，我在这里就不用多说了。

1981年第一期《美术》封面发表了罗中立创作的油画作品《父亲》

上图为1980年第一期《美术》杂志发表程丛林创作的油画作品《1978年夏夜——身旁，我感到民族在渴望》

徐：邵先生，能不能这样考虑，"85新潮"是不是受一种外部因素的影响，并不是中国艺术家内部的需要，艺术的自律性方面考虑比较少？

邵：一种艺术思潮，一种艺术现象，之所以能在中国掀起风浪，还是中国内在的原因。不能说它是一种外部的需要才来这种思潮的，没有内在的需要，它怎么能形成一种气候呢！它有它浮躁的一面，当时我们社会有人浮躁，好像我们在一天之内就能变成现代人了，就能创造现代艺术了，内部浮躁的现象也是产生"85新潮"的一个因素，实际上讲它还算得上是一个内部原因。它有它滋生的土壤，有这个思想基础。所以说外来思想一来冲击，它就跟着走了。

徐：我也这么认为，"85新潮"从总体上看，它是一种进步，但从局部到个体值得肯定的是比较少的了！

邵：对！"85新潮"对推进社会变革、推进艺术变革及它的良好愿望和促进大家的思考是可以肯定的，它有一定作用。我曾经说过"85新潮"是歪打正着，好比说人们从没有想对传统怎么样，却有人说要打倒传统、否定传统。这时就引起一些中年人、青年人思考：传统是否真的要被打倒，去研究事实不是这样。传统也有好东西，这就是"85新潮"的反作用。后来也就出现了新文人画，它是在80年代末期出现的，它是对"85新潮"的一种否定，人们认为文人画很好、很有价值，只不过是现代人加了一个"新"字，成为"新文人画"。"新学院派"、"后学院派"也是在"85新潮"后提出来的，当时浙江美院提出"新学院派"，中央美院提出"后学院派"体系，都非常有价值。你要打倒，我们反而要保护它，这些都是"85新潮"引起的。

徐：你在担任《美术》杂志领导的时候，曾鼓励支持过思潮运动，给这个思潮做过许多推动和支持，我们也看到，您曾经给以大量的篇幅和版面报道和刊载支持思潮的文章和评论。我还记得您曾在《文艺争鸣》或者什么刊物上你发表过关于新潮美术的文章，态度是非常明朗的，您是支持这个运动的。给我的感觉是这么样的。

邵：我可以老实地给你讲，这件事情是有两面性的，是暧昧的，是不那么明朗的。从精神上讲，我是觉得艺术是应该变革，对待新事情要爱护。另外我对于一些人的做法是反感的，在《文艺争鸣》杂志上我都提出了对青年美术思潮要保护，但我写了一些文章批判这些新潮。1986年第5期、1985年第6期，我记不得哪一期了，我手头上有。写了一篇《析一种思潮》，就是分析一种思潮，没有用我的名字发表，而是放在头一篇。因为我是主编，如果说这是邵大箴写的，作为主编的身份来写这篇文章，《析一种思潮》就是否定和批判反传统，我是用笔名发表的。如果你看到那篇文章，你就会认为我是一个保守主义者，不是你所说的态度明朗的那种啦。其实我当时态度是很忧虑的，《美术》杂志上发表了一些推进美术新潮的文章，也发表了一些不好的文章，不属于新潮范畴的文章，属于比较胡来的一些东西，这些事我做得也不是很好的，因为当时可以用几个字来形容：是一种失控现象。这是我做主编的责任。你讲的其实我对青年美术思潮是爱护的，是保护的，不是排斥的，这是对的！但是我对青年美术思潮里面提出的一些思想，我也是反对的。特别是否定传统、打倒一切，我里面有一篇很长的文章，一共有四、五千字来分析这种思潮，叫《析一种思潮》。

徐：那么后来也就是在"85新潮"以后，也叫做后期，对人体艺术也就是裸体问题，当时您是怎么看的？

邵：我在《美术研究》上发表过文章，在《人体美术大展》这个问题上相反我倒持保留态度，这完全是一种适应社会追求一种效果，好像要引起大家的注意，它没有实际意义。就是说我们中国封建思想几百年，用个人体展览来否定这些，我是采取有保留的支持态度。我写过一些文章，包括在《光明日报》上发表的，我不是太热情地支持这件事。

徐：90年代以来，美术方面的发展，包括一些"新生代"啦，这方面你有什么看法？

邵："新生代"我写过文章，包括它的代表人物刘小东，而且我给他写过一篇很长的文章。因为"新生代"有很值得注意的倾向，与传统艺术是有距离的，和新潮艺术也是有距离的。像刘小东参加过"89展览"，像中央美院被称为所谓"新生代"的，像喻红

那些人，他们离"85新潮"都是有一定距离的，还有其它年轻人，也都有一定距离的。当时争论美术学院那个围墙里面不可能出现现代艺术，后来我听闻立鹏先生说学院加上新潮才等于中国现代艺术的希望。因为中国的现代艺术太缺乏艺术修养了，围墙里面的学生受过艺术教育、艺术训练，假如它再来搞一次创新的艺术，相反它就有根基、有基础。所以说艺术不能没有修养，后来我引用闻立鹏先生的话，在关于刘小东的那篇文章里加以发挥。"新生代"实际上是反映这样一代人，他们是在50年代末期、60年代成长起来的青年人，他们既继承了父辈们的优秀传统，又有新的发展，但他们的思考又是不一样的，他不像王朔那样的痞子式的调侃文学，他和王朔有区别，他们的痞子气比较少，而且有幽默，通过自我讽刺，创造一种新的艺术语言。所以说"新生代"是值得我们注意的。85年思潮到89年现代艺术展之后就引起了不仅我们国内还有国际上的注视，当然"新生代"艺术也有它们的弱点，他们的社会经验比较少，他们的艺术创作找到了一种模式、一种方法以后，假如说它不加以深入和发展，它也会肤浅化。经过几年以后，也能说明这个问题，包括刘小东他们再向前推进一步是很艰难的，这就需要他走新的探索的道路。

徐：邵先生你看，现在好像是全国的艺术都处于一种疲惫的状态，在全国的一些大展上，都缺少一些有激情的，有活力的创作。在获奖作品里，还是受到一些主题影响的东西较多。事实上，是缺少一种艺术自律性。从这方面，展望未来，几年是不是感觉中国的艺术领域不会有太大的变化？会不会出现那种大手笔的有代表性的大画家？

邵：90年代以来出现一个很大的问题，就是商业体制、经济浪潮所带来的。实际上这是一种潜在的有阻力的不利因素，艺术走向市场化，这是不可避免的趋势。走向市场化的过程中，有很多艺术家不能以平静的心情进行创作，这是一个非常重要的因素。我们也不可能摆脱艺术与商业的联系，艺术与市场脱离这是不可能的。怎样使艺术家和这种体制保持一致的关系，恐怕需要不只是几年的时间来磨合，又要使商业体制健全，又要使艺术家心态平衡的进行艺术创作才能得到平衡发展。另外一个方面，艺术如何要保持有生气，如果要创造一个惊心动魄的艺术品，这个问题是非常复杂的，尤其是现在，各种信息出现、各种媒体的出现，像油画这种东西在西方已经不是很提倡了，不像中国这样油画、水彩画、水墨画分得很清楚了。他们只是讲艺术了，像中国这样分得很严格，艺术家有时他们感到非常困惑，他们一方面画油画、一方面觉得油画很过时。其实，这几年油画的成绩还是很大的，像油画的评选好作品也不多。看到有些作品场面很大，样式很新，内容也很丰富，但细一看，经不起看，有这方面东西在里面。有人一方面画油画，一方面又认为油画过时了，落后了，想搞一些新东西。有些人搞装置，搞观念，又没有这个本事，又没有这个材料，又没有这个社会气候，这个问题是一个很复杂的问题，所以说，这个要调整，这个心态一定要调整。不管社会怎么变动，艺术怎么变革，比如说搞油画，是关注现实的，是有时代特色的，是有个性风格的这种油画还能在社会上占有自己的地位。要有这种自信心，要有这种劲头。还有一个问题就是说西方，这个现象也是很值得思考的，是否完全要和西方艺术接轨，比如说最近我在油画评选中发现的问题，包括老、中、青三代人都出现的问题，就是走两三步退一步的问题。就是说不要老看到西方。像吴冠中先生他提出风筝不断线的时候，是他创作的高峰，80年代初期到90年代初期，是他创作的高峰时期，像江南一些风景很好。可是后来，像吴冠中先生创作的一些东西，特别是在90年代以来他有些断线，越来越抽象。因为我很尊重吴冠中先生，也对他的艺术创新非常赞赏，我对他那些太抽象的艺术作品不是很敢恭维，但是他最近画了一幅画叫《苦瓜家园》，是黑底子的油画作品，不是很大，里边的颜色非常丰富，白色的苦瓜在黑色的画面上错落有致，非常的抒情，油画语言也非常有特色。所以说我认为吴冠中先生先是向前走了几步，又向后退了一步。所以说我认为中国的油画不要太抽象化了。我觉得吴冠中先生他的水平远远超过赵无极、朱德群他那两位同学，他之所以超过，是因为他具有中国的审美情趣，虽然赵无极和朱德群两位先生也有中国的审美情趣，但是他们没有长期生长在这块土壤上，他们不如吴冠中先生生长在这块土壤上的根扎得这么深！所以说吴冠中先生这种艺术创作在世界上是能站得住脚的。另外，

1985年第六期《江苏画刊》发表程丛林油画作品《肖像》反映出1978至1982年间富于激情的青年艺术家，此时开始"退隐"

上图为1978年第三期《美术》刊发的3月份在北京举办的《法国19世纪农村风景画展》作品。下图为同期发表宋李唐、清任伯年、禹之鼎和五代顾闳中等古代画家的作品。从此可以看出，中国当代美术在脱离了"文革"十年被用作政治斗争工具的境况后所面临的两种选择，即中西方艺术传统，这是中国当代美术20年来的重要话题

还有尚扬，尚扬得过很多奖，他是写实功力很强的画家，但是后来他画的画越来越观念化，所以说观众不容易看得懂，但是最近他画了一幅山水油画，他注意色彩的关系，注意色彩的微妙变化。我对他说：他比前几年他退了一两步，他说他只退了一步，我认为他原来太理性化了，太哲学味了，太观念化了。他可以继续做哲学的追求，但是他要使他的艺术得到社会大众的承认，他创造出的作品要让社会承认，就必须与民族传统的东西结合，所以说我认为他这张画画得很好。再举一个例子，就是许江安，他是一个年青画家（当然尚扬属于中年画家），他从德国留学回来以后搞现代艺术，搞那种肌理效果，他在画面上做了很多东西，太现代化了，其实在国外他并不现代，但拿到中国来，他显得很现代，对于中国人的审美情趣是有一定距离的，但是他最近画了一张《圆明园》，画了一些柱子什么的，那些倒塌了的建筑，是红底子白色的柱子，下面搞了三只手，都是做出来的。这种创作与油画的绘画语言相结合，与中国人的审美情趣结合，显然就很有气势，非常有哲学意味，非常有油画艺术感，有现代感。他这里面注重材料，所以说他这幅作品就成功了！我也认为他是往后退了一两步后，又向前进了一步。以上我所说的这老、中、青三代人，无论是前卫思潮，还是西方思潮，以及他们与西方艺术一起向前推进的时候，必须注意这个"土壤"，注意这个"环境"，必须与中国的审美情趣相结合，才能创作出真正有时代感、有现代感、能被群众所接受的艺术品。

徐：邵先生，请您谈谈对六、七、八届全国美展的看法。

邵：这几届美展都很复杂。六届美展我是基本上肯定的，六届美展我们是从过去的体制向新体制过渡的一个展览，主题还是很明确的一个展览，有一定的地位，六届美展出现了很多好作品，我们对写实绘画都不能轻易地否定，我们回过头来看我们五十年代的作品，还是认为非常的亲切，以后形成一种模式，当然我们很反感。所以说六届美展，有些人把它全盘否定，他们不满足原来的东西，就把六届美展与原来的模式连在一起了。他们的否定是不成熟的。现在我们回过头来看六届美展它是有好东西的。就第七届美展来说，当时有很大的争论，产生了很多的作品，比如说像《玫瑰色的回忆》是得金奖的。但是蔡若虹就否定它，说它是有现代主义的失落感。还有一种就是青年人的失落感，当时他在《美术》杂志上发表了一封信，跟青年人进行讨论。我认为青年作者当然和老革命有差异。在宝塔山下、在延河边这群青年女兵她们好像在谈论什么，不是一个高昂的革命战士的形象和富有英雄气概，是一些普通的女青年。我虽然没有到过延安，但是对革命前辈们很尊重。我认为这张作品，他画得非常有现代感，是一幅好画！七届美展也是应该给予肯定的。八届美展就复杂了，也有争论，有些人把一些作品提到很高的高度，八届美展是属于在一种特殊情况之下进行的。我们对八十年代以来的艺术创作进行思考，在这种还理不清的情况之下，出现的这次展览，展览比较稳健，但是创新的势头不是很足。所以说它是稳健有余，创新不足。其它也是反映这个时代的特色。所以说这几届展览很难做一个比较，不能说哪一届比哪一届高，哪一届比哪一届好。我认为这三届美展就是这样几种特色，七届美展青年人比较活跃，到了第八届就是稳健，创作的锐气弱了一点。但是艺术就像流水一样，有的时候是激流，有的时候是缓流。不能老是有激流，那会出问题，也不能老是缓流，那样会成死水一潭！

徐：请您谈谈近二十年美术批评对中国美术的影响，并作一个总体评价。

邵：这个问题很复杂。中国缺少严格的美术批评家，像我这样谈不上是一个美术批评家，有些从事艺术批评的人有两方面的问题，原来的艺术批评队伍比较薄弱，人比较少，没有人，没有质量，没有把美术史论研究和美术批评分开，让搞美术史的人来搞美术批评，当然不搞美术史搞美术批评肯定要出问题；让搞美术史的人来做美术批评，同样也是有问题，因为这两个毕竟属于不同的专业，所以说中国的批评力量是比较薄弱的。但是近二十年来美术批评队伍也有发展，而且批评家的声音越来越受到社会的重视，而且批评家本身也越来越注重自身的修养，自身的修养很重要。我曾经谈过，西方的艺术批评家属于一个很独立的队伍，但是他们脱离艺术创作，他们从来不研究艺术创作，他们搞艺术批评的人甚至不懂艺术的形式、艺术的实践、艺术的手工，所以他们成了一个空洞的批评家。有人说，二十世纪西方艺术坏就坏在这些所谓的批评家身上。他们胡言

乱语，还可以指挥画坛，把艺术家们引到一个错误的道路上去，是没有道理的，所以说西方艺术一浪高过一个浪潮的思潮，一个新东西一个新东西的出现，是受到所谓批评家的推波助澜，不负责任地把他们的错误观点推出来，是没有艺术修养、缺乏艺术锻炼的结果。所以说中国艺术批评家要吸收西方一些好的东西，要有独立的精神，独立的品格，不要依附于某一种程式，要有独立的判断能力。但是也要把我们原来的优势发挥出来。我们中国的批评家是懂美术史，有艺术修养的。当然了，美术批评无论美术学院好，还是在综合大学好，若是在综合大学，可以专门研究美术批评的史和论，但是他们不太容易懂什么是油画语言，什么是国画语言，什么是版画的语言，所以说这各有利弊。在这里我可以说近二十年来的艺术批评是有很大进步的，新一代艺术批评家的成长，我们是可以预期的、他们在艺术批评界已经起到了很重要的作用。因为他们的观念比较新、知识比较新。他们的批评手段是二十年前甚至更远的时候不可想象的。我们的艺术批评家队伍在年轻一代身上是可以看到希望的，是可以看到他们发展的，是可以看到他们未来的。

邵大箴简历

　　1934年10月出生于江苏镇江。1960年毕业于前苏联列宁格勒列宾美术学院。现任《世界美术》、《美术研究》杂志主编，中国美术家协会理论委员会主任。中央美术学院教授。

1985第七期《江苏画刊》平静的封面看不出李小山的冲动，这就是引发了全国关于中国画大讨论的短文《当代中国画之我见》

卢沉访谈录

采访人：徐恩存
时　间：1998年6月26日上午9：00
地　点：帅府园中央美术学院卢沉宿舍

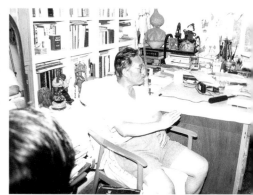

卢沉接受采访

徐：卢先生，咱们放开谈，没什么拘谨的。其实我也没做任何准备，就是根据我对您的了解，包括武艺和田黎明的介绍，我最感兴趣的地方就是从工作以后你和周老师在国画创作和教学上都很突出，影响了文革以后的一批人，很多中青年画家，他们是铭记不忘的。所以想请您谈谈文革后到现在二十多年的时间里，您对中国画坛总的看法和评价：它的缺点和优点、弊病和成绩。随便聊一下，您可以从具体问题谈起。

卢：我觉得文革以后中国画的发展很快，因为它的大环境改变了，原来控制得比较紧，当时（文革以前的那一段）完全是按照苏联的那一套，坚持社会主义、现实主义，艺术上比较单一。作为艺术观念是这样的，文革以后，主要是改革开放以来，我们看到了过去没有看到的东西。这个世界，过去对我们来讲是封闭的，当时由于经济封锁、文化交流同时也是封锁的，不管什么原因，我们看不到整个世界的艺术发展的状况，不知道那是什么样子的。文革以后，一开放外面的东西进来了，这个对我们的刺激是很大的，很多新鲜的东西，过去只知道我们自己的东西和苏联的东西，除了苏联，还有保加利亚、罗马尼亚等国家，也是属于社会主义阵营。但是那边整个西方的情况一点也不了解。那么一开放这个情况就变了，大的环境也变了，我们的视野拓宽了，知道艺术还有那么一个天地！这个过去我们是不知道的，现在通过文化交流，一些外面的信息传过来，这个对我们的触动是很大的。我觉得文革以来的中国画面貌还是很可喜的，至少它摆脱了一个非常单一的模式，主题性创作模式。在以前人物画独霸天下，山水、花鸟画是一种陪衬的状态下，提倡人物画，人物画家当然也最多。在中国历史上，人物画家最多的是解放以后，几千年从来没有那么多的人物画家，在历史上来讲主要是山水花鸟画家比较多，唐朝是人物画的高峰，比较多一点。后来就衰落了，是山水、花鸟画的天下了。一谈到中国画，主要就是指山水、花鸟画，不是指人物，人物画只有少数、个别的"大家"，但整个情况是衰落的。明代、清代有些"大家"：像陈老莲、任伯年一下子就出来了，这个情况对衰落局面有所改变，但整个来讲跟山水花鸟比，还是不行。解放以后人物画是最多的，而且发展的也比较快，是写实人物画。改革开放以后，我觉得在艺术观念上起了变化，这种艺术观念，西方比较现代的艺术观念对中国画产生了影响。不仅是油画家、版画家，那些西方传来的画种很直接地受了影响，中国画也受了影响。因为我们这些画家基本上受的还是现代艺术教育，就是近代学院式的艺术教育，不是师傅带徒弟的。一般的情况是从素描入手，不是靠临摹，不是说师傅画什么就画什么，基本上不是这个状态。所以西方现代的东西一进来，很容易融汇。这基本上是一个系统的，强调一种个人的创造，不太强调照着老师先临摹，然后再脱出来，通过写生来培养，所以西方现代的东西一进来，中国的画家也在这方面进行实践，所以面貌还是很多的，逐步形成一个多元的局面。这是非常好的，这种状态在我们历史上是从来没有出现过的。可以说两千年来到现在是一个大突变时期，将来中国画的面貌跟历史上来比更新、更多元的状态，还要继续地发展。我个人觉得能遇上这样的时代还是很幸运的，虽然我们已经老了，六、七十岁了，但赶上了尾巴。改革开放，我们年纪已经不小了，遵循的这一套已基本上定型了。无论是从艺术观念、创作道路、创作风格，我们觉得还是很幸运了，都赶上了，还有可能有所突破。假如说赶不上的话，还是按照过去的路子往前走，就不是现在这个状态了。

徐：您现在觉得近二十年来是中国画发展最繁荣、风格流派最多样的一个时代。对

人物写生

这种多元的局面，您怎样看待多元？您的看法是怎样的？哪些是可取的，应该继续发展的？哪些东西是该抛弃的，或不应该存在的？或应该受到批评的？

卢：当然，这样的局面，各人的感受是不一样的。有的人觉得好，有的人可能觉得不太好，年纪大一点的很担心，年纪轻的人恐怕还不满足。这与每个人的知识结构、经历有关。老画家担忧会不会丢掉传统，中国画会不会完全西化了，分不出来了，东方的传统跟西方的现代的混在一起，分不出来了。而年轻的一般不会担心，而是觉得还不够，还要往前，这个问题很难有一个统一的答案。对这个局面我还是很高兴的，首先是突破，突破了才会有一种进展，要不突破的话，不会有什么好的进展。这种泥沙俱下的状态，是自然现象，恐怕任何时代都会有泥沙俱下的状况。不光是改革开放以后，以前的历史上，也有出色的艺术家，也有艺术骗子混在里面，这很难免，古今中外都有的，没有什么可怕。要相信大部分的艺术家都很真诚地在搞艺术，那些想靠艺术来谋取私利，出人头地，一鸣惊人或者故弄玄虚，并不是普遍的现象，而是少数人。也有一些人把握的尺度不够，有所偏颇，也是很难说。因为你很难保证每个人所走的路都是一条直线。所以我想中国画的发展也是这样的，这也是正常现象。对一些认为不好的应该提出来批评，艺术评论家有这个责任，把握一个正确的方向，但是什么叫正确的方向，对这一点，不可能有一个非常统一的意见。所以这只能是个"仁者见仁，智者见智"的问题，你觉得不顺眼，有的人还顺眼呢！你觉得这个东西不好，可能是真不好，也可能暂时是你不能欣赏。所以像这样的情况还是很复杂的，不是一个人说了算的问题，那怎么办呢？让它自然淘汰。不好的东西随着时间，随着历史的发展，必然会烟消云散，留不下来。好的东西作为我们人类文化遗产，作为传统留下来。让历史来检验，靠个人来检验，往往有所失误，说我评论这是不好的打入冷宫，那么过十年，也许这是好的。当时像凡·高那些人，开始都认为他不会画画的，可现在凡·高好像成了艺术界的一个英雄人物，一个典范了。像过去，认为李可染画的是黑画，像黄永玉的画，也被一些人认为不行，没有传统，不能算是中国画。黄永玉说：我并没有说我的是中国画，我只是用中国传统的毛笔画画，你为什么一定要说我是中国画呢？意思就是我并没有按照中国画传统的标准来画画。我想怎么画就怎么画，我觉得这样一种态度无可非议。所以作为我们来讲，我自己是采取一个比较宽容的态度，我认为一个宽容的环境有利于艺术的发展，不能评头品足搞得太多，你要引导的话，也不是这不好，那不好，不是这样的，而是你指出好的东西，那么就会往好的方向发展，人们叫好的东西，都会向他学习，不好的东西自然不会有人欣赏。如果整个民族的鉴赏能力提高了，就不怕乱套。我不担忧，相信中国绝大多数艺术家都在真诚地搞艺术，那些心态不正常的只是少数。

徐：你毕业的时候画的那幅《机车大夫》是相当写实的。受素描教学、江丰教学思想的影响，强调造型；到近期到巴黎之前的那个阶段，你的作品回归到传统，很注重用墨的传统，线的韵味，整个画面的人文气息相当浓厚。我看过一些小品，这一个方面跟你出生在苏州，受人文环境的薰陶有关。这方面与你个人的气质是不是有关系？我很怀念中国文化的精髓的东西。您从巴黎回来很注重水墨构成，用现在的话讲叫"解构"。荣宝斋出的一本线面结构的小册子，从后面看您走了一条受苏联影响、走到传统、最后走到现代的过程。这个过程对中青年画家的发展有启迪性。必须有一个牢固的文化的根，没有文化的根，特别作为中国画你画成西画，肯定是不可取的。你的两个学生、田黎明的画，以取消线为特色，现在无法说是哪一个类型。我一直在问他，算不算中国画？给我的感觉又像水彩，又像印象派的外光，是斑点而没有线。武艺则是完全地解构传统，他有一些线，但严格地来说不是传统的线，他是代表一种说是反传统也好，说是传统的边沿也好，反正基本上与传统的面貌不大一样，非常现代的。你如何看待他们这种现象？

卢：我为武艺的画展写过很短的前言，后来在《中国文化报》上发表了，那个代表了我的观点。里面有一句话：我对出格的现象一般还是赞成的。我很高兴地看到自己的学生思路不局限在中国的笔墨以内，他的思路不是只想到笔墨，这是一个好现象。因为我有一个基本的观点：中国画质性比较恒定的发展，是由于提倡笔墨第一所形成的、一个比较稳固的传统。标准就是书法入画，讲究笔墨。按照这个标准来衡量，从唐宋王维文人画开始，到后来苏东坡提倡不求形似。宋元以后，文人画兴起，"笔墨"成为中国画的代名词，现在中国画要往前发展，就碰到这个问题，对笔墨的态度。我是这么看的，笔墨是一种很重要的艺术标准，衡量中国画与西画之间的标准最主要的还是笔墨。因为西画没有这玩意儿 。我在画里还加入书法趣味，因为西方是从研究自然开始的，当然

卢沉与周思聪

周思聪作画

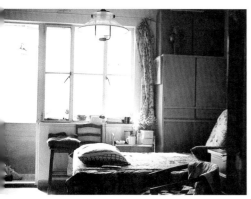

周思聪生前卧室兼画室

卢沉作品

最后把自己的感觉放进去了，不完全照抄自然，强调表现。这从总的方向来讲与我们的传统是一致的。我们的传统不是摹仿自然而是强调表现，强调抒发个人感情。画如其人，绘画是人精神状态的一种体现，它的标准不是自然界，画本身有它自己的标准，有画品，有人格溶合在里面。西方的表现主义起来后，就强调主观的东西，不是纯客观的，西方改道向东方学习了，现代西方是跟东方靠拢的。所以他们很喜欢东方的东西，希望我们不要学西方的，我们出去讲学，西方人就说你们家里老祖宗的东西很好，你干吗要到这里来？这是他们的态度。中国早就讲表现了，"论画以形似，见与儿童邻"，几百多年前苏东坡就提出来了。可是西方觉悟得比较晚，一直到近代一百多年以前才开始摆脱自然，强调主观的东西。这一点中国人非常高明，外国人也不得不佩服。一千多年以前的绘画理论就是在强调一种主观的精神。中国画也有一个弊病，发展非常缓慢。这与它的学习方式有关系，师傅带徒弟，从临摹入手，不像西方靠研究自然入手。先临摹师傅的画，来学习一种技法，然后再到自然中去印证，去消化、变化，这里都有一个先入为主的东西，这个为主的东西要脱出来是很不容易。古人讲要做"透网鳞"，大多数被网住了，透出来的只是凤毛麟角。所以大多数人画得是一模一样，差不多的，只有有天份的人、极少的大画家才能突破出来，才能有所发展有所前进。创造自己的流派，又影响了一代人。但这种比较恒定的、从临摹入手的学习方式是不可取的。应该强调用自己的眼睛去观察自然，观察生活，然后再表现自己的感受，用这一种方法来带动技法的学习比较好，而不是一开始就学习别人创造的办法。别人的办法是别人创造的，有它自己的知识结构，师承关系，他的思想感情都融合在里面。他的办法，你不能代替，你要有自己的办法，你用人家的方法来画画，不是用你自己的眼睛来画画，而是用别人的眼睛画画，我反对这种方法。改革开放以后，我认为这种弊病要克服。"笔墨第一"太过份了！从中国绘画史上看，真正的大画家不光是笔墨好，而是在整体的艺术语言有所突破，有所创造，有很强的自己的风格。这个风格有自己特殊的结构、造型方法（如石涛、八大）。而自古以来都讲笔墨，王石谷笔墨好，石涛笔墨也好，但王石谷的笔墨就没有石涛好，王石谷就没有自己的面貌，他用的是一种毛笔的写实，没有一种艺术的造型观念，就是用馒头堆起来的，在他的那个时代好多人千篇一律地这么画。所以真正的大家不是说只讲笔墨，而是讲整个艺术风格的创造。石涛讲"笔墨当随时代"，即笔墨要变化。现在中国画要发展，必须把整体的艺术创造放在第一位，然后再谈笔墨在画里的运用。不要坚持传统的笔墨标准，要是还坚持传统的笔墨标准，还是与传统的中国画一样，延续地发展，不会出现太大的变化。如把整体的艺术创造放在第一位，包括艺术观念的变化，古代是没有的。我们历史上的艺术观念不如西方丰富，有写实的、有强调幻想的，有搞形式探索，有搞超现实主义的，各种各样的艺术观念，影响着艺术面貌。而我们的艺术观念只有一个，即：笔墨第一，作为艺术观念是比较单调的，这一点西方的艺术对我们是一种促进，一种发展。不同的艺术观念在中国的出现，有利于中国艺术的发展，使其更加丰富多彩，因为每一种艺术观念都可以出现好作品，当然也有很烂的东西。艺术作品的好坏，不在于你的艺术观念是这个还是那个，而在于你这个画家本身。是不是一个大画家，是不是一个真正搞艺术的人，还是拿着这个艺术观念来贩卖什么东西。如果你真诚地搞艺术，任何观念的艺术都会出现好的东西。所以武艺搞画展，他不光是笔墨，观念已超出笔墨，他用别的手法，甚至用纸板，在上面刮、刻，还有类似的油画的效果，这是有利于中国画的发展的，能丰富我们的传统。没有创造就没有传统。前人的创造就是我们的传统，我们的创造将来也会变成传统。只要是创造，都是我们传统的一部分。李可染当然是我们传统的一部分，不管当时有多少人反对，其它一些大家如关良、林风眠、傅抱石，也都是这样的。他们与传统不一样，但他们用自己的创造来丰富传统，现在成了中国传统的一部分。

　　徐：卢先生，您的艺术观和您的教育观是不是统一的？您对文人画和新文人画的看法是怎样的呢？

　　卢：绝对是统一的！文人画很了不起的。新文人画不能一概而论，有的也挺不错。它的观念与旧文人画不一样。画如其人，不要装出来，不要做作。强调每一个新文人画家都要懂诗词是没有必要的，现代文人有不写诗的。新文人画是一个旗帜，底下的画家是很杂的。有的能力很强，有的能力很弱，因为当时凑起来的，标签是后来贴上去的。新文人画也不代表一个水平，新文人画本身只是一个名称。名称不代表水平，够不够格，格调的高低，众人是可以评说的，这要看你的画究竟是不是好的东西。

　　徐：您去巴黎讲课反应很好。去西方讲学回来后，您对中国画的发展与教学有什么

周思聪作品

新的想法？

卢：实际上我对西方的的学习很早，不是从去巴黎开始的。去巴黎是 87 年 9 月份到 88 年春天。我是从 70 年代末，刚开放的时候，就开始注意西方的东西。那时是一个新天地，非常兴奋，别的东西都不干了，凡是有这方面的书都看。巴黎那次又亲眼去考察了西方的艺术，我所关注的是西方的现代艺术，古典的东西没有看得很多。只要有新的东西都要看看，因为我觉得作为目前当代中国画家，西方现代艺术是一个需要认识的课题，不能避开，否则就不对。你是现代中国人，你闭眼不看人家，自己搞，这与改革开放以前是一样的。开放了，有条件出国考察是很难得的机会。我认为西方艺术观念的丰富多彩，给我留下了深刻的印象，不光是风格的多样，艺术观念也不一样。中国也强调"百花齐放"，风格不一样，但艺术观念是单一的，百花是出不来的。不是百花，还是一花独放，社会主义现实主义写实的一花。像关良的画凤毛鳞角，没有人去学，不提倡去学，这是儿童画嘛！提倡的都是主旋律的，如我的《机车大夫》，是为工农兵服务的，像关良那样用漫画手法来画，是丑化劳动人民，打成反革命都可以的。现在看来关良就是大师！87 年到西方感受最深的是它的艺术观念多样化。中国画、中国艺术要发展，不仅是手法、技法、风格上的多样，艺术观念也必须多样化，艺术观念不一样，这些都可以为你所用，可以写实、抽象半抽象，或者可以夸张变形，丰富多彩。在教学中贯彻这一思想，鼓励往这个方面发展。我自己也希望向这个方向发展，现在看来不大可能了。我已经定型了。

徐：您在我看来是传统走向现代的中间环节，没有您这个环节，也走不向现代。

卢：很早我就想另起炉灶，重新开始。到现在两个十年过去了，还是不行，还是放不开，没有达到自己理想的作画状态。有一种迷惑，一会儿留意过去的东西，摆脱不掉，经常出现，这与我过去的经历有关系，我对传统非常爱好。如果说不按照传统的东西，但手底下出来的就是书法趣味，那是我非常坚持的。现在突然说不把它放在第一位，在感情上是很难受的。但从艺术的发展来看应该是这样的，有的人可以坚持书法的趣味，但有的人可以把整体的艺术创造放在第一位。有的就很难谈书法了，不能拿书法去衡量他的画，他已经不是按照传统的标准。我把书法看成旧文人画的传统，但这方面的修养你必须有，你要没有这方面的修养的话是一个很大的欠缺。这个欠缺是一种损失，作为一个艺术家来讲，你要创造一个作品，肯定会留下一个烙印，你的艺术里会体现出来，你是没有书法修养的。现在画水墨画的，要没有书法修养的话，就是感觉不一样。感觉浅薄，不耐看，出来的线条没有味。这个"味"就是传统的艺术标准，一种含蓄、耐人寻味、浑厚、苍茫，没有这种东西非常简单，像刷大字报一样。线条非常流滑，经不起

周思聪作品

推敲，看了一次就不想再看了。缺了这个在你的艺术里可以看出来。当然现在有些人不用这个了，不用笔了，他用泼墨，用拓印什么。用笔墨要求又有一点迂腐了，他本来不用笔了，你还要讲什么笔法！我是强调必须有这个修养，只有有了这个传统才可以超过西方，你搞现代艺术才可以超过洋人。你懂得西方的东西，同时又有很深厚的传统底子，那么你画出来的东西古人做不到，洋人做不到，那你就超过了他，所以我强调学生还是认真学习传统，而不是像书法家那样，一辈子只临一个帖，这样就毁了。学习方法是一回事，必须要懂得欣赏，能够体会，有一种领悟，这个会变成你血液的一部分，将来会流到你的作品里面去！

徐：刘国松当时提出要革中锋的命，我记得当时你不同意这个提法（在安徽美术出版社的小册子中）。革中锋的命会导致什么弊病？"革中锋的命"，即不用笔，制作，解脱一种束缚。

卢：如果中国画整个都迎向这个方向，那就毁了中国画了，但刘国松这样搞可以。这就是"多元"（我的观点），你搞你的，我搞我的，八仙过海各显神通。你不要褒此贬彼，你用他用的方法可以搞出很好的东西，也可以搞出很赖的东西。我用中锋用笔可以画出很好的画，也可以画出很赖的画。这不在于坚持某一个原则作品就好了。不同的原则照样可以出很好的东西。技法也是为你所用，技法只是一种手段，看用在谁手里，手段本身无所谓高低。不是说中锋用笔，你的画就高了，你要画出好画来你的画才高，不管你用什么手段还要看画面效果。另外不能是一种方法独霸天下，应该多元，应该丰富色彩。铺天盖地的都是刘国松都是中锋用笔就没意思了。《美术》上有一篇文章《谈延安文艺座谈会上的讲话》，是沈尧伊的文章，他说现在有一种问题，有人提倡多元，他说不能提倡多元，要提倡多样。他认为多元是一种误导，背离了延安文艺座谈会毛主席的方向，我们的艺术只能是一元，你现在强调多元，元到哪儿去？毛主席的方向只有一

周思聪作品

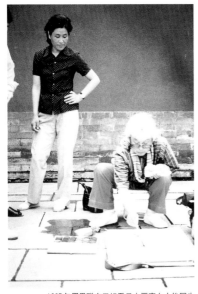

1985年周思聪在天坛看日本画家丸木俊写生

个，为工农兵服务，文艺要为政治服务。多元你要为谁服务？要不要为要工农兵服务？你提倡什么文艺？就变成这样了。好像是个方向性的问题。不要把学术上的争论，变成政治问题，好像反对党的领导了，那又要扣大帽子了，过去几十年就是这样，那是相当糟糕的论调。多元是一种客观现实，不是提倡不提倡的问题，事实上就是多元下嘛，你反对得了吗？

多样是个形式的问题，多元是个灵魂，思想观念、精神状态的问题就不一样，当然是多元的。个人创造性的自由是创造精神财富的自由的问题，你听命不听命某一个领导的问题，实际上是不存在的。

徐：八九年来访问周思聪老师（编者注：周思聪、卢沉夫人，已故），谈到周老师创作的《广岛》、《矿工图》，我认为周老师在二十年中是与美术史同步的，贡献特别大。以及她的作品人格魅力，都给中青年画家以很深刻的印象，影响了一批人。巨幅作品《广岛》、《矿工图》笔墨不是第一的，但是有笔墨，注重整体气势，注重结构。在结构的大的框架下，笔下的发挥方式是激扬笔墨，与文人画的那种把玩式的自娱性完全不同，显示出一种时代精神，是新的历史时期的一种状态。后来的《荷花》完全又是进入一种相当高的物我两忘的境界。自我写照，将20世纪末期中国知识分子的灵魂品格凝聚在《荷花》系列中，这方面还请您多谈谈，因为周老师是中国美术史上很重要的人物，从艺术上看，你们二位在教育上、创作上都是比较突出的。周老师早早地走了，为中国美术史留下许多遗憾！在这里想请您就她的思想创作方面的情况多谈一谈。

卢：在周思聪逝世一周年时举行了一次回顾展，出了两本书，里面的画基本上是家里存的，还有个别是美术馆借的，可以说有代表性的东西都放进去了。这里面《荷花》这一部分还有些欠缺，因为晚年画荷花大部分是为了去新加坡办展，92、93年画了大批《荷花》，《荷花》在新加坡办展的时候就留在了新加坡没有拿回来。所以很多"荷花"的作品都在国外，不在国内。她自己有些篇幅不是很大的，数量也不多。我觉得周思聪这一生全身心投入艺术，是心无旁骛、专而不杂的典型。她创作了一批令人敬佩的作品，对当代艺术有很大的影响。作为一个现代画家她的影响不小，所以85年美协选举的时候，她当选为副主席，是选出来的，票数最多，比主席还多，众望所归。她的成就在85年以前就肯定了，创作《矿工图》、《凉山妇女》、《彝女》、《总理和人民》、《总理和清洁工》，她开始是写实的，因为是学院出来的，当时要求也是这样的。改革开放以后，艺术观念有了变化，才开始在艺术风格上有了变化。周老师每一个阶段都有几幅代表作，关于总理的几幅作品，《总理和人民》是比较写实的代表。后来《矿工图》又一变，主要是因为主题不一样了，《总理和人民》是歌颂的东西，《矿工图》是一种表现性的东西，前面的手法比较写实，后面的手法比较夸张。因为它是描写过去劳动人民的苦难，当然主题是矿工。实际上是一个民族灾难的缩影，受到异族的侵略，奴役，亡国奴的痛苦，等等。这个时候她的艺术从风格上一变。这张画没画完，当初定了九张，后来没画完。开始先画的是《同胞、汉奸和狗》，我还动了笔，后来又画了三张，《人间地狱》、《王道乐土》都是她一个画的。因为是早期的画所以签名是我们两个人，实际上是周思聪一个人画的，因为那时我身体已不好（肝开始硬化）。当时，以这样一种风格来表现现实题材，是首创的，没有人这么做。那时，基本上还是写实的风格，所以在全国的影响很大。后来，搞《彝女》系列，她到凉山去了一次，收集材料，她很喜欢那种原始的、质朴的生活。但这个系列也有她自己人生的写照在里面，勤劳的妇女总是一种重负的状态，生活很艰难，这方面的东西都有。最后是画《荷花》的那个，她身体很不好，类风湿，拿不住笔了，手脱臼，大拇指失灵了，用中指夹着笔画。人物画要求准，荷花比较随意的，可以即兴的，随机应变的，画错了也不要紧，可以修改可以调整。她用这种画来调剂自己的精神状态。因为生病很痛苦，天天都在与病痛打交道，疼得受不了就靠激素维持，激素效力过了以后又疼起来了，她就靠画画减轻，忘掉痛苦。在这种状态下画，画的时候很艰苦。她是一个执著的喜欢绘画的人，所以虽然很艰苦，精神上，要不画的话就更痛苦，而且画的时候可以忘掉痛苦，所以整个风格是比较悲凉的。是人生的一种写照！她的《荷花》是一个非常重要的历史时期，就短短的两三年，后来她就去世了，但在她一生当中，我认为是最好的作品之一。最好的作品是在晚年出现的，当然以前的作品也好，但不一样，这个时候就和自身的人格结合起来了。以前是表现客观世界多一点，这一回完全是自己的精神状态，感情中的一切烦恼懊悔，一切痛苦都在里面有着落了。我们历代的绘画都没有这样表现的，都是荷花本身的状态，如"出污泥而不染"，这是一种比喻性的东西，而她则是一种直接的投入，在画的过程中她的喜怒哀乐都会在里面流

周思聪 矿工图——王道乐土

露出来。材料是普通的生宣及综合材料，这时候她不光是用墨、用丙烯、用广告黑、用墨掺在一起。机理效果非常复杂，一般完全用墨是画不出来的。思聪对材料熟练的掌握，我觉得这就是艺术才能的一部分。是天赋吧，有的人学一种东西很久才能学好。但有的人呢，好像看一看就能用上，像这些纸的拼贴啊，什么肌理啊，组合式的构成啊，都是现代艺术里面很常见的一种东西。但是你搞惯了写实绘画的人，转过来是很困难的，但是周思聪在这个方面好像转得比较顺，平常也没看见她花多大力气，好像很自然就用上了。这种效果做得非常好的，作为一种艺术趣味，一种表现力来讲，都是很生动的，充满了一种对比，艺术对比。她的后期主要是画荷花，因为身体不好嘛，画人物已经不行了，画荷花主要是精神上的需要，我觉得她整个的气氛是比较伤感的，荷花没有花，荷叶也是一种残荷的感觉，不像一般的荷花。实际上都是她当时的一种心态的表现。很自然地就画，她不喜欢颜色，跟她有病、跟她精神上的压抑都有关系，一种病痛的折磨，有一种哀悼的感觉，这是一种潜移默化，一种潜意识，很自然的一种流露。实际上她不久就去世了，她96年去世的。你看她用的技法，她就是几种材料综合运用的，有水墨、有广告黑，还有那个丙烯，都揉在一块了。利用了颗粒粗细的不同，还有渗透的速度不同，快慢不同，造成不同的一种肌理效果，有的很快就渗出去了，有的还留在那儿，疙疙瘩瘩的，造成比较强的一种艺术对比。但这种湿乎乎的、虚乎乎的艺术效果很吸引人，很耐看。不是干巴巴的那种，她的控制能力很强，这种杆子都画得很好。就是不简单，没有简单化的勾一笔就完了。非常自然的一种。《机车大夫》那张可以说是解放早期，就是比较写实的一种风格。在那时这么画的好像还很少。一般的中国画都讲要有虚实，还有背景要虚虚的，空白啊，我呢把它画得比较满，整个都画满了，就留一块烟是空白的。这样的处理，在当时是比较新鲜的，好像是这个西画可以这么做，中国画传统没有这么画的。一般是近处重，远处轻，然后近处实，远处虚，都是这样的。

周思聪与李可染（右二）

徐：这是哪一年的?

卢：是64年。在这个过程当中呢，还画了一些蒙古题材的东西。这是摔跤手，这是第一张。我到内蒙去了几趟吧，对内蒙的生活比较感兴趣。回来在艺术上做一些探索，主要是夸张、变形这种探索。另外强调画面本身的结构，从写实走向表现。这个方面，自己做一些尝试，跟真实的形象又有一些距离，不按照写实的要求，整个画面平面化。不追求立体的感觉。这个摔跤手不是画一个具体的某一个场面，而是一种综合的印象，所以呢有大有小，这一张呢现在不在家里，是国家体委收藏。还有这张，画的就是晚上的那达慕会，极力摆脱的那一种写实的焦点透视式的构图。这个，强调画的结构平面性。

徐：这个当时发表的地方挺多的，这两幅。

卢：对，这张《清明》是91年画的，当初我是学术委员。在审查的时候，我记得还有几张画，但是由于用意表现得太明显了，都落选了。但这张画呢好像也挑不出什么毛病，就是画面上你怎么理解都可以，所以呢，还是给展出了。当时我是因为心情很不好，觉得应该把它记录下来。所以通过这样一种形式，我现在一看到这张画，就想起当时的状态。后来呢，我又画了个《风雨近重阳》，也是92年参加"国际水墨展"，在深圳搞的时候画的，也就是周思聪画荷花那阶段，我就搞的这一张。

徐：这个画好像没标尺寸，挺大的吧?

卢：跟那个《清明》是一样大的。超过两张宣纸吧，132乘132厘米，大约是4尺乘4尺。

徐：卢先生，您的作品和您的这个气质是不是与你生活环境和你成长的文化氛围有关系? 这个方面给我们谈谈。

卢：我出生在苏州，老家是苏州。但是我的家庭并不是知识分子的家庭，是城市市民，我的父母是从农村到城市的，是制绸缎的，江南呢，制绸的工业很发达，家里有织布机和制绸的机子，男的在下面织，上面有牵花呢，妇女在上面专门牵花，配合着搞。父母都没什么文化，我父亲仅只记记帐，母亲根本一个字也不认识。要说对我有影响的，恐怕客观环境上对我有影响，因为这整个是一个文化小城，家里墙上都有字画什么的，文风还是比较盛，历来就是出画家的地方，出文人的地方。但是我自己受家庭影响，没有从小练字、学文化，没有这个条件。但我的父亲和祖父都会画，遗传给我们弟兄几个都喜欢画画，还没有上学校就喜欢画，恐怕这是有影响的。我在苏州美专读了一年书，就是颜文樑办的美专，在那儿主要是画素描。在中学时，美术老师很喜欢我，是美术课的代表。初中呢，就是他的素描教室都归我管，我有钥匙，可以在里面画画。后来，他又介绍我进苏州美专，在美专呆了一年，后来就到北京来上学。那是53年.要说影响，

卢沉　草原落日

卢沉 千古遗恨

恐怕是较多的是氛围引起的，苏州园林呢，周围看到的东西，很入画，吴越文化的那种，这种是潜移默化的，我一直没拜过什么老师。

徐：周老师呢？

卢：她是河北人，是从河北宁河县到北京定居的，她父亲也是画一点东西，也是有一点影响遗传，她的祖父是校长，属于一般的知识分子，小学校长，在她们那里还是比较有名的。

徐：传统的魅力是不可抗拒的，我想跟您谈谈传统问题。中国传统的人物画、山水画、意境、美学、甚至技法方面的特点能不能再讲点。刚才您说的您没有传统，没有根基，您向现在发展也缺少一依托，但是您如果说完全跟传统一样，绝对不会适合当代的需求，所以还是要变，还是要研究传统，因为您毕竟还是中国画，这个属性，规定了您必须要研究传统。

卢：我觉得我们的传统是浩如烟海，一辈子也学不完，也欣赏不完，那只能是捡最精彩的，我很喜欢传统的诗词，我觉得我们的传统最吸引人的就是那种文人气息，我很欣赏古代文人的那种自娱的生活方式，虽然我做不到这一点，负担很重，很不懂得享受人生，但是我们历代的一些文人对这一点是非常重视的，就是体悟自然、陶冶情操，很羡慕，这也影响到我绘画里面要画这个东西，画一些文人哪，画一些酒啊。我觉得中国文人跟酒还是离不开的，许多文人都喜欢喝酒，喝酒也是放松的状态，一喝酒就可以忘掉周围的东西，搞他自己喜欢的东西，所以一些好的作品，往往就是酒后画出来的。我也喜欢喝酒，后来肝坏了，只能画酒了。但是我觉得作画的心态非常重要，心态不正就画不出好画来。我看过一个油画展览，是南方的一个老头，是叫沙耆吧，解放前的，最近在上海和北京都有个讨论会，讨论他的画，也是因为台湾收了一些他的画，然后就印出来了，把个印刷品陈列出来，让我们讨论。他的画我最初在浙江看过的，有几张印刷品我一看就觉得喜欢，有一种魅力，我想看这样的画。其实他的画很简洁，就是画一束花还有落在旁边的，还有几个水果，还画了一个绿颜色的热水瓶，也是桌子上随便摆的东西，用油画画的，画得非常好。当时，最感动我的倒不是什么他的某种技巧、才能，却是他的一种作画的心态。很放松，无所顾忌，就是无所求，画如其人嘛。心态不正的话，马上从画上就流露出来了，比如说故意啊，做作啊，标榜啊，你这个人性格是刚强的啊，比较温柔的，这些都能在画上体现。这个老人画的画非常放松，松的好像忘掉周围的世界那种感觉，就完全投入到画面上去了。

徐：就像周老师画的荷花似的。

卢：对对。就是不考虑名誉啊、地位啊，这张画能不能卖得出去啊，别人看了会不会叫好啊，全忘掉，全不管。在这种状态底下，画出的画来那真是动情了，把感情都放进去了，非常吸引人，就是看他的画是一种享受，你可以安静下来，你甚至都不想动，也不想说话，就愿意静静地看这个画，越看越有味道。沙耆就是这样的，很随意，可是会画得有一种体悟。绘画的一种原理。整个来讲，整个画面结构又是非常舒服，那种皴擦、用力，好像随意挥洒当中又感觉到是一种很自然的、很严谨的一种完整性，就体现出来。我觉得中国文人很讲究作画的心态，就是心态要正，以前是为的自娱，不像现在这样考虑画廊老板到底是喜欢不喜欢，或者拍卖会上能不能拍卖得出去，没这种事，他画画是自己高兴才画，不高兴就不画了，画了以后，我扔到旁边了，或者就送给朋友了，就这样一个状态。因为文人嘛，文人他不是靠这个来生活的，不需要靠这个去卖钱，他就是把这个作为精神上的一种寄托，一种爱好，我觉得这种状态对艺术来讲是非常可贵的一种状态，你要是有这样一种心态，就可以创作出一种画来，你要是想到一种名利，那就不行了，那就已经变味了，带有商品味了，变得俗，要讨人喜欢，这些味道都在画面上都表现出来了。现在，很大一批画就是有这个问题，在画廊里出现的画，就是为了卖的，缺乏一种真情的、感情的投入，像这样一种在传统里是很少的，文人画的气息，它本身就是好像没有这一种环境。

徐：可是从现在往后走呢？中国转向市场经济呢？

卢：唉！越来越厉害。不过我想真正的艺术家他会觉悟的，要警惕。

徐：您是否还能谈谈咱们20世纪的几位大师，特别您在中央美院从上学到做老师，有的是教过您，有的您是亲自接触过，看到过的，像李可染先生、黄胄先生啊，谈一下对他们的一些评价和看法，对中国画发展的贡献。

卢：我进美院时是53年，见过齐白石，还看过齐白石画画。见过徐悲鸿，第一次在美院门口，现在老美院的门口，徐先生从汽车里出来，廖静文就在旁边。我看了他一

卢沉 鲁迅

个背影，穿那灰颜色的长袍，深灰颜色的，穿了个布鞋，头发有些灰白的，很朴素的，中等个，晃了一眼就过去了。当时心情特别激动，在那儿站了一会，后来见到一次是新生入学时，这个学校请客，全体新生看话剧《屈原》，就在青年艺术剧院，东单那面。都快要开场了，灯光就要暗下来了，大家都在等着舞台拉幕，忽然不知道后面出了什么事，大家都站起来回头看。后来慢慢的过来两个人，是徐悲鸿扶着齐白石进来了，在大概三、四排的地方找个位子，坐下了。齐白石其实也见到两次，这是第一次。还有一次是在他家里，我们几位学生看他表演。他给我们表演，还有一个护士来帮忙，画了两张画，一张是牡丹，一张是虾米，画完以后，他也题字，题的就是"白石老人一挥"。最后他也写草字。当然那时已经神志不是很清楚了。90多岁了，画虾米时，他动手，边上那个护士提醒指挥：哎，这儿还有两条须。那个又画上去。护士又提醒：哎，这儿还两个眼睛没点呢，又点眼睛。就顺着她指点的地方一点一点补，但这个画好看极了。就是因为他那个时候动作确实非常平稳，稳极了，可以说是力透纸背了，没有什么小动作，什么很灵巧的东西，就非常随意，非常沉稳的动作。一辈子练就的这种拿笔的笔法，自然就流露了，虽然神志不清了，但画出来的线条，点几个点子，跟一般人就不一样，就自然有他一种凝聚力，有厚度、耐看。最后又画牡丹，他是用墨画的，不是用颜色。没有杆，一片一片像贴上去的。就这个叶子一串，像串糖胡芦似的一串，但是这个墨色非常好看。从牡丹头到牡丹下面，历史上从没有见过牡丹这样画的，画的特别有趣，现在想起来很有意思。虽然神志不清，但他笔底下出来的东西就是与众不同。我在学校里边，李可染先生没有直接教我，但他对我影响是比较深的，因为他很善于说一些东西。介绍齐白石，介绍黄宾虹，对他们的认识，我们是通过李可染，逐渐地认识到的。他的画面效果比较强烈，年轻人的心态好像接受起来没有距离，很简练的大写意，一般易接受。黄宾虹呢一般不大容易接受，画面乱糊糊的，一大堆。那只有通过李可染先生来讲他的好处，用笔、用墨的，如何来欣赏他的笔墨，在结构上好像没有太大的特点，要懂得从笔墨上欣赏它就不一样，像这些东西，自觉不自觉的多起来了。往下传下去，比如谈到线条，线条要毛、要涩，首先要透纸，抓住纸，然后又要求变化，不要浮躁，用笔要慢，要控制得住。这笔就像神经末梢一样，在你的手上长出来的。他的艺术主张，对我们这一批学生是很有影响，包括做人、艺德、勤奋。不要做豆芽菜，要大器晚成、讲成功不容易，要靠天才，要靠勤奋，要靠修养，还要长寿。他说得非常有吸引力，所以在同学里面留下了很深的印象。那么他的学生基本上都像他，对艺术很执著的，不怎么去追求名利。我们美院搞拍卖或者是卖画的，不像其它地方那么盛，好像大家所关心的是艺术怎么再上一步，真正能够画出一些好东西来。这个我看跟先生的教导是有关系的。黄胄先生对我们影响很大的，虽然他当时不在我们学校读书，但当时他那种画的出现，可以说在全国都有影响，黄胄那种用速写入画的办法，影响了一批青年人。青年人当时对国画是看不起的，在50年代认为国画不能反映现实生活，或只是画一些古典仕女啊，解剖没有解剖，骨头没有骨头，就是像面人一样，做出来。当初学国画是"末流"的意思，都不愿意选国画的。我当时第一志愿也不是选国画的，我想学油画。我学雕塑，我宁可学雕塑也不学国画。有些人就是在国画系学习，白天画国画，晚上在家里临摹油画，我们班上好多人就是这样，觉得国画太简单了，历史上就是那么几个画家让人佩服的，也就是个任伯年，真不错！像唐寅哪什么的，大画家，也不怎么样，那个美人画的一点也不美。当时这么种状态，所以当时在美院能够起到关键性改变作用的，除了这几个老师，社会上一些画家，黄胄就是其中之一。南方有个程十发。看到他们的东西，觉得还真不错。黄胄呢我认为他对现代的国画是有很大贡献的，从他开始可以说解放了国画，过去国画都习惯于勾细线、小细线，从黄胄开始一种泼辣画风，非常粗犷、前所未有，拿起笔就抢，这儿画错了，腿画坏了，马上盖一个袍子把它盖掉了，像这种情况在历史上从来没有。这个历史上勾线连气都不能喘，一喘就哆嗦，就不好，我们临摹的时候都是这样。人物画能像这样大，放开了，能够调节，能够修改，我认为是从黄胄开始的。别人都是一笔一笔的在画，画坏了就撕掉重来，就黄胄有这样的办法，可以说是突破了一个禁区。我们也看到了希望，表现力不错，画的还那么生动，很有气势。所以当初我们虽然是在国画系，眼睛都盯着外面看黄胄的东西，一到他有作品发表，马上就剪下来，就装订成册子，就翻。当时他画《红旗谱》，画一些插图，还经常画一些小品，什么维吾尔族的《载歌行》啊，好多！新疆、藏族题材的，什么帐篷小学啊，都剪下来，比学校里那种画愿意看，自己收集的。我自己认为黄胄这样的确实是很少的，就像清朝诗人所说的："江山代有人才出，各领风骚五百年！"我认为他是领风骚的人物，现在来讲有许多人

周思聪　《矿工图》习作

卢沉　草原落日人家

周思聪 夜班车

周思聪 处暑

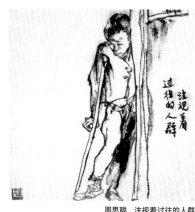

周思聪 注视着过往的人群

都受他影响，中年的有，北方石齐，是吧？南方刘国辉、等等，好多人都受他的影响，虽然没有直接跟他学，但这条路就是"速写入画"，很多人是这么走的。原来是"书法入画"，或者花鸟入画，或者山水入画，南方是花鸟入画，北京是山水入画。要速写入画，就是黄胄，就是他的速写跟那个画都是统一的，我认为是一种解放。虽然他自己很谦虚，从来不认为自己画的好，跟他接触的时候，他觉得自己很吃亏，没有学素描，想学素描。他认为自己学了素描会画的更好，他很不满意，因为人物要仔细抠就不行。他的影响我觉得可以跟李可染他们并列的，黄胄的风格，蒋兆和的风格，叶浅予的风格，南方的程十发的风格，这些在美术界都是一个开宗立派的，有一批跟着走的。像这样的人，我认为是大师。真正大的大师他影响了一代人，黄胄是大师，蒋兆和也是大师。我认为蒋兆和解放前画的好，解放后不行，我喜欢他解放前的，更喜欢他画的一些习作性的，《流民图》我不是最喜欢的，这些多少有些摆模特的感觉，还不够自然。蒋先生擅长写生，他把握形的能力，抓对象的微妙感觉的能力强，你要他凭空画东西不行的，他没有这种训练，这一点不如黄胄，黄胄一张白纸，根本什么都不看，就什么毛驴、车啊，什么人啊全出来了，这一点蒋兆和是没有的，蒋兆和每一张创作都要看模特，都要打一个稿在那儿，创作方法不一样，但蒋兆和的这种艺术实践对当代也是很有影响，特别是刻画人物上，没有他可以说就没有这批人，这都是一步一步过来的。我们现在用一种皴擦的办法，那就是蒋兆和开始的，"脸上皴擦"古代从来没有的，古代画人物是靠线，不靠皴擦，山水有皴擦，但到蒋兆和把山水的皴擦技法用到人物上了，一些不能勾线地方就可以靠皴擦，表现这种微妙的关系，这从他开始的，蒋兆和的风格，影响了一代人。

徐：再谈谈叶先生。

卢：我觉得叶先生（叶浅予）对美院的建设、体系的形成起了关键的作用。他是个领导人物，是系主任，国画系老师全在他的领导之下。那么美院排什么课，原来是靠师傅带徒弟。当初齐白石还到美院表演的，那么我们还要去看齐白石表演，这样靠示范教学，靠临摹老师的东西来传授中国画的技艺。叶先生是漫画出身，他擅长速写，从30年代、20年代就开始速写，一直搞速写的，他把速写纳入教学的范围，我觉得这一点是他的贡献，强调了速写的重要性。黄胄、叶浅予都是速写，但不一样，一个反映舞台速写多一点，一个生活速写多一点，当初我们有这样一个印象，就是叶先生画面比较干净，适合画一些装饰性的东西，黄胄泥土气比较强，反映现实生活，比较适合这种技法。譬如当时的形势都要求你反映社会生活，所以自然就倾向黄胄。其实，现在看来他们两个风格各有优、缺点，一个是可以刻画现实生活当中的人，反映现实生活。但有待提高，把形象从自然形态变艺术形态，我觉得这一点，叶浅予是做得比较好的。他善于用中国画手段来概括舞台形象，变成一种线条的，一种颜色的组合关系。这上面再做一点提炼加工。当时他的影响，一方面是靠他的速写，一方面就是在教学过程当中带我们，他自己教过我们写生。叶浅予比较宽容，不像一些老先生那样，这不行那不行，他的界线没那么分明。他强调艺术夸张、取舍啊，不要如实地照着对象，防止学生陷入自然主义，是一个好处。

徐：李斛先生呢？

卢：李斛当时很红的。因为他当时学西画的，写生能力很强，他就教我们。他不用宣纸画，用皮纸画，皮纸是半干半湿的，比较好控制毛笔，能把对象很准确的画下来，就是说允许你思考。可以一点一点的来把握它的度，这种办法可以把对象画得很像，很直接，很充分。一般都是线面结合，然后加上颜色，当时我们都学过。陆鸿年先生是教工笔临摹。带我们去临摹永乐宫壁画，整个的三清殿、纯阳殿都是他带我们去的，

徐：你对浙派人物画怎么看？

卢：浙派人物画，当时有影响的就是方增先，他的能力比较强。他出过一个《怎样画水墨人物画》的一本书，当时我们都有。他应该是对现代的中国人物画有影响的人物之一，他的前面呢就是像李震坚、周昌谷这样一批人。李斛画的比较实，比较板一点，方增先画得比较灵动，他是花鸟技法入画的一个典型，讲究笔墨的那种点、线、面的配合，不是一根线拉到底。块面、点、线，花鸟画嘛，点都是小写意花鸟画那种办法，有的地方用点，有的地方用线，这就丰富了人物画的技法。

徐：石鲁呢？

卢：石鲁当然影响很大了。石鲁的影响主要靠他的作品，也见过几面。他的一些教学主张，对我有影响，而且我也向学生推荐。比如说，他强调中国画这个基础，他把最好的东西，拿过来作为基础，西方最好的是什么？素描。中国最好的是什么？书法。他

素描加书法，就是中国画的基础。现在看来这是完全正确的，直到现在，很有现实意义，就是中国画要打基础，这两个东西要抓住，你要画素描，同时你要会书法，书法就是中国的笔墨，素描就是造型能力！这个笔墨跟造型能力一结合，就是最好的东西。他提倡学生拿一张纸，直接拿毛笔在纸上画，来学中国画。而不是先临摹两年，先写生两年，搞几年素描，过关了，再搞中国画。我认为他的教育思想是对的，这也是我一直在提倡的。把创造才能的培养渗透到基础教学中去，我认为现在美院的教学是有弊病的，这个弊病就是它迷信素描，迷信写生，忽视创造才能的培养。这一次我看的是国画系的毕业创作，就很成问题，画的很糟糕的。包括壁画系有的也不行，壁画系有的画画得很大，造型能力自由发挥能力都很差，神态特别板，不生动。好多都在摆模特，一个一个的放上去，特别恶心。有点像50年代的风格，因为50年代写生能力还刚在学习，能力有缺陷，造型能力不强，要画一个人，就让人站在那儿，要画一个人蹲在那儿，就让人蹲在那儿，离开了模特儿是画不了画的。那么现在又有这个样子，离开了人画不了画，这是学院的一种弊病。从入学第一天呢就让你画素描，画写生。不注意创造才能的培养。按照石鲁的办法，就不会有这个问题，一开始你就白纸对青天，一个劲儿画，当你画不出来的时候，你就发现自己有什么问题了。这个东西不会画，那个东西不会画，或者这儿缺什么，那儿缺什么，自己的缺点都暴露无遗。在这种情况下，你再回过来去吸收，去学习，去补充那些不足，就非常顺了，非常投入了，而不是硬加的。你什么也不明白，我让你临摹两年，临摹两年干嘛？先不说，先过关再说，这种方法是最糟糕的。你必须一开始就教给他，要培养的是一个有创造的人才，而不是只会画几笔写生。现在我在教学里强调的实际上跟石鲁是一致的，就是重视创造才能培养，把创造放在第一位。写生！而且长期作业，当然你不能偏废，但是那个东西画多了，你不搞创作，到毕业就会抓瞎了，因为那没有实践呢！他不知道创作手法，怎么画？构思到立意，他没有经过这一套，只会照着对象画，所以创作和习作分不清楚，画出创作像习作一样，像模特大会，不行。石鲁很可惜！60多岁就死了，一个人60多岁，我认为是融汇贯通的时候，开花结果的时候，往下发展，可能对中国画的贡献更大！

徐：中国画整个这二十世纪的状态呢？下一步发展，您感觉那个势头，大体上应该是怎么一个样子？

卢：我觉得一批年轻人很有能力，很有才能，这是一个好现象。而且有底子，不是在胡来，那就行。反叛也好，立道也好，另辟蹊径也好，我觉得都可以。关键是他这个底子厚不厚。底子要不厚的话，出来的东西也好不了，是吧？社会上有这样的人，底子不厚，出来也不耐看。有成就的艺术家，就像李可染这样的，四个条件，齐白石这四点都具备，所以他成了一个大师。天才有、勤奋有、修养有还要长寿。我觉得将来中国画的发展，那还是多元。有的基本上还坚持传统的笔墨，必然还有。那也是一元，延续的，一种发展；有的看起好像是断裂的，但也在发展。就是运用中国画的工具，我觉得也应该允许，没有必要干预。说你怎么用中国画的工具不用中国画的办法来画？你怎么画起那样的东西来？怎么一点中国味也没有？我觉得没有必要这样说！你现在不是允许人家拿油画工具来画画么？油画是西方的么？既然允许人家照搬西方的工具来画油画，那为什么不允许拿水墨画来做一些尝试呢？现在看来是比较偏洋的东西，你能保证将来不能成为民族传统的一部分吗？！好多偏洋的东西，都成为民族传统了，是吧？你看徐悲鸿，素描进来了，素描就是中国的了，像蒋兆和也是素描进来的，林风眠实际上把西方的东西也揉到里面去了，李可染也是素描进来的。实际上素描及一些版画关系都进来了，这些都已经成为民族传统的一部分了。所以应该宽容一点，只要是一个好的创造，将来都会成为我们的传统，你不要担心，没有必要担心。

卢沉 气功状态

袁运生访谈录

采访人：徐恩存
时　间：1998 年 6 月 21 日下午 3:00
地　点：北京市朝阳区慧新北里袁运生工作室

袁：你们看过这件东西没有？

徐：没有。

袁：是一件大型室外悬崖浮雕壁画。你们知道这有多大吗？高 42 米，宽 26 米，我没法照全，所以只好让学生照很多照片再拼起来，这件北周时候的东西在哪里呢？在武山，天水和麦积山之间的一个小县，再走大概 100 多里，这是这个整体，底下是一排象，比真象还大，还有一排鹿，一排狮子，挺有意思。这件作品很可能是世界上最大的一幅浮雕壁画，这个人差不多就有 40 米高。

徐：跟阿富汗那个佛教造像有点像。

袁：阿富汗那个是圆雕，这是浮雕，还带颜色的，是浮雕壁画。高处背景的平面壁画还有很小的人，能看见一点，有的已经看不清了，那中间坐着的佛也看不清了，但这两边基本还是很清楚的。我去年带学生下去一个月，就在想我们现在是一个什么状况呢？就是说对我们自己有什么家底吧，基本还不太清楚，我们现在的美术史研究中，对自己到底有些什么东西还不很清楚，就更不要说什么高深的研究了。这件东西如果在法国或英国、德国这样的任何一个国家，那就是国家之宝了，世界上这么大的东西很少有的。它是根据山体，有一点不平，就随形就势，并没有先把它刻平，所以它的造型从旁边看，还有点透视，还有点变形，很有趣的一个现象。从上边看，底下有很多树，这是拍出来以后的东西，不太准确，实际的构图比这还要严谨。这个很说明问题，现在我们一般都认为对中国的家底了如指掌，也做过很多研究了，也出了不少书了，好象明镜一样都很清楚了，但事实并不是这样的。我还带学生去了其它的一些、那些很少搞艺术的人去的地方。

徐：你说的是安西？

袁：除了安西，还有一个东千佛洞和西千佛洞，这次去了东千佛洞，还有相当多的窟，里头有些东西很好，西夏的东西多，西夏的壁画在敦煌壁画中也不过就是一部分，很少有专题研究，但是在东千佛洞有一批很精彩的东西，西千佛洞也有一批。西夏这个王朝，大概有 195 年的历史，它留下的东西，我们知道到现在为止，只是在讲敦煌的时候附带说一下。西夏文化到底是个什么样子，是没有做过什么深入研究的。前不久，我听人讲，从西安往西、往北走，发现有一个很长的沟，可能有两百里左右吧，两边有很多窟，有的洞窟是很完整的，有的破损了，有的根本没法上去，就是说那很可能是唐或唐以前的东西，但我们从来没听说过。我们除对比较现成的，比如故宫或者大博物馆里收藏的画还比较清楚以外，对在世界各国收藏的中国东西恐怕也不太了解。我有一套画册，是郑振铎在 1948 年时编的，24 本，每本里头大概有 60 幅，你想这是多大的数字吧，都是中国的国画，包括一点石窟壁画，是分散在世界各国的。且不说整体的中国文化如何如何，我们基本上是家里的家当还不太清楚，现在才开始专题研究，像江苏人美出的敦煌的 30 本一套，一、两个洞窟为一本，这个可以说是比较细致一点的，敦煌算是研究得比较好的，有几本画册出的也不错。但如果去云冈，你不带上很好的设备的话，就只能看个大概，很多东西看不清的，没有灯，什么设备都没有。困难极了，还分什么特级洞、一级洞、二级洞，每个特级窟看一次要两百块钱，外国人要四百块，甚至六百块才能进得去，谁也看不起。这都是现在的状况，跟西方比一比，他们对自己文化的那个熟悉程度和重视程度，我们是差得很远的。日本早年发现了一幅唐代的墓室壁画，只 1 平

袁运生 1997 年个展开幕式与李锐在一起

袁运生 1993 年在北京个展开幕式上与张仃在一起

袁运生1997年北京个展与朋友在开幕式上

袁运生1983年在塔夫斯大学

袁运生1993年回国办个展与西安美协座谈艺术

方米，他们请国家最优秀的画家去临摹，临摹完了想来想去，还是把它留在地底下封上，怕坏。你看中国跟他们的情况完全两码事。出去的这几年就感觉到我们对自己的这部分文化遗产基本上处于一种相当隔膜的状态，我记得在78年以前，市面上就根本看不到《道德经》这类书，出版社也不会印的。中国的大学生对中国的书籍，中国的文化，特别是哲学思想这部分基本上是稀里糊涂。艺术部分也是这种状况，85新潮以后，眼睛看到西方的这个劲头是很大的，现在好像谁谈起中国文化还觉得有点可笑，"啊，这家伙怎么那么保守，还在谈中国文化哩"。当然现在有些人不这样了，但是，有一些人还是很有兴致地跟着人家走，这也没有什么，每个人都有自己的选择嘛，但是，如果只有这个现象，而且把这个现象看作是主流，那么我想我们再过100年也不会有什么改变。我们看资讯，看电脑，知道人家在干什么，完了就想办法弄一些，根据一些翻译文章，做一厢情愿的理解，然后就跟着做一些有关"像"的、类似的东西，这样下去，恐怕没什么结果。我们前段时间学古典主义，解放以后那一段学苏联，却把自己忘记了。谈起国画来，谈来谈去就是个笔墨，好像笔墨变成了一种谁都可以拿来用的东西，谁用上了谁就是国画大师，国画就吃透了。这是相当浮表的状态，当然这个状态我们差不多也已经有100年了。直到现在，学一些我们基本上可以理解的东西，像徐悲鸿他们一代，主要学一点古典的，写实主义的东西。50年代以后，紧跟着就是学苏联，一晃这100年就要过去了，这里头很需要大家有一点清醒的认识，对整个中国的过去怎么认识、怎么评价、里面有什么可贵之处、我们怎么在这里头找到立足的根基再往前走？如果这个基本想法还不能理清，我觉得中国往后，即使再过100年，可能还是这个状况。而且现在的人哪，从素质上讲，从修养上讲，比上一代人还不如。你去看看鲁迅那一代人，他们对自己的东西基本上是很清楚的，文化准备是相当充分的，跑到国外去学，学了以后还有自我，中国文化的根他还有。而我们连这部分也没有了，就是一股劲跟在人家后头去学，这是没有什么希望的。呆在西方这十几年，我唯一的感觉，就是他们的每一个艺术运动发展过程里头的任何变化，都是他们现实多种因素形成的一个自然的结果。我们没有什么理由去给人家说三道四，他们有他们的理由，他们一个运动出现，有现实的原因，也有历史的缘故，是非常自然的。可是我们生吞活剥的把人家的东西拿来，自以为学到了或画一个和他类似的作品，这个是站不住的。现在的状况就像一个"豆芽菜"，没有根子，看一点翻译文章就以为拿到了真经，就觉得自己比谁都强，弄一件作品，既没有深度，又跟自己的文化没什么关系。我回来后，这个印象特别强烈，我们讲什么"文革"啊，"反思"啊，其实这个反思是非常不成熟的，对中国的现实要理清，如果不理清的话，就不可能在这个现实状况下拿出什么方案来。中国文化朝什么方向走？就拿艺术来讲，我觉得现在的状况还是很虚的，又加上一个市场经济，对每一个人的影响都相当强大，而且我觉得我们市场经济的起步比欧美的力度还要大，冲击力也更强。美国就艺术来讲，层次已经搞得非常清楚了，一个学艺术的人绝对不会想到赚多少钱的，这是他的爱好，他要付出的，他会做很大的努力。有不少人住在木屋里头，旧工厂里，没什么指望的样子，他只是爱好，十年办不来一个展览，是很正常的、平常的事情。可是我们那些人就极其不平凡，我们现在自认为在搞纯艺术的人，满脑子想的是与市场有合理的挂钩方法。在美国或者欧洲大概决不会想这个，因为他们非常清楚，市场是根据需求来反映的，需求呢，是不好改变的，需求是一般人的水准，一般有钱人或中产阶级的水准，而这些人对艺术是搞不清楚的；搞艺术的人，是不该指望这些的，卖多少钱跟他自己追求的方向是没有关系的，如果真的想搞艺术，就不能考虑这个，考虑这个就没法做事情。而我们老是在想用一个统一的方法，我觉得我们的思维方式就特别喜欢得到一个统一的标准。而事实是，如果你把你的艺术追求，作品的艺术标准与钱挂上钩，与市场挂上钩，基本上就等于放弃艺术了。这是因为一般人买画，当然也买不起贵的，最贵的就是那些被历史所肯定下来的美术史里的东西，而对于现当代的画，他的艺术修养又很有限，所以，这个市场与艺术标准是没法统一起来的。在外国，你想走你自己的艺术道路的话，经济的保障就无从谈起，想用艺术维持生活是非常难的，这条路基本上走不通，他们会去做份工，去打建筑的临时工，挑挑石头啦，铺铺路，或任何事情，拿了一些钱自己再去干一段时间的艺术。真正靠卖自己的作品去维持整个的生活，包括他个人、还有他的家庭的，是很少的，百分比很小。我觉得这种状况，要从中国的现实看起来，恐怕这也是将来的一个基本情况，也不会有什么变化。指望大家水准的提高，艺术标准与市场完全挂上钩，基本是个梦想。西方有人研究，中产阶级的知识分子其接受能力跟艺术追求方面的进步，大概相差70年，正好是一个人的一辈子，欣赏者中的先行者是有的，但为

水墨·二张六尺宣　1987

水墨·二张六尺宣　1987

水墨·三张六尺宣　1987

数有限，所以活着的人基本是没什么指望的。如果我们搞艺术的人，连这些基本点都没有理解，那是不大好搞的，搞搞就退回去了，或者是搞了一个开头，一被肯定，画一卖好，就基本上结束了。这种情况我想国内恐怕也有不少的例子，栗宪庭那个队伍里的状况也是这个样子，大多还没有成功，一开始就没戏了，然后就去赚很多钱，就为了赚钱而谋利了，这个状况就比较可悲了，延续下去的活力就没有了，都是准备不够，事先没有好好想过。

我出去后，大体上考虑的问题，比如中国文化，老有人讲"中国什么纳入到世界文化中去了"，这里头有很多似是而非的东西。什么叫做"参与到世界文化领域中去"了？艺术这个东西，你拿出属于你的、做得最好的那个东西，肯定是与你生活的基础、你的文化、你的现实很相关的一件事情，你也在很投入地参与生活，你拿出来的就可能是最好的。人家是根据他们自身的思路、他们的文化、他们的现实搞出来的东西，我们如果老把它生吞活剥地去做一种一样的东西的话，人家就不会承认那是代表你的东西。当然他们现在也是蛮关注东方文化的，但是东方文化有代表性的东西，你拿不出来的话，这个问题就很大了，这个问题不是能简单解决的，但是对这个问题，你如果没有清醒的认识，我觉得是不行的，连开始都不太容易。而且现在都讲思想独立啊什么的，思想独立是要有个前提的，就是你对问题的看法，就是你能自主地对种种问题提出自己的看法意见，关注各种世界上发生的事情。所以我觉得现代艺术家是挺难当的，不是把人家的东西弄来就算拉倒，还要有我们自己的。比如说解放以后，国画也做了一些努力，按那个时候的想法，开始搞年画，也搞过一批画，搞过国画的一些新的教学方法、教学和素描相结合，也是一条路，那么这样一条路他的优缺点是什么？他的局限在哪里？再看看我们自己原来的这条路，我们这条路里头，它最主要的优点是什么？如果说跟现代相结合它们又有什么问题？在这些比较根本的地方需要有一些清醒的认识。

我觉得中国文化有许多优秀的东西，它跟西方现代的东西是有些关联的。西方思路有一个突破点，20世纪以前，西方教学生都是摹拟啊，透视法则啊，解剖研究啊这些东西，中国走的完全是另外一条路，中国是去走万里路，读万卷书，它把前人的经验要来后，对自然的了解，要经过自己实际地脚踏实地去考察、体验、理解、去看，再把这些东西消化吸收，让它比较地成熟，再融汇成自己的语言，并把它表达出来。西方实际在20世纪才开始做这样的事情，艺术家强调自己独特的理解而不再是模仿。在此之前他们不是这样的状态。所以他们的现代主义一开始就与我们绘画传统中的这种基本态度有相关联的地方，所以我一直就有这种感觉，就是说，以前的东西与我们的差异特别明显，简直是对立性的，很强的不同，但是20世纪以后呢，他们所搞的一些东西跟我们的思路就有一些靠近了，很多方面也互相可以得到一些启发。

我去年夏天带学生下乡，跑了十几个地方。从石窟艺术方面看，每个时代、每个地域差不多都有它各自的特色，时间很短的隋代，大概40年，但无论是壁画或者是雕塑，甚至是基本造型，都有自己的一个风貌，和自己的特色，也很有意思。还有北周、北齐、西夏都有不同，而且是一些较大的不同。西夏的文化里有一些也许从西方来的、纯理性的东西，从它的图案里头能感觉出来，方块和垂直水平线的结构之间很有层次的变化，在它的天顶画和佛教故事画中都能看到，而这种东西我们比较少。像敦煌壁画都是连续性的图案，藻井啊什么的都是，感性的东西是骨架，初唐、盛唐到中唐、晚唐之间也有区别，而隋往前，北魏、六朝也有区别，就是说中国本土民族也有区别，而且时间并不怎么长，但趣味都各有不同，而不是纯粹简单的变化。中国绘画史当然就更不必说了，所以我觉得吸取营养是很必要的，没有这些东西就难以立足，没有根，这是最容易惶惶不可终日的。状态是无所谓追求，随时可以做任何变化，因此就容易跟着人家走，又冒充了先进，又好像是什么先锋派，实际上又不需要动脑子。董希文这么一个有才华的人，一辈子只有五六年时间是在画画，但是因为他思路清晰，即50年代初就提出油画的"中国风"，追求的非常明确，所以他的成就现在还可以拿出来，还很好。说明如果你有比较明确的思路的话，就会比较容易有结果。再比如40年代的那些木刻、延安时代的木刻，或者再早一点儿，30年代的木刻也好，几个有成就的搞木刻的人，都是在那一段儿时期出来的，李桦、古元、彦涵他们最好的东西也是抗日战争和解放战争时候的东西，到了五、六十年代，他们就已经不大清楚了，搞出来的东西也软掉了，偶尔也会出现一些不错的，但真正的好东西已经很少了，可谓提高了技术，丢掉了个性。

我当学生以后不久，就感觉这条路特没劲，就觉得跟着苏联的这条路没劲。大概一年级下学期到二年级的时候，就觉得重复太多了，中国那么多人一直在走这条路。这条

路的难度是，如果做到一定程度，就是谁都可以做得差不多，对个性的约束太大。所以那时候我就开始注意中国画，但去故宫的次数也不算很多，那时候很喜欢陈老莲这样的人。59年就开始练线，那时我正好进了董希文的工作室，董希文对这样的做法是很支持的。他的优点不光是在他的个人创作上，他的思路也比较宽，对学生的态度是想办法推动你，而不是改变你，他非常尊重学生的每一种追求或者试探，我觉得他这种态度非常好，我每次做一件什么东西他总是支持的。从那时候开始到毕业的时候，我很喜欢墨西哥的艺术，例如里韦拉他们。我就觉得革命艺术也并不是只有一条路，这点我感受很深，里韦拉，你看他虽然也是共产党的艺术家，但是他们没有走苏联那条路，他的成就却比苏联大。讲壁画的话，有几张苏联壁画能拿出手的？里韦拉一个人的作品却比苏联整个国家的壁画还要强得多。

徐：他不是写实，他表现力很强。

袁：我后来特别有兴趣，92年专门去了一趟墨西哥，发现里韦拉的成果与他对墨西哥古文化的研究是很有关系的，墨西哥的古文化是非常优秀的，阿斯泰克或者玛雅人的文化都非常优秀。里韦拉有一个大的博物馆，一个大黑色的楼里面有他的收藏品上千件，有些作品比他们国家博物馆收藏的都好。我还看到一些陶器，墨西哥的陶器有种特点，很多是表现动物的，跟中国的陶器有些相像，但是又不同，它们都是红土做的，做得很精致，做完了以后上面又弄得很光，发亮，就像墨西哥人，个子不高，但是都挺壮实，好像身体的各部分都特别紧密，而且有一种从里头发出来的力量。他们的陶器给我的感觉也是每一件都充满力气的东西，他们的壁画也吸取了这一点，这就是墨西哥文化的精神所在。里韦拉的造型内涵是内敛的，里头是有极强的张力的，让你感觉到里面有一个爆满有力的东西，又极其单纯，也有变化，但是他的变化跟我们平常所讲的变化非常不同，我们现在谈变化，往往是为变形而变形，就是变得奇怪，他的变化是为了表达他的精神需要的。我觉得我们中国的好的变化也都是很有精神性的，像陈老莲的那种变化，到任熊就差一点，任伯年就更差一点了。而早年的有些石刻罗汉什么的，比如浙江的那一批就很好。就是说每一个文化都有它特定的部分，你如果抓住了它的中心，它的最有力气的地方，你差不多就抓住它的精神了。

纸本色画　1992

艺术有它本身的规律，应该多强调一些艺术语言问题。可是任何艺术语言背后都有载体，这个载体只要有它的深度，并与语言本身是协调一致的，就没有问题。这里不存在优劣的问题、先进和落后的问题，问题就在于你的这个东西是不是浑然一体的。有了这个载体，你的语言在创造上又会给你一个新的推动。比如说现在搞观念艺术的，其实多数也有载体，它的载体和这个艺术的关系吧，我们过去是割裂开来看的，在艺术上搞了一些标准，好像只有纯艺术才是最好的。其实你看艺术史上那些宗教艺术、原始艺术，它可能与图腾有关，也可能和那时候人的愿望有关，它总是有背景的，它最终还是要和人有关的，所以这个东西之间统一起来是没有问题的。为什么我喜欢里韦拉的形，西盖罗斯的形，因为他们个人的政治理想，跟他艺术追求是完全合一的，而不是强加给他们的。那些《人民日报》的社论往往是极其实用主义的，今天这么说，明天就可能变了一个说法。而西盖罗斯画的东西，语言和内容完全是一致的，是他追求的一种强烈表现，因为他的艺术和他的人是统一的。我觉得我们在"四人帮"垮台以后又有了一种新的极端，以为只有纯而又纯的艺术才好，最好不要有任何其它的东西，特别是政治，把这两件事情完全看作是对立的，我觉得对于不同的人这个东西是很不相同的，不必求得统一，因为两者是没有什么必然的矛盾的，只要他们是统一的，就是好的。你比方说倪瓒，画的东西很单纯，但总有那么一股精神的东西在里头，哪一幅都与他在元代，身为汉人的那种心情是有关系的，和他心理上的那种压力是有关系的。他的纯熟在于他表现的"逸气"仿佛是无心的，自然之极。这个东西就是他的载体，而且止因为这个东西，才会有倪瓒的单纯、淡泊和那种空灵。所以说艺术的精神世界跟艺术本身的统一这才是最主要的。

纸本色画　1993

徐：我们说，现在我们中国绘画是多元格局，这个提法比较普遍，这是个好现象，但是，实际上有的时候看起来呢，多元的格局实际上是混乱的格局。

袁：我们讲的多元格局啊，按我看，好多是从形式上来讲的，缺少进一步地分析。多元哪来的？多元的内涵是些什么东西？我们现在所讲的进步或落后的这个分界点究竟在什么地方？我是觉得我们在"四人帮"垮台以后呢，要做的第一件事，在艺术中就是排斥政治，人们很快找不到理想了，这并不是什么好事，连理想都没有了，他的画就会苍白，这不是做艺术的正确态度。有很多事情都是是非曲折的，要具体分析的，不是找

油画　1988

水墨 1985

到什么统一的东西就能够把事情分辨清楚的，有时，反而会是一种混淆，人为规范非常有可能是一个枷锁。我不想规范，只是提供一些思考的问题，希望有助于大家慢慢找到一些思路，找到一些起点。艺术很大程度上是要去做的，而且不只做一次，并且是连续做十年八年，才会积累出一些东西。

徐：您怎么看待一个接近前卫的艺术？我看到他们在观念上与中国艺术有很大不同，受西方艺术影响，我们要补上这关键的一课，这一课是需要的。但问题是到了现在，我觉得游戏性特别强，越来越有一种游戏性。有两点：第一是他们的形式本身没有目的性，主要靠西方的某种形式；第二他们的个人体验或个人经验有一种虚假性。比如说我看到画家村的一个画家画天安门，东倒西歪的，纪念碑全部是球形。我认为现在中国艺术处于没有经典作品的时代，大家都显得比较盲目。我觉得中国人应该是有能力的，但是转向了市场经济的生存，这种情况你现在怎么看的？

袁：我觉得这种现象当然要具体事情具体的分析，过分政治化的那种政治比较浅薄，有时候甚至被人利用，而且这种东西有时走向商业化。好奇没什么不好，但如果他自己没东西的话，弄出来的就一定很表面，就成为了简单的模仿。这个你说游戏性呢，都有点抬举了，游戏其实是一种很正经的事，游戏本身是有载体的，是可以做得很好的。但是他们这种我觉得还不带有游戏性，可能也许反而变成实用性，那么实用性是指哪一方面呢？就是总要尽力引起人们对他的兴趣，这是实用，不是游戏。其实游戏要求的素质是比较高的，素质不高是游戏不起来的，他轻松不了，他很紧张地想得到一点好处，想想卖得好，那不叫游戏性。但是我觉得另外有一种游戏性，就是抽象表现主义里头有一个态度叫做play，实际上才是你说的游戏性。这种游戏性是比较高层次的，有点像中国人的那种态度，是一种没有负担的东西。往往好的东西就是你潜能的那部分，就是你说不清楚的下意识的东西，但是比较纯真。抽象表现主义里的这个因素就比较重要，如果没有这个的话，抽象表现主义就搞不起来。我觉得东方艺术是"真独立"，中国文化的重大价值也是这种"真独立"。要有根，这个根需要在自己的文化里头慢慢建立起来。不然的话，一个民族的艺术的未来，就没有一个真正有力量的大的东西。大的东西的底座要宽、要厚，才有独立的价值。独立就稳嘛！就是这个东西能够做得很大、很雄伟、很有力，这就是个基础问题。没有充实的内涵就谈不上精神了！精神性首先是充实。我觉得我们现在就是因为所有这些东西都不确切，所以谈不到高一档，也谈不上有什么更深的研究。有人说我们经济不发达，那20年代墨西哥比现在的中国穷多了，为什么人家能搞出好东西来？有的人把市场经济发展当救命草。美国现在的经济发展很好，但是他有什么重要的艺术现象吗？！至少是我从82年到96年在那里（美国）的14个年头，如果从世界的角度出发，从比较高的要求看，我觉得美国没有出现什么特别重要的艺术现象。相反，我们会说50年代抽象表现主义那段不错，波普那段不错，有自己的特色。

徐：这个是什么（一张壁画的照片）？

袁：这个是在我离开美国之前为哈佛大学做的。现在己挂在哈佛，大壁挂 10m × 2m，是用丝织出来，在中国织的。其实这个东西开始想法比较早，85年就开始想到，最后做出来是90年代。画的是一只鸟，可以说是智慧之鸟眼中的人类世界，是这么一个想法，对现代人一个比较不太乐观的看法。

（指着另一幅画）这幅画是1962年画的毕业创作。壁画风格的油画。我借了学校存放古代雕塑的一个大屋子，弄了张床把自己锁在里头，不到吃饭的时候不出来，除去我的好朋友谁也不让进，呆了两个月就画了这么一幅画。

徐：这幅画有点淡淡的忧郁的感觉。

袁：那是困难时期。表现的是当时过年的情景，在河边上，有人卖羊、卖种东西，情绪是比较热的，一种江南的人情味。也有卖风筝啊、灯啊、小玩具什么的，那个河道是很窄的，互相挤在里头，画了这么些东西，有人就说情绪太悲观啊，造型又不准确，他们就争起来了。但我决定这条路是要走下去了，这当中肯定是要不断地受干扰。因为那时候刚刚毕业，给我分配到长春去了，在工人文化宫，我画了另一张壁画稿子，是一幅中国革命题材。但我画的革命题材是一个大壁画构图，把不同层次的人、很多人，像一个巨大的船头，把中国革命主要的一些内容都穿插在画里头，造型也是一种比较倭而有力的。这就更加显得怪异了，于是就没能拿出来。那个时候在美协，只有张仃支持我。所以在中国我就认定了，我要走的这条路肯定是充满坎坷的。但是我就想不出另外一条路可以走，所以就认了。我当一个业余的画画的总可以了吧？我也不期待参加全国美展或出画册这些东西。持这种态度呢，我很快就感觉特别没法治了。班我也上，让我

袁运生作品

画毛主席像什么的，也可以，我可以三天就画完一张大像，搞画展什么的我也帮着弄。业余时间都是我的，我从这儿下班，又回家上班，做我想做的事情。采取这样的态度，我很自得其乐。当然也有心情很坏的时候，没法工作，这时候就必须让自己有定力，保护好自己。这个保护的方法很简单就是认了，我在做我认为应该做的事情，其它的我都放弃。这样直到76年"四人帮"垮台，整个形势变得与我想做的事情切合起来了，我就感觉解放了，只需要把我真正想做的事情继续下去就可以了。57年那个时候，侥幸没有被打成右派的人，到了78年以后，反而心里头觉得苦恼得多。因为他有失落感，因为前一段和下一段他不知道怎么相联了！我呢，正好有个机会联起来，就是这么一个区别。

　　徐：您画这个画当时受到的影响是什么呢？

　　袁：一种篆书的感觉。

　　徐：好象很有束缚似的？

　　袁：高更我很喜欢的，但是我跟高更有点不同，我对现实的态度要比他乐观些。而结构的本质是线。我画的人物没有画眼珠的，没有眼珠的还不是纯粹的欢乐。就像当时大家的心情一样，还有痛。所以开始他们想批我这个画，说为什么不笑，你想那个时候还没有到笑的时候，没有办法笑的，所以那个色彩虽然也基本上是比较亮的、比较强烈的，但还是稍稍闷一点的，不是那种特别欢快的。

袁运生作品

　　徐：所以说从形式感来说那个阶段是唯美主义的？

　　袁：我早就说中国人有一个特点，喜欢给人套一个现成的框框，给你套在那里，但大多不是很准确。从形式上讲我画的少数民族好像又是唱歌跳舞，又是树啊，自然啊什么的，好像唯美主义，但现在我也弄不清楚唯美主义最准确的含义是怎么样的？一般来讲唯美主义是讲比亚兹莱或者什么，就是说纯粹装饰性而没什么内涵。我觉得我的画跟这个没有太多关系。实际上我画这个画之前呢，去云南画过一批画，主要是写生。之后呢又给不少人画了一些画，那些画多数也有装饰性，也是画少数民族，于是就有人把我跟这个东西搞到一块了。这种倾向渐渐发展成纯装饰画了，但我并不是想画纯装饰画的。我觉得中国研究美术史的人呢，缺少做个案的东西，喜欢把西方已有的名词放进来，我觉得这样对研究中国美术史恐怕不太准确。

　　我本来还想画前一部分的，但是前一部分没有我的空间，那在整个机场壁画中已经算是最大的空间了，如果将对面也给我的话就可以画成一体了。另外一部分如果画起来，肯定也蛮有趣的，可能是恶魔和一些女人之间的矛盾。他被杀了之后，他的头是可以再生的，不能扔，扔掉还能再生。他的头特别臭，但这些女孩子很有决心，每个人轮流地抱着它，天上的一天地上等于一年，所以天上每天换一次，等于地上一年换一个人，人们都要感谢她，所以每年的这个日子给她泼水，给她洗刷身上的污垢。这个"洗刷"呢是很有意思的，跟当时"四人帮"垮台，中国人的心情是相近的。我就是从这个角度来画这张画的，但当时没办法，就只有画这个部分了。

　　徐：赞歌式的，白描的，我感觉有明确的观念，这在当时的中国绘画界几乎大一统的时候显得很突出，显得很不协调。实际上对形式感的研究和追求都比较明确了，这在当时的一批壁画中为数不多，是给人印象很深的作品。现在对那种很终极的追求怎么想？

　　袁：我到傣族地区的感受是很深的，我觉得傣族人比我们高明，活得比较有意思。他们村里的那些妇女的能干是难以想象的，负担比男的还要重，在橄榄坝那个地方要去种地，要走三个小时的路，走得相当快。在农忙的时候啊，一天挑着那对很大的箩筐，装满种子，要来回二趟到三趟，你想她要走多少路啊！我跟他们来回走一次都觉得很累了，她们却要挑起那么重的东西走两趟到三趟。她们的脚板，走在地上特别轻松，特别会跟随着她的那个扁担跳动的节奏，所以来回走几趟还能够坚持得了。插秧也主要是她们的活，做完了她们还能跳舞还能唱歌！还特别爱美！每天晚上都洗澡，洗了以后再冲，洗完澡头发黑极了，发亮光，还要把头发梳理好。所以她们是非常热爱生活、非常能干的一个民族。我在那里本来没想停留太久，结果却呆了8个月，一直走到临苍地区。已经是在云南的中部了。中间走过过佤族地区，人很纯朴。所以那个时候感触挺深的。在汉民族地区，你要到陕北才有意思，有山歌、剪纸什么的。你有真的感受，便知道如何去表现。后来我到美国去又画了一张壁画，就是刚刚去的时候画的一张壁画，题目叫做《红十蓝十黄＝白？关于两个中国神话的故事》，20米长，3米高，丙烯的，在一个大学的图书馆里，在波士顿。我觉得人不断重复的一件事情就是自己找麻烦，比如战事，找很大的麻烦。一些年以后呢再来一次。所以我就想用两个古代的神话来画这个想法，

袁运生作品

纸本色画　二张六尺宣　1990

这样的事情，世界史、中国史里简直太多了。一个是共工撞倒天柱的故事。天柱被撞了以后，天地倾斜，洪水就把人都给淹死了。女娲来补天、来补救，补救成功了，再造人。我就是把这两个故事连起来。第一个部分就是画那个怪物的形象和死亡。这个死亡呢我用的是抽象的语言来画的，不想画具体的尸山；第二部分呢就是创造，这个主题呢是一个大的女人体，表示女娲来补天，补天的时候她在一片凄惨之中，这边是她再造人类的一个象征。主要是一个用泥浆变成人的漩涡。画了一个象征的、向未来过渡的金童，一个金色的孩子，带着一只风筝，通过一个黑色的门走到未来世界。因为原来有一个太平门，太平门在关键的时候是可以打开的。我就把那个门全部涂成黑色的，这个象征人类希望的金童，带着一个风筝从这个门的上头飞过去。最后我画的是人跟自然的和谐，画动物的身体人的头或者人的身体动物的头，和爱相处的这样一个场面。第一部分是红颜色，第二部分主要是蓝色调子，第三部分就是一个金童、黄颜色的，最后部分是很亮的白色调。所以我就说《红十蓝十黄＝白》，但是可不可能呢？我加了问号。就是这么一幅壁画。

徐：那边的生活状况是个什么样子的？

袁：很好、一切都很好，但是这样的生活已经没有60年代的那种激情了。那时的青年不修边幅，醉心于改革教育，性解放。去见识世界、追求创造和变革。像法国的那个"红五月"啊，那种精神根本就没有了，所以他们的生活已经不一样了。你就觉得现代这一代年轻人活得挺没意思的，就是要花更多的钱，过更舒服的雅皮士生活。你到海边去可以看到很大的酒吧里面，都是人，他们很高兴的样子，好像很起劲。但实际上生活是比较空虚的，没有什么想参与的态度。在那里生活，没什么意思。我觉得西方的艺术跟他的文化差不多，他们曾经给自己树立了最大的敌人"社会主义"，所以那个时候左的或右的，很是活跃。现在他们这种热忱都没有了，参与政治的热情没有了，吃苦耐劳的精神也早就没有了。那么追求什么、期望什么呢？现在他们最理想的恐怕就是那个电脑公司年轻的老板了，恨不得把全世界的电脑公司全合并到自己的手掌里，这是美国最成功的人了。

从萨特这批人以后，西方没有出现什么特别重要的哲学家，艺术从毕加索他们过去以后，也没有出现什么特别重要的艺术家。你再看看中国的状况，好像现在属于一种比较弱的状态，人好像没有什么精神，不像20世纪初中国战争啊，有什么东西在支撑着，人们都有自己的理想，怎么走，怎么做，去冒险还是怎么的，都挺明确的。而现在好像这个东西没有了，所以艺术也处在一种比较空洞的状态。看起来好像比较轻松、现代的，但是因为我是从那个时期过来的，所以觉得如果我们现在这个状态紧跟着的还是他们这个状态，我就比较失望，我不喜欢走到他们现在这种状况里去，这是我的感觉。

徐：我感觉您始终没有放弃中国的传统，伟大的抒情传统，中国的抒情传统，很可贵。我感觉当代的有些作品包括绘画，受西方影响用很多在展览会上的所谓"以丑为美"的假象掩盖了民族、文化中的这个精华部分。实际上人类的语言还是需要抒情的，无论这个社会发展到什么程度，现代化多么的高级，这个抒情传统是不能没有的。看到您去美国做的东西，觉得您的东方人的情结还是根深蒂固的。你的根就在苏州、南通、长江那一带。

袁：我在美国这段时期呢，就想给自己找一个背景，因为我在那里生活，我不是一个美国人，我是一个中国人。所以我一去的时候首先想自己怎么定位，我当时跟那个谢里法吃了一顿饭，我们俩就争起来了，挺有意思的。挺有意思的。他说中国大陆是农业社会，美国是工业社会，中国迟早也会走工业社会这条路。所以艺术必然是跟着人家走，也就是美国的这个东西，慢慢地你也会跟着走，但是这个艺术方向必然是不好改变的。我说文化产生的影响，它至少有两个情况，一个是现实的艺术情况，一个是它前瞻的因素，物质的变化可以很大、很迅速，但精神文化呢不一定完全是跟着它跑，精神文化是有独立性的。中国是个大国，我说，你可能在台湾呆得久了，台湾是个小地方，不跟人走怎么办，跟惯了美国的思路了。中国不一样，肯定会走出一条自己的路，可能不见得那么快，可是这条路非出现不可，只有走出一条路来比人家的还要宽而且深，那才有意义，何必跟着人家走！但也觉得确实是挺难的，现在我们缺的东西太多。

其实我觉得比较可惜的是，78年以后的壁画运动没有搞起来，我一直觉得非常遗憾。中国的文人有一种病啊！有一种非常讨厌的东西，就是看到别人有点成果，就要把他划掉，划得跟他一样。我那时候搞这件作品算个好的开始，美术界有的人呢，心里就怎么看怎么不舒服，但是最后这件事情如果被说得太好，去看热闹的就会多得不得了，

水墨·三张四尺宣　1986

就会有人想方设法把这件事情搞得有问题。于是就拿我这幅画开刀，把这幅画弄成民族问题。民族问题是一个最说不清、道不明、政界又害怕的那么一种东西。我们不是讲安定团结嘛，搞来搞去实际上这个问题后来已经解决了，但他还是不肯放弃，因为他所针对的呢是两个领导人物，而不是针对我。我们这批人当时的最大目的就是想复兴中国的壁画运动，包括当时吴冠中的兴致也很高，画到最后快完了的时候，天天晚上议论，写宣言什么的，就希望从这批壁画开始，作为一个开头。结果他一脚就跟过来了。最后他的目的完全达到了。我被调到中央美院当了壁画系的教员。从这以后，我一张壁画稿也不能通过，别说等邓小平看了，一个小科长就把你毙掉。侯一民是我们系的主任，他说，我们的一员大将无用武之地了，怎么办？他也没办法。也不必定性，只说你"有问题"你就完了。

袁运生作品

我处在这种境地只有出国了。正好人家邀请我，我就去找江丰。他当然清楚我的处境，他也是被整的，他说一定要想办法帮我出国。出国之前江丰跟我谈的时候，一点也没要求我什么时候回来，只说出国以后，不管哪里，要求你去画壁画你一定接下来，他说，你有这个能力去发扬中国的壁画。第二年的9月，江丰在一次开会的发言中，被气晕过去就死掉了。我最清楚，他的死是非常痛苦的。他有时在院子里走，我遇到他，问他干什么呢？他说华君武又找我，要你改画。我说你不妨跟他讲，说你已经跟袁讲了多次，他拒绝了。让他找我好了，我有办法对付他，我是小兵嘛！你就很难办了，而且这个问题本来已经解决了，中央王任重部长接见我的时候，都没要求我改。他问我，这个东西能不能改，我说不能改，我说改了以后，你们形象会很糟糕的，你就变成一个保守的、很可笑的形象了，这种事情在美术史上是非常讨厌的事情。他说那我们今天就不改了。那一天是81年4月1日美院校庆的那一天。中央决策以后，华君武还抓着不放，到处去讲，所以我想中国人没出息就是这种，说什么文革就是毛泽东的问题，其实许多问题都是各个行业、各个单位里的头头这种人干的，这种人才是具体的做坏事的人。他把整个水都给你搅浑，说他的责任呢，你又找不到，他也没做过什么东西，批判会他也不必发言，但壁画运动就此缩水而且夭折。我就不得不走了，我已经陪他们玩这么多年了，我再没时间了。现在，盖了这么多的房子，这么多的楼，画张壁画不缺钱，我们那个时候有什么钱呢，最后只给我600块钱，大家还那么兴致勃勃的，一直到晚上10点，那时候不是为了钱。现在钱倒是给得很多了，画却越画越商业化。我们为这事找黄镇，找周扬，找了多少人啊！那些人都是支持搞壁画运动的，很满意的，我们搞的壁画，安排什么都可以。你说，华君武他这么个美协二把手居然一手遮天，把这事给毁了。他这个人表面上看，很幽默、很会说话、很潇洒、难以理解。如果我们那个事情，当时还能继续下去，我对美术界会有另外一种憧憬。毕竟还有一批可以真正想做点事情，而且不计较利益的人。我就是觉得中国人太可怜了，踏踏实实地做事情的景象实际上已经很少了。真正的多元，多好，会有非常不同而明确的艺术理念，做出很多不同的东西。不仅形式上多样，还要有内涵的、有价值的东西才行。我这张画虽说画得不好，但说我没深入生活我不服，我在"傣族"呆了八个月，跟他们一块劳动，和他们一块挑水，你华君武去的时候挑过水吗？你和老百姓一块吃过饭吗？"四人帮"跑了，你还搞这个。后来贺敬之讲，华君武同志是有许多毛病。当时我觉得奇怪，他觉得这路行得通，他拿了这么一个位子，很多不堪的事情，他能做成。我这次回来，希望在这方面中国的面貌会有所不同，至少像他这样的，是不大可能再做这样的事情了，但我觉得现在有些事情还是不大好做，因为钱变出的声响越来越大。

徐：现在还是好多了。

袁：贺敬之跟我说，你是很有才能的，你不要参加美术界的斗争，那里头很复杂的。我说我是画画的，怎么会参与这个斗争呢，我现在是躲不开，完全为了自卫。我不是想参与，我一点兴趣都没有。能画，能创作便是最大幸福了。

在美国，知识分子所以有价值，就是在于他时时在点破当时人们各种各样的荒唐的事情。我觉得比如说我们对文革的反思就是不深入，我们的反思就是把责任推到几个少数人身上去，完了，大家都讲一些自己的受害经过。这不叫反思，反思是要自己也进去挖根子的，其实这个根子一直没好好挖过。弄出了一个似是而非的结果，我们的文化人都做出一些似是而非的东西，好像是很惊心动魄，实际上呢是含混不清。我们喜欢把一个事情简单化，找到一个根源，这个根源就解决了一切问题。完了。我们再找到一个真理，这个真理把大家的观念全部统一，统一了以后问题就好解决了。总是这个思维方式，不肯真正深入地去做各种方面的专题研究。我们这个研究，不要说别的，就说中国的现

二张六尺宣 1990

二张六尺宣 1990

状，就可以做不少专题研究了。你并不必急于去做一个整体的结论。那看起来很了不起，其实也可能最容易，也可能是最说不到深处的。如果你做的都是个案研究，非常严格的去做各种各样的问题，最后这个东西加在一块，可能是个整体的东西。我们做事情喜欢做出力气最少，成果最惊人的那种，喜欢把人家一篇文章翻译过来，以为一切问题就全部解决了。没有这种事情！人家那篇文章，解决人家在那个时候的那点问题，不见得解决什么普遍的问题，都是有局限性的。民主也是有局限性的，不要相信一揽子解决问题的法宝，做了多少努力便有多少成果。实践的精神是最根本的解决问题的法宝。我相信实践的努力。这一点在西方是很重视的，都是很多人在极具体的问题上做了很深入的研究之后，达到了局部大的成果。他们肯花这么多的精力去做这些事情，抓紧起来。我觉得我们的文化就很缺少这个东西，很多事情都是似是而非的东西，没有很深入地、很负责任地去研究。而且谈问题，一定要放手，另外也要有前题，也不是一个结论，也不是一种方法，更不是泛泛而论。我觉得我们讨论问题的方法很缺少这种精神，我是宁可调子看起来低一点，但是把问题说清楚。他真想做这方面的研究的时候，有时候往往谈情况，而不愿意下结论。我们的东西呢，往往下了很大的结论，但真实的东西很少，很难说服人，因为理论荒谬，你要说服人是很难的，你要做很认真的研究。他们的一些评论文章一般都写得比较平淡，不大愿意写很结论性的、很夸张的那些，而且常常对这个人的不同时代、时期的作品有批评、有表扬、有疑问等，而不是一杆子就截到底，好就是什么都说好，坏就是一钱都不值，特简单的讨论方法。所以他们好多文章出来，你觉得好像他没说什么，他不过把他的状况做了一些说明性的阐述，就做了这样一些事情，让你进一步去想，就不是太理论化而言之有物。从另一方面讲，也许你觉得他们最近几年好像缺少在理论方面的建树，但我感觉这是一种负责任的研究态度。这是比较有意思的，比较难的。西方在19世纪争论得最厉害，而19世纪唯一正确的思路比较多。现在便比较容忍多元了。我们文革前是登峰造极，只有对错两极，要么活要么死，没别的可能。这是个文风的问题，思想方法的问题还是自信的问题，我也说不好。我不是理论家，就觉得中国理论好像缺乏研究精神，做足个案的研究，然后才应该是总结性的。

徐：你怎么想起在美国做一些水墨的？

袁：跟西方画放在一块老被人家吃掉，所以就画一幅大画。这是我当时用的材料，壁画是一面墙，它不像纸一样可以卷，可以擦。这张是宣纸的，

徐：一直对中国的用笔非常有兴趣，一直没有放弃这方面的追求。

纸本色画 1992

袁：我们在美国住了十四、五年吧，一直进行东西方文化的对比，在看博物馆的时候，或者跟朋友在一起讨论的时候，经常把文化放在一起比较，做一种谈话的内容，从笔墨、形式、思想、基本艺术观来进行比较。出去以后，真正看到西方的原作和中国画的这种原作，比较后好像对思想条理更加清晰了。我觉得文化就需要比较，这是最有意思的事情。生活方面我们都比较随意的，就是这个文化比较，我们觉得收获是最大的，没画多少画，但是去年搞了张壁画之后我一直在思考，下一步怎么走，怎么画，因为我感觉回来以后，什么东西都变了。

徐：那个西方能感觉到？

袁：能感觉到，但是他们画不出这种韵味，他们觉得很好，所以八大等许多大师，他们也很欣赏，但因为文化不同所以就……

徐：您画这些画的时候想法是什么呢？

袁：都不是从一个明确的想法开始画，画的过程中形成想法，同时逐渐明确的。但是我很强调潜意识的东西，就是说所想到、感到的东西往往是不经意的东西。我觉得这样去画画呢，能把某种东西保持住。在画的过程中再把那个想到的东西画进去，也没有任何准备，这些画都是两张六尺宣那么大的，这样的画我画得比较多。

徐：你原来画这个大型画的时候也没有稿子？

袁：我原来没有稿子，这张壁画也没有，把这个做出来就是了，一块块的，画了四张，最后这张10米高，2米宽，白底子上用各种灰和黑线条做出来，我喜欢去构思一幅很精细的东西。结果他们觉得不错，这是他们从来没见过的。另外素描还有好几十张，原稿都是在85年做的。关于这幅军事题材的壁画，当时我想的呢就是要搞跟原来的军事画不同的东西，不把几个战役都搞成具体的战争画，而是一幅关于战争的画。中国革命当时能够胜利，是因为百姓能支持，所以我想在中间画一个小孩和一个战士，这是战争的目的，战争就是从这个地方开始的。做军鞋、参军啊什么的，就想说战争是为了老百姓才会成功。进门的时候上头把毛泽东的关于战争批示的原稿拼起来，用铜、紫铜把它

三张四尺宣 1990

放大，来体现当时毛泽东的思想做为战争的指导思想。在这儿呢是武器，相应的一面呢是青铜。就是这么一种画，丙烯的，在画的过程中呢，军方有一个负责人，他一定要画成战争气氛中的那种姿态，苏联的战争纪念碑那种，他那种枯黄色的调子我不干。对胜利做一个回顾，是史诗性的，不是战争的再现，所以宁可像年画，也不要像苏联油画。这个引起很多种意见。画完了以后，他不让中央电视台来拍，说是艺术上还有不同意见。我说艺术上不同意见是最好的。他是做总设计，最让我哭笑不得的是，他非要做五个大大的青铜的领袖像，竖在壁画前面。而最可笑的是这五个领袖在不同的地方由五个人做，他做毛泽东，你做周恩来，谁做刘少奇，谁做朱德。简直是难看透顶，放到一块时实在不协调。中国的这个艺术就这么一次一次总要往回再走一遍。画得很累人。人很多，都上去，最后再统一，也很困难。有时候不得不改掉，所以时间是非常紧的，内容又很复杂，到最后还非要修改不可。就因为他是甲方。

反正慢慢不断总结经验，能够有所进步就好了。在中国着急是不行的。一步一步地走吧，不晓得他们怎么搞的，说你出去十几年了，还要画这样的画，所以我需要更进一步的考虑。

徐：出去十几年了，回来一看，更清醒了。

袁：我希望年轻人走得快些，形成一个大环境，推动艺术运动比较健康的发展，人也要健康一点。但是对中国来说，欲速则不达，因而时时有一种思考的习惯不断总结经验教训。没有好好思考这些东西，做出来以后可能实际上没什么意义，而且这些年丢掉的东西太可惜了，丢掉了很多很多有价值的东西。首先是艺术家的诚恳和非功利的态度。我希望可以有一些人在这个路子上走，做不同的事情，形成一种普通的探索精神。

1992 年袁运生与家人在纽约效区

罗尔纯访谈录

采访人：徐恩存
时　间：1998 年 6 月 27 日上午 10:00
地　点：北京新街口北大街罗尔纯工作室

徐：80 年代时，我还在您家吃过饭，当时您还给我写过一个条幅呢！今天主要就谈谈您的绘画经历吧！因为在这 20 年当中，您的活动很多。到外国参加各种展览啦，而且在 80 年代中期影响很大，在绘画语言上给大家留下了深刻的印象。当时有的评论家对你的画进行评论和概括。一般概括为写实表现，您的画感觉有点民族文化的根苗，诸如写意性和那种浅淡的书写性。那种动态、流动、灵活的感觉，这些都比较符合当代的这个审美的要求。请您谈谈 80 年代的那个创作阶段。

罗：我从学校毕业后，20 年没有画画，主要做编辑工作。再以后就是文革。前五次的美展我都没有画，没时间，到第六届美展我才开始参加。80 年代才搞了第一个个人展览。那个李苦禅，很多老师，特别是李苦禅对我后来的创作是有帮助的，水墨的尝试的机会也比较多。

我从 50 年代一直在出版社，一直很想画画，专业跟本职工作之间是有矛盾的。当时一直画的是戏剧画、插图。插图画得比较多，时间、精力不集中。白天上班，晚上回来加上礼拜天画几张插图。后来呆了二十年没画，又有机会再画是从美展开始的。我头一张画是画的周总理在非洲的访问活动，大约 3 米多，是和朋友合作的。这张画在北京市专门展过，反应还可以，可我自己一直到展出结束，才去看了一下，想看看到底什么效果，这说明我对自己的画是不自信的。实际上个人展览就一个，送了 70 幅画，这次展览以后，还出了本小挂历。当时刚刚文革结束，画得这么随意的画还不多。我是 16 岁才从比较偏僻的农村出来的，乡土这方面给我绘画性格各方面都有很大影响。不过，开始我没想到这些，在很长一段时间里头，我画是处于一个困难阶段的，画什么，怎么画，怎么结合起来等等。到 70 年代，宾馆画结束以后，有一次我们从桂林转到湘南，我第一次有机会到湘南去，就在湘南时，很偶然地被它迷上了，对它这种风景很熟悉，很打动我。过去虽生活在这种环境中，但没有发现。因为没有比较，确实很难发现江南水乡的这种美，我当时这种感觉是很充分的，所以说"泰山天下雄，峨嵋天下秀"。你没有比较是不知道的。你若生活在泰山脚下，就不会知道泰山雄伟在什么地方，你只有跑得多了，泰山、峨嵋等进行类比，然后才会发现峨嵋的特点到底是什么，泰山的特点到底是什么。我生在那里没觉出什么，经过许多年以后，再次去看，才发现它的美、它的特点，以至于我后来画画的题材、人物的感情都是从湖南这个乡下开始的。后来我又回去几次，都是画的乡土题材，就是《红土》，到美国展览用的那种砖红色调子也是从湖南开始的。我去年回去过一次，今年还准备到湖南去一次，去收集一次素材，体验一下更深的东西，挖掘一点东西。

徐：具体到什么地方？

罗：我想到湘南凤凰那一带，过去有些风景就是画的那里。那个树、叶子给外界留下了一种印象，所以说画得比较特别。

徐：我看过照片，觉得湘南这种楚文化，实在是一种潜意识的浪漫。楚文化是浪漫瑰丽的那种，画得很火热，形象是经过画家提炼的，看起来是随意的，但这种流动的感觉和形象的变化很丰富。

罗：我喜欢这种流动感，红的火热、小的起伏、丰富的变化、造型的变化。当时是从树的直线和丘陵的那个起伏的横线去找，找这种感觉，我很偏爱这种对象的表现。我去法国，感觉他的丘陵都是平缓的，到北京以后，感觉不好看，都是平的，没有变化。

罗尔纯接受采访

人物之一

风景之一

风景之二

静物

当然，中国有丘陵的地方我也没有去，比如说华北平原。我画的题材有些还是消极的，尽管我也画了些西双版纳，新疆也去了，但主要还是在老家，在这种风土人情中找感觉。我老家湘潭附近，基本上还是湘南的中部。我的家族是一个大家族，祖上是当官的，祖父是文化人，后来家庭平落了，所以我的姑母、伯父都是务农的。家里好几个大的院落，当然今天保存下来了。我小学的校长是我的一个堂祖父，他给我的帮助很大，其父亲是个开明地主，当时办义学。我的这个堂祖父呢是留学的，在美国哥伦比亚大学学教育学，办这个小学，当然有条件可以办个好点的。他的思想是很开放很正派的，可惜50多岁就过世了。他对美育的主张是很新的，在小学就进行美育的教育，行为、环境、卫生等等各方面都包括在内，一种全面要求美的那一种素养，以及对美的一种鉴定能力。什么是美，什么是丑，什么是好的，什么是坏的，是这样的一种教育。在当时，在抗战期间，成为湘南很有名的一个学校。因为当时有这个条件，日本人过来后，很多知识分子都往南方跑，都是大学毕业什么的。跑到后方去，就留在那个小学里头，一起办学，政治都很进步的。这种美的影响在当时是很重要的一点。他还办了一个报纸，是实用的，是校刊。上面有关于思想的一些文章，他写的一些文章，还有抗战的一些消息，当地居民了解消息都是通过这个刊物，所以当时这儿成了一个政治、文化的中心。他的刊物上喜欢刊登些画，他也喜欢画画，经常让我们去画一些东西，我画过插秧、捕鱼、鸬鹚、船、河边上、水里的船。

徐：您那时多大？

罗：我那时上小学，不到10岁，插秧还不会画蹲下去的样子。但有一点，通过他的引导，那时我开始照着对象写生，但方法差得很远，就是照着他画。有那么几次，还在报纸上发表过东西，存有照片。这儿没有放，是当时小学存下的唯一的照片，照片上有一个老师，拿一个写生稿，拿一支笔，在画画似的，旁边还有个老师，个子挺高的，站在我旁边。美术的爱好其实是从小就开始的。顺便说一下，我父亲本来是学工的，长沙第一家工业学校毕业的，他的成绩是最好的，是第一名，可是后来硬没给分到合适的工作，原因是他在学校里面搞尖锐的学运，于是就回到这个学校教书。他教美术和其它一些课，他会诗词，会写字画画，学校里都是他画的画。教学楼附近有一幅取名叫"爱迪生院"的画，不像一般的农村小学，是我父亲用擦笔的方法画的。许多老师、同学啊都拉我画像，其实我也不会画，画出以后我觉得很有意思，把人描得又粗、又黑、又长，我的美术基本上就这么早有了影响。等我小学、中学到抗战刚刚胜利，那时我父亲从四川的一个沙场调到上海，我们全家就搬到上海去。我16岁离开乡土到上海以后，我的一个姑母成为我的美术老师之一。我的姑母抗战以前专门学过美术，所以她积极叫我去学画。学画实际上应该说是满足了我的一种愿望，也是有兴趣的，比较专一，但主要是素描、石膏画得多，人体、油画相对来说画得比较少。这段时间里学习比较努力，成绩比较好，学校决定让我留校。可是因为我是很内向的，很少去接触别人，很少参加意见，画上很难看出一种热情。那时的教员可能是想带动一批学生关心政治，就把我放到了学生会，任学生会的副主席，这是毕业之前。所以到毕业的时候，就自然而然让我去负责毕业分配，因为当时有一个要求是：服从分配。到北京是因为思想进步，当时北京需要干部。51年是国家第一届统一分配。于是，经过一段培训，我就直接到了北京，没再回学校。因为刚刚解放，政治气味很浓，学校本来就是不太关心政治的学校，这样留下来还是不关心政治，在这样一种形势之下，就放弃了留校的想法。

到北京后，一开始时是把我分到新闻摄影局，搞一个新杂志的设计，一段时间以后，又把我分到美术出版社。那时出版社还没有完全成立，看我拿去的速写就痛快地把我吸收进去了，当时那儿有创作室，我做编辑工作。我遇到的困难可能是两方面的：一个是农村生活住惯了。农村生活是一种自由自在的，没有很严格的作息时间，就是坐不惯那个办公桌，感到拘束得很厉害，于是就想画画。但也不过说一下，因为当时没条件和时间画画，所以我也就不想去看画，去接触画画的环境，很少去美术学院，既便去也是找个事，说完了就回来。所以我跟齐白石、徐悲鸿啊都没见过，这是很有趣的事。几年的专业写作比较难熬。接着59年以后，因为我搞了一些插图，大概不下百十幅，各个报纸杂志都发表过，所以把我调到了创作室。59年我参加了姜燕的追悼会，她是著名女画家，因病不幸过世的。在那儿遇到赵玉老师，说调了我几次调不来，我说我不知道，是出版社想留我继续工作，所以没人告诉我。我知道以后，当然还是想到学校去，喜欢跟年轻人在一块的气氛和那种环境。

在51年的秋天我到了艺术学院，当时很满意。它是一个综合的艺术学校。美术、音

风景之三

人物之二

风景之四

乐各种课都有，非常活跃，有艺术的气氛，有吴冠中、张安治等先生。吴冠中当时是教研组长，我是教研组的一个成员，当时处在那种政治环境，他很苦恼，不能理解社会，但有一片爱国热情。他跟我说过几次：回国来是为了报效祖国的。他主张，反复强调教学不能光教技术，我越来越觉得是很对、很重要的一个观点。当时，我是从出版社调去的，不可能在艺术上有什么，就是搞过一点普及美术创作而已，主要在基础方面多做了一些，所以我经常把他的批评联系自己考虑问题。还有他对形式感的强调，绘画的形式方面的要求，还对印象派后期的画家，特别是凡·高，做过很多介绍，所以就绘画形式以及怎么去注意这个问题，我还专门请他谈了一次，谈的时间很短，但平常说得多，那次说的倒不多。不管怎么说我在这个环境里头，看他们的油画是很注重这方面的，我的思想趋势就是艺术性就有些改变了。苏联的东西倒没怎么影响过我。

后来到美院，美院是创作比较活跃的单位，美院的教授一般也是创作比较多、比较有名的一些画家，来到美院对我的压力是很大的。正好我来的那一年，赶上第五届全国美展，我就创作了很大的一幅画，失败了。当时，对我的创作，朋友都寄予希望，因为当时我的选材还不错，很大、2米高，画的是《新的长城》。我是取材于义勇军进行曲的："把我们的血肉筑成我们新的长城"，抗战的角度，是人民的觉醒。我画了一个游击队，人民武装的队伍。就是这么一个构思，当时包括廖静文在内都觉得这张画可以画下去。但我没有经验把它画完。我在苏州美专是不注意创作的，到了北京以后听到许多创作的说法，并没有真正系统地理解，这张画越画越灰，最后弄的不可收拾了，所以这种画画的办法不得不放弃了，没心情画下去了。画完了以后我的心情也受到很大的挫折，因为感觉就好像这个创作是美术学院考察的一个重要的方面，创作的成败好像许多人都盯着你。好像给我一种压力。文化大革命那段时间我没有受到直接的冲击，因为注意不到我，我没有什么责任，什么创作，什么黑画，都批不到我。但文化大革命中间我患失眠症，一个礼拜有二三个晚上整夜的失眠，我没找到太多的兴趣，而且心里也很紧张。文革给我的感觉是没指望的，一种无穷的感觉。我当时下到部队去，很快就把我调上来，搞"使馆画"，才开始有条件画几张画，大概是画了十几张。回来以后，学校开始复课，我跟当时的那个进修班一起到大庆、山东胜利油田这些地方看了一看，后来詹建俊让我到他的画室去，我就在三画室一直到退休。我的创作大部分都是在三画室画的，三画室有这种气氛，大家在一起画，画得都不大。

徐：三画室当时有谁？

罗：有詹建俊，有朱乃正。我画的第一张是《望》。第六届全国美展在沈阳展出。我去沈阳看过，在布展的时候觉得这个画有特点。结束后又在北京展出了部分优秀作品，我的作品也在其中。后来此画参加"中国现代油画展"（是哈布勒主持的），展出的第二天这个画就被私人收藏了，因此哈布勒画廊又让我去搞了一次展览。打这以后，接着我又去了法国。本来我想半年以后回来的，可是到了以后朋友带我去找画廊，结果一些画廊就约了我搞展览，这个展览的时间超出了我预订的时间，最后干脆就办了个艺术家居留，又呆了两年。后来又到法国南部跑了一圈，又到北欧跑了一圈，最近倒没有计划去什么地方。几个主要的博物馆我都去过了。我参观的时候，还是从绘画的角度去看的，并不是从美术史的角度来看。我喜欢的画就看的时间特别长，主要是印象派的，也有安格尔的。对米勒的画也比较喜欢，打动我的强度还是很大，我希望我的创作还是在相同题材、相同范围之内的。架上绘画没有激情！我不是反对这个抽象派，我觉得抽象派在中国不具备条件。乡土题材的画，在我创作方面还有牵着我的力量，一种拉力，还想画它。我去了几次湘南，以后可能还要继续不断地去。每次，我的画都不是当时所见，多半主要是自己过去生活的经历、生活的感受带起来的。《一对农村老年夫妇》那幅画这个原形，实际上是我小时候在湖南住的时候的一个邻居，房子也很像绍兴的房子。他住在房子的那头，是个贫农，两口子加一个侄女，关系很好的。50年以后，心上留下的这种印象、这种感情还这么鲜明，就想办法把它抓住。所以不管怎么说，我自己还是比较喜欢这一张，可能主要就是因为这种感情的关系。这幅画的创作，开始的时候就是参照自己下乡画的速写来画的，只参考了两个头像，我自己做了一些改变。衣服、背景、动态是想象的，这是我个人的创作习惯。下去以后，我就尽量地把对象的形象、动作的特点，用几根简单的线画下来，回来以这个为依据来画。后来的这些画也是这样的。

这张画画的是挑水人家，依据的是一个速写稿。包括动态、形象，然后把这个形象组合起来的。这个头像变了，动态、衣服都是很多组合在一起的，裤子强调质感。我画画有个习惯，基本不用照片，我不会用照片，这成为一种战术。

这个画画的是一个圆月亮，一个刚出生的小孩。也许这代表妇女的一种感情。文化大革命结束，"四人帮"倒了，带给人一种希望、祈望、祈盼的心情，这幅画就是这心情。刚出的月亮、小孩代表一种希望！另外还有一张画，就是在第一次油画展展出的那幅，也画的是湘西。我去的时候，经济已经开始影响到了这个地区。画的方法是一样的，那时候画得特别快。还有一张肖像叫《朋友的女儿》，那是最快的一张，展出的不多，在美院展出过几次。

徐：是油画吗？曾经发表过吗？

罗：贴近油画吧！在山西《艺术耕耘》杂志发表过。画的是一个朋友的女儿，在北京工作。我看着她从小长大，她跟男朋友来看我，本来打算看完我就走的，此时，我突然想画她，就没让她走，拉着她就画，因为她当时很想走，所以我很紧张，没有拿画架，就在桌子上画。大约有半个多钟头、紧张、简单。就用很鲜艳的颜色弄了几块，画得很快，这是已经养成一种习惯了，就是因为在出版社时我很想画画，可惜没有时间，每年有两个月的时间让你下去体验生活，去画画。在那个时候，时间对我来说是很宝贵的。所以也不画细的颜色、薄的底子，就直接用原色，上来就是一遍，这种办法很快。因为中间不休息，一边找问题，一边不停地画。画的时间虽然很短，可留下的工作量看着很多。当然，我也有不好的一面，就没有那种慢细的本事，凭感觉，感觉只要对了，画就成功了。

人物之三

徐：您一直也不画什么小样，就直接画吗？

罗：不画！当然没什么小样。若画背景，空出这个位置就是了。然后，拿大面积的颜色上去，最后拿局部一提，就出来了。要注意抓住这个感觉、表情，就靠这个。抓对了就行。一开始喜欢强调线，不喜欢明暗。我画风景也是喜欢色块。线和远近还有明暗都不太喜欢。

徐：是块面密集的笔触！从湘西这一系列画到现在，您基本上还是打算继续表现您这个题材和主题吗？

罗：对，还是想画。我画画时是把我这个内心的一种感情通过绘画迸发出来，就是这样的。在学校的时候，素描的影响是分面、分块，我最早画油画时候，也都是用方的笔触，觉得这样画才符合那个体面、结构的规律。但我现在不用这种办法画，原因可能有几个，一个呢是我的性格，不那么喜欢太严格、太规范，非按一定形、一定办法来画。因为我的性格受农村的影响，我想到河里去就到河里去，想爬到树上去就爬到树上去。我小时候就这么过来的。只是后来生病，我的腿坏了，就不能下池塘，也不能再爬树了，但性格方面造成的影响已经有了。那种激动的、自由的东西始终没有去掉，纪律、约束、艺术学院的一些要求都不能适应，纪律的约束，我始终不想有，我乐观，我自由。就是党员应该怎么样，我觉得我做不到，因此我就没入党，所以艺术学院好几次说我不积极。可能是太苛求自由的原因，始终没画出大幅来，我也没有这个艺术创作的强烈欲望。刚才提到小学，忘记说一点就是苏州办的一个学校，它的校训就是"写性"。"写性"就是人没有掺杂外界的东西，"性"就是本来的那个本性，就是强调悟性、记性。很多毕业学生都受这个学校的影响，诚恳、不虚伪、不撒谎。但在社会上往往这个东西行不通，所以，还有个别的校友埋怨这些事。因此，我画画跟写文章也都可以看出这些来。"宾馆画"那段时间跟一些著名国画家有了接触：吴作人、李苦禅等，其中李苦禅给了我很大的关心，他的艺术观有一句话很值得提一下，就是他不仅一次跟我提的：做人要诚实，画画不要老实。这就是李苦禅的主张。我的国画是离开宾馆以后才开始画的。油画则主要是用笔的随意性；国画我喜欢它的是水墨，写意。画多了以后，笔触就不愿意一笔一笔按着形去摆。

风景之五

人物之四

尚扬访谈录

采访人：徐恩存
时　间：1998年6月25日下午3:30
地　点：首都师范大学尚扬工作室

徐：在20年当中，您的绘画风格上大致呈现出三个阶段，而且每一次表现，在我看来都比较突出，都有一定代表性。而且这三个阶段，在中国画坛上都显示出您的个性，这种是我们比较关心，也比较感兴趣的问题。请你来给我们谈一下。

尚：这次做这个主题叫《中国当代美术20年启示录》，题目比较大。但相对更长的时间跨度，比如说历史啊，这又是一个非常小的时间段。中国从事艺术的艺术家、艺术理论、艺术批评和艺术教育，在这20年里头确实做了很多的事。这些事情是在另外一种情况下不可能用20年做出来的。所以这20年要从78年开始，当时有了一个好的机遇，提供了一种条件。相对来讲比过去要知道尊重人的独立思考，开始尊重人的自身价值，由此发展到尊重自己。所以从这个方面来讲，我觉得还是生活在一个非常重要的一个时间段内。对我自己来讲呢，就是开始是不觉得到后来是比较自觉的来从事自己的语言的转换。因为78年正好是我开始考虑脱离原来的工作，重新走上绘画道路，我在出版社工作14年，到79年。78年我决定第一次考研，当时我女儿住医院，考试期间我不能来应考了。第二年在原来的学校考研究生。也就是79年，实际上我已随着这20年开始绘画上的学习和探索。从一开始到黄土高原是我原来读书的愿望。以前，觉得去那么远的地方，没有一个相对的条件。所以后来，就去了那个地方。但是画了一段以后，又感觉到自己又从这一领域里跳出来了。开始进入时，是希望找一种属于自己的语言。我在我的母校学习的是两种风格，一种是我的老师的那种写实的，属于法国古典的。承袭法国的写实主义的传统。在学校里头还有另外一种风气就是当时普遍进行的苏联那种教学模式，那种风格在中国影响非常大。当时60年代开始之后当时不是也有些所谓自由化的东西，当时就叫自由化，其实自由到什么地方也是不可能的。三年困难时期对文艺政策稍微放松一点，这时我们有可能接受到多一点的东西，当然主要还是从苏联的报告里看到一点。比如说后印象派的一些画作，因为埃尔米塔什博物馆，他们有一些收藏。杂志里头可以介绍塞尚、高更从后印象派到野兽派的大师的一些作品，我看到以后才觉得这些作品才是我自己最喜欢的，因为对苏联绘画那种很早的热情已经没有了。那么后来的这些东西直接支配着我的内心，所以当有可能再从事绘画的时候呢，我就想一定要打破原来那种承袭教育当中所受的一些影响，从中跳出来，找到自己。所以开始在黄土高原画一些东西。我当时还不知怎样才能跳出我原来所承袭的风格，我觉得只有走向平面，才能彻底逃脱这些。这些东西只有用抒写的方式，高原那种山峦起伏，人物那种造型，在当时美术界认为这种风格，还是比较鲜见。所以很快大家都认可这种风格，而且好评很多。但是画了几年，就是从81年到83年。以后，我就觉得这种风格不愿再弄下去了，为什么呢？首先还是基于自己的对整个时代的文化思考，跟绘画上有一些关联但不是主要的，主要还是觉得我所说的这些内涵，因为我所表现的是地域的。比如说是地域的人文、历史、太地域化了。我希望我的画有广大的空间，有比较宽泛性的内涵；我希望还是深入到心里。尽管我们民族文化的基调这些东西还是跟心理有关，但是我觉得跟我们每个人的心理不太接近。我觉得有必要赶快从黄土高原中跳出来。尽管我在画黄土高原的时候已经积累了很多素材，因为我发表的东西基本上是写生的，我创作的东西还没有出来，但那东西我毫不怜惜地把它抛弃掉了。所以后来才开始进入到原来的探索，这个探索也使我跳开了原来的状态。这是好的方面。不好的一方面就是进入了哲学的迷宫。作为绘画，哲学性太强，负累也太重了。当我抛弃黄土高原的绘画，好些好心的朋友与老师都

尚扬接受采访（左为采访者徐恩存）

感到有些惋惜，就觉得我不应该这样。当时国内人很少这样画，而且风格样式非常坚实，这种样式和风格当时在国内受到普遍的重视，也得到国外一些友人的好评。但是，我把它抛弃了，也不觉得可惜。为什么我这样往前走呢？当时我认识到一点：那种抛弃是必须做的事情。后来，把这个天体系列又放下来，重又走向另外一种状态系列。这个状态系列就使我跨进了一个比较广阔的阶段，就是中国风格时期。在这个时期里，我可以做材料，可以做家常画，也可以做其它一些东西。这种状态比较适合自己的状态。这些东西跟当时国内状态就比较有联系了。比如说我不属于"85新潮"的成员，但是我是它的支持者、鼓吹者，也是一个热情的观众。但同时我也自己从事我自己的实验。我没有参加89年在北京举办的"中国现代艺术展"，但我是一个热情的鼓吹者也是一个外围的参与者，我不是里边的参与者给我自己留了很大余地。因为，我觉得我自己不纯属于哪一个运动。我刚才讲了，我的绘画是我自身的逻辑演进的结果，因为我需要！就像我们自己比如说今天我觉得累了就需要休息，饿了就要吃饭一样。我需要这种绘画的思考。那么后来进入状态的时候，我觉得我可以走进一个比较好的一个时期，创作了两个系列的作品。一个系列是状态；一个系列是痕迹。这个"痕迹"我觉得会很有意思。当时在美术学院对面有一个大型的工业废品厂，我想把一些中国的纸浆倾倒在大的部件上，让日晒雨淋，最后它也有型，它也有被腐蚀的铁块留下来的颜色渗进去，这样的东西如果在造出来的一个大墙上面，在一个大的平面上面都非常有意思。这个痕迹我在想出来后非常激动，准备开始实施。"状态"也准备从原来小幅做成大幅，但这两个系列都因为我89年当了学校领导使我无法完全将其完成。91年我终于能重新进行绘画，我要重新回到画室，完成自己的"状态"、"痕迹"系列，但是时间很紧，我非常有绘画的渴望但已不像当年。我要是当时一鼓作气弄下来，我今天就不会是走这条路那是另外一条路。

徐：但是这个过程可能给你带来那一过程所没有的东西？

尚：对，对！

徐：作品中的沧桑感多了一些了吗？

尚：对！那么后来我主要就是调节情绪。这样，终于通过几幅小画，使我自己彻底平静地回到了画室。而我状态最好的时候还是在武汉画室时的状态最好。那还是我一个好朋友的画室，借给我5年。我的很重要的作品都是在那一个画室完成的。91年以后，又开始有好的情绪，那么我就开始大风景，这个大风景使我又从"状态"系列一直沿续到现在，这可能是我自己沿续时间最长的一个阶段。在大风景里头有一些变化，现在的大风景是把表情的幅度拉得较松、较宽，这样画起来就较适合自己的状态。我经历几个阶段都与这20年有着密切的联系。

徐：比如说20年中国绘画有自己的主流，您虽然没有参与新潮美术，但你有你自己的追求。个人和整体之间，在目标上一致，所以你个人的行为方式，暗合了中国这20年的美术史。另外一点，我对你的评价并不是从绘画的本身去评，是精神的旅行者或跋涉者，这种变化不是语言形式变化，而是精神层面的变化，一步步，升华上去的。首先是对意义的求索，出现了精神方面的求索，到后来产生了绘画方面的意义，我认为是这样的概念，否则绘画就无意义。

尚：对，对你总结得很好。

徐：另外我觉得这些年你的做法具有文化批判意义，在我的眼里我看到一个像苦行者一样，不断追求的人，无论在逆境情况，在不顺利情况，或在顺利情况下在功名显赫的时候，始终在内心没有什么变化，这比较难得。我觉得其实你相当传统，而且非常爱传统。

尚：你看得很准确。

徐：但对自己来说不断提出自己对艺术上的要求或精神上的要求，所以导致你不断的变化，我倒更想知道武汉期间，我觉得你对武汉比较怀恋，就是武汉对你成长为一个优秀艺术家，具有良好的精神状态、文化心态的影响，你能否谈谈，这很有点历史意义。

尚：我出生在湖北，从小就来到武汉，可以说就在武汉长大，到51岁才离开。这么长时间对于我某种思绪，突然的思绪非常有关。比如说电视剧中，国外的某些小巷子，一抹斜阳，这样的东西马上联想的就是武汉，这种东西可以说在我心里根深蒂固。

徐：武汉这地方倒是提供了你艺术上的领悟。

尚：在那生活环境里，我觉得为我提供了自由思想的一个环境。有搞哲学的朋友是难能可贵的，当时讨论问题都是无所拘束的。

徐：我记得你当时给我写过一封信，说过一把椅子的事儿，说这把椅子上坐过哲学

大肖像　布面油彩．丙烯　1991

大风景诊断之一　布面油彩．丙烯　1995

SALE 布面油彩．丙烯 1995

家、文学家。

尚：这把椅子到后来做了装置，装了几个茶壶运到香港去了。那个椅上确实坐过一些对中国当代文化进程很有影响的一些人，当时交往的圈子里面很宽也很大，在绘画界里也有些好朋友。这样在当时考虑问题跟武汉的天气、武汉人的性格，有点接近，武汉人性格有点暴脾气，情绪性，但人还直率。我们考虑问题有时有点极端一点超前一点，但这些东西往往闪现火花，是一般平静的时候所没有的。我对哲学是一窍不通，在朋友们谈论哲学时谈论多了，我说算了，算了，我希望你们不再谈论这个枯燥的话题，过去了。但是从这当中我自己可以吸纳一些，这对我很有帮助。我觉得我自己在一些文化的转折时期，我自己还领悟比较快，这些东西对我自己的帮助比较大。若没有一个较宽的学人团体，以下的联系恐怕也不能够跟得上。另外一方面，在武汉新的美术运动容易激起波澜、激活思想。我所在的学校，年轻老师很大一批，从80年代开始，他们就是"新潮美术"参与者。我呢，是跟着他们呐喊的人。他们办画展，我帮着布展。我为他们写诗，一起喝酒，但我不参与。武汉这些搞新潮的跟国内搞新潮的相比，人很多并且考虑问题较活。而且我认为：武汉的画家功利性的较少。但到后来，武汉的画家也沾染上很多些东西，功利性也很重。现在我看到的这些，就是当代美术这些，越来越不喜欢功利性太重的方面，使人觉得望而生畏；使人觉得不愿意接受。我可以说我是跟年轻画家保持接触最多的一个年纪大的画家，而且对年轻画家，都是站在年轻的心态和立场去支持和维护的。但现在状态不像以前。现在由于有金钱的参与，有名利的两个方面的作用太突出了。所以使自己改变自己原来对艺术的初衷，这种状态不好，我觉得以前，没有这种东西的时候呢，大家都知道怎样在艺术方面是追求真实的东西。

徐：人相对来说要纯净一些，现在是泥沙混杂！

尚：对！纯净一些。所以附带讲到目前的状况，我不太喜欢。这也就是说到我自己，名利对于我没有诱惑，这个诱惑是随时存在的，但我会自己来排除，自己已经坚持了很多年，还是要坚持下去。这不光要说给人听，更重要的是对得住自己的内心。因为你自觉地走了这条路，你自己走过来，就像一个人修行过来也不容易。自己知道自己的苦，你要轻易把它抛弃掉，那自己都不能原谅自己。由于自己的心态也能正确看待周围的状况，所以我过去只要是年轻的新生的东西，我都要跑过去，我都很激动。现在不一样了，我或者看看画赶快走开，不去参加这个问题的讨论。多少年以前，新生的东西革命性很强，它带着无所羁绊的东西，为什么？它自己内心没有那么多束缚，没有名利束缚。那时是很可爱的，那时是艺术源初的冲动；那时一无返顾的往前冲。那时的姿态是非常可爱的，内心也非常可爱。是单纯的。现在你看这市场，完全是做生意在兜售自己，那能够说我们的心态不对吗？

徐：我觉得时代在变化，历史在前进，艺术也在推进。但是有些东西是不变的，比如说良知是不变的，还有知识分子那种超脱也是不变的，之所以它带有一种永恒性，就是说必须明白我们要坚持住，我们坚持的也许正是别人鄙视的，这正产生了一种错位矛盾。

尚：时代可以不断地变化，而且我相信，今后绘画的发展要广阔的多，绘画的面貌要更加不可预测得多。但那时候，如果艺术家变得完全不可理喻，怎么能行呢？变得不停地换钱，那么艺术就可以不做了。我们这种人强调严肃性和纯粹性，而我们的对立面强调主张的是玩艺术。这种玩，这种处世的态度，这种东西我们永远不能接受。就此来讲，古今中外的艺术，如果有能沟通的东西，那么就是良知。如果做到这一点，古代的东西和现代的东西是能沟通的，东方的和西方的文化背景是能够沟通的，如果没有这个，它是很难沟通的。艺术表现上可以让它尽量放开，但它必须严肃。

徐：对美感的问题，我这么认为：我认为美感不是好看的，不能只是对好看而言。它应是一种内涵，它和人性有种共通的东西叫美感。所以刚才您说的那个好多人的观点，我不敢苟同，就是因为他们缺少这个。这种美感不是好看，它是和精神状态境界相关的一种逻辑，可以泛指为美感。所以我一直感觉我们作品评价标准混乱，是个没有标准的年代，所以说，一提出美感人家就会误解。

尚：我自己想指的这种东西，它应该在大众或观者的心里激活一种东西，和一种情绪。这种东西有的是神圣和崇高的，有的它从负面激活你，使你自己认识到某些事情的指向是不对的。这不是像以前那种批评性的，我还不是指这些，它是从某些人类的反常情绪、反常行为里边他来表现这种东西，表现非常深入，它就告诉你这些东西，让你思考这些东西。不一定做一个绝对的评价，它提供你思考，你可以思考。你这种行为还应

诊断之五 布面综合材料 1994

不应该。这种我认为也是可以接受的，这种丑陋的东西我们不一定称为有美感的东西，那种美感不是传统意义上的美感，它是间接的，但它提供了一种思考。比如说关于性、关于暴力关于其它种类。比如，人类的一些孤独的状态，对他是间接的这种东西把它鲜活地表达出来。状态有可能是血淋淋的或者是很暴露的，但是他提供了一个思考。我觉得这个东西也是应该可以的，他不一定有美感。

徐：他完全是一种泛指，指的人性，精神领域那种共同的东西。所以我一直感到当前，我们在绘画里过份地强调思想深刻，影响了美感的表现。如果人类没有美感的话，这个世界我觉得太乏味了，它必须要有一个美术脚本，尽管现在是一个没有标准的年代，但是我觉着还是得有一个标准，因此说思想太深刻的东西让我来看我就觉得冰冷，让你觉得距离越来越远，失去了艺术作品本身的意义。

尚：就像是一块非常鲜美的肉把它冰成冰块让你放到嘴里头去，你嚼下去。

徐：所以我对艺术作品思想深刻一直抱有一种疑问，它是应该深刻，但深刻要有一个度、有一个科学性的问题。所以我觉得思想的力量和美感的力量是互不取代的，它不能互相取代。这一点我就感觉到你是不是处在传统和现代两者之间，有时候你也喜欢传统，有时你又写书法，收集一些彩陶什么的，显然看出你对民族文化比较感兴趣，但在绘画上你又走得比较远，这是不是有一种矛盾的感觉？

尚：不矛盾，不矛盾。我倒认为这种状态比较协调。因为在传统和现代之间，也需要有人站在这之间。他由于在这两者之间，或是他处在这两者都可以吸纳的状态，或者是对从传统到现代这种过渡状态认识比较清楚，我自己呢，对这个认识也不是太清楚。我觉得站在之间也不是我的本意。实际上呢我是站在现代，我是个绝对的现代主义者。但心里边对传统有着根深蒂固的爱好，这个东西我觉得在一个人身上混同起来，也不奇怪。我觉得很多的现代主义者，他其实是一个很传统的，传统信仰很深的人。我这个状态就是我原来一篇文章中曾写过这样的话，这句话就是"古典精神和现代思想相契合"，把古典气质和现代精神相契合，实质上还是属于一种终极的沟通。因为这个古典我是有选取的，是选取最本质的，也是终极的。所以作为现在我也是有选取的。我对现在的状况为什么没有感觉到别扭，或者说是不太可进行呢，主要是我自己觉得，这个时代也提供了一种好的背景，正好为我选择了一个自己的转型时期。正好是89年的时候，那时关于后现代的一些讨论已开始有一些了，但当时在国内的报刊上也很少能够展开。当时自己的行为也是一种参与，到后来自己选择综合样式，我就觉得游刃有余，也做得装饰，也做得材料，也画得家常画。这种综合风格的样式，我相信也是现代主义以后所需要的一种状况，因为现代主义把原则定得太死，它的规范也是威严不可逾越的。所以现代主义对古典主义也是恨之入骨，认为那种不越雷池一步的金科玉律的古典主义是非常保守的。那么现代主义一旦建立这种权威以后，它自己也成了一种规范。那么现代主义以后打破这种规范也是一种普遍的要求。我认为现代主义以后的这种状况会持续很长的时间。我从89年开始自己的实验正好符合这个关于多种风格样式的在一起的综合要求。所以，我现在把传统和现代的东西揉和起来就成为一种可以没有什么禁忌的方式了。所以你问到有没有什么干扰，我说也没有。

徐：现在呢？可不可以认为您是解构主义的？

尚：我对解构主义了解也不是很深。

徐：解构主义用我的理解来说：就是用一种文化符号重新言说一个什么东西，就是他用原来传统的符号重新去言说，必须去把它打散重构。

尚：打散重构？

徐：这叫重新言说，您的最近的作品有这样的意识吗？

尚：有，做法还是有的。比如说原来的一种结构或框架，这东西虽然是坚不可摧，但是后来一旦放在时间的长河里头，觉得这也是荒谬的。所以后来就必须把它像一个房子搭好后又把它重新搭脚手架拆掉一样，但是这种解构的过程是非常有意思的。但解构的目的是为了重构，那么这种重构的过程又会非常漫长。所以我就认为现代主义之后的时间是一个很长的时间。我自己这个时间段里，我就觉得如果你说是一个解构主义者也应该是，比如说我从前，画大风景就是自己对自己的一种解构，也是这一个感觉；包括从黄河到黄土高原是一个解构过程，要联系起来看。就在解构的过程当中受到了很多启迪，有很多契机，抓住了这契机，就肯定了自己的一种努力方向。在重组的过程中也有很多契机，在这两种契机当中，不断地完善着、选择呀。其实从一开始自己就想对自己把原来所学的东西打散再重新来组合。我现在不是把原来东西都推翻掉，再来重新组合，我

大风景诊断之五　装置　1996

早茶 装置 1992

原来 8 年在学院所受到的教育是非常必要的，尽管是古典的模式或者是苏联的模式，那么严格的样式，和严格的绘画，对我现在来讲，我自己重新来选择各种材料，进行我自己自由的表达，都使我觉得没有障碍，这就是我原来在学院打下基础时的一种好的影响，好的遗留。我现在不是把原来所学东西都抛弃掉，而是把原来所学东西重新组合，就是这个状况。我不愿意像人家把一张画拿出来以后就可以做套装。这个套装是指这个样式出来以后，稍微把它改变一下是一张，变一下又是一张。这种方式当然有时就是重视自己的形象，不断完善当然也是好的艺术表现，也达到一种重复印证的结果，这也是一种艺术方式。我不一定完全反对，但对我自己来说再按这个模子去画一张，我自己不是太愿意。这或许也有些性格上的原因。

徐：您是否有过将西方艺术中，您感兴趣的东西转移成自己的东西，或把传统的语言转译成现代语言？

尚：这个在潜意识里倒是有，但是我自己直接这样考虑倒很少有。就是 89 年我做"状态"时候，其实 88 年开始，中国对国外东西就有些介绍。但是对塔皮埃斯没有介绍过，在对材料的探索已经做得差不多了，我才看到塔皮埃斯的画册。后来有评论文章将我跟塔皮埃斯联系起来，说我受了（他）的影响，我自己也不去解释。但是我知道我自己当时这样做的起因，是我自己的需要。因为我随手从画室中找一些材料，打破原来哲学状态，用手去做，不让作品更多显露出思考的痕迹。有些东西真是偶合的。我后来看了许多外国的画册，出国去看画。可我喜欢的面很宽，现代主义的东西，都喜欢。对古典的状况也是，对传统的也是，比如说，我对这么多绘画、中国到国外的传统绘画可以说只要是好的东西都喜爱。但是有人问我"你最喜欢的画家是谁？"我想了半天我挑不出一个，我最最喜欢的画家，或最最喜欢的文学家，或最最喜欢的某些什么东西。没有！因为我是一个杂家。我看东西这种混杂的味口，使我觉得倒是得到了一种比较好的选择状态。倒过头来也看看文艺复兴时期的画，也挺有意思。看那英国唯美主义时期的画，从某种程度上讲，思想并不深刻，但其它也很有魅力。好的东西就觉得有时候有那种诱惑呀。比如说看列维坦，在不考虑世界艺术史等其它情况下，结合苏联历史、苏联情况看列维坦和其它同时代的那些也有很伟大的艺术魅力，诱惑也是很大。特别是我这种年龄，看到他的作品还是有共鸣。也许是因为这个年龄，还有些怀旧。我去看列维坦，我对他有种偏好。因为读书的时候（说实话）画小风景都是列维坦的。所以现在我建议女儿去看一看列维坦的展览，看了她就说："爸爸，没你说的那么好，您是带着自己年轻时代那种情绪去看他的。"哈哈哈，我说，说得很对！我经常是这样，比如说看东西时我经常想，我是不是会带着某些旧的痕迹来看某些东西呢？来印证某些事物呢？我经常会对自己提出质疑。

徐：我还有一个想法就是说，现在中国的知识分子包括中国的画家、评论家是不是太热闹了一点？要不要一个相对孤独、寂寞一点，要对事情反省一下、回顾一下，然后认真研究和思考一下？

尚：你说的我倒是想过，很有意思。就从我们现在看周围状况有这种必要。因为我觉得刚才说的市场太热闹了一点。比如说，现在这一段时间里头，大家都透不过气来，事情多，活动多。一个人的思考是需要时间的。哪有那么多东西能够不停地冒出，肯定也有枯竭的时候。

徐：我觉得中国近 20 年来经典作品很少，跟这种太热闹有关系。热闹其实是心态浮躁的缘故。其实现代艺术画面上很躁动，心态不一定是躁动的。他面对的这个世界往往经过思考以后变成视觉方式和语言转换到画面上，是躁动的，但他内心里是经过长期思考的，如毕加索。

尚：比如说，我也感觉到当代艺术就是我们平时叫前卫艺术。当代艺术就是中国最受外界观注的这一部分吧。或者说中国很多的艺术家，倾其全力所投入的这一部分，现在这一部分工作没有什么地位，作品没有什么份量。目前，是在一种徘徊的阶段。艺术的冲击力现在已经不如以前了。

徐：我们现在在做的是面上的工作，真正深入的探索还不够。为什么说这 20 年经典作品还很少呢？就说拿得出手的作品非常少。原因就在于，刚才说的心态太浮躁。实际为什么说不如以前呢？

尚：以前还有些大师，从国学上讲还是国学大师。但目前在中国能称得上大师的非常少，原因何在？他没有一个坐下来读书的时间，没有一个对知识，对人生观，对世界沉思的过程。所以他的学问显得非常肤浅。

深呼吸乙组 布面综合材料 1996

尚：其实我也想，现在面临这样一个文化景观，就是说比我们年纪大的那一代老艺术家，他们过去为中国的新文化，为中国现代美术作了很多铺垫。这些人既是优秀艺术家也是很优秀的教育家。这一代人呢，已快成为过去。那么像中年这一代人呢，由于有上一代依托，好像思考问题的热力还是不够的。现在还有比较年轻的一代艺术家，还接受一些好的教育。那么往后呢?往后怎么办？我们现在做的20年这个工作，那么比如再写后20年的美术史，那么现代有些人将成为当代美术的先行者，要成为经典式的人物，他能不能成为经典呢?

徐：我们的谈话要成书，可能要得罪很多人，但是我觉得很多号称画家的人仅把自己停留在技术层面上，就技术而言也不是很娴熟。

尚：单观现在的画，可以说得过去的话，讨论起一些人，我就觉得不是那么回事情了。

有早茶的大风景　布面油彩、丙烯　1991–1995

徐：对!我现在就是说这事儿，咱们不提名。有一些40岁左右的画家，学古典风格，开始在70、80年代，我觉得画得相当好，但到现在基本上还是山河依旧的感觉，而且就题材内涵来讲是比较苍白的。一直是小猫小狗的那样画。我感觉是有闲阶层，非常闲适的感觉，有点清末民初的士大夫、官宦人家的陈腐之气。当然就艺术而言题材是多样的，随便怎么画别人无可指责。但就里边那种情调和气息来讲，和时代是相悖的。

尚：因为艺术它有一个本质特征，就是提供很多思考的东西。另外，就是说它对艺术本身的走向都有一种思考。这两方面结合起来才行，这就是我们平时所说的有意义的绘画，给社会提供一种思考索源。一种视觉样式，提供视觉样式以外的思考。那么这两者都没有的话，剩下的就是钱了。我觉得艺术与商业结合也不是什么坏事，但是看用什么方式结合。

徐：就是说您自己永远是主动的，得让商业去找您，而不能去找商业。

尚：对! 艺术应该是这样来对待商业。就像你谈的那样，应该商业来找你，而不是你去找商业。另外就是说它应该给社会提供些什么？艺术应该提供健康的东西。我们说的健康，不是一般意义的健康，而是使人显示一种面向未来的品质。

徐：看文艺复兴时期带有很强烈宗教色彩的油画，我们对天主教或基督教本身不感兴趣，但对宗教绘画创作那种很庄严肃穆的境界，受到了感动。感动源于这种精神力量。应该说宗教的精神是很特殊，但它确实在一个较高的层次显示了它的力量。我觉得当代绘画热闹一点，少了这种庄严肃穆。我们不是要表面上的庄严肃穆，而是内在的庄严肃穆，我感觉鲁迅作为文学大师，他的作品读了以后，感觉到这种冷峻和深刻的剖析，而时代不同了，我们不一定需要剖析。但是那种人格的力量贯穿到艺术过程之中，这样的画家实在是很少。

尚：现在我倒是考虑这样的问题，在一个越来越物质化的社会，这个社会感觉到空前的进步，但是面临着精神上的东西空前失落。在这样的社会环境里作为每一个个人，我觉得没办法，抵御和对抗这种精神失落个人行为是无能为力的。但是后来考虑可以做的就是自救。因为你面对这种状况既然无能为力，每一个人都考虑自救的话，那么这个社会就是有救的。我现在担扰的就是，当然这是目前的一个状况，这也是当代的一个状况，今后的这个文化品质在画里怎么样实行，怎么把每个人自身的心灵放进去。现在倒是有点比以前好，就是现在绘画整体面貌比过去要好得多，是可以看到画得很好的一些画家。

徐：整体的进步!

尚：哦，整体的进步。有些画家在琢磨一些绘画语言的能力方面，可以说是比较强。问题就是在于我刚才讲的那一方面。

徐：就是说到一定程度那个真正的经典作品，它是综合性的，绝不仅仅是技巧而已。包括文艺复兴三杰，他们都有深刻的思想。另外，文艺复兴有一点启迪就是科学和艺术的综合，才形成了文艺复兴，这样大规模热潮。那么，目前中国还面临着许多社会问题，经济上还不发达，限制了心胸视野，很多方式还是农业文明的方式。对问题的思考还是显得比较集中精力一些，作品的胸怀上，反映的天地狭窄不够大。

尚：中国艺术面对西方所谓的文化中心、国际主流，面对边缘文化，你怎样自我对待这问题，中国一直没有逃脱这问题。从一开始，比如说以前呢，是被迫参与了拒绝。因为以前中国文化都是闭关主义，与西方是隔绝的。中国的艺术家当时不可能展现自己，所以跟着一起拒绝西方。后来真正向西方开放以后，那么就一股脑学习。学习过程是非常必要的，但很快就在文化引领和品质趣味上受到了人家影响，这是一个。第二个就是

许多年的大风景　布面油彩、丙烯　1994

出于考虑，比如说：在国外生效呀等等。怎样走出这个阴影？所以我觉得今天中国当代艺术也面临一个问题，需要比较仔细地冷静地考虑自己所站的方位，不要老是强求跟西方进行对抗呀；也不要老是觉得只要参加国际展览就好像进入了国际主流，这些东西都是错觉。我就觉得离艺术本质还是远了一些，应该首先考虑自己文化问题是什么，怎样面对这问题，这才是应当做的事情。当然我们不要把这些问题局限在画室里头狭隘地考虑。我们应该站在一个相当广大的空间来考虑，站在国际背景下来考虑。但你应该首先考虑这些问题。所以我还是主张做艺术家，建立一这种良好的个人品质的思考是非常必要的。

徐：你现在这些材料是油画颜料吗？

尚：有油画的，有丙烯也有其它材料，都有一些。

徐：现代艺术在材料上有一些革新或者是创造。

尚：现代艺术跟材料有绝对的关系。

徐：材料本身可能就是它的语言。

尚：唉！就是。因为新材料的应用，它带来的就是绘画风格的变化，还有带来绘画品种的变化，带来绘画质地的变化，还有带来绘画手段、技术手段、样式或者思维方式等都发生改变。所以最后就是材料，直接用材料作为艺术深层的基本点，所以我现在认为现代艺术与材料有绝对的关系。

徐：你对中国画坛一个大的评价是什么？

尚：中国画坛整体的队伍比以前越来越见好。这种好，就是说绘画的普遍技术水平和普遍的表达能力越来越好。而且在整体对待当代艺术的思索比以前好。从年轻的来说，比以前成熟。比如说，现在叫年轻的画家举办一个展览，都还比较像样。以前，老美协那个时代，一搞展览会，领导一审查就发生对立，而且认识上都非常极端。而且搞一搞就进行不下去。现在呢，我觉得这种宽容度比较大，年轻人比较成熟、年纪大的人比较宽容，这种状态也是以前所没有的。就这一意义上来说，也比以前好。另外一方面，跟国外的交流活动比较多，现在出去看展览或者人家进来搞展览，这样的机会比较多。这样的话，提供的交流的机会呀、交换的样式呀、交换方式呀较多，是比较好的。现在对一些东西的认识比以前要清晰一些，以前有段时间，对一些意义不大的问题争论半天，现在对这些问题大家都比较清醒了，把主要的时间都用在创作上去了，这是好的一方面。不好的一方面就是我们刚才谈到，就是金钱问题会导致今后文化品质的失落。随着画廊的兴起，随着经济代理这些东西，金钱的渗透对艺术的诱惑变得越来越大了。但是我倒还是这样认为：不管怎么样说，油画比中国画的前景还是要广阔得多，对文化建设所起的作用也要大得多。前一阵儿，我看的"中国新文人画"的那个展览。其中不乏一些好画，但是其它一些画看了非常失望。今天的中国画离以前的绘画品质差得太远。看了这次"中国新文人画"的展览以后，这种感受也是前所未有的，是江河日下了。

徐：一种萎靡之风！

尚：一种萎靡之风！宽袍大裙，甚至把人画得像斗笠一样的，比清代以前的时代还要超人逸世。这种时代，这种感慨也太不可思议了。作为文化，我想应当为它自身找到一个好的发展前景。中国画作为一种样式，我想它还是能延续很久，但是，它要在文化建设中起作用，它应该找到一种好的转换方式。我觉得它视觉表达上还是没有找到一种很好的转换方式，首先不决定于它是用毛笔还是用墨，不决定于是油画颜料还是布，不决定于这个东西。同样还是毛笔和墨，在于画画的人，是他的心态和个人品质。

徐：您再谈一谈传统吧！

尚：对传统我是这样的：我在欣赏它的同时保持一种清醒，我非常喜欢那些东西，我喜欢古典的绘画，当然古典的绘画我最喜欢的还是文艺复兴早期的绘画。当然比较起来，最喜欢原始美术，如果把它算成人类的古典时或者是孩提时期，那么我还是更喜欢孩提时期的东西。对于中国的艺术来讲，也是这样的。那么在中国绘画里头，比较喜欢的还是中国的山水画。中国山水画作为一个庞大的表现系统，在这里确实是对人类一个很伟大的贡献。它所建立的一种样子，所营造的那种格局，使人和画没有距离。这在中国传统的绘画里表现的最好。但是我同时清醒地看到这已经过去了，它是处于农业文明时期的心态和营造方式，农耕社会处在一种比较自在比较闲适的状态，虽然它也有生存的困顿，但是总的来讲社会的发展还算是比较平缓。它也有战乱，它也要改朝换代，它也有生活的困难，整个社会的发展比较缓慢，周朝八百年，汉代四百年，其它朝代也大都是几百年。进入20世纪后，这种状况不复存在了。如果哪个地方没变化，那么那个地

诊断之四　布面油彩、丙烯　1994

方就会被这个社会淘汰，所以这时候整个人类社会都希望尽快地改变自己的社会结构，甚至整个地形、山川面貌。因为你要开发资源，缩小耕地面积，办工厂，要改变一些地形，这样自然风景的改变，人的心境也改变了。新时期里的绘画就是这个时代的反映，你要是再回到原来已不太可能。所以我对文人画的意见在哪里？希望还是这个状况。想方设法去找一个草棚子，画那个草棚子。以前有帘子的草棚。我们小时候都记得，现在在农村要找一个是不可能的。现在都用机器榨油了，怎么可能有那种有帘子的碾房呢？所以你去画那种草棚，画那个凉亭，画那木板桥，画那宽袍大裙子，除了到古人那里去把人家的画抄下来，你哪里去找？心态也不对了，是吧？所以我认为文人画发展最大的障碍就是不知道"时过境迁"四个字。所以我对传统的看法就是：没有把它作为另外一种动力。比如说它的本质精神，它的审美理想，它的艺术所建立的一些法则，它的亘古不变的那种常温常新的美感！这种东西在心里使你觉得肃然起敬，很庄严。还有种东西在你心中所升起的那种情绪，经常可以影响到你的绘画气质，有这种东西跟没这种东西是不一样的。你比如说有时我们在画画中可以体会到这些。所以，有些时候我就想象：它有时可以体会到我体会的这些。有时我就想象：我的女儿，她能不能体会到这些，她不一定像我们体会的这么清晰和深刻。当然我倒是希望她能跟我一样体会。她的体会，有些我是没有的。她去"蹦迪"啦，她去唱"卡拉OK"啦，她去做什么东西啦。如果年轻，我也会去，但现在我觉得是不可能去了。在那种东西里的体会，如今生活中现代节奏的体会，我是没有的。但是，我觉得这种东西她应该有，应该沿袭下去才行。

状态—4 综合材料 1989

大风景诊断之一 布面油彩、丙烯 1995

田世信访谈录

采访人：邵大箴
时　间：1998 年 6 月 30 日下午 3:30
地　点：北京西三旗田世信工作室

邵：今天，和老田一起聊一下当代中国创作方面的问题。你在中国雕塑界是很有特点的一位艺术家，在你这个年龄段里面，大概 50 到 60 岁之间的、像你这么勤奋、做了这么多雕塑，而且又这么有品味，有传统的修养有创新的意味的雕塑家不多，所以今天我想和你聊一聊关于你的创作问题。我想雕塑界还是都知道你，美术界很多人也都知道你，但是你基本上是一个不求闻达的人。我觉得一个艺术家，有名没有，或者是在社会上名声有多大，不是重要的事情，最重要的是你的作品，在当代文化生活领域、在当代的艺术界，具体地说，在雕塑界，所起的作用和产生的影响。我想就这个问题谈一谈，就是说当前艺术界处于一种追求名人效应啊，都希望自己成为一个大家都知道的名人，你怎么看待这个问题？

邵大箴（左）与田世信访谈

田：这个问题我其实基本上没想过，可能对于像搞有些艺术行为活动的人吧，他需要这个。一种名声啊，对他的那个画业有一种帮助，实际上就是社会声誉吧。我觉得我为什么对这个不是太热衷，不是太去理会，因为我想我对自己要做的事情、心里比较清楚，想做什么和我应该做什么，我自己有一个比较明确的目标和一个目的。另外、比较幸运的就是结识台湾的林先生，他们基金会给我一些帮助，我好像生活上不追求使自己怎么样太富有啊、或者怎么样，能够比较舒适、比较稳定，我自己的一些想法能够实现就完了，这种态度可能决定了我不会去过多地接触社会。比方说我是搞城市雕塑的，自己又没有一定的名声，一定的名望，恐怕会受影响的，因为甲方要委托你做一件大的任务，你必须有一定的名声，因为这样的话才有一定的信任程度。但我是完全自由创作的，一个自由的艺术家，所以我觉得好像没有多大的必要去那样做，而且接触社会接触多了呢，有时候再固执的、再坚定的、有自我信念的艺术家，也难免受这样那样的影响。而我现在这种状况呢，比较自得，使我得以完全照我自己的意志去做，就像炒菜一样，烹调我自己所喜欢的菜肴。

邵：我是 80 年代初期认识你的、80 年代中国美术馆办的展览，我想你的创作方式和作品很有自己的特点。那么后来你有没有做过城市雕塑？

田：也做过，也做过。

邵：做得不多？

田：做得不多。因为我跟这个基金会结识以前吧，还是得两条腿走路的，要挣点钱来保证自己的，比方说买些工具啊，或者买些什么材料啊，制作费啊等等。我必须接些任务来保证我这些方面的使用经费，所以那时候接了一些，但是接得很少，一些朋友介绍啊，很快就结束了。

邵：你是北京出生的一位艺术家，后来又到贵州呆了那么多年，是 80 年代中期回到北京的，在中央美术学院雕塑创作研究室工作。我想这三段经历，一个就是你本身的出生，家庭的出身，还有一个你在贵州那么长的一段时间的经历，而且那段时间，据我了解，是相当清贫，非常艰苦，后来回到北京也有一段时间是非常清贫、艰苦，三段经历对你的创作起到什么影响？

田：我是在北京读书的，解放时大概是 7、8 岁吧，那时候的小孩子没有现在精明，糊里糊涂的，整天玩啊、闹啊，好像这个社会的政治啊、对自己没有多大的影响似的，所以那时印象不是太深刻。读书嘛，读的是北京艺术学院，读书以后实际上就开始进入社会了。那个时代的运动频繁得不得了。像我是一个比较真实的人，所以读书的时候呢，经常运动，就常会触动自己。当时我那些老师都还好，人都是很善良的，所以我虽然当

时说话很坦率的，他们对我还是很好。最后分配时，因为我的家庭出身不太好，说话又比较随便，当时整个学校对我的印象不是太好，因此就把我……。

邵：弄到贵州去？

田：贵州呢，当时倒是我自己的一个比较天真的想法，就是觉得好像在北京呆得没意思了，干脆到远处去走一走。那么正好学校对我的政治表现各方面印象也不是太好，所以就把我分到贵州了。在贵州嘛，呆到我48岁，就是说我从大学毕业23岁分到贵州，实际上在贵州呆的时间比在北京长。

邵：25年？

田：25年，实际上半个贵州人了。在贵州嘛，我们这个年岁的人，实际上也是很麻烦的，什么文化大革命啊、什么这样那样的运动，也受到了冲击，也经历了一些比较麻烦的事情。但是这些东西，我回味起来对我好像没有什么太大的坏处，起码让我对很多事情的看法清醒起来，清楚一些。这20年呢，我觉得对我来说还是很有益处的。因为相比之下，在北京有很多大师级的人物，压在我头上，就不允许我去，很自信地去……

邵：发挥自己的才能。

田：发挥自己的才能，或按自己想法去做。可能受到这样那样的影响更大。去贵州没有这样的人，贵州没有一个可以压迫我的人，哈！

邵：山中无老虎，猴子称霸王.

田：对对对。因此在贵州呢，可能过得还是比较自在的，虽然就象您所说的很清贫。开始我教中学，在一个县城的一个很偏僻的地方教中学。什么地理、历史，所有文化课你都得教。你不教呢，他说你对抗领导啊，反正他就批评你，用各种重棒言辞来压迫你，所以你就必须得教体育、音乐、美术、地理、历史、政治，什么都教，除了数、理、化不能教，因为我跟他们说我连英文字母都不懂，让我照本宣科我宣不了。在这个过程当中呢，接触了一些学生。那里有少数民族啊，接触了一些农民，有时也带着学生下乡，我觉得这些对后来的创作，还是起了很好的作用。因为第一呢，我了解到一些农民朴实的天性，一种人性的美。贵州的少数民族，还有地方的农民，他们那种比较自由的、自在的，那种纯人性的、那种原始味的东西还是保留得很好。因为我太太是文化馆的，接触的少数民族或是农民啊，面很广。有时我们也经常下乡，对少数民族有一些感情，因为他们身上存在一些长处啊，汉人好像已经慢慢磨掉了。他们比较真实、比较纯朴、也比较简单，没有什么遮盖的东西，我觉得这么一种东西跟我自己本质的东西呢，很接近，也很融洽。因此我有一段时间特别热衷于做少数民族的东西。截止到目前为止，我想发泄发泄的时候，还是要做一些少数民族的东西，才能把自己心里的一些很朴实的情感，一些情绪用他们的形象表现出来。可惜我们不是他们那一群里的人，否则的话我们活得会很自在，实际上我们现在活得没有他们自在，他们对于物质的东西比城里人呢，要看得淡得多，看得非常淡。他们还是很重视自己精神的一面，而且对于人性的这一面、对于那种本源的东西，他们爱护得很好。他们该唱就唱、该笑就笑，即使是今天回到家里没有什么吃的，他该乐还是要乐的、该喝酒还是要喝酒、该跳舞还是要跳舞。所以少数民族题材这么打动我，我觉得他们人性的质朴的一面，很真实的那一面对我触动相当深刻。这种东西当中呢，最重要的一点就是实实在在地去表达一些自己的真实的情绪。所以我到贵州呢，在这一点上，我还是很有收获的，虽然当时生活比较清苦，但很意思的。回北京有多种原因，因为我身体不行，贵州那个地方多阴雨，气压比较低，我心脏适应不了。我回到北京已经8年了，每年都要发一次病。每年春天，或是冬季的时候，大概有1个半月到2个月的时间根本不能工作，很严重，这个原因是我调回北方的一个重要因素；另外北方是自己的家乡嘛，还是有那种回到根、回到自己的家乡的因素；再有一个就是说，农村民众给我的印象非常好，但是贵州的美术界不好，它被一些很糟糕的贵州人垄断着，你如果不去做他的附庸的话，他就会压迫你，所以我如果继续在贵州，像我这种比较真实地做人的人，日子就会很难过。因此，这几种动力，使我就非要回到北方。到北京以后，条件嘛，当然是变了，特别是后来跟台湾合作以后，各方面条件好了，大多可以安安静静地、没有任何干扰的情况下自己去体会。有很多人说条件变了，追求出现了一些变化，我自己感觉好像到目前为止还没有。

邵：给自己定一个方向，留在你那个目标里，并且一如既往！

田：比较尊重我自己最初的、为自己划定的那个目标。

邵：贵州这一段对你生活的影响，作品中明显地可以反映出来，我们一会儿再说。我们再往前推一推，就是你的家庭出身，你是出身在一个有文化的、有教养的家庭里，这个你觉得对一个艺术家的成功有什么样的影响？

田世信1986年在贵州威宁

画在书上的自画像

学生画像

侗女草图

田：我的兄弟姐妹都是搞科学的，我的堂兄呢……

邵：田世光老师，国画家。

田：对，原来是搞玉器作坊的，就是玉器加工。我想会不会有这种基因啊？

我从小呢，因为我的家庭已经败落了，很多老的木头、红木啊、樟木啊，这些东西因为当时也不值钱了，解放以后，红木家具当柴卖，人家都不要，因为它烧不着。我就把一些桌子腿之类的拆下来抠东西。确实，我从小就很喜欢抠抠弄弄的，当时家里实际上已经败落，但还是骂我败家子，因为我把仅有的一点小家具拆得乱七八糟。总之，还是比较喜欢动手，喜欢雕琢东西。我父亲吧，我记得特别清楚，解放以后他没有什么事，就带我们出去玩，放他做的风筝，很大。我印象最深的就是有1.8米那么大的金鱼，他自己画的，我父亲很喜欢这个东西，因此家庭的影响也很大。

邵：潜移默化。

田：我的哥哥姐姐都是搞科学的，都是北大毕业搞化学的，在他们的眼睛里呢，我是很不用功的。哈哈，一直都在骂我，骂我贪玩，不用功。现在呢，兄弟们碰到一起，他们对我的看法改变了，因为我用的功不一样，哈……

邵：那么你在北京艺术学院这一段，哪几位老师对你的成长起过比较大的作用，或者你对他们比较尊重？或者受过影响呢？

田：我觉得对我影响最大的就是卫天霖先生。卫先生虽然没有教过我，但是他的那种对艺术的追求却影响了我，他是一个后印象派画家。

邵：对，他今年是100岁，100周年要纪念他，要举办他的展览。他到过日本留学，他的艺术基本上是前卫的，后印象主义的，但当时在中国对他的评价并不高。

田：但是他处的年代呢，是一个很背时的年代，那时王琦先生批判印象派，所以把他压迫得够呛，他虽然是我们的系主任，但他一直是一个沉默寡言的人。

邵：郁郁不得志，

田：对，而这个老先生对自己的那种执著，我觉得，我去做事情的时候肯定会想到他，在自己做作品的时候我肯定会想到他。除了他的东西是比较前卫的，还有他那种闷闷地自己去追求一种东西的执著。他从来不去画主题性的东西，完全追求自己心目中的一种美好的东西。确实是不了起的人。特别是当时，大家都去做那样的事情，他还是按照自己原本的意愿去做事情，这种自信啊，是非常值得钦佩的。从他作画上呢，我印象最深的是他的作画习惯。现在我的孩子画油画我就经常跟他们说起这个老先生，每次画完画了以后，调色板上的颜色，全部用空，而且调色板擦得像珐琅一样亮，特别干净。虽然这点我继承不了，因为我是邋邋遢遢的。这个老头画画一尘不染，穿得干干净净的，大概受日本的教化。他从来不去讲与画无关的东西，在给学生看作业或者指导的时候呢，纯粹谈的就是艺术的东西，与艺术有关联的比较科学的东西。另外对我影响比较大的呢，是张大国先生，张大国先生死得很早。还有一个李润年先生，当时是李润年先生教我们素描，张大国先生做助教。

邵：两位老师都是非常扎实的。

田：但是当时我对他们的作品不太了解，后来大概我快毕业的时候，我们经常到李润年先生家里玩，当时他家住在什刹海边。我们看到他的一些小的风景、静物，我们感觉实际上他跟卫先生是以不同的表现方式在追求一样的东西，就是在追求自己心里面的那种美好的东西，而且很固执，绝对不受外界的那种冲击影响，因此他们两人命运都不是太好。前一段在国际艺苑搞了一次展览，其中有卫天霖的、李润年的还有罗工柳的作品，我觉得最好的还是李先生和卫先生的，他们的画就感觉像西洋油画，因为我也出去过，看过外国博物馆里的一些东西，我觉得有些人的画呢，初看也觉得好，但是认真看下去，就缺少西洋油画给你带来的那种快感。而李先生和卫先生的画能够做到这一点，就是他给你带来的快感是其它画种给予不了的。还有吴冠中先生。我觉得我们那个学校还是一个很美好的学校，可惜受当时气候的影响毁掉了。你看吴冠中先生、卫天霖先生、李润年先生实际上这些人是在以一种不同的表现方式追求着同一个目标，他们在追求一种纯粹艺术的东西，吴先生吧，当时经常受批判，日子是很不好过的。

邵：就是白天上班，晚上"消毒"，被人"消毒"。

田：是，是的。

邵：爱护学生。

田：爱护学生，人特别好，而且教书也好，虽然他没有什么独树一帜的东西、见解，但是他还是很真实地，朴朴实实地在传授你。

邵：每一个教师不一定都是有才能的、非常杰出的艺术家，但成为一个很好的教师

这是很难得的。

田：基本上就是这样一个情况。

邵：贵州的民间艺术对你影响很大，你的作品是吸收了他们的东西的，这个问题你怎么看？

田：我觉得直接的影响起码不多。你比如说或者是看到他们的图案哪，或者是看到他们的服饰啊，这也算他们的民间艺术。给我的影响，这个很难说，这个可能会有，但是就贵州一些民间艺术比如傩曲面具啊，对我来说我觉得影响不大。而相反的呢，中国传统的民间艺术对我的影响还比较大，比方说我去过大同、四川大足，当时我带着学生下乡写生，看到当时他们正在修缮一些古建筑，古建筑上面有一些雕刻的人物，在那整整看了大概两三个下午，看他们下刀怎么雕，看那些工艺手法和那些归纳手段，比如说怎么把一个很复杂的形加以简化，简化了以后呢又不觉得空。这些东西对我的影响可能更深。另外，我特别喜欢看中国古代、特别是秦汉时期的陶俑或者小的铜饰、或者是铜器上面的一些小的雕塑，我觉得那些东西对我影响特别深。

头像速写（1984）

邵：我想中国中原地区汉族的艺术同少数民族的艺术在本质上是一致的，基本上是相通的、融会贯通的。并不是说你哪一件作品就是从贵州民间艺术移过来的，过去有过理论家和批评家很简单地去这样理解。但你在贵州呆了那么多年，你的艺术创作始终保持着这个风格，很难说你和贵州没有关系，因为一看就知是贵州现象，是贵州艺术，当然这种描述可能不很恰当，你与贵州有相同的一面，有独特的一面，不同于他们的一面，那么你在贵州艺术现象里面，是怎么保持个性风格的，这方面你做了什么思考？

田：开始呢我真的可以说是无所谓，并没想达到什么目的。

邵：没有功利目的。

田：没有功利目的，确实是这样的。我太太可能比较了解，王华祥他们也比较了解。因为油画这个形式呢，我觉得没办法来表达我心里的一些东西。贵州木材又比较多，我就找了些破木头，不要钱，学生家长也帮我找，或者哪儿看看有一个破木头疙瘩，捡回来就可以雕了。没有任何的成本消耗，雕了以后呢，也没有想到似卖或在哪儿参加展览，我根本就没想过这点。因为当时，我们整个受到"左"的文艺思想的压迫，比较厉害。比方说当时我记得很清楚，我也试图做过一个雕塑参加省级的美展和全国美展，我就不说是谁了，当时在北京搞雕塑，他去审稿看了以后说："不成比例"，就砍掉了，很简单的一句话就砍掉了。还有的说你"没有内容""没有突出什么""没有主题啊"，就很容易被人家砍掉，就这样一种状况。所以我确实是一种半游戏的状态去做这些事情，开始就是这样的，就拿这个作为一种爱好，所以这样的一个状况呢，就不可能有其它的干扰。我也不跟别人去横向较量，就完全按照我自己的一些想法去做。但是人呢也不可能那么单纯，做一做呢，觉得还可以嘛！苏国昌来了也觉得做得挺好的。觉得是否能够参加展览呢，这种想展示自己的愿望产生了。因此我的早期作品，带有很浓的装饰味道。当时我也要考虑，多少迎合一下观众的接受情况，也就是很多人所说的"吸收了民间的东西的那一面"。

山风草图

邵：民俗、民间那些东西是大家第一次对你印象比较深的东西，你虽然多次被称为贵州现象的艺术家，但是你个性比较突出。89年你举办的展览分为两部分内容，一部分还是贵州的，但那种装饰性已经不多了；还有相当一部分人物，从汉代的司马迁、屈原一直到谭嗣同、秋瑾还有老子，你为什么对历史人物有那么大的热情呢？

田：一个呢，我特别喜欢中国古代雕塑，但我学美术开始接触的都是西洋的东西，作为雕塑来说，开始接触的也是西洋的东西。有意识接受的还是西洋的东西，但是接受了西洋的东西以后呢，在一些画册上或者一些实物啊，又接触了大量的中国的东西。我这样横向比来比去，觉得中国的雕塑有它相当独特的一面，是西洋雕塑取代不了的东西。而这些东西、这种形式，我觉到宋朝以后，甚至于在唐朝的时候，从雕塑上来讲，就渐渐地淡了一些。唐朝以前呢，中国自己的那种独到的形式美啊，我觉得体现得特别浓，这对我触动特别大。跟西洋的东西比，我就觉得更加喜欢这些东西，起码对我神经刺激最强的就是这个。如果不加比较，有时还感觉有些西洋东西确实很好，一比，感觉特别好的，还是中国的东西。中国的东西好在了哪儿呢？我觉得还是好在形式上的东西。形式上的东西现在让我用一句话来说呢，我也说不出来。但是我大致总结了一下，就是一种最巧妙的、归纳的能力，这个可能跟中国人的那种人性啊，有很大关系。最近我看梁思成先生写的《中国建筑史》。我觉得梁先生受西方影响特别深，因此他对中国雕塑有些不太重视解剖，持的态度是贬义的，很真实的。但是他说的一句话还是比较真实地反映了中国人的艺术思维形式，大概是中国人不像西方人比较尊重科学，中国人好像不是

苗女草图　1982

很尊重科学，他尊重的是那种意念的东西，悬念的东西，是那种自我观念的东西。我觉得恰恰这一点，是很绝的，有别于外国人，是难能可贵的，这是别人学不到的。后来印象派以后，有很多西洋的艺术家想学东方人的这种莫名其妙的意识，这种观念这种对造型的理解，但他们只是学到了皮毛，而中国人甚至于东方人，没有一种先天的对科学的过分尊重而受极大束缚的致命弱点。因此我觉得中国雕塑有特别美好的一面，但这种形式，如果表现现代的生活方式也不是很合适的，我觉得表现一些历史人物等形式比较恰当，因此我决定从历史人物下手，是这样一种思维导致我去做历史人物的。同时我比较喜欢历史，像司马迁、屈原。他们的传记、他们的著作我也看过一些，我比较了解他们在人性上的东西，而且他们这几个人呢，人性又比较接近都是……

自雕像 石 1983

邵：悲剧性。

田：对，悲剧性。对自己的追求是非常执著的，哪怕是自己残疾了、死了，是那种不见棺材不落泪的人，我比较喜欢这种人，所以我就选择了这些形象。

邵：其实你刚才讲的题目是非常重要的，也是我们这次采访的一个重要题目。中国这几年来艺术发生了深刻的变化，具体在雕塑领域也是如此。你刚才讲到对中国传统艺术的认识我非常同意。在"五·四"之后，吸收西洋的新的雕塑、写实雕塑，好像认为中国古代雕塑不科学。梁思成完全也是真诚的态度，而且不是他个人的看法，是那个时代的看法。就是对中国传统艺术的认识受"五·四"的影响，"五·四"当然是个很伟大的运动，对我们社会的进步起了很重要的作用，对艺术的发展也起了推动作用，但是对传统的认识上有些偏差。不是说全错了，而是有些偏差。像中国艺术这种古朴、这种深沉、这种精神性、这种归纳，即用自己主观的感情，主观的思想来归纳客观事物等等都是非常重要的，这是现代人，不但是现代中国人，也是世界上共同的一个认识。这个认识，我觉得是我们最近20年改革开放以来，具体地讲是80年代以来逐渐认识的。以前的雕塑家，也有这样那样的认识，但不那么清晰，所以我觉得这一点是非常重要的。所以，大家认为你的雕塑在这20年雕塑艺术发展的进程里面，起了这样那样积极的影响。当然不是你一位，钱绍武，还有其他几位雕塑家都在朝着这个方向前进，吸收我们中国传统艺术中非常优秀的东西。你刚才讲的是非常重要的，可是我觉得艺术与科学，艺术可以吸收科学的知识，但是艺术不等于科学，艺术的科学还有更大的要求，这种要求就是理性加感性地把握社会现实。我觉得作为一个雕塑家不仅是表达历史题材，表达现实题材也是可以的，但是表现现实题材有一定的风险，就会有人说你这种东西做得不像老子、谭嗣同、屈原、秋瑾，你做出一点变化，做得离客观现实比较远一点。

烧制《高坡上》时留影

田：起码他的家属不在了，哈……

邵：家属不在了，但是当代人会说你这是歪曲，是不真实的，这个问题你怎么看？就是说什么是艺术的真实？什么是雕塑创作的真实性？你不是不能写实，不是不会真实地塑造，你为什么要用另外一种你追求的那种真实性，而不是自然科学的真实性呢？

田：有些雕塑，它是一个雕塑却不是一个艺术品，比如说一个某某人的雕像，别人家属来请你做他父亲的一个像，严格来讲它可以是一尊肖像，但不能划到纯粹艺术品范畴。作为一个艺术创作在创作过程中，我觉得科学实际上应该完全不起作用。你看咱们中国大师级的，陈洪绶画的《西厢记》，或者画的那个《归去来》图卷，他把陶渊明的头画得很大，手画得细细的，《西厢记》里面也是头画的很大。我觉得陈洪绶他就认定了只有这样才能够比较好地表现当时人物身份和作者对这幅画的认定，我觉得这个时候什么解剖、比例、结构是很可笑的事情，没有任何一个人会去挑剔陈洪绶，拿什么比例结构来指责一个作者，我觉得是没有多大意义的。人们欣赏一个东西的时候，首先看到的是外型，那种形体块面给你的情绪上的触动。

邵：感染。

田：对，不只是上面运用的一些线条。就像看中国古代的一些佛像，扑面而来的大佛像，绝不会说这合不合比例，首先看到给你带来的是不是一种对佛的敬意，或者给你感觉是不是协调，并不会挑剔那些鸡毛蒜皮的什么比例结构，我觉得那是纯粹的工匠应该做的事。当然艺术家呢，要有工匠的一面，许多大师都讲艺术家要有60%的手艺，我特别同意这点，没有手艺你就完成不了你自己的想法。但是真正去做一件艺术作品的时候，他认定的比例应该是发自他内心，反复揣摩以后，觉得合适的比例，就是他自己觉得合适。

邵：表现的需要。

高坡上 陶 1988 三人组雕

田：对，对，不是自然科学中那种比例的需要，而是在这个作品当中比例的需要，我觉得是这样的。

邵：对，我也同意你这个意见，那么是不是可以说，我们从79年以来或者是80年以来中国艺术这几十年的一个变化，很重要的一个变化，就是我们对这个问题的认识、对艺术的认识。

田：上升了。

邵：很重要的变化，这变化不仅在你的作品里面，在其他一些中年、青年、老年的雕塑家中也能发现这变化。你对最近这20年来中国的雕塑有什么看法？

田：雕塑的变化是比较慢的，但是最近几年我觉得变化很大。我感觉隋建国他们不错，虽然我也不太理解，但有些东西我还是挺喜欢，我也说不出它好在哪儿，就觉得很好。近几年呢，像我们做的这些雕塑好像有点陈旧，这是很多人的感觉，但是我倒不是这样看的，因为各种形式，都有它存在的土壤。比如电影《泰坦尼克号》吧，我感觉还是真、善、美的东西，这是永恒的主题。不管你是现代的、抽象的、写实的，或者说是古典的，手法只是一方面，我觉得还是真实的能表达人性的东西。近几年呢，隋建国和几个年轻人，有一种很大的转变，这转变呢，我觉得还是挺可喜的。虽然有些东西也可以看出外国的影子，但都是找寻自己的东西，在找寻当中，确认自己的内心，所以我觉得在找寻当中，东走一走，西走一走是挺好的事，比你原地踏步，或者原地窒息、萎缩好得多。

屈原　木　1985

邵：我认为雕塑这20年的变化，一个是悄悄的变化，一个是渐变。您刚才讲的说隋建国他们和一些年轻的艺术家，如姜杰、展望，表面上来讲，他们好像是突然的变化，好像很没有连续性，但是细细地琢磨起来，它是一种连续的，它连续在什么地方？它连续在你和其他一些雕塑家之后。从这个五十年代、六十年代的雕塑艺术附近走出来，开拓自己的感情领域，给这种新鲜的艺术铺平了道路，假如没有这段历程，好比没有印象派，没有后期印象派，没有凡.高、高更和塞尚，没有马蒂斯、毕加索他们，二十世纪的艺术就不可能有，所以我觉得您是不是这样看，这种渐变，为今后发展铺平了道路。

田：是，是！我觉得像老隋（建国）他们搞的，我体会到，是不是他们觉得我们的做法不能表现他们心里边的一些想法，而必然去寻找一些新的形式、手段，才能够说出他们心里边对一些东西的看法，对雕塑一种形式的认识，或者说对一些感受的表现，而用我们那种比较具象的东西达不到他们的目的，所以他们才出现这种东西。这有一个前提，就是说他对自己的一些想法和思维极为尊重，你连这个自我尊重都没有的话，完全是看着别人或者说是政策的需要，随大流啊，也就不可能出现后边的这种变化。

盲艺人（秦腔）　陶　1997

邵：我可以坦荡地讲：从年轻的雕塑家来讲，当然年轻的雕塑家没有用这样的语言来评价艺术，假如让他们来评价你的话，他们认为你这种艺术属于形式语言的范围，是形式语言当中的变革，而他们的艺术，则有更深刻的社会内容，也就是说，有些年轻人认为，像您这种艺术不合时宜了，已经过去了，很传统了，从哪方面讲呢？他们认为你的艺术只局限在形式语言的范围，没有更深刻的社会内容。没有表达当代的他们所谓的震撼力，没有更大的表现力，他们关注的是当代人的生存状态和生存空间，他们的艺术属于那样的力量。而认为你的艺术比较保守一点了，过时一点了，那你怎么看？

田：我呢，倒不是太自信，可能也是太自信，我认为不是这么一回事。还是刚才我说的《泰坦尼克号》得到那么多奖，那么多荣誉。但它的表现形式并不是很现代的，并不是像现在的一些电影，有些根本没有对话，或者是形式更加独特、新颖一些的，它并没有什么，但是它的画面组织很高超、很独特；有些东西，特别是电脑处理啊，这些呢是以往做不到的。回到雕塑，我觉得就是现代比较新潮的东西，它也是一种形式，我觉得它也是要用形式来表达它那种情绪，像我这样的一些搞雕塑的人做的这种雕塑呢，尊重自己的情感、认识，只要是用最恰当的表现形式说出了自己的心里话，这些形式我觉得都是好形式，不存在什么哪个过时了，哪个落后了。现在西方对写实雕塑也不是完全排斥的。从"五·四"之后，南方、北方都有一些很有成就的雕塑家，在传统艺术和西方写实的雕塑之间做过很多摸索，但是突破是在八十年代之后，由中、青年画家做出的。我觉得这个路程没有走完，这个路程，就是探索传统艺术和西方写实雕塑的基础，而且开拓了一个更具有时代感的、更发挥传统精神的雕塑路程，并且这个路程还没有走完。我觉得具体到我这个人，我们生活的时代来讲，我们的任务就是铺路的任务。57岁了，搞了一辈子，体会来体会去，这艺术之所以还能被世人看得这么重啊，我感到它就是一个发明创造的行为，它是一个有意识的东西，在观念上是很领先的一种创意。像毕加索之所以被人认可，就是在意识形态上的一种极为领先的先导作用。但绝大部分的艺术家是在耕作的，是为开荒者铺路的。我觉得我们实际上都是这样一个耕作者，我们辛辛苦苦耕作，就是为后来的人突破原地，开辟一个新的天地，这样的人我觉得才是伟大的艺

1997年在莫尔故乡

唐女 青铜 1996

术家, 像我们只是一个一般的艺术工作者, 包括一些比我们年轻的, 我觉得也是在铺路, 也是在寻找, 因为中国雕塑将来绝对不是这个样子, 在世界雕塑范畴当中, 绝对是独树一帜的。因为中国有太好的雕塑历史, 而且是希腊、埃及比不上的东西, 而现在我们所做的跟这个简直是不能够相提并论, 但是我们是朝着这个方向在做的, 包括他们年轻人, 包括我, 我觉得我们都是在朝着这个方向寻找, 中国这个民族, 所能产生的雕塑作品应该是什么样子的, 大致上我们已经找到了。

邵: 那么我觉得今后我们的雕塑创作道路应该是很多元的。

田: 多元的, 绝对应该是多元的, 互相尊重。按照这个道路走下去, 艺术实际上就像, 说得俗一点儿, 就像一道菜, 凡是有人爱吃就炒, 它会受到世人的认可。绝对不是说你这一道就是一个好菜, 其它它不是菜, 更不是好菜。过去有些人思想很偏激, 现在好多了, 像装置这些都能够被政府认可, 我觉得国家确实往前发展了。否则像我们, 说句良心话, 再往前十年是绝对被批的。我的东西, 被他们少数民族告的一塌糊涂, 说我歪曲少数民族。艺术绝对应该是多元的, 因为人的生存条件等等方面是不一样的, 它产生的情绪就会千差万别, 因此对艺术的好恶绝对各有不相同的。

邵: 从西方最新的美学观点看, 过去的艺术、现在的艺术、前卫性的艺术, 它推进一个个的进步, 进步, 再进步……, 艺术在不断地向前进步着。现在人们希望思维发生改变。后现代主义的人认为, 艺术的纯净化是应该受到批评的, 艺术不是不断地进步, 艺术也可以倒退, 也可以继承传统, 也可以把现代和传统相结合。这个后现代主义的观点对我是很有启发的, 所以我们一方面要推进前卫的新颖的艺术, 就是对他们表示尊重; 另一方面我们不能把这种理论, 把西方的前卫主义理论说成是不断进步的。今天好于昨天, 明天好于今天, 不断的求艺术的新, 不断的新下去, 我觉得这是不可取的。

田: 我觉得做为当局者呢, 就是你在行为之内。比如我是个雕塑家, 搞前卫活动的, 这样行为的人啊, 用这种方法是完全可以理解的, 因为你没有这种想法就没有这种行为, 你这种想法才决定你这种创作的行为, 我觉得可以理解, 但是作为整个的这个时代的艺术状态来讲, 我觉得不允许这样偏激的思想来左右我们, 实际上也是不可能的, 那样走下去, 实际上跟文革前的思维是一个方式。

邵: 还想问你个问题, 就是艺术有两种变型, 一种变型就是艺术家不断地发生变化, 风格不断地在变, 像毕加索, 几十年内从现实主义、一直到他的立体主义、古典主义; 但有些艺术家不怎么变, 比如现在的巴尔蒂斯, 他就比较稳定, 几十年都比较稳定, 所以他不处于一个艺术的中心, 默默无闻的几十年, 好像是在重复, 实际上是在不断的经营自己的风格, 使自己的风格不断完善、完善。我认为你的艺术呢, 几十年以来, 特别是最近这二十年以来, 你的艺术也有变化, 好比说你创作的东西与你二十年以前作的东西或者十年以前作的东西都是有变化的, 但我认为你这个变化不是很大的, 是相对稳定的, 我认为你属于后一种类型的艺术家。这两种类型的艺术家都应该受到尊重。但是有一条, 变需要一定基础, 像毕加索他有能力, 他有这个知识, 有这个技巧, 有他的生活基础, 所以他变, 都有创新意义, 那么你为什么选择了一个在相对稳定中求革新的一条道路?

田: 我觉得我是属于后一种。后一种艺术家呢, 他可能是, 一种闭起眼睛在往自己心里边用劲的艺术家。他逐渐地在思考自己心里边的这个追求, 那种美好的东西, 朦胧的, 模糊的, 使劲地找, 因此他就离不开这个基本面貌, 越找他就越更加清楚了, 更加完美了, 更加充实一些了。有一种艺术家可能是属于特别精明的, 眼观六路耳听八方的那种艺术家, 像毕加索, 这个大艺术家应该属于这样一种艺术家。他对外界很敏感, 艺术家所做的事情呢, 是揭示人性的, 通过一种形式来揭示出那种东西。人性又是完全各异的, 有人这样, 有人那样, 像你说的毕加索和巴尔蒂斯啊, 就是两种不同的人。我可能是属于巴尔蒂斯这一类的, 比较稳定的, 往里边使劲的这样一种人, 因为我不大接触外界, 可能跟这个也有关系。我的变化呢, 因为生存在这样一个国度里边, 我要适应这个国度的整个政治气候。比如说在82年我就拿不出像现在这样的东西, 也要适应社会是吧? 我记得82年我做了一个两个少数民族形象的人, 送去参加展览, 当时被扔下来了。还是吴冠中先生在开一个什么会的时候, 觉得这不错, 又给拉上去了。咱们国家前一段那个政治空气影响还是相当相当厉害的, 这个您太清楚了, 所以我就不得不这样做了。后来一段呢, 确实还比较好, 所以就按我自己的意愿往自己心里边挖了, 是这样一种状况。

邵: 您能不能把您的创作划成几个阶段, 在这几个阶段里, 您自己认为比较满意的作品是哪些?

盲艺人 青铜 1995

田：82年以前，基本上是一个阶段，就是少数民族题材的，完全少数民族色彩，而且装饰性比较重的，这个时候实际上还是一种投石问路的思想状况，因为我看到当时整个的社会动向允许一些形式东西，个人追求的东西存在着，但是允许的幅度还不是很大，因此我就作了这样一批东西，基本上是一些情绪上比较快乐的，装饰感的，同时掺进了一些我本来想做的东西，像《苗女》。做的很真情，对人是很有刺激力的。因此《苗女》就刺痛了一些人，刺痛了当时一些少数民族啊。我觉得他们不是真正的少数民族，真正的少数民族看到我的东西绝对不会有那种想法的，应该是一些少数民族当中的特殊人，或者说文人哪、或者是有头有脸的人。

邵：他们也懂艺术，但懂得不多。

田：对，他们实际上是基于自己对少数民族这个身份的自卑感出现的这种情绪。我去非洲，非洲人不自卑，别看他们那么穷那么落后啊，但他们不自卑。他们做的雕塑啊，特别有意思。非洲女人的乳房特别大，于是就使劲地夸大，男性的生殖器特别大，还能把生殖器插在地上，还有那种前奔头，后勺子，厚嘴唇的等等。他们不认为是一种丑陋，他们认为这种东西是很美的，还很自信。中国现在很多少数民族呢，他们是比较自卑的。有些没文化的少数民族，受了点汉化教育的，比如说搞一个什么活动，让他们去选最漂亮的姑娘，他们选出来是像汉族一样的女孩，而不是很有特色的，那种少数民族的形象，这就是自卑。那个时期的东西，基本上是装饰，一些自己追求的那种比较朴实的语言，也有一点点；82年以后，当时是这样，因为少数民族有一些人来攻击我，到北京来告我，或者到美术馆来告我，来反映啊，到什么民委啊来反映，搞得挺热闹的。我本来觉得这个路已经趟开了，所以比较任意地走了。少数民族又这样的看待我，那我干脆做些其他的，比如历史人物，我的自雕像，等等，都是这样一些思想状态下出现的作品。又基于对中国传统雕塑的一种酷爱，带来的一种情绪和想法，就是在这样一种希望状态下做的。至于代表作嘛，实际上我觉得还是后来我的那个浮雕，应该算是我的代表作。历史人物当中，《司马迁》应该算我的代表作，但我觉得好像自己还没有真正找到我自己最合适的那种表现形式和语言，那种最到位的东西，我觉得我还没找到，可能以后还会有些变化，那也就是像您说的那种在这个大框子当中的变化，不会有突变。

邵：我还想问一个问题，就是你与台湾的合作，给他们做些作品，在某种程度上要适应他们的需要，你也必须考虑到这问题，那么你在这个之间，你又怎么保持你这个创作者的创作意图，而不受商业性的影响的呢？

田：对，谈到这一点，应该我觉得特别感谢林先生，他特别理解艺术家。我跟他签约其中有一个原则，我们两个一开始就谈清楚了，就是说你不能干预我的创作，我愿意做什么就做什么，至于你要不要，那是你的事。假如说今年你一件作品都不要，那我今年就没收入了吗？或者是困难一些？所以他这一点我觉得是非常可贵的，不干预我，因为我到现在为止，没有为了他们而做什么，没有，就是说我一件作品都不会为了他们，迎合他们的需要去做的，真的不会这样做。要这样做的话我就另外去寻找合作者了，因为，合作者需要一些新鲜的东西，那个时期，我可能对那个合作者是一个新鲜的感觉，之后又觉得不行了，我再找另外一个合作者，那么我可以争取这种方式来进行。

邵：可以自由选题了？

田：对，完全自由选题。

邵：最后一个问题，就是你对当代中国雕塑的前景、发展的趋势是怎么看的。

田：嗯，我觉得还是很和谐的，当今的这种形势，我觉得还是挺让人乐观的，比我老一点儿的，留法的那些先生都走不动了，留苏的那些先生都还很年轻力壮，他们六十多岁，身体很好，也还有工作，还可以发挥他们的作用，起码还可以发挥一、二十年呢。那么我这年龄的作者也在自由自在、随心所欲地做，而且做了以后呢，也能被世人认可，那么展望老隋他们年轻一代的也在勇往直前地往前走，其实我们大家都是在拉着一个车，谁能够暂时冲过去都还难说，但是现在还没有这么个人，就是这么一种状况，还没有停滞。

田世信制作陶艺时留影

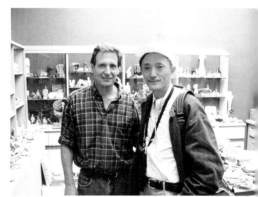

1997年赴莫尔故乡与莫尔助手合影

田世信与小狗合影 1997

朱新建谈话录

自述
时间：1998 年 7 月 6 日晚 7:30
地点：南京艺术学院美术系画室

朱：我感觉我们这个年代的人，肯定觉得自己生活在非常伟大的时代，然后生活在一个最伟大的国家。反正就是什么都是最好的这样一个时代里。当然那个时候呢，就是我小时候多多少少有点不太合潮流，比如说小时候我好像入队入得比较晚，不讨老师喜欢，喜欢有点梦幻吧。喜欢做一些老师不太喜欢的事情，包括画画，其实我蛮想画，结果我小学老师比如画雷锋啊。这些东西很多同学都能画得很好，我自己也觉得能比他们画得好，其实我也愿意那么画，但是我画不起来。但很奇怪，要是说画个什么地图啊，什么坏人呢就好像比别的同学画得可能更像，每一个小孩都希望被人家喜欢佩服啊，被认为好的那种。我可能是特别喜欢画画这件事的。我家庭出身嘛，是一个机关干部。家里也不是太有文化，那么就靠我自己。后来呢，我回想起对画画的这种喜欢，好像也不太有来由，虽然一般讲小孩都喜欢，但我这种喜欢可能更执著一点，过了小孩喜欢画画这个年纪以后，继续喜欢。比如有时我那个机关里面出黑板报什么的，我真心地是很卖力的，执著。到那里看，看他去哪里出，通常文字之后要画些鲜花、松鼠啊太阳什么的。现在想想肯定是很普通的事，而那个时候会非常非常地感动，然后拿笔记本去临摹什么的，说不出什么理由，反正只要画画我就很感动。那时候我最佩服的就是马路上画牙膏广告，画海报的。我想他一定画得最好，否则怎么允许他在马路上画画。

后来很快就是文化大革命了，以后呢，我们就开始不上学了，不上学的时候我们开始看书。我们那时候的看书呢，有点像现在的开玩笑。我现在对什么叫"黄色读物"一直是没概念的，那时候看所有小说都是《苦菜花》，那样的小说也是黄色小说。那时候我们看书的来源就是到单位图书馆这种地方，爬窗子进去把书偷出来。所以像看《阳光灿烂的日子》电影里比我们小的小孩。但是我们那个时候比这个还要厉害，现在小孩想象的很奇怪的事情在我们那时候很普通。我们很清楚，单位的图书馆不下五个大概八个左右，白天挑好图书馆，趁人不注意先卸掉钉子，晚上爬进去。根本不管那是什么书，反正抱一摞就回家，然后挑，看得懂就自己看，看不懂的就拿去换别人的书。后来我就学会用一些比如说较时髦的书，其实我也看不太懂。那时我太小，十三、四岁，但碰到这种书，我晓得是比较好的，我就去换漫画杂志、什么苏联的俄语杂志这类的东西，就靠这种东西慢慢地后来就开始跟画画的小孩接触，认识一些大的小孩，让他们改改画什么的。所以我觉得这个时候受到南京的影响是比较多的，因为这些小孩里有的直接在跟画院的老画家学画，有的也带我去过一些老先生的家。

我印象比较深的是有一次我在马路上看到有人在刷标语，打倒谁啊，那种标语。有点魏碑味道的美术字。哎呀，我佩服的不得了！哎呀乖乖，这个字写得好！有个老头就在旁边说："这个字有什么好的，来来来，你到我家里来我给你看。"然后到他们家，他第一次给我看什么曹权碑啊，还有什么其它的汉碑，记不太清楚了。反正曹权碑我是很尊重的。然后他就跟我讲那样的字是不好的，就是表面上很好看，其实骨子里面没得什么，文化啊什么。然后他就开始给我侃，我第一次知道有一种"草篆"介于篆书与隶书之间的一种书体，哎呀！我当时觉得生动得不得了，反正小孩嘛！老头又给我看了一幅字，哎呀！我觉得写得非常好，很惊讶。我问他这是谁写的，他说他孙子写的，7 岁，哈……，老头就跟我讲，小孩写的字天真等等这一类，我的震动比较大。那么从那个时候开始跟一些老先生来往，他们常把他们收藏的东西，偷偷拿出来给我们看。那个老头很滑稽，他完全就是因为自己好这东西，你要说他正经传承，文化呀什么的，我想大概也

发表在1985年第一期《美术》杂志上的《天香图》

没有那么伟大，他一辈子好的就是这个东西。但是这个东西不准他搞了以后，他就找一个小孩，而这小孩每次有东西也给他看，反正他也很开心。那时候我会写点什么，就是学写些旧体诗词吧。那时旧体诗词有一定的市场，因为有《毛泽东诗词》在流传嘛！我写点旧体诗词给他看，他就很高兴，建议我去读四书五经什么的，我没听过。

但是画画我还是一直很喜欢的，而且一直认为中国画是个很困难的事情，就是我一直把中国画看得很严格，所以一直不敢大胆地画。我真正画中国画呢是在83年以后，在这个之前我是啊，什么都画，有儿童题材的连环画、成人的连环画和什么剪纸啊，装饰画，那个时候叫装饰画，后来什么机场壁画啊，云南画派，我们那个时候都叫它装饰。那时候我也画这个东西，觉得这个东西的技术要求差一些，凭着聪明啊，凭借其它方面直接的感觉，可以补偿一些技术上锻炼的不足，所以我一直画这个东西。中国画一直不敢惹，太难画了。83年以后为了一些个人的问题，就是比较乱的事情，学校对我不是太满意，当然主要的责任在我。由于这些原因，我就突然觉得以前比较向往的，比如说喜欢大家来夸我画得好，或者，连环画得到什么奖，或者参加什么全国展览，有个什么地位啊这些原来很看重的东西，都很无聊，觉得应该做一点自己真正喜欢的事情，就画起水墨画就来了。就突然觉得假如你在画之前总想着要让人家觉得你画得好，这就很难画。更不能刻意去学谁，什么八大呀，李师南呀，都不必去强学，所以这个时候根本就不想别人的画，只是想自己。因为画的时间比较长了，圈子里面开始有点小影响，大家就觉得，哎，他画得蛮奇怪的，就是说跟平常画国画不一样。这个时候是85年了，起先在朋友圈子有点影响，互相传传玩玩，画着蛮好玩的，正在这个时候大概是8、9月份左右，有人到南京来为湖北美协和中国美协一道主办的一个叫"中国画创新展览"选画。因为"四人帮"刚被打倒，各个文化圈子都比较活跃，就有人想搞一个展览以表示中国画要走一个创新的路，就想找一些不太常见的比较奇怪的东西，就有人介绍我。先看了一些我画的山水啊，花鸟啊这些，就是临摹古人的那种面貌，但已经让人觉得很怪了，觉得很不一样。但不是我故意要画成这样，就像小时候画雷锋一样，我其实是想画成很正经的样子的，但就是画不出来，画得反正不太一样，他们觉得不错。然后还听说我画过女裸体啊什么的，跟这个不一样的，能不能看看。我说看当然可以看，但那是画着玩的，没法展出。于是我就拿出了一些我确实是画着玩玩的女裸体，穿着肚兜的，觉得比我的山水花鸟好，就带了几张走，给当地的一些同行看，也都非常喜欢，但是不是能通过，还不敢保证，审查的时候画非常多，他们做了一些手脚，故意把这两张画，好像没放好一样，背对着观众，把两张稍微好一些的面对着观众，就这样蒙混过去了，表示审查通过了，就展出了。

展出以后反响比较大，那么在意见簿上有很多，有人认为朱新建的画就是儿童画，那有什么意思啊，如果这样就算是画家的话，我儿子比他画得好。还有一种，就是后来叶浅予先生为代表的，激烈反对。叶浅予后来在中国美协为这次展览开了一次讨论会。因为当时争议比较大的，还有谷文达，谷文达当时是用水墨在宣纸上画抽象水墨画。从全国美协国画艺委会开始，就讨论这个展览到底有没有意义，那些画究竟是怎么回事？据说叶浅予认为朱新建的画纯粹是封建的复辟，很腐朽很黄，反正当时好多美协的理事啊，常务理事啊，都是这个意见，叶浅予的这个讲话《美术报》当时用了一个版登这件事，刘骁纯当时可能是主编，就用个笔名发了一篇文章，叫《朱新建的挑战性》，认为有所创新的画家，都是有挑战性的，朱新建的画对于传统的文人画是具有挑战性的。其实说句实话，画的时候没想到它在社会上会有影响，因为文化大革命刚结束嘛，按照文化大革命传下来的价值观，我不认为这样的东西对社会能有什么影响，由于文化大革命逆反惯了，所以我从来不去想自己的画究竟对社会有没有意义，因为我们这一代的文化观念现在想想有点偏激，就是社会主张不主张，或是社会宣传什么不宣传什么，与我毫不相干，因为认为那时候社会宣传的都是"假大空"的，所以我们对社会有一个非常片面、激烈的看法，凡是社会宣传的都是假的。所以武汉的讨论会上他们让我发言的时候，我就说其实只要你想画，就不该去想对社会有什么贡献，才能画得比较完满，当然也是不无偏激了。据说，江苏的一个画家，认为画有四种气，聪明气，才子气、脂粉气、学究气。聪明气是不屑于讲，聪明人，是吧；才子气是不敢讲，哪敢讲自己有才子气，才气我认为就意味着你有无穷的创造力，这个是不敢轻易去讲的。那么剩下来还有两种，学究气和脂粉气，我说就这两种而言，我宁愿要脂粉气，因为学究气很烦人。这个话就被传出去了，我觉得无所谓了。后来粟宪庭有一篇文章谈到波普文化的时候，他谈到在这一时间他认为第一个认为画画就是玩的是南京的一个画家，我估计他提的就是

发表在1986年第一期《江苏画刊》上的朱新建作品

我。因为当时这次会议粟宪庭也在，我们一起谈的也比较多，粟宪庭认为我后来也是身体力行地在做这件事情，就是用玩，用自己个人的这种快活作为审美价值观，那么后来这件事情就逐渐在《美术》啊，《中国美术报》啊以及《江苏画刊》啊，后来包括台湾的《雄狮》啊，《艺术家》啊，新加坡这些地方的杂志上都有刊登。当时还有一件事情比较热闹，就是南艺的另外一个同学，就是比我低一届的李小山，他推出的一个观点就是中国画走向穷途末路了。这个观点，在当时比较热闹，《江苏画刊》也是另外的办得比较热闹的一个杂志。过了两年左右又到了新加坡。又有几个比较好的朋友，在中国美术馆搞了一个"中国新文人画展"，把画留给他们，一道展出了，那么以后也就算是新文人画家了。我这个新文人画也就搞了十年，就是在画水墨，年青人一起活动整个集体还比较卖力，想追求一点什么东西，展览还是在国内有点影响的，一直到现在。

我一直都觉得像前面讲的，我开始画画是自己画着玩的，后来突然被注意到，意外地被注意到以后就要有一个相对严肃一点的态度，那么也参加了国内国外的相对重要的活动，包括讨论啊，包括出版物啊，包括画展，包括结交一些诗友啊，等于被卷进相对专业的活动中去了。最近这些问题我也考虑，觉得像现在的中国画活动的本身啊，是不够本体的，就是现在的画家从事的活动与中国画本身的意义相去蛮远。我认为画画这个事情究竟有什么意义呢？我觉得它是人类的文化活动，就是人类的一种积累啊。把自己这一辈子的人生经验遗传到下一辈子去等等，这些叫文化活动。我有一次碰到水天中，在一起吃饭，我半开玩笑跟他讲，有一命题，人类所有的行为包括语言、包括舞蹈、包括设计等等的，差不多都可以在动物里找到雏型，但是唯独画画这件事情在动物里找不到雏型，我甚至认为人类所以变化成人类，好像是从他们会画画开始的。在人类文化上起大作用的还有文学，文学的雏型就是画画，人们要留下一些痕迹，那么画画一开始肯定同时负担文学性。文学出现以后呢，就把画画的这部分意义拔掉了，那么画画就留下了一个更纯粹的"画画"的意义，就是说他可以记录一些文字不能记录的人的思想行为、思想活动、思想积累等等。所以每个民族在绘画上面记录下来，积累下来的东西是不同的，你在这个不同的里面可以找到一个比较大的意义，就是价值观念。这个价值观念其实它的表现形式是它的审美价值，但它的审美价值又是很广泛的，审美价值里面其实包括了很多。我们通常讲的中国文化，主要是通过一些文字记录，其实我们是没看到，真正留下的材料并不多。一般一个民族的文化不是很平均地在每个领域里都得以发展的，比如说中国的文化我觉得比较优秀的是它的哲学、诗歌和绘画，音乐就比前三者差一些，不是说中国音乐不好，但肯定不如前三者辉煌。其它民族也一样，在某些方面强一些，在某些方面弱一些。中国绘画是整个中华民族文化的内涵里的非常重要的一部分。中国差不多从道光开始，大一统的环境就一去不复返了，中国的文化也随之负起了不堪的任务，就是要和工业革命后的西方文化对抗，那么这个对抗一百多年的历史告诉我们基本上是很吃力的，中国人付出了血的代价。文化上付出的代价就是文化自信心的丧失，比如现在我们随便找一个孩子，他的观念里一定认为，外国的总比中国的好，买个电风扇，都要进口的，这个只是我们看到的文化的物质的一方面，是吧。但我们的自信心其实也是随之丧失了，我们看20年代中国的那批精英，包括鲁迅也这样，他给年青人开的书里面主张中国的书不要去读。还有康有为，认为从苏东坡提出"以禅入画"开始，中国画就一塌糊涂了。你不能说当过举人的康有为没得文化，只能归之于中国文化在对抗西方文化方面失败的结果，就是那种流血流汗的感觉，一种心态。那么现在这几年吧，觉得中国正处在一个相对安定的年代吧，这个年代其实比较长，比如54年-57年，也是相对安定的，但是时间太短，这个3年是不够的。那么自从"四人帮"打倒以后到现在为止，基本上没得太大的动乱，这是比较好的。

在今天这个时候，作为我们搞文化的人首要对抗的就是物质与职业良心、道德的对抗，我觉得应该去追究一下本体，而不是你一张画卖多少钱的问题，应该是今天的中国文化还能不能再参与现代生活的问题，还有没有意义的问题。今天我们生活在这样的价值，这样的传统的社会，作为一个绘画者究竟应该怎样参与今天的生活，今天的文化。祖宗留下的一笔遗产是非常大，我根本都不要动，光点一遍的这个时间都不够，而且很遗憾，这么大的一笔遗产现在在市面上已经不流通了，这些货币已经不流通了。然后就是要兑换，就是谈这个古代的价值，怎么体现出来。当然对一代两代三代人来讲，三百年二百年是件漫长的事情。我们现在常常怀疑传统意义上的文化的价值观在今天的生活里面还有没有意义，作为工具使用或者对今天的人的思想还有没有意义，对今天的人的行为这些还有没有意义。我感觉这些意义还是很大的，这不是一个空泛的爱国主义、不爱

国主义的问题，这个东西很严肃。你比如说玛雅文化，你不能说玛雅人不爱国，但是玛雅文化说消失就消失了，所有的人都承认古代的玛雅文化非常优秀，是人类的奇迹，但突然在一瞬间就消失了。

如果传统的中国文化在今天的生活中确实不能起作用，确实没得意义，这个价值观念确实没得意义，它就会消失，这个没有什么客气的，不是说你爱国就不消失，不爱国就全消失，这是两码事。从这个意义上就可以印证出中国传统文化的价值观念，对今天的生活来说，还是越来越有意义的物质越来越发展，其实我们也越来越看到它的害处。中国的道家很早就提出来关于自然与人为的这种矛盾等等，这些东西在中国哲学里很早就提出，而这样的观念在中国画里面的反映是非常具体非常情感的。假如我们单独去看干巴巴的哲学著作可能会产生许多误会来，这样理解那样理解都可以，尤其先秦著作，三个字五个字的，可以理解出各种东西来。但是一张非常具体的绘画，它直观地使用了这种价值观念，就变得非常重要，这就是文化遗产。

那么这样的价值观念在今后的生活里面究竟有什么意义呢？作为一个中国画家你一直在画，等到实践出一定的深度来后，对中国的文化对全人类，都将是莫大的功德。我不简单地主张创新，简单就是复古。我主张认真地本体地实践，我认为有价值的价值观念，尽可存在下去，就这样一个意思。对于今后中国画究竟应该怎么样，我个人的感觉是：中国画可能会变，就像我。当然我只能从我这个角度出发来看，就是假如说中国的经济还能这样持续地发展，中国的大环境都还安定，这种好日子一直再有50年，那么我觉得大家就会更接近本体一些，各种活动会更接近本体一些，中国画会更接近本体一些。中国文化的承传还是非常粗的，文化大革命这么短的时间就把传统搞得一团糟，如果说开始的用心有好的一面的话，那么随着发展，随着疯狂得不可理喻之后，人们开始重新思考。所以从某种意义上说文化大革命其实反而把中国一些真正的本质意义上的传统文化滋养出来了。我自己就是在文化大革命这样的环境中间才有可能接触到一些老先生，才有可能听懂他们，才有可能感动，才有可能比较早地做中国画这件事情。所以我觉得假如我们的环境能这样延续下去的话，随着世界文化的需要，中国文化的传统的价值，将被越来越多地重视。

另外我还是看好中国画的教育问题，这也是个社会问题，是个水到渠成的问题。首先就是现在传统意义上的美院的这种教学制度已经意义不大了，比如说：我个人认为像养画家的画院啊应该撤消，没得意义。你发给画家这些工资干什么？假如在战乱时期，共产党还在抗日，还在跟国民党进行武装斗争，需要养一批宣传家，出出墙报啊，编编《白毛女》啊什么的。现在是一个政府，国家要画生活，人民要正常地生活，拿出钱来养着这种东西干什么呢？美院也不应该分配工作，会使得真正来上学的就是对绘画有兴趣的，这时候才有条件从文化上引导，从文化上灌输，从本体上教育一个艺术家。当然这不是一个局部说改就改得掉的。

至于市场这个话题更不好说了，市场跟绘画本身的创作有一定的关系，但关系也不是特别直接，市场肯定是整个社会对文化认识程度的一个反映，那么批评家同样也存在这个问题，就是讲来讲去还是一个价值观念的问题。比如我要画，我要靠画画吃饭，其实是很容易的。不要画中国画，画点连环画，画点儿插图，搞点设计，很容易的。我的同行很多都热衷于此，哪张贵呀，哪张便宜呀，哪张幌子大，哪张比较好卖呀等等，很无聊。我觉得这本身就跟中国传统的文化价值相悖，相悖的一种价值观念。在这种观念的支配下，怎么能指望他画出具有真的中国传统文化价值的一种东西来呢？我觉得不太可能，所以市场这个东西我觉得也是个水到渠成的自然的事情。比如已故的画家，或者我们也好，以后的人也好，他一旦能够真正地切入到这个比较深刻的价值的时候，他的画卖贵与贱对他都没多大影响。打个比方，马拉多纳他的球踢得贵一点儿了，卖得贵一点儿了，他的直接亲戚就开始贩毒啊，什么倒卖妇女这类乱七八糟什么事都做了，就是贵不起。而德国的这种球星，像欧洲的比较发达国家的球星就比较贵得起，他会回到别墅里面，跟老婆一道种种西红柿，马路上逛逛啊，活得非常普通。这就是有传统的，这种人比较贵得起，让人觉得比较美好。

那么我希望呢，今天的中国画家要贵得起，穷也要穷的起，卖不出画，穷得满地打滚，这种人固然可以佩服，但是画卖得不坏了，也不要整天我忘乎所以的样子。要贵得起其实也就是我讲的生活中实践价值观念的问题，让我们古代的传统的价值活起来，让它在今天的生活当中出现，我想这样我们一定会在世界文化之林中找到自己的位置，真正表达出今天的价值和中国的价值。

发表在1986年第一期《江苏画刊》上的朱新建作品和评论文章

朝戈访谈录

采访人：邹跃进
时　间：1998 年 6 月 25 日下午 2:30
地　点：北京朝阳区南湖渠美院宿舍(501)门

朝戈接受访谈

邹：我们就从学画的经历开始谈起吧，因为每个人学画的方式、所受的影响或所走的道路都会不一样。

朝：家里头没有搞美术的，学画我觉得比较天然吧，小的时候在幼儿园的时候，自己就喜欢涂啊、画啊的，我的父亲比较敏感，他觉得应该支持我一下，就买了画片啊，火车的照片啊，图形啊，就这样。所以小的时候还基本上觉得自己好像还会点什么似的，就逐渐逐渐学起来了。真正画得比较多的是中学了，有正规的老师辅导，就画下去了。那时候常画一些速写啦，素描啦，包括文革中期吧，那时候小三门还很有些不一般，再加上时间也比较多，画一些素描，参加各种各样的展览，当然都是些很革命的展览。

邹：那个启蒙老师是不是有影响？

朝：应该说启蒙老师的影响很大。那个时候能看到他们的速写、素描、水彩画和他们的一些作品，对我们小孩来讲是很新鲜的。那个时代又不像现在这样可以看到很多很多东西，那时候看到一点新鲜东西，比如说看到一张好看的水彩画，那个联想和愉悦的感觉就非常非常不一般了。

邹：是不是那时候就决定作一个画家了？有这么一个很明确的意识没有？是在一个团体中觉我应该比别人画得好，竞争意识很强，还是有意识地作一个画家？

朝：嗯，我看最大的动力是爱好、喜欢，觉得有意思，看到画片，看到当时各种各样的宣传品，就觉得漂亮啊，心里头就有一种很大的兴奋。画画本身也兴奋，画出一个人像，就更是觉得幸福。当时画家也没有什么待遇啊，那个时候的人在心理上也是和我们现在不同的，总体来讲还是非常自发的，主动地要受些苦，四处奔走画一些早晨啦，晚上啦，蚊子很多，但很有意思。

邹：后来考学校是打倒"四人帮"以后吧？

朝：哎，对，考学之前是插队的。插队以后画了很多素描，是草原上的人，大家还觉得比较好吧，到 19 岁、20 岁那个时候雄心就比较大了……。

邹：要考试啦，那个时候是不是有很大的变化？

朝：就是要考最好的学校，当时我的情况也许考民族学院，但是我觉得还要争取考最好的学校，不要那种照顾感，要上就上最优秀的。当时考了两个学校也是最有把握的两个学校，一个是北京电影学院，然后考了中央美院。北京电影学院我考得挺不错，成绩是最前面的。中央美院也考上了，我咨询了一些老师，他们觉得搞设计实际上就是改行，另外在电影领域里你怎么说都是个从属的，所以我放弃了电影学院，上中央美院了，很幸运。

邹：进大学以后你感觉和过去的最大区别是什么，就是说在大学教育里面？

朝：我们生活的那个年代吧，求知欲是非常强的。另外，我们之前接触的美术呢比较零零星星的，大学里就很系统啦。中央美院它确实是一个知识的集团，有画册，有很多富于经验的受过训练的人、专门的一些人来教你，再加上 80 年代初的那种气氛，很过瘾的。学生都很用功啊，整个那几年都是很兴奋的，有很强的追求知识的欲望，得到了很好的训练。同时，我觉得中央美院还给了我们比较大的自信心，这是最优秀的学校嘛，这方面给我们的自信还是比较强的。

邹：你在插队的时候是不是也经常被调上来搞创作什么的？那种样式对你影响是不是特别大，就是说文革那种……

蒙古女像

戴眼镜的人

画室

朝：当时我也画过一些宣传画，画过一些毛泽东什么的。但是也有其它方面的影响，当时我们可以看到俄罗斯的艺术，欧洲艺术也可以看到一些，不多啦。可以说这两种力量都有，一种是宣传性质的，一种是这种比较深厚的真正的美术方面的，尤其是俄罗斯，列宾啦、苏里多夫啦、列维坦啦（唯一能看到比较多的）。到现在对俄国的美术，总还是比较注意，感觉很亲近的。

邹：你作为少数民族，这种身份对你艺术创作有多少影响？一般说我们面对两个压力：一个是中国古代文化的压力；一个是西方传统文化的压力。那么对你来讲，是不是还有更多的压力？在民族这个问题上是否还有更多的考虑？

朝：我在呼和浩特长大，那个地方蒙古族比较多，当然也有不少汉族人。那么我成长的那个时代，就是咱们少年时代吧，很重要的，就是70年代，文革的后期。那时候我的家庭，我的父母呢，和那儿绝大多数蒙古人一样，都碰到了一些比较大的困难，就是大概从70年代初到70年代中期，出现了肃反，就是清理"内人党"这样一个运动。当时我们还不知道这个事情波及的范围，事后蒙古人统计呢大概有34万人受到波及，就是被监禁起来了，被抓起来了，被打死了，还有的受各种各样迫害不能正常地生活了。死亡呢将近1万7到2万人，这是官方统计。那么这个事情呢，我作为一个蒙古族少年，引起了非常大的震惊啊，我想对我是有影响的。作为一个蒙古人，我的父母是蒙古人，那么有自己的生活习惯，还有自己的蒙古族语言。语言这个东西它表达一种事物，还承载着一种感情，并形成自己的表达感情的方式，很熟悉。语言的感情承载味道是非常不一样、非常美的，也是很独特的。蒙古族民歌，蒙古人交谈的时候的面部神情和心理上互相响应。我还去了草原插队，人的人格跟都市人非常不同，表达感情的方式和作为人的那种性格也很有魅力，很有意思，我想这些对我都是有影响的。

邹：你刚才谈到当时很多青年人都对"内人党"事件有反应，是不是在这个事情里面你的身份感就强烈一些，或者说过去没有意识到的问题在这件事情以后就开始意识到了呢？

朝：社会主义是非常整体的，它不强调差别。那时候人的自主意识不是很强，包括很多蒙古族人都不是那么强调作为民族的存在和差异。但是文革后期的这件事情以后呢，就使人很强地意识到这样一种存在了，那么对我们直接的反应就是作为一个知识分子对本民族民歌的热爱。蒙古族民歌是非常有魅力的，也很丰富。然后就是对自己文学的关注，蒙古有史诗、有自己的古典文学。

邹：开始有意识地关注自己这个民族的文化。

朝：哎，有兴趣。

邹：然后这种文化又影响到你的艺术的创作。

朝：对，有关系。

邹：是不是可以这么讲，你画的肖像画、风景画都和内蒙有一定的关系呢？

朝：我的画从总体来讲虽然是画一个人，但对它总的意境，我总需要一种深远的东西，总希望有一个空旷的环境，体现某种庄严感。我觉得蒙古人有特别庄重的性格，虽然蒙古人很沉默，比较内向，这些对我形成了内心的一些想象关系。

邹：很多肖像后面都有一条视平线，你实际上是为了展现这样一种理想，或者说一种感觉，是吧？

朝：这也是我的一部分感情经验吧。我有一个朋友特别喜欢画细密的，密密麻麻的画，我觉得也跟他的生活有关。那我跟他相反，我总是希望一种更辽远的感觉，然后在这个里头展示人的一种精神的空间。这是我的两个经验，一个是对人的，一个是对自然的。这方面插队对我的影响还是比较大的。

邹：就是说这种插队的经验影响到现在的绘画方式？

朝：你到大自然里面去，就自然会形成那么一种很广阔的艺术空间。如果你在都市里头呢，你的周围可能就是房子啊，这样一种经验。那个时候对草原生活其实还是有一种崇拜的，觉得牧民也很美，他们在草原生活中，很有性格，这个对我的一生可能都会有影响的。

邹：你的肖像里面很多都是以你的蒙古族朋友或西部的朋友为模特的，这里面是不是注入了你的一种除了对民族的思考以外，还有对中国文化啊、中国古代文化或者是当下文化等等问题的思考呢？

朝：我想扯得远一点。我觉得我的青年时代，文学占的位置非常大，那时候接触了欧洲的文学，主要是俄罗斯的那一部分，然后是法国的一些文学。那时候很年轻啊，而

在呼伦贝尔草原 1981年

在锡盟体验生活 1984年

红头巾

呼哥

且那时候社会非常封闭，这样就非常有渴求、有热情地想找书看，往往一本书对你就很有影响。在欧洲文学里头，我体会到一种在我们现实里感觉不到的东西，有一种特别丰富的对人的关注，对人的思想感情、内心世界、社会行为和社会关系，都高度关注。而且在这里还能感觉到一种审美，一种同情，一种愤恨，这一点对我的影响是无法估量的，是非常高的。现在看其实就是一种人文影响，就是人怎么样生存才更合理一些，人的思想感情怎么样才能更被关注一些等等，也就从这开始我的艺术本质高度关心人了。人里头包括民族的人，普通的人，周围的人，作为普通人的存在和人的存在，我都关注的。这一点上，我逐渐感觉到我们的现实非常有缺陷，非常不合理，我们有没有能力把这个现实分析开呢？那么我的肖像画，应该说是人物画，总体来讲都跟这个有关，就是力图用我从学院锻炼出来的能力表达我的对人的深度感性的一种努力，我的画风基本上是这种努力的结果。

邹：你的人物画、除了个别的以外啊、都有某种紧张，甚至恐惧、怀疑的情绪，还有一些带有一种深思状，有一些呢还带有某种仇恨。这种东西你怎么来解释、你是怎么对待人物的内心世界的？范迪安给你写批评文章时说你比较敏感，是不是这样？

朝：嗯，作为艺术家，表达本身呢，要力求像一个镜子吧，才能够很单纯地把你体验过的东西倾泄出来。这个时候好像应该没有什么价值判断，比如我感觉到的是忧郁，就表达忧郁；感觉到的是激奋，就表达激奋。但是对于一个有思想的人，这只能是一个通道，表达你思想的通道，表达你的意识、甚至潜意识、你的精神的通道，这个表达的过程是很艰难的，就是通过不断锻炼你的笔能够有这样的能力。我自己在这个过程里就是力求使绘画不成为束之高阁的那样一种东西，就是力求参与到我们这个在生存的、在死亡的、很痛切的世界中来。经常感觉到不安、动荡，有时候心情会非常气愤，有时候很感伤，这样一种很丰富、复杂的世界应该全都有所表达，没有任何成见的，力求能把我们这个时代最重要的精神波动捕捉到，这就要求要很敏感。我认为中国社会从历史上看是一个很完整的封建社会，作为文化它早就文雅化了，而且已经过了很大的修饰。人生活在这样一个关系里大家都会感觉到一种存在的、对人的尊重的被破坏，就是说我们这个文化里缺少一种普遍意义的对人的关注。这不仅是指政府和老百姓的关系，而是包括了各阶层的人的。文革时期，比如说刘少奇、曾经是个上层的领导人，那么一旦他政治上倒台以后，他几乎连一个普通人的生活都过不上，这个我认为跟传统文化是有关系的。中国的传统文化缺少一种基本理性，中国的儒家基本上分出君君、臣臣、父父、子子这样的等级、层次，但是呢他不谈为什么这样，基本理性在这方面是缺乏的。那在西方呢，情况是不一样的、社会的结构也跟这个有关。是不是跑题了？

邹：没有，实际上你谈的意思就是说你所画的人物的内心世界，都是他们对于我们当代社会，包括传统文化的一种反映。

朝：画家研究人的，一个人的面孔和喜怒哀乐、内心世界，这个研究久了以后呢，就可以从你画的这个人里头慢慢慢慢地透视进去了，能看到他的存在，甚至他存在的背景。他生活在怎样的一种气氛里头，跟古代、现代又有什么关系，这就是画家的洞察力，他逐渐地就看到这些了。我比较反对一般的唯美主义，认为人跟社会没有关系的那种，中国这个社会是非常社会化的，个人的空间很小，离开这个实质就非常浅的，我觉得我自己是非常参与社会的。

邹：就是积极地反映感受到的人们最本质的东西，这是不是和你个人的气质、性格有关，你爱好对人的内心世界进行分析，从他们身上你所看到的是否和你个人的气质、个人的审美的趣味有关系？

朝：我现在40岁了，我觉得我不是对所有事情敏感，但是对时代的气氛，时代变化是非常的敏感，而且很重视这一点，这实际上能看到一个艺术家的创造力。但艺术家仅有一种技能和一种好的感性是不够的，他还得会使用这些感性实现一些重要的问题，我觉得我就是顺着这样一点发展自己的艺术的。

邹：有批评家说你有意识地学习文艺复兴早期作品，研究他们的艺术方式，你还是喜欢北欧的那种古典，比如像荷尔拜因啊，丢勒啊，他们线条的处理方式，从中可以看出你的趣味。这个可能和你个人的兴趣有关，那么学到以后又反过来帮助你观察这些问题，这里面有一种联系，也就是说从艺术史的这样一种角度切入，然后回过头来和社会有关联，就你个人来讲是怎么来达到这一点呢？

朝：当然作为一个学习，世界艺术是很广阔的。但是作为学习者在这个广阔里头能否找到最优秀的，对你来说是最重要的。艺术家有很多类型，我觉得像文艺复兴早期的

艺术、包括埃及艺术，对我影响很大，有些共鸣。它们是内在的，跟我的艺术气质有些相似，在艺术发展史上还有其独特的光芒，并一再地被重新挖掘出来。18世纪就有一个前拉斐尔派，还有现在对传统艺术的评价也在不断地改变，而且艺术家的排列也随之改变了，有些艺术家更重要了，有些艺术家更次要了，这也是一个重要性不断地被挖掘出来的过程。我实际上是生活在内心里的一个人，而丢勒就恰恰是内心感受极为丰富的一个画家，于是他就特别对我有一种吸引力，一种魅力，能体会出他精神上的那种强烈的力度。意大利的艺术就比较阳光灿烂啊，它很美，大方，也是我非常留恋的艺术，这两种东西对我都有些影响。培根说，绘画是不能教给别人的，而是由你的神经决定的。他说出了绘画的某些道理，我想我倾向于某个类型的艺术……。

邹：一个是北欧，一个是文艺复兴早期，影响了一批艺术家，展览上也会不断发现对那种东西的学习，那你怎样来评价这种现象？

朝：你能不能举出那些艺术家。

邹：比如毛焰、马宝中，还有河北一位画家，学早期那种壁画，在油画展览上还获了奖，学意大利盛期那种画得像雾一样的光影，你对这个现象怎样评价呢？因为这个我觉得在当代美术史上是可以明显看到的，在你以后也形成了很大的影响。

眼睛

朝：当然我首先是一个艺术家同时又是一个老师，我也把自己的艺术观包括实践的经验传播给学生。你说的这几个艺术家呢都是比较有才能的艺术家，那么我自己在艺术的这个表达领域里头呢，很强调作为一个作者，作为一个人的强有力的体验的穿透力。体验一个事物，而不是很客观地描摹一个事物。你体验一个事物，你在画的过程里头，就一定要很强烈地把这个宣泄出来，这是我的一个比较主要的主张。嗯，包括你心里上的感受，不仅仅是个视网膜的东西，是心里上的感受，甚至还包括你的意识活动潜意识活动。这一点我实践得比较早。我早期有一幅小画《牧民的儿子》，1983年画的，那个时候国内的情况是古典主义刚刚要开始，大的气势还没有形成，当时主要的画风是画少数民族题材，那种一般的民族风情吧，很不实质性。我的毕业论文就写过，我觉得当时的画风呢实际上是猎奇的，它不能深入人的那个内心世界，把人作为主体，而是很表面的，像一个旅游者，到那儿看看，这样。

邹：就是很自然地影响了一些画家。

朝：哎，主要是青年。

晓光

邹：一个是肖像画，一个是风景画，当然在有的肖像画里面结合了风景，但一些风景画是独立的。我的基本感觉呢就是你在人物画里着重的是一种人的内心世界的分析，以及对当代社会的一种认识，而风景画则是你的理想的寄托，这是我的感觉，是不是一样的？

朝：这还是一个很有水准的问题。拿我的代表性作品《敏感者》来说吧，我觉得我想达到的恰恰是一种作为我们这个时代的一个人，一个正直的人，有心灵的人，你能感觉到什么，这样一种非常现实的东西，而且能深入到我们的存在。这个画创作的时间也是国家比较动荡的1990年，表达了一种精神上的窒息感，画出以后，我觉得出现了一种冲突——用绘画表达内心的冲突，我过去没有能力表达一种冲突，总是单向的。那么从这以后我觉得我的感性就进入了一个新的领域，一下子进入一种深层，比较深层的思想感情了，画笔能触到那一层了，而不是很漂亮、很抒情的那个表层了。我的人物画就是在这个时候我觉得击中了某种要害。对风景呢，自少年时代，大自然对我的影响超过至少不亚于人和社会对我的影响，从自然中能感觉到一种愉悦，总能逐渐地找到一种新的思想，新的安慰等等。自然对我来讲很壮阔，很深远，一直是我心里的渴望，理想主义这个词我觉得也很难说得准确，这个体验是挺强烈的，但是一直觉得不能够很好地表现出来。这一段呢我还要在风景画上作出努力，这实际上是很重要的一种努力，我还希望自己成为一个准风景画家。风景能代表我。我觉得人物画和风景画都能代表我的感情，好比人有两条腿，能使我从感情和精神上取得一种平衡。我的人物画表达的是精神上的那种压力，我觉得在我们这个时代，一个人在精神上是很有压力的。普通人感觉到的可能只是生活的压力，而一个精神上发达的人，有文化意识的人，有理想的人，这种感觉会全然不同。所以有时候我对着我的人物画的时候，心情是动荡不安的。可是风景画就不一样，我的某种渴望，对自然的某种抒怀，一种壮阔的力度，我都希望在风景里边实现。

邹：你刚才提到关于民族风情这个问题，我觉得你82年就写出这种文章是非常敏感的了。因为那时候的人们并没有有意识地认识到这方面的问题，很多人都这样去画。

1983年在呼伦贝尔草原写生

阳光和背影

背影

大气

但那时你要表达的就已经是蒙古族人存在在当代社会的这种感受,而不是要表现一种表面的东西,风情的东西,给别人看的东西了。那么你能不能谈一下,除了你以外,有这种思考的一代一代的艺术家,能不能排一个逻辑的顺序,比如说文革啊,然后到80年代,然后到……

朝:解放以来,民族艺术比如说歌舞有新疆的民族舞蹈,蒙古也有很漂亮的舞蹈,还有很好的长调民歌。但是呢在这几十年我觉得形成一种艺术观,就是少数民族在整体艺术里起的作用像一个花边,像他人眼中的风景,而不是一个可以用来充当实质性艺术的东西。草原我是很熟悉的,但是蒙古族历史的、社会的以及我个人的经历决定了画这种风情的油画。我在87年左右画的一个人物呢,实际上这面孔一看就是非常典型的蒙古人,但服装呢则是通常的服装,而不是典型的蒙古族服装。因为这个画决不就是以服装来吸引人的。首先大家能看到一个内心世界,看到一个人的纯粹精神上的一些东西,这就是我的目的。我觉得我更应该从心灵上感觉那些人,而不是从服装或者什么勒勒车啦、挤奶啦,我觉得这个深度无法契合我,我寻求一种更本质的民族生活,一种民族存在的认知。现在我很孤立地在做这件事情,但是我会坚持地走下去,我觉得这是一个本质的东西,是吧?你这个民族,或者你自己,他的心灵真正是什么样的,而不是仅仅看你的生活方式很有特点,饮奶茶很有意思,你穿得很有意思,你的生活环境也很有意思,我觉得我不是这种层次的艺术家。风情也可以出现好的艺术家,但这个不是我的艺术理想,包括我后来画的一些作品都是跟这相关。

邹:我理解就是说你画的人物从一个基本的人到中国人,然后到蒙古人的这样一种关系,实际上如果我们把它限定在民族身份这个意义上的话,就是过去那种表面的、服装啊、歌舞啊,就难以表达他们在当下的内心世界。我觉得这个艺术思想实际上在你的风景画里也有反映,同样不是风情那种的一个什么蒙古包啊、一匹马啊、一个挤奶女,而同样的是你感觉到的另外一种东西。那么从艺术的方式来讲是不是具有类似性?一方面它们有相互补充的地方,另一方面呢它们都不是作为风情这个意义上来讲的,那么是否具有一致性在里面。

朝:我想是一致的。我首先要做的是独立地表达我们这个时代或者特定的那个时代的那种感情和看自然的那种东西。我还是希望能在风景画中建立自己的一个体系,就是起码这个境界是我挖掘出来的,这个艺术境界是别人没有看到的,或者别人有这种感觉但是他画不出来的,这是一个主要的切入点。我不是为了从外部说明一个事物的特色,不是戴一个标签,而是从你真正面对的生存的世界内直截了当地说明一种本质的东西。

邹:谈谈你的代表作品和当时为什么创作这些作品。

朝:80年代呢,受了古典的教育。我突然接触这个东西以后呢我感觉它有一种非常宏大的气势,所有的艺术中,包括文学也是,它都是一个最丰富的矿藏。所以这一点受古典主义的影响比较重,作品《盛装》我觉得是那个时期比较具有代表性的作品。但我观察我们国家80年代的古典主义的兴起,感觉有一些问题。我觉得古典主义总体来讲呢,它的积极方面我就不说了,我觉着它存在一个问题呢就是,不能参与社会,它是国外古典艺术的回光返照,更多的是语言形式上的。所以我这个阶段力求做的就是能够使古典艺术的精神跟我们的现实产生关系,比如说古典艺术看上去比较优雅呀,那么这一点怎么与我们的环境发生关系呢?我在鄂尔多斯取材,鄂尔多斯有一种高远之感,这种比较严谨的形状能带领你,体会到一些东西。画得实际上不完全像这个模特,比较像我的母亲的面孔,很善良,很朴实,但是同时又有很丰富的感觉。那个时期我就觉得我的内部感情啊,心灵的东西出来了一些,而不是古典形式表面的东西,我觉得那样呢古典主义就成为一个非实质性的艺术了,我自己是非常避免这一点的,要让艺术与生存的这个时代发生关系。《敏感者》这是在90年代初创作的,这幅作品也是我比较重要的作品。

邹:这幅作品除了敏感以外啊,还有一种仇恨,一种惊恐,是否跟这个年代也有一定的关系?

朝:这个人物是很亢奋的,但是它的环境是很沉寂的,像这个墙一样很冰冷的,很冷漠的。远景有一个背过去的人,整个画面表达出了人精神上的一种动荡,我感觉有一种精神上的窒息感,那个时期一直是很抑郁的。头发我画得还比较有意思,比较有表情,悲剧性的,包括黄昏的那个动荡不安的情绪。这张画呢在我画稿子的时候就感觉到一种不一般的吸引力,创作的过程很顺,大概三个半天就画完了,画完以后我就盖过去了。过几天我把它翻过来的时候,这张画有些东西就使我兴奋了,以前的画就是静,特质是单线的,单向的,那么这个时期就出现了矛盾。有些评论家说我是存在主义的,我没

有想到存在主义，但是我个人的艺术观是一定要深入到我们当代的精神生活里去的。在我们现在这个环境里，人文环境里，我们能感觉到的东西，我觉得这个作品都触及到了。以后的路子呢都跟这个有关系，实际上从一开始我就离开了古典主义，因为我觉得比较受压制了，它这个古典的形式使你不能够直截了当地表达你作为一个当代人很丰富的感觉。这幅画是我艺术感性的一种突进。

极

邹：从那个三角形的构图开始，倾斜线开始出现了，视平线也开始迫近了。

朝：人要冲出来，有这个趋势。《西部》这个题目实际上有点象征意味，跟这个内容不太吻合，但是跟我的一个新的艺术取向有关，我觉得也是我比较重要一张作品。96年画的，嗯，我感觉创造了一个新的形象，情绪上有些不同，整个画面张力更强一些，还有些泥土的感觉，有一些西部人的或跟地域有一定关系的倾向开始出来一些，我觉得这个时期自己开始把人物和环境的关系，人物的这种心理的压抑和这些线条联系得更紧了。我实际上画得很薄的，这些线，这些头发上的线起的作用实际上都非常重要，突出了整个画面的线的结构，也暗示着我自己将离开这个都市和都市题材。

这张作品是一张肖像作品，94年画的，画的是一个朋友，比较像。我感觉我画出来一种不光用眼、用感性可以感觉到的，而更多的是你能直接感觉到的一些东西。90年代初我一直想做到的一件事情就是我怎么能够画出事物背后的一种东西，我总觉得现实是我们琢磨不透的，而这个东西对我们来讲才是本质的东西。从这个时期开始我自己更多地用意识活动来看这些作品，一种意识活动，我的作品本身的意识形态是很流动的，非常流动的，表面看没什么章法，主要因为是在用意识活动创作，在整个创作过程中我会把自己的心理都流露出来的。

邹：这幅画你能够解释一下吗？

朝：这是比较新的一张，画的一个朋友，一个非常有蒙古气息的朋友。他是个雕塑家，所以我给他特写了一些手的动作。他这个人非常理想主义，一般在我们这个圈里碰不到这种人，很浪漫，很真实，但与现实往往很有冲突，很多事情不如普通人做得好。他是我少年时代的朋友，专业搞得很好，很有才华，因为离开久了很怀念他，就画了这张画，名字叫《骑士苏和》。他曾给自己画过一个自画像，叫《堂·吉诃德》，背景上堂·吉诃德走向远方，对面是很灿烂的光，实际是画他内心，他自己。所以我就画了这张《骑士苏和》。他有一些骑士的气质，他又是一个非常热爱草原的人，而且对草原的迷恋还是非常厉害的，所以我就把他安排在一个草原的环境里，画了两匹马，这个画是一个光的主题，光线在燃烧啊，我在画这张画的时候稍有些不同的兴奋，它更强烈，比我往常的画更强烈一些。因为对象不一样啊，他是一个蒙古族青年，腿很长，动态很大，说话很笨，很有意思的，他也很欣赏这张画。

邹：你怎么看待几代人的差异问题？比如我们讲40年代以来的画家，50年代以来的画家，60年代以来的画家，我们说这三个时段，一个是在我们上面的，一个是在我们下面的，你怎么看待这三代画家的差异问题？或者说你这代人，50年代的画家？

朝：作为一种艺术的发展和艺术的凝结来讲，我对几代人的看法，基本上是这样，前仆后继的。从这一点来讲，我是很同情的，艺术在我们这个文化不发达的国家，尤其是油画，能学来并达到一定的水平，能出现一定水准的作品，对社会有所影响，这都是千千百百的艺术家长年劳作产生的。从这一点上我觉得是前仆后继的。我自己都是很认可的，它们都是在某种程度上探索了我们生存的，我们感觉的这个时代，然后把自己比较美好的感情表达出来等等。当然具体地讲，我觉得上几代人，由于历史特点，他们考虑的问题与现在、将来的人不同，那时讲意识形态的独立性是不太可能的。比如社会主义时期有一种统一的意识形态。苏联也是，它有一个卫国战争文化运动，实际上它是有一个由政府决定的思想倾向，艺术家的相对独立位置是不高的，差不多相当于是一个国家的宣传者。从我自己来看，从我所经历的时代，从学生时代到成为一个画家，画过许多素描，当时的一个最强烈的意识，就是怎样成为一个具有独立思想的艺术家，而不是附着于一个政府给你的思想或题材。你这个艺术家应该独立思考这个世界，自己去摸索这个世界，然后产生自己的结果，当然你还得是在心灵上有一定高度的人啦。从这点上讲，我可能区别于老一辈的艺术家，当然我这里说得很笼统，老一辈艺术家里也有非常有个性的，但我说的是相对总体性的问题。而下一代艺术家呢，我觉得可能有些不同，从我这代艺术家来讲，比较强调独立性和个人。像我个人，从总体来讲，是个理想主义者，我所谓的"理想主义"，是人类有文化史以来，人类的有些基本价值是没有变化的，如正直以及对美好事物的基本感情，我觉得在任何时代都是美好的，都是精华的东西，

1982年在内蒙古家中

1981年在呼伦贝尔草原

那么我所谓的理想主义，就是我承认这些东西，我心里头不放弃这些。我的理想主义并不仅仅是毛泽东时代培养出来的，而是经过自己长时间思考的。对下一代青年，我是个老师，跟他们接触很多，我觉得在这一点上他们跟我不同。我谈一点关于现在艺术的问题，对于现代艺术，人们在职能上会有些不满意，包括许多西方的艺术家，包括他们主流里头的。不满意在什么地方呢？我觉得现代艺术家越来越变成具有高度感性的，具有更强渲泄能力的人，但是他心灵的高度并不太理想。这一点从文学上也可以看到，它跟心灵是比较分离的，它作为社会职能的情况，其作用也是比较复杂的，这一点我不太赞成，当然这不是一个传统的观点，总之，对整个现代艺术的职能，我是批评的，并不是指艺术方式，是指作为艺术，是指作为一个高尚心灵的人。我觉得现代艺术越来越宽，同时质量实际上却在降低，包括文学，文学有些时候保持得好些。像我们喜欢凡.高这样一个画家，他心灵极美，他极大的矛盾产生于他跟现实的极大矛盾。现实矛盾产生以后，他就迸发出他最强烈的热情，一种激奋，那种亲热的感情，这才进出这样一个凡.高，他感人的不仅是他动荡的色彩、延长线，是他心灵里头的。作为一个理想主义者，他怀有美好理想，想做一个好教士，一个真正意义上的教士，比如拯救人类也好，同情人类也好，他一直是拥有这样心灵的一个人，所以我认为他的艺术在心灵上是很高的，而其它类型的画家没法跟他比，如莫奈、高更、没法比，差远了。

邹：是指在人格上的力量。

朝：对，我们还是非常需要这样的艺术家的，他有人类比较精华的责任感和爱。现在看到的有些艺术，给你的感觉有点像垃圾，可能对某些实验性是突破，但对人类心灵并不一定有积极作用。整体讲，我主张创造，对"创造"我没有任何怀疑的态度，但还是应该具有高度心灵的价值，人类的艺术家应该在情感里头有高度的东西，是令人尊重的，并能给予人的东西。这是我个人的艺术观。始终我坚持我的艺术不商业化，跟许多庸俗的东西保持距离，或者作斗争，都跟我的思想有关系。

邹：前面你已谈到关于前卫艺术，访谈涉及这问题，它里面的定位叫"探索性"的艺术家，所谓"探索性"的艺术家，它还有一个界定叫"改良的艺术家"，我认为这一定位还是比较准的。学院里有一批艺术家，基本上处于这样一个位置上，他们既不同于传统，但也不同于断裂性的、绝对否定的现代观念，基本上是建设性的，换句话说，"探索性"的艺术家也是建设性的艺术家，这里就涉及到一个问题，怎样看待前卫艺术？架上绘画的探索与装置、行为、观念的关系，站在您的角度怎样看待呢？

朝：前卫艺术我自己也是很关注的，一方面是国内的；另一方面更多是关注国际的发展动向。我去美国以后，有一个很大的印象，我们本世纪的绘画是在一个四面楚歌的情况下发展的，看整个绘画的变迁，从写实主义到抽象主义，到抽象表现主义，直到现在的装置，不断延伸，它的对手很多，照相机、摄影机、电影、影视等，所有有关视觉的新发明，实际上对美术的威胁都是无可估量的，所以在美术领域有相当一部分具有活力的、创造性的人，在这些压力面前不会守在一个领域里头，如架上绘画，他会突进，但在整体的这一突进的过程中，如果你只看一个局部的时候，它每一次的突进是会显得非常激动人心的，但是当你看整体的时候，给我留下这样一个印象，我觉得本世纪的美术（艺术、绘画）才能正消失到不知什么事情里面去了。言下之意呢，即是美术本身存在着危机。比如一个世纪以前，或几世纪以前，美术行当的地位是非常清楚的，我说的"清楚"，不是艺术家自己清楚而是他在社会上的地位，公众对美术的要求，要看什么东西，放在哪儿，是挂起来，还是放在教堂，都是很清楚的。但在本世纪，我认为就变得非常模糊，这个也包含我对前卫艺术家的一个看法。我认为应该思考怎么能使美术既是人们需要的，同时你的创造性又是对人们有利的一种健康关系，对国内的前卫艺术我是这样看的，我希望这些前卫艺术真正跟他人是一致的，是一种真实关系，我就会很赞同，你的风格是真的，我就非常喜欢领略这种艺术，我也会从中学习一些东西，所以我认为"真"是很核心的问题。

邹：问题是我们怎么知道这一点呢？比如艺术家搞一个行为，行为是与艺术家的内在需要相合的，我认为这是一个难题。

朝：如果花一点时间是能看出来的，当然一个东西离得很近就不容易看出来。

邹：我说具体点，比如徐冰搞了一个"猪"的行为事件，如果从外在意义上讲，这是一个艺术行为；从内容上讲，我们也知道它是什么。但是我们怎么知道这一行为与徐冰的内在忍受，或是他要表达的东西是绝对吻合的，而不是一个哗众取宠的行为，或是通过某种方式来取得自己的艺术地位等等，我们怎么来分辨这一点呢？

远行者

朝：本世纪是有史以来最嘈杂的世纪，宣传能力是最强的（我们先放一下徐冰的问题），而且声音大了，有些时候就像是胜利。那么我们还是回到艺术的本源，艺术它本身是比较真实的感情、发自内心的感情，这样的艺术有时在短期之内是不会被辨认出它的价值的，美术史上这样的例子就太多啦，这里是要靠时间的。当然作为评论者，是有他的水平的，有特殊的辨认力，有强大的分析力，有能感觉到一些东西的能力。

邹：这正是批评当中一个非常麻烦的问题，在批评史、批评理论中间，你怎么知道作者是怎么想的，这是给批评家最大的难处。就是刚才你说的艺术家真不真诚的问题，是早期批评领域里争论最多的问题，所以许多人就把它转化成文本与文本的关系后，来看这个问题是不是有意义，看文本与社会的关系，把艺术家掏空，不去管艺术家，文本出来了，事件出来了，它与社会是有关系的，与艺术史是有关系的，我们只看这些关系，不管艺术家当时是否很真诚。那么这正如你所说的，批评家的敏锐正是他所面临的难点，但我能理解你的意思，像尹吉男在《风格与嘴脸》一书中写到的，不能只是表面的东西，需要与内在追求是一致的，这对批评来讲是一个难点。

朝：关于批评的问题，我觉得批评家应该是在人群当中有高度洞察力的人，是研究人，同时也是研究艺术的专家。评论界当然有很多方法，有的人根本不与人接触，他就看作品，有的人要知道你的所有履历，同时研究你的作品，但最关键的是他要关注你的艺术本质是什么？我认为有些东西是说不清楚的。像我作为艺术家，我一直认为自己有比较好的直觉，在生活中从理性上说有些奇怪，比如约好一个朋友，四点钟来看我，当我四点钟正往回赶，走到院里的时候，我就感觉这个气息，他已经来了，但这时候我是在院子里，我没有看见他，没有任何迹象，但我的直觉就感觉他来了，这好像是不合理的，但这是一种感觉，你已经具备一个很灵感的感觉。比如有时我在这儿坐着，头脑中会冒出一个很熟悉人的相貌，或者我想象到的这个人，可能很远，有可能他是在内蒙、甚至是在国外，但是在二、三天之中会冒出来，给我打电话，或许就来找我了，或许我在想时，他就在楼下。这时我就感觉人可能有特殊的东西，人对世界的知觉里头，有这种知性、感性的东西，虽然这不是每天发生，但它的发生你又解释不了。比如像戈雅这个画家，我就非常相信他不是一个普通人的眼睛和普通人对事物看到的那些东西。为什么许多人就会不喜欢戈雅这个画家，我非常喜欢他，为什么在他的画里看不到普通人追求的东西。但是他这个人，绝对不是普通人或是普通艺术家的感性，他的感性高度发达，他发现的东西完全是事物背后的东西，例如他画的《枪杀》和《贵族》等，你总感觉背后还有什么，他是属于感性高度发达的艺术家，他在人群里是有才能的。那么我相信评论家也是同样，他对艺术品评同样具有洞察力，他能分辨出一个东西。好的艺术是深层的，普通人就是发现不了，但评论家能看出它的意义，我认为评论家就该能看出它的意义，就应该具备这样的洞察力素质，这一方面是天生的，一方面是一定的磨炼。

邹：我问一个敏感的问题。你对给你写评论文章的这些评论家，你认为他们对你的评论是否准确？这是第一个问题。第二个问题是，他们所揭示出来的东西，你是否都想不到，还是有一些你没有想到？第三个问题是他们对你批评的这种功能，即意义。你怎么看待这三个问题？有很多评论家都给你写了文章，这是比较直接的问题，当然你也可以采取其它方式回答。（笑）

朝：我也是比较敏感的，评论家的东西我看了，他们心里也是很复杂的。从总体来讲，我很尊重评论家本身的认识。他作为一个客体在认识你，与我自己来认识我，这确实是两件事情。比如有时我看到别人，或是朋友画的我，我个人认为不太像，但许多人认为像，这里就出现了主体与客体之间的差别。总体上讲，我认为我国的艺术批评是非常不发达的，真正的批评较少，大家还是比较客气，就是这个问题。

邹：你的意思是好话都说了。

朝：从实际上看，是这样。从总体批评来看，比如西方的批评是举足轻重的，一个是它批评的水准高，一个是这种批评是有存在背景的。西方社会是理性的，什么事情都可以拿来分析。而我们这个社会，由于种种原因批评是最不发达的，批评多了就不能存在了，从这点，批评家。从对美术负责的角度而言，还是应该批评。

邹：换句话说，你对当代的美术批评并不满意。

朝：（笑）我并不是说，批评家没有能力批评，是我们由于种种原因，妨碍了真实的声音出来。真正优秀的批评家应该是有自己高的标准，当然对艺术的洞察力，理解力要深，说出来要更有价值的。批评还是很重要的，比如批评对了，我有可能就进步了。

邹：我还有一个问题，这20年来，有很多各种各样的观念，除了你谈到的，比如

静静的肖像

宝石

1983年在锡林郭勒草原写生

敏感者 1996

对人的关心、理想主义这种理想化的、尊重人的观念以外，在艺术的观念里面，你受到哪些影响？比如哪些理论著作、评论文章使你受到影响，促使你思考问题，而其它的看了就过去了，但有一些却耿耿于怀，总缠绕在他的问题里面。

朝：这个好像不太容易是某一本书，某些观念。我觉得这个还是扯回到早期，文学对我的主要影响，是分析社会；另外是理想，这两个东西是我艺术上的基本观点。

邹：我们发现这样一个现象，90年代以来的艺术，很多东西构成了以题材的方式来表现直接性，你觉得和他们是否有一种差异在里面？

朝：我们画一个现代人，就画穿着街上最时髦的服装的人，这是否就是真正的现代呢？我个人认为这是有个层次之分的，还是有更深层的东西存在的，我认为我画的是当代的人，但穿的衣服并不一定是街上最时髦的，但我还是认为是当代的，这里头有个深度问题，是一个深、浅、知的问题和关心的是什么的问题。

邹：打个比喻，现在有的人直接画都市，如汽车的拥挤，感觉画得很直接，很明白，或者很表面，刚才就你说的你的这种方式和那种方式有差异，但不是一个角度问题，而是一个浅层、深层的关系问题，是这个意思吗？

朝：我自己的切入点，我补充刚才我的艺术观点，我自己对人的心理上有比较高的敏感，即心理体验。我的触觉在这方面较为发达，（笑）而且这点做得比较早。从80年代初就开始做，一直做下来，在国内可算是走的比较早的。那么我是从这个角度深入社会的、去体验的。也有的人喜欢从事物外表入手，或者讲个故事，这不是不可以，但这里头有个艺术层次问题。现在多元化以后，大家闹不清什么是好，其实都不一样，实际上还是有差异。

邹：实际上你就这两个问题，更进一步把你自己艺术的角度给揭示出来，以这种方式关心社会，怎么样关心社会呢？从什么角度关心社会呢？这样就把问题揭示得更明确了。

朝：实际上，我画的人物还穿着很老的衣服，都是边缘人物，但具有很强的当代性。

邹：下面我们谈一下艺术市场，这也是80、90年代以来较为重要的问题，你怎样看待这个问题？

朝：艺术市场，现在社会对艺术家是很至关重要的，我个人认为，艺术有市场挺好，作为艺术有一个市场，就说明需要艺术，但是由市场决定艺术的价值等级，或者由购买者最后决定一个艺术家，这是有问题的。我更多的还是认为：艺术是应该由文化本身的意义来决定的，尤其是中国的市场很不成熟。由于大家文化水平有限，所以接受能力、类型也是有限的，那么由市场决定的价值尺度，可能会出现市场非常成功的艺术家，市场成功，即艺术作品卖得多，价格高，这也是可以的，只要人家喜欢嘛。但是作为一个国家的美术，更高一点的，不能由这个作决定，而是应该有个广大的文化层次来决定。艺术的价值不该只由市场决定，比如有人买了就好了，没有人买就不好了，这是通俗的说法。实际上艺术还是应该由艺术本身的价值来决定。

邹：艺术市场和艺术价值你觉得有没有重叠的可能性？即它的艺术价值与经济价值是合一的，从长远来看。

朝：确实有可能，比如伦勃朗的画，就卖得很高，一般学院主义的艺术肯定就比不了，像库退尔的画就比不过伦勃朗；凡·高，那时几乎没有一个欣赏者，但现在进入市场，他却是最知名的画家，现在好像是扳过来了。这是需要时间的。（笑）。实际上并不是市场选择了伦勃朗或是凡·高，并不是市场成熟了，选择了他俩，而是由文化、美术史的真实价值决定的，还得需要对美术有较高水准，尤其是在中国这样的社会，文化水平很低的，更需要一些对文化有鉴赏能力的。

邹：现在许多批评家都想做这个事情，想把它拉平，别让行画充斥市场，但这里面确实有困难，那你认为这个问题是个文化水平问题？

朝：现在市场化了，我有许多朋友，不仅美术界的，思想界的、文学界的朋友都有同感，90年代以来市场化规模不得了，它渗透在你生活的所有领域，而且包括西方的思想家，年龄越来越轻，一下子就成名了，这与市场化有关系，只能说我们这个时代的情况不妙。

邹：还有一个问题，你自己参与这种市场的深度如何？

朝：我在这个领域，一直还没有真正进入这一市场，但我可以靠卖一些画，养得起我的颜色和画布，我个人的生活不能算是贫困；在商业上……

邹：在商业上没有被代理？（笑）

年青的面孔

朝：真的没有被代理。（笑）

邹：参加过拍卖吧！你对拍卖的看法是怎样的？

朝：我对拍卖的看法也是这样，要尊重市场。（笑）

邹：那么你认为批评在市场里面，这又是一个新问题，批评家在许多展览中都想扭转这一现象，把真正有水平、有艺术价值的作品通过学术的方式推出来，让它提高价格，但事实上反而不是这样的，有些人凭着什么领导人签字，就赚几百万，那么这里是批评做得不够呢？还是一个市场问题呢？确实许多批评家想这样来做，想把真正具有文化价值、艺术价值的艺术家，不仅在文化上，而且在市场上也把他推到很高的水平。

朝：我觉得评论家的作用很重要。（笑）

邹：关于艺术教育，你在美院既有学生身份，又有教师身份，过去是受教育者，现在你又教育学生，那么你怎样看待中国的艺术教育问题呢？

朝：具体说是个学院教育问题，我总觉得学院教育这个词是从西方来的，所以我们也特别容易想到我们的教育是西方的学院教育。但我自己从根本上来看呢，实际上中国的美术学院教育所起的作用是非常大的，在解放以后，在我有生之年看到的学院教育的作用是非常大的。从我个人看，是非常重视学院教育的，比如说，我们不办美术学院，或者解散美术学院，再不管了，你们自己发展吧！我认为这是非常偏激的。我觉得在中国这个文化环境领域，很少有博物馆，这几十年破坏得也很厉害，有很多书的人不多，都很有限的几个书架，而在西方这就不一样了。在我们中国，从对知识的积累来讲，有个美术学院，艺术教育这个知识集团，包括有许多资料，还有训练，懂得训练有术，并且有训练的条件，像有条件画人、画人体等，要是没有这些条件，将是比较难发展的。而在中国这个文化背景里头，它跟西方起的作用就不一样，西方的画家不一定要到学院去受教育，他可以去博物馆，或者家族有收藏等等，有其它途径，而在中国是没有的。从这点讲，学院教育是很重要的。看现象来讲，这20年，我们最保守、最前卫的艺术家都是学院教育产生的，这就可以看出一个复杂的现象，学院教育确实有许多的可能性，有它现实的积极作用，但僵化、保守是存在的，那么一个有志向的教育者／一个老师，应该怎样提高自己呢？从我自己身体力行能够做到的，就是在理论上我比较强调发现自然，一个是尊重传统，但不能模仿传统，要发现自然，那么所有好的艺术进展都是因为这个道理而有所进展。再一个是调动你作为艺术家的主动性，那个强大的体验能力，包括对社会、对人、对周围事物，即你的体验能力要强，那么你就会成为一个比较好的艺术家，就不会成为教条，这个体验能力一强，那么你会觉得现成的语言是不足以表达你的。我自己的艺术历程就是这样，我的体验能力始终在支配着我的语言的发展，我认为这是正确的，我是这么思考的，实际也力求这么做。至于美术学院会不会出现美术教育的偏差，这都是有可能的。当然我们需要许多有才能的人，不断地改进这个东西，不断地对艺术理解、艺术教育进一步加深。

邹：在中国美术学院，现在搞了一个材料工作室，大概的意思是，它不分门类，来到这个工作室的人，你什么材料都可以用，只求表达你的思想。实际上它是很综合性的，那么中央美院，基本上是以材料来分的，那你觉得作为一个比理想的美术学院，是否应该为那些想在各种媒介之间游离的人提供一种可能性？

朝：那样是好的，美院现在在选修课上拓宽了。这学期教育大纲有一个月时间的选修课，那就相当自由了，他可以到别的专业去观摩和学习，这在过去是没有的。这就是一种变化，当然还需要改进。

邹：你如何看待80-90年代以来的艺术（改革开放近20年的美术）？你认为你在这中间处于一个什么位置？你又怎么看待自己的艺术？

朝：80年代和90年代，我还算年轻，这20年一直是最辛勤的，急促地生活过来的。80年代初期，我认为整个社会有一种上升的趋势，重视知识，它有一种肯定的因素，整个艺术界的情况还是不错的。思想界的情况也很好，它有一种热情，对人关怀的反思能力很强。到90年代的思想界，市场化出现以后，思想界变得专门化、技术化，但思想的那种关怀在降低，美术界的情况也有点类似。80年代初期，古典主义油画的兴起，我觉得在相当程度上给中国美术打了基础作用，当时有许多的肯定和否定，我对80年代兴起的古典主义，当然我也算作其中的一个画家的时候，我感觉不足的是，它没有更好地参与社会，它相对成为一个封闭的艺术现象，但这很不容易，中国人这么老远，搞成这样，大家要相当多的勤奋和努力，才能达到一定程度。古典主义是很复杂的，很叫劲的，我个人在实践古典主义里头，实际上保持了相当的独立性，我早期的作品就自己保持了与

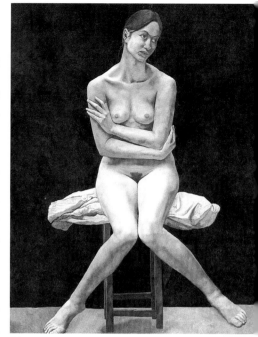

黑色

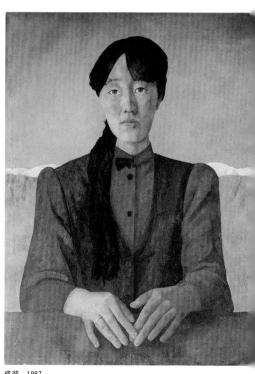

盛装 1987

社会的关系，比如我早期对民族思想，对社会存在，对人文状况造成的精神上的一种形态的思考，都带到了自己的作品中，这一点我跟我们古典主义是有区别的。在83年的作品中有心理分析的成分，本世纪的主要艺术潮流，从西方讲实际是心理分析比较强，这个我做得比较早，但评论界并没有太注意到这一点。我自己反思一下自己的艺术呢，我希望更完美一些，但是我觉得评论界有时并没有认识到，我的艺术是一种在精神上高度概括的艺术，比如我画的《二个人》、《敏感者》、《盛装》，都是在一个比较简洁的形式里头、在精神上达到一定高度的作品，这是需要一定的分辨力的。在近几年，我的艺术开始被广泛地理解，当然有些质疑是很幼稚的，当然我也被评论为新写实主义的代表人物之一，也有些评论家认为我这个并不是主流艺术，前几年说的。我是不是主流艺术对我无关紧要，但是我感觉自己的艺术里面有重要的东西，那就是人性，这是我对自己的一个认识。我所以能够不断地劳作下去，很辛劳地搞艺术，就是因为有这个信心，我能感觉到这个世界一些很重要的思想感情意识活动，并且能够从作品中实现出来，那么我相信自己的艺术，是凝聚了比较真实的人性的，这是我对自己艺术有信心的一个基础，要不我就搞不下去了。（笑）我的下一个目标，就是怎样使自己的感性延伸下去，我对这个都市的怀疑，对原野、对新的人性的希望，我希望精神能够升华，这是我将来的一个目标。90年代的艺术，我在观察，青年一代在做什么？新生代以后，等于20来岁，现在出现一个新的趋向。就是这些青年艺术趣味很细腻，作品基本上很安静，艺术感觉也比较富有个人特色，这是优点。但有一点我是比较失望的，人文气息越来越少了，对人的关注，那种比较广阔的，比较有深度的，像悲剧的力量的东西越来越少了。这可能形成一个新的趋向。如果跟青年作比，我觉得自己的艺术是重要的，它是一个人文的东西。我自己是一个人文主义者，我一直在做这个事情，能把自己有生之年的这种思考变成艺术。我们这个时代在精神上是很艰难的时代，那么我从艺术上展现这种带着某种悲剧性的东西，有强烈动荡的东西。我们这个时代并不容易，这是我对自己艺术的一个基本看法。这种"人文关怀"在中国这个社会环境里头是非常缺少的，在我们文化里本来就少，这个时代，80年代是个"巨片时代"（用电影来比喻），以后就平静了，在市场化以后，大家跟市场比较和谐，形成一种新的供求关系，那么艺术的碰撞就少了，这是我对90年代艺术的一个看法。

邹：90年代是不是关心的方面发生了变化？你可不可以这样理解呢？也就是说80年代的人，是以不同的方式关心人的问题，那么90年代的人是不是换了一种方式来关心呢？

朝：实际上这是我的一种艺术观。比如我碰到一个学生，他不想画我这个领域、这个类型的东西，但我不会说你这是错误的，在审美上可以说这是平等的，但我更多是从思想领域来看这个问题。80年代思想的兴起，实际上它没有形成大的结果，这是中国的状况，基本上就是这样。

邹：实际上，你的看法包含一个观点，80年代如果这种方式再延续下去的话，会出现一批人，但非常遗憾的是，市场化的东西进来了，特别是92年以后，把这种方式消解掉了。

朝：艺术家应该不仅仅是有艺术才能的人，更应该是一种有更高境界的人，它背后是要有思想力量支撑的，然后它是燃烧的，这样一种艺术，我觉得才是好的艺术。

台

田黎明访谈录

采访人：徐恩存
时　　间：1998年6月30日上午9:00
地　　点：北京木樨地田黎明工作室

田黎明接受采访（右为采访者徐恩存）

徐：中国主题性绘画的弊病是什么？

田：从某种意义讲，我认为这是适合于中国现代文化的一个特点，因为中国的传统文化是一个群体性的文化，它与西方个体主义不同，这种哲学与中国讲的自然哲学距离感非常大。主题绘画前几年较风行，出了一些好作品，但这几年弱化了。从我个人来讲，我考虑主题性绘画应摆在一个相应重要的位置上。

徐：新潮美术之后，基本上就淡化了这种主题性创作。我觉得文艺复兴时期，包括巴洛克风格和洛可可，它都有那种主题性创作，但它里面的宗教，如圣经里面的一些故事，就表现得非常好，实际上我觉得西方美术史中，不乏主题性创作的优秀作品。

田：这几年还是受西方思潮影响大一点，表现个体自由。

徐：走向自我，也就是说走向内心、走向封闭。因为它里面好多隐晦的符号，别人不理解，只有他自己可以理解。

田：我想也是。这几年淡化很多，但有的也是从个体的基础上来发展的。

徐：在目前的文化环境下，中国的主题也找到了一条路子，就是肤浅的东西较多，包括从前几年的美展创作来看主题性创作，都画得不十分理想，并不是创作本身不好，而是他画得不好。

田：就是缺乏思考，一个是文化的思考，另一个是思想的认识，还有一个形式的探索这几方面。如果再兴起一种主题性创作，那么主题一定要提高到一个新的层次上来认识，不再是七十年代或者八十年代初的那种创作。

徐：也有一些好的作品。

田：他们都在探索一种新的尝试，主题性创作的一种方式。

徐：您搞过《碑林》的主题性创作，然后进入学院进行教学美术性创作，您能不能就此谈一谈创作的一些利弊？

田：八十年代，我那时是卢沉老师画室的助教，当时是韩国臻老师任系副主任，主管教学，他那时开了一个创作课，叫"现实主义创作"，我代的就是这个课。当时我为了这课做了很认真的准备，当时那种主题性创作也是从马克思、恩格斯关于典型性的、典型环境中的典型人物来的，其实这种思路还是70、80年代初的一种思路。当时也是列举了现代主题性创作的优秀作品，西方一些时期包括18世纪末—19世纪初的包括文艺复兴时期的现实主义的一批画，就是帮助学生认识这种主题性创作。其实这不是一个简单的课题，是一个大的氛围之中产生的一个思路。那时候，我代的课也还是提倡这种创作的，其实从美院讲，它是有主题性创作历史的，但那时正好是西方文化思潮冲击这种思潮的时候，所以在教学上就相对淡化了这种思路。虽然在教学上，讲现实主义创作是有它的一种手法和它的一些基本规律。但在学生的创作当中，在辅导中，因为还是一个群体，不是哪一个来教的，这种感觉就相对不是很强；从另外一个角度来讲，中国画系的宗旨是"宏扬传统文化、把握现代精神"两方面都要结合起来，从教学上讲，更关注对传统的认识。而中国画的主题性创作虽然在历史上就有，但相对薄弱了点，所以从传统绘画创作来看，我认为更多的是注重从对中国哲学文化方面的一些认识来把握绘画，包括各艺术门类的关系。

徐：您现在回头看一看，创作《碑林》的时候您是什么想法？您在当时那种情况下，您的感受和今天回忆起来有什么不同的感觉。

碑文

苦难系列之一 1985

苦难系列之二 1985

苦难系列之三 1985

田：一个年代，它的生活和文化是一体的，再加上它在经济上的发展。在那个年代，我们五十年代出生的这批人，还是继承了前辈人的血液的，这种血液里还是流淌着一种对国家的、为国捐躯的强烈感觉，所以那个时代过来的人还是常常思考这种问题的，所以从创作上讲，当时觉得必须这样做，很自然形成的，不是有意识的。如果现在回头看这些东西，那么站的角度不同，就需新的认识。这种主题性创作的艺术思想位置和它的点应该从哪个角度上看，这个非常重要。这个把握不住的话，就等于要重蹈七、八十年代那种主题性创作的方式。目前我们在美展中看到的一些画，还是这样一种方式，所以人们无形中对这种方式产生了重复感。

徐：按我的看法，您从《碑林》到美院进修，到任教，《碑林》可以算作一个阶段，对《碑林》可以作个总结；然后中间您还画过《湖泊里的沐浴》，这又是一个阶段；然后到最近这种没骨式的带有光斑的创作，这三个阶段勾划了您的成果。大家最感兴趣的还是您最近的作品，从语言到创作观念，包括精神内涵，是不是还有西方图像的互补互渗，至少显示出一种比较开阔的视野，不是仅仅局限在中国画的笔墨上，这是20年美术史上一种奇特的现象，这个现象作得比较深入。另外，从实质上说，它是很有价值的，它提供了中国画的一种新的可能性。过去我们看到的中国画的传统就是点、线、面，线就消失在色彩中。中国画引进光影这种效果，这是前无古人的、是很有价值的，我们比较感兴趣的是开始是怎么形成这么一个想法的。我原来看到的您在国际水墨画展中的《肖像》，没骨的，那种红的空松感，那种摹古的线条、黑调子、造型比较朦胧。《碑林》以后又画了一个《碑文》，获得了全国美术创作三等奖。

田：当时画《碑文》也花了很大的力气，后来的思路是在《碑林》的基础上，模仿它的思路展开的一种创作，在那个阶段比较矛盾，经常徘徊。

徐：您是不是感觉到素描感很强，造型非常严谨。

田：对，就是说怎样从里面脱出来，当时自己也不明确，也是一种边走边看的方法。由于没有什么新规律，只是还在矛盾当中去慢慢地面对这种矛盾，就随着时间的演进，随着思考走过来了。当时"第三届水墨画邀请展"的这批肖像拿出来之后，也有一些反应，这批肖像在色彩和意境中有一些新意，其中有一张获了国际水墨画大展奖，就是那个《小溪》。前一段时期编一个课稿，同时谈到了这一时期的创作思路，当时谈得不见得准确，但当时那种心态是真实的。现在回头看来，从那个时期的创作中我发现了很多的点可以去挖掘和收集延伸。现在我就发现了这么几个问题，一个就是关于文化思考的问题，就是说，不管当时怎么样，是就一个整体意义而言的，现在想那时的感觉，在想文化是怎么样的一种概念。文化包括的范围、内涵很广，画面里包含的文化是什么东西，这个从现在看较清楚，但当时不清楚，那时已经涉及到这个问题；再就是生活面，生活是不是真实的？所谓真实，不是指你在生活中该怎么做和不该怎么做，而是你如何把生活的真实感转化为另外一种语言的一种状态。《小溪》这张画引出了一系列绘画，起源于课堂写生。当时在卢老师的画室里，当助教，又一边任课，写生是摆模特，然后化妆（由院里的模特师给做）。换上装后的那种感觉，使我感觉到了一些东西。写生其实平时都在画，但是没有找到什么感觉，这里偶然性特别大，我在当时看到这个模特时，就特别想画，也说不清，朦朦胧胧的，就把这种感觉按照笔墨的方式，山水的方式，并且这些手段很快就跟上了这种想法。因为美院注重造型和笔墨，于是在这两方面我觉得受益特别大。所以在写生中就凭这种直觉，把握到了一种心态的感动。就是大片的晕染，我把它称作融染法，实际上是用花鸟这种方式，但把这种方式扩大，拓广了。现在看，主要是当时那种心境非常重要。我曾画过一批人体，很躁动的人体，这批人体还出过一个合集，也陆续发表过一些，完全是表现型的，也有变形，中国书法用笔的方式，完全是线型的方式。当时这些东西比较力量型、比较躁动，有外张性。老想把这种力量扩张出去，想注重画面上的一种视觉力度，这实质上在某种方式上无形中又把《碑林》的形式中的东西往前深化了一步。当时这批画到一定的程度时候，又画不下去了，自己感觉不对了，这里面包涵的容量太大了，它包含了你的文化认识和思想深度，还有你对生活层面的把握，其实是综合性的东西，才能感觉到准确或是不准确的，而不是以形的准确、色彩的关系来把握。我觉得从整体上看是这么一个氛围，然后带着学生下乡去上课了。印象比较深的是带学生到山东微山县微山湖。坐着船上微山湖，当时已是六月下旬，天气酷热，湖水很浅很清，但当太阳一蒸，湖面就蒸起一种热气，这种热气全灰蒙蒙的，很淡，把周围都湿化了，这种感觉特别好，但并没有想到去画。那些东西，从视觉上当时总结不出这种感觉，只是后来回顾时老感到这些东西对我的触动。

到了微山岛以后，这一种感受进一步深化了，但这种深化不是说我们画出什么画面来，而是对人的认识较深化了。我们住在一个小旅店里，那店是他俩口私人开的，我们用的水从山下一担一担挑上来，很不简单。我们的同学生病了，他们主动给我们煮面条，有时又给我们做一些海鲜，让我们品尝他们的风味。这些小事看来不起眼，当时我们都没在意。比较让我感动的是我那时想在岛上买一个民间的兜肚，就挨家挨户地去问，但他们只是好多年前才有，现在已没有了。回来后和这老俩口谈到了这事，就在我们离开的前一天，老大娘花了一天一夜时间给我做了一个肚兜，那之前我们都不知道，我很是为这事感动，印象非常深刻。这种生活的积淀不是仅仅通过这事，我想起了以前带学生下乡，农民都是很辛苦的，他们的质朴就在于他们的群体意识，因为中国的乡村是一个大的家庭，一家有事大家皆知，我认为农民的质朴感应该上升到视觉上来把握。因为我是一个画画的人，要通过一种视觉把感受的东西表现出来，这个时候就要去思考，但这时候的思索还是一种朦胧的感觉式的思考，是一种综合性的思考，它不是要我把老乡画得特别具体真实，我认识了这个老乡，我就要画出他的个性来，虽然这种方式不是中国人的一种绘画现实或文化方式，而是一种西方的表达方式。后来我对西方的表达方式有了更深层的认识，但作为中国的绘画该如何去吸收。我后来画《小溪》的时候不是说想好好的画，而是画好了再想。在课堂上写生也有这种感觉，画完之后，余兴未尽，加了一个草帽，一对辫子，因为当时模特没辫子，穿着红衣服、蓝裤子，造型一点都没有变，后来我还是把它找了出来，这张原始资料是非常有意义的。然后这张画又拷贝了一张，整个按照我自己的感受状态，基本上用了一个下午的时间，一气呵成。画出来以后我觉得应该按照这种感觉，再画几张。接着我第二天在课堂里画面了一张老太太，后来参加全国美展，就是一个老太太坐在那里，这时候意识就更强了，这张画可能是在课堂上直接完成的，没有返工。这种对人的整体把握的意识在逐渐加强，接着我画了一张《老汉》，画中一个穿蓝衣服的老头蹲在那里，戴了一个帽子，像一个太阳似的，也是这个感觉；我又以爱人为参照，画了一个军人，后来又画了一个城市姑娘，坐在凳子上，当时这个想法就已经形成了。后来一想，这种思路完全是一种综合性的思路，不是一种人力的体现，也不是因为我对花鸟、山水、笔墨把握得特别好而来的，而是和自己的文化素养以及与自己的生活体验这些东西结合起来，来把握的视觉的东西。我这几年来，包括到现在一直是围着这个在创作的。

凉风（局部）

　　徐：《小溪》表现的是您从《碑林》向现在过渡的一个中介，其间体现了艺术面貌、艺术观念、艺术语言的转变，像现在这一批，您能不能谈谈这种想法。

　　田：《小溪》以后，许多朋友对我说，你的风格已经有了，你按照这个路子往下发展，不要再转变了。后来在徘徊中想，这种方式还确实是在游泳时想到的，这里不带半点掺假的东西的，完全从自然中受到启发。但现在感觉到《小溪》是一种生活状态，我在生活中某个时刻能够把握全体，而不是每时每分都能把握的。

阳光

　　在一种消遣中，慢慢感到人在树影中的光斑，给了你一种直觉的感触，觉得挺好玩的。这个时候就想到了印象派的光斑，恍恍惚惚打在身上的感觉，当时与朱乃正聊起过，随着时间推移，这种感觉慢慢加深。什么时候想画的呢？那时候时兴小品，就想画一批小品，小品画得快，方式变化多，带有尝试性。我原来在85、86年画人体时，全部都是小品，现在这批《游泳》小品还压在箱底。当时试验光斑没有成功，因为我的没骨法已有光的感觉，但没有找到光点的感觉，所以只画了一阵，笔触笔法都感觉很好，但感觉不对，就搁下了。过了段时间。在荣宝斋出的画册里有一张《红衣服的姑娘》，水份很多，调水的时候滴上去。当时画的时候，滴上去没在意，也往上画。一般用矾水会出现白点，这在传统里头是非常多的，但这种东西与光点还未形成思维上的联系，只是一种技术层面的东西。当时，由于有生活体验，立刻我就想到这应该是游泳的光点，什么时候应该试试，但当时还抱着怀疑的态度。在这种思维状态下就开始产生了最早的这批光点的《游泳》。它的前身还有一批《游泳》，但没有光点，一直在找光点，没找到。实际上把这个同时摆起来比较，挺有意思的。光点从这时就开始了，开始还是画光点、画生活，慢慢地转化为人和自然，以及对传统文化的理解，怎样融入到光的里面去。这时开始从绘画的形式来探索绘画的平面性。光斑的亮点和背景的白是一个平面，这个人就等于被打通了，打通了以后的"飞白"就起到了中国画那种笔墨特有基因，这种飞白可以造成一种灵性，把点顺着光斑散开以后，有大片空白做呼应，画面透气，很自然是一个平面的空间，比较松动、自由，不再围着一个物象，去三维地解释这种光。材料的局限本身就产生这种光点的自由度，在后来思考中逐渐地把光的思索扩展到与这种方法联系

水波　1996

阳光　1991

秋阳

种子

起来。你看局部，当时都有光的感觉，但没找到。《游泳》这个方法形成以后，就用"连体法"，实际上是把光点结合起来。光点叫"唯墨法"、前面叫"融染法"，这三个，我把它们结合起来，基本上产生了后面的这种感觉，也有大块的墨染法，也有光点，还有以面代线的画法，勾的线条也在里面。它的性质是材料的一种特有的性质，没有去掉宣纸的一些性质。所以，这种考虑一直围绕着中国画材料本身特有的性质，没有离开这个材料，因为材料本身就是中国文化的代言人，我觉得中国画的灵性都在笔墨里，这种东西丢掉了，感觉就没有了。

徐：材料上有什么特殊性？

田：首先要注意材料的敏感性。北宋是一种厚积，讲究程式语言，讲究笔法。元代以后，开始注重宣纸上渗透的感觉，这时慢慢地个人的人性的东西，从宣纸里渗透出来了，黄公望、吴镇、尤其是倪云林，一种残山剩水的感觉，皴擦也已经渗透出来了。这些是中国水墨的一个很重要的精神。就像西方人在画布上找出一种力度，这种力度在宣纸上，是永远找不到的，那正是西方文化的体现。巴斯蒂亚，他27岁去世了，他的绘画，是在板上，布上表现出一种色块、线和一种性格的力度，同时还有社会的很多基因，充分地展示了西方当代社会人的一种心态，当然这只能做为一个代表，不是综合性的。这个展览在视觉上给人的冲击很大，画幅都有一面墙大，一笔下来，像一个铁杆在板上硬硬地划下来，不是油画笔，是很硬质的一种材料，像一个铁杆在板上硬硬地划下来。看着这种力度我想到了中国画的力度，从中我更映证了中国文化的高度和宽容性，因为这个力度是可见、可触的，正符合人的触觉和感知。而中国的画则触不到，只有去品味它，有一种距离感，这种距离感造成的力度是中国文化特有的，所以应该把握中国材料自己的性质，这是我在绘画中坚持的一个原则。后来也慢慢地用一些材料，用一点胶，用一点粉，但这些粉都不能让它过激，一过激，它的质感，文化品味的质感，就改变了，变成了另一种东西了。人们会猜是不是从日本画或水粉里吸收的。宣纸就是宣纸，绢就是绢，熟宣是熟宣，他们各自的性能不一样。我画水墨，宣纸的灵敏度是我需要的，它符合中国的文化性情，所以我觉得把握住材料很重要，同时在生活中要牢牢地把握中国的观察方式、理解方式，在处理画面上就会比较自由，不受人左右。就是看到西方非常令人激动的东西，也可以反过来映证我这个东西，怎么去调整，而不是直接拿过来。所以在人物造型、色彩关系的处理上，还是应从中国文化的角度来把握的。

徐：严格说，这一批光影、光斑的作品，可以映证这样一个问题：文艺复兴时叫"科学与技术的结合"，正是这个"结合"产生了文艺复兴这个伟大的高潮。实际上你这里面也包括了艺术和现代人用综合性的头脑来观察世界的问题，否则你对光就不会有这种感觉。古代也有光，但古人从来不画光，为什么？因为他们的知识结构、视野还没到那一步。时代不一样。从这方面来讲，你向前大大迈进了一步，与传统的距离很大。有了一种新的可能性，很了不起。你在学校工作了这么长时间，中国画画种分得这样细，根据世界综合性的趋势，你觉得学校中国画教育体系上是不是还有些问题？

田：中国画教育，学校是以知识为主的，艺术家是第二步的，原来我也有这个想法，觉得我们应培养艺术家，培养人才。但具体地我发现，从附中或普通高中毕业后的学生，第一没有生活阅历，第二文化阅历也不深，所以不能直接培育艺术家。只是刚刚进了门槛，而不能用艺术家的整个方式来对待他们。后来，我也比较理解国画系的"三位一体"，即传统－生活－创作（临摹－写生－创作）的教学。目前，我们该不断地完善它，而不是去改变它。完善它的方式有多种，对临摹怎么看，实际上是对传统怎么看，这仍是一个很大的课题。每个人都有自己的看法，但是对学校来讲，它应该有相对的规范性。这种规范性就是选出5-6张有名的经典之作，山水上如北宋的范宽、李唐，元代的黄公望，明代的沈周，这都是必须要临的画。通过临画，学生能感受到用笔墨来品味中国文化的许多东西。问题是我们的学生是否能在临摹中感悟到中国文化的精神，这因人而异，不是你教给他，他就能感悟到，这要靠学生自身的努力、勤奋和一种天赋。现在社会比较多元化，展览和各种形式非常多，受影响很大，把握不住。以为临摹就是临一张画罢了，没什么意义，他可能很草率地去临，这样的学生出来后可能会慢慢去调整自己，但这一课他没法再补上。作为一个院校培养学生最重要的还是一种素质的提高，这种文化素质会有助于形成一种想法，在进入社会后，面对任何事物时，就能有一种把握绘画上的一些实质东西的素质。

徐：近二十年在中国画方面达到一种高度，绘画式样对你的影响较大的一位画家能否谈谈，在对你绘画有影响的前辈中，哪些对你影响最大？健在的或去世的？

田：近代大家中，对我影响最大的是齐白石。虽然他是画花鸟的，但中国文化的气质、中国人生活的精神，他把握得最精到。他不做作，很自然地信手拈来，随处可得，把中国人日常生活中对美好事物的感觉，通过花卉、瓜果、可爱的小动物，这些东西表现出来了。其实这些非常难得，在某种程度上说，很多东西是集大成的，无形中积淀下来形成的。他不是为了一个题材，一定要画这个题材，或者非要表现什么。他是一个活生生的人，他的画整个是一个中国人的生活方式。

徐：他画花鸟虫鱼，实际上是一种生命的需要，不是因为这个画种而去画，和一般人不一样。

清凉

田：这很了不起。对我影响大的还有近代的一些大师如黄宾虹、潘天寿、李可染、关良。关良在某种程度上，把中国人的性情在他的画上体现得淋漓尽致。我都是去细细品味的。他接近齐白石的一点是：他无意中通过戏曲人物把握到了中国人生活状态的感觉，不是生活现象，而是对生活的感悟。在我的老师里，刘迅、刘伯舒、黄润华、叶疏中、谢志高老师对我的绘画路程起到重要作用；在我的学业中，又先后得到杜绍兴、屠根达、李香圃、郑作良、陈章永、王永祥等老师的栽培；卢沉老师对我的影响最大，从进修到当他的助教，后来考他的研究生，他的中西结合的思维方式，对我产生了关键的影响；李少文老师对我的影响也很大，他对中国文化认识的深度，深入浅出的辨证关系也是一种看生活的方式，对我的影响都很大。对于我整个人生及绘画道路上起决定作用的是我的母亲。她为我找绘画老师，我在部队时还经常给我寄资料、找老师写信辅导我。她是个小学语文教师，母亲家里的父辈都是文化人，她一看孩子在绘画方面有兴趣，就全力培养我，直到现在她也始终鼓励我。我母亲现在画牡丹，有一点我很敬重，她画牡丹，一幅也没卖过。我自己也不主张卖，因为绘画毕竟是一种精神陶冶的消遣方式。当然作为生活方式，肯定会转换成一种利益，但我母亲从未考虑过这些，母亲从各方面不断教育我，对我影响非常深刻；第二个人是周为，是安徽的一个版画家，编中国版画史的，是史论家，我的创作是从他开始启蒙的，他给我写信辅导我的创作，我的第一张版画写生就出自他的辅导，那张作品现在还在，至今记忆犹新，十年前他去世了；再有就是在部队，有一些在创作上很有成就的朋友对我影响很大，读书也是一种体会，比如说，现在我在看《司空图二十品》，是一种体会，虽然有时候有些枯燥，但我有兴趣就不枯燥了，能够从中领悟一些东西。还如苏珊. 朗格的《艺术问题》，我就读了好几遍，其中谈到艺术形式、艺术语言的问题，对我的影响很大。老子、庄子的散文现在读来，都是在品味了。读书如果是一种品味，感觉不累人，没有压力，但如果不刻意地读，就记不住。很多感觉在读的过程中就体会到了。做笔记，不是做读书笔记，而是自己想写了才写一些关于创作及其引发的东西，在边写边思维当中又产生了新的东西。读书确实是一大乐趣。我把画册和读书看得同等重要，读画册，犹如读书，你看作品时的激动从其它地方找不来，产生的影响力的确是很大的。

徐：还有一种说法，这20年是一个缺少经典的20年，中国画坛，古人给我们留下了丰富、优秀的遗产，为我们树立了一个高峰，应该说，后人要比前人强。目前状况，由于市场经济心情比较躁动，从整体来看是一个浮躁的年代，若用古人的标准，显然是缺乏一种经典。那么能不能用古人的眼光来评价现在的绘画？毕竟时代不一样了，现实需要认同，这方面您有什么感受？

田：现代的经典精神，要等后两代人来认定，而不是现代人来认定。因为生活在同一时空，整体的观念受到局限，你必须跨越一个时期，就像我们现在看50年代的作品才体会到什么是经典，如王式廓的《血衣》，当时看了也引起感慨和振奋，但和现在人的看法完全不同。现在的人是历史地看问题，也比较客观、完整，我们容易看到古人的经典，而现在的经典可能得过20年或40年或更长时间才能发现，不是现代人容易把握的。但作为一个画家，必须本着一个经典的意识。当然不是说我一定要画经典的作品，这谁也把握不准，有的人一生一张经典也没有。但经典的意识应该在那里，就是我们画画不能粗制滥造，要本着对自己负责，对学术负责的态度，这样自己就充实多了。

徐：最近你画什么？

田：最近没画，忙于行政事务，从1995年到现在，就是96年画了5张创作，都发表过了。但一直在思考"笔墨介入当代"的问题。从93年开始考虑笔墨进入城市题材的问题。我过去主要是乡村题材，《游泳》题材是对当代的一些介入，一些问题的思考，但整个笔墨没有转到当代思考上来，这是我对自己的一个认识。至今除了《游泳》题材外，多数题材一直到现在没有拿出，尤其是我去年到日本呆了3个月，在亚洲最繁华的都市

冬

阳

里，感受到了都市的一种氛围，更促使我要创作一种都市题材。因为现在作品还没有拿出来，我很难说作品的画面是怎样的，但有一个想法是确定的，在将来10年，可能是10年当中，都市题材不会成为我的主导，而只是我经历的一部分。可能在5年中我会全部投入都市题材，也可能要转路，因为我面临的时代整个是一个改革的时代。文化不是由一个人改变的，甚至一个时代也很难改变，只能是补充和完善它。中国是农耕社会，但并不是画农业题材就一定是好的，而是指中国人的自然观，这自然观在面对都市时是一种矛盾的状态，比如说，现在我画现代人的浮躁，为什么浮躁？这是科技的不断向前推进而带来的必然反映，如汽车、高速度、快节奏，还有包括后现代对中国现在的影响，后现代是一个支离破碎的东西，无中心论。现代人的生活方式，现代人所谓的远大理想，在现实中要化成一种影响，要面对现实，一步步来走。中国画的笔墨如何承受当代文化，许多前卫艺术家，搞当代水墨的，他们已经做了非常可贵的，非常有成就的探索。作为我个人也喜欢这样去做，我也在思考，从我个人的思考方式来讲，是想站在中国传统文化上来讲笔墨的承载性，不是题材为中心的，不是说我画都市题材，笔墨就是现代的了，不是这样一个简单的方式。当然你借助了现代题材，笔墨也表现出了一种现代感，它才算是成功的。这种尝试，我在今年还会拿出一些，可能先推出肖像，到后面再推出一系列的都市题材。从93年到现在，我准备了很长时间，有些朋友在问为什么你老没有东西呀？我的草图已经有几大本了，但是现在不能拿出来，因为还没有形成东西，拿出来没有意义，我觉得拿出来的东西，就等于你的一种思考方法。都市题材到底具不具备持久性，符不符合中国文化的内涵，还不好说。

徐：中国文化天然地与大自然亲和的感情是不好改变的。

田：是不可改变的。作为绘画，它到底要反映什么？我画都市题材，是我真实的反映。作为一个人是要讲真实的，但作为一个文化的整体来讲，是不是真实就值得思考。也许我们在一种过渡、一种铺路石、一种牺牲之后才能积淀出一种真正的真实来，都市题材是要我做这样的铺垫的。作为个人来讲，一定要介入当代水墨中来，如果不介入的话，将来你就不知道笔墨真正回归大自然的时候是一种怎样的状态，必须要走这条路，所以我没有选择。虽然现在作品没拿出来，但我的思考已经有一段时间了，最近应该能拿出一些作品来，这个假期我准备来作一些都市题材的肖像。

徐：您对新文人画有什么看法？

田：我也被界定在新文人画里面。文人画是对传统的一种界定和回归，它的历史意义和当代意义，是该由批评家来界定的。我们作为一个画家，身在其中，很难看清整体的。就我个人而言，新文人画除了对传统的一种积淀、修养和素质的提高外，更重要的还是把握住了当代的一种文化，老子、庄子都是把握了当代，才真正把握了自己的。学习传统不是模仿传统，并把传统整个搬过来，但现在却有这个倾向。

徐：他们不是用自己的脑袋思考问题，是用古人的脑袋思考问题。现在我们和古代已相差很大了，如果还用古代的眼光去思考问题，就势必会和现代格格不入，这就是您讲到的笔墨介入时代的问题。

田：中国画的一个点一块墨都有味道，还有书法入画，这都是传统里有的东西，它背后是靠人文精神支撑着的。当代的东西，一定要从这里产生新的程式、新的语言来。

徐：古人产生程式，是为了对终极的追求。但今天条件变了，对终极的追求，必须有自己的方式、方法。

田：对。比如画黄山，你会想到渐江、石涛，他们围着黄山，从宣城到晋县到黄山，徒步走走，坐马车走走，那是一种宁静的感觉，人和自然很亲近；现在是坐飞机，从这儿到那儿是一个小时，现在是靠科技使人和自然相亲近，显然把那个时间的亲近感所产生的形式，拿到现在来就不谐调，就会感觉夹生，从理论到绘画隔着一张纸，从绘画的眼光来看绘画才吃进去。

徐：我很关心中国画将来如何发展，当然这种发展有一种逻辑性，用不着我们替古人担忧。但有时候它会走一些弯路，比如在市场经济条件下，会不会破坏了中国文化的严肃性。中国文化有一种内在的精神高度，它和世俗的东西是相抵触的。走向市场经济是历史的必然进程，它对中国文化的内涵有着一定影响，在新的文化中会有一个新的变化，可能同样的也会达到一个高度，但这需要时间。刚才说的"笔墨当随时代"的问题，一直处在矛盾状态中，中国文化与市场经济是截然不同的，与西方文化也是截然不同的。

田：现在，很大一部分收藏家，他们的兴趣与做研究的人距离还是很大的。他们的需求基本上就是画得好看一点，甜一点，颜色多一点就好。有的人品味高一点，就是传

老河

统的墨韵多一点，但大多数品味不高，所以你一画现在这种的带棱角的结构的那种画面，收藏家就面临一种困惑，他不知道该怎样选择。如何使笔墨更趋于精神化后与市场的整体还能同步发展的问题，不光是某一个画家的问题，如果收藏家的需要达到了这一步，那种笔墨精神的需求在画家的笔下，自然就把握住了。如果只要画得好看就需要的话，为了生存就是不可避免的了，这很矛盾。但对于画家，很重要的是你把握不了群体，却能把握住自己，你拿出来的作品要有分类的，如给收藏家的偏重抒情一点，学术上的就要偏重思考方面一点，这也很自然，一天到晚都画很思考性的东西也不现实，就像一个人每天都很紧张，没有闲适的时候是不行的一样。往往中国画也有两种方式，北宋时的范宽属于写实、造型的，显得比较崇高，比较大气磅礴，也比较紧张；但到了明清以后，完全是一种闲散随意，信手拈来的东西，这时那种崇高感已经没有了，完全是一种随性情而发的东西。这两种方式，也包括其它更多的方式，对现代人来说都可以集中在一个人的身上，都可以去把握。那么综合性的传统就显得很重要，但无论知识、科技如何发展，时空如何转变，把握好自己的状态、学习的状态，经常想想为什么画画，都是必须的。

夏日　1996

孙家钵访谈录

采访人：殷双喜
时　间：1998 年 6 月 26 日下午 3:00
地　点：中央美术学院（帅府园老校塔楼
　　　　十层）孙家钵工作室

殷：第一次和孙老师进行讨论，这也是很荣幸的事情，孙老师好像是 49 年建校以后第一届的雕塑学生吧。

孙：不，很晚，是第三届，我是附中第三届，雕塑是 65 毕业，1959 年入校，我们上六年。

殷：那个时候克林杜霍夫那个班里……

孙：那个班已经结束了，他搞那个班时，我们还在附中。

殷：指导你们班的教师主要是谁？

孙：主要是钱绍武，那时，他一直跟我从一年级到六年级，然后中间隔一段一段的，每个老师都来教，对我们影响比较大的是于津源，已不在了。

殷：就是建国以后那三个人，于津源、刘世铭、刘小岑。

孙：对我那时影响最大的，我觉得就是于津源，还有滑田友。

殷：那时候刘世铭有没有教过课？

孙：没有，那时候他到河南去了，

殷：噢，下放去了，那时候带你们画的是谁？

孙：带我们的是钱绍武，但是那时候呢，我们主要叫车长和站长，就是他算车长，一站一站的是站长，几个站长里面最喜欢的就是于津源和滑田友。

殷：在我的印象里，1961 年到 1965 年之间，是中国的高等教育最成熟，而且成绩最好的一年，也是中央美院校史上比较安定，专业比较发达的一个时期。因为在此之前呢，虽然建国初期走上正规化呢，但是他的热情又没有了。然后没有过多久，57 年就赶上政治运动，就说学校里头，老师不断搞运动啊，配合任务，但静下心来，这种好日子，安心搞专业，大约 61-65 年期间。我们谈老三届，都是学得比较扎实的。你们那个时候，在雕塑教育上是不是已经有了一套较完整的教学方法体系，包括创作，深入生活啊，基础啊，都比较成熟了，是不是？

孙：我觉得我们这一届学生学得最扎实的，主要是没搞运动，那时也没运动，没有原来的多，所以踏踏实实学了几年，也就几年。像你刚才说，困难时期，强调学习，要学习，所以就得到机会学了。还有，要是说整套的教学，应该说基本没有什么太大变化，最大的变化，就是所谓民族化啊，学苏联的就是这个。

殷：那个时候社会创作活动多不多？

孙：不多，没有。

殷：因为困难没钱是吧，不像现在大搞建筑，任务挺多的，

孙：那个以前，就是在改革开放前，就是为政治服务的。按理说雕塑是最符合这个要求的，所以都是一切为政治。

殷：那你说当时感觉在学校的气氛，专业的气氛还是比较浓厚的。

孙：相当浓厚，对，很值得留恋。

殷：那么在这个时候呢，中央美院也在 50 年代，特别是后半期，作出了一个调整，61、62 年美术学院在教学上进一步提高。在这样一种形势下，你们是不是对 50 年代美院那个教学，学习苏联有所反省和讨论。58 年前后，对雕塑的民族化热情都有涉及，在你们的教学当中，老师和学生是否都进行过讨论？

孙家钵（左）与殷双喜

写生

孙：当时讨论相当活跃，主要是毛主席说过一边倒，所以都是听苏联的，其实我觉得真正的苏联东西和法国的东西是没有太大区别的，它应该是从法国来的，要不然他做不出那么好的东西，可是传达给中国人的这些人不见得就是特别到家的。

殷：我知道他们苏联的油训班当时派的马克西莫夫来，这人当然是很好的，但就专业水准不是第一流的，据说苏联对中国的美术教学状况估计不足，他派来的主要是打基础，进行基础教育，像克林杜霍夫他是教学专家。

孙：他刚毕业三年。这倒没关系，我觉得，比如现在我们系刚毕业的几个学生，刚毕业回来，也不错，也是苏联东西。但是当时就传达这些东西，并不怎么好。特别现在经常会议论所谓的苏派，为什么烦他们呢？不是烦他们的基础教育，他如果传达得好的话，我们也一样吸收，关键传达的这些人，传达得不精确。我是这么理解的。比如说，油画的基础教育，就当时流毒极广到全国，灰调子，所谓的灰调子只用那几个颜色，浙江美院就变成桔黄和湖兰，不值钱。我们雕塑也一样，比如：比例量比例、重心啊，这个我觉得是不对的。因为如果一个教员教学生光是教这个的话，他如果一天学不会，那他就该开除这个笨蛋学生，其实一天连量也学不会，连苏联也不会这么教的。我觉得就是传达的不太精确，所以现在有很多人反对我们，可是咱们学校一点也不觉悟。从历史上来看，看咱们出洋的那些大师回来的，通通都站在中国的立场上，都觉得中国的最好，不管是油画还是雕塑的，他们出口闭口全是中国的好。滑先生用六法来教我们，他研究的都是这个。我就觉得特别奇怪，只有几个人，他们到现在还是认为只有苏联的好，开口闭口全是苏联的。选学生、选工作室，苏联怎么选，他们就怎么选，你知道吗？简直太奇怪了！我觉得应该从学术上认真讨论这个。就在咱们学校，中央美院，到现在实际上还觉得他们这个是最正确的，我觉得他们是完全不合时宜的。

殷：我在整理校史的过程中，看照片，当时是滑先生还是王临乙先生在辅导学生临摹中国民间的泥塑还是雕塑？

孙：对对对，当时又走了另一个极端，因为当时要学习民间，请来泥人张，请来广东石湾的民间大师，还有造假古董的艺人。这个我觉得没什么坏处，学这个完全可以。但是民间、民族的东西，不是形式的东西，就从那时到现在一直把民族的东西当成形式的东西，比如，上颜色，不是只有带颜色的才是中国风格，其实世界许多国家的东西都有颜色，不是只有中国专有，民族风格的东西，要是强加追求，就准会走到形式主义上去。咱们这种表面的所谓民族风格挺多的，比如搞建筑这种大屋顶，现在还是那种东西，这种东西实际上是一种假民族。形式主义，太可怕了。

殷：我觉得现在这个大屋顶，还不如50年代那个大屋顶好看，可能像梁思成那一批对民族的东西研究比较透，现在的大屋顶太表皮了。

孙：但是王府饭店的大屋顶还是不错的，是后现代主义风格的东西。

殷：这就是说学苏联的也好，学民族的也好，都是必要的，但问题主要是在学的过程中不加分析的，一边倒。中国民族的东西始终缺少一种大度的、开阔的心态和深入研究的东西，我觉得民族的东西主要是在精、气、神，是不是？

孙：对、对，一点不错，这个东西有两个问题，一个是形式上的东西，中国人的东西就是中国人的东西，广军有名言我吃中国饭，我做出来的就是中国人的东西。本来就是这回事，踏踏实实地做你的东西就是了。你要追求反而坏了；还有一个呢，不相信自己的东西，完全不相信中国自己的东西，从教学来讲，完全不尊重自己的东西，其实外国人也不太懂中国的东西，虽然他们抢了许多中国的东西，但他们不太懂。中国东西的确好，我觉得从纯造型来讲，那是最具有雕塑语言的，最强烈的形体，从表现来讲，最写意。中国人从来都强调写意，我不懂美术史，外国人到现在才开始写意，但他们又走了极端，乱写，这也写意那也写意。中国从来都直接写意，用体积的语言来写意，所以中国东西是相当不错的。可是在我们的教学中，从来没有人总结过这些东西，也看不起这些东西，说中国没有这些东西，没有体系。我觉得中国完全有自己的东西。为什么没有？中国的体系都应该有，而且中国的做法都有中国的东西。油画不一样，油画是外来的。雕塑是有中国自己的东西，有这么多传统，又结合法国的，又结合俄国的，中国人又非常聪明的，有一套东西。

殷：这一段时间，我的感觉，中国人科学、技术、艺术各方面都非常虚心，敞开胸怀学习外国的东西吧！但我看人家西方对中国的东西，他的博物馆里也有很多好的中国东西，但是我还没有看到哪个雕塑家一门心思研究中国的雕塑来发展他的雕塑样子，他博物馆里有咱好的雕塑作品很多。我上回做米罗展览，看米罗，他也用水墨，但他完全

写生

西汉木俑

爱荣 柏木 1990

不是学中国画，他就觉得中国的笔墨挺有意思，他用来画他的东西。你要硬说他学东方的，这也好笑，他们的那种心态好像就是挺自由的，想怎么着就怎么着，他也没有什么一门心思要从东方画里面去琢磨东西，倒是我们特别虚心，到现在为止，我觉得我们还是在学、学、学，老是在做学生，是这么一个状况吗？

孙：是，一方面他们不了解中国东西，真的不懂，说实在的不懂。咱们出去的很多人以为，用咱们的水墨就是中国东西了，其实这只是形式上的东西，真正懂艺术的人，像法国人，他们不承认这个，但是他们也不太懂中国东西。

殷：在60年代初期，你们上学期间，油画界主要就是油训班，出现一大批革命历史画，这是美院的特点。那个时候，雕塑方面已经有哪些比较有特点的东西？

孙：十大建筑。

殷：十大建筑持续到60年代初。

孙：对！对！就是那个时候做的。

殷：这个时候雕塑比较独立的，架上创作比较出色的有哪些作品？像于金源《八女投江》属于那个时期。

孙：那时雕研班的一些作品还是比较不错的，比如于先生的《八女投江》、田金铎的《稻香千里》，有一批。

殷：这些作品美术馆都有收藏吗？

孙：都散落在民间。

殷：美术馆不准备收藏雕塑作品吗？

孙：也收，不过那时候没收。像《稻香千里》，是在原来那所学校接待室里放着的。

殷：那你正好是在美院历史上中间这一段进校，然后，一直在学校教学。

孙：没有，中间出去13年，毕业以后到福建。

殷：上次出国和易英一起？

孙：那是86年。我是78年就回来读研究生的，从那时一直到现在。

殷：你是78年以后的第一届研究生，和孙景波、葛鹏仁是一届的。美院转折时期挑大梁的。

孙：哈……谁认这帐。

殷：现在你们的雕塑系是不是分工作室呢？

孙：我是第一工作室。

殷：有没有像油画系的工作室那样有不同的教学要求和目标。

孙：有，我觉得我们系让我们成立第一工作室的目的就是区别开那三个工作室。那三个工作室就是他们三个留苏的成员，实际上没什么本质的区别，给我们的任务号称是"本土的和现代的"，这题目太巨大了。

殷：那三个不要求他们是现代的？

孙：他们是传统的，他们怎么分的我也不知道，学院派的，其实都一样。我们现在没放开手脚去做，要按教学大纲走，今年做什么，明年做什么都有规定，那我还怎么弄民族的？我本想搞创作多一点，因为我觉得有两年的基础教学足够了，剩下的时间应该搞自己的东西了。要懂得雕塑怎么回事，要教这些东西，但要是按大纲走，还是一样，所以那些东西还等于没有一样。

殷：我最早看你的作品是在美术馆里，当时好像是一男一女回娘家骑着毛驴。那件作品是什么题目？

孙：瞎起的，《路遥知马力》。

殷：后来又看了你的一大批《羊》，我觉得你们雕塑系中年教师里，你跟田世信，你们好像对中国传统的东西理解得比较深一些。可能是兴趣、心思都比较多，材料也比较多样化，因为中国的雕塑材料本来像木、陶、金、青铜呀都比较多，你好像不局限于一般的石膏。

孙：我主要喜欢木头和陶。

殷：你最主要是木雕，那你可以谈谈你为什么选择木雕做为你主要的创作方式呢？

孙：木头，这和我的经历有关。我毕业就到了福建，福建的木头相当好，刚开始去时特别不喜欢，因为美院这套东西学下来之后，对于工艺品特别反感，特别是从事工艺美术，就觉得很无聊。所以也因为这个损失巨大，比如起码我少收了很多寿山石，我当时觉得它难看极了，后来我慢慢地就喜欢了，因为它的确是特别好。还有就是木雕象牙，他们分打坯的师傅和修光的徒弟，打坯的师傅能力特别好。有人说我的东西像台湾的朱

草图

明，我觉得我们两个都是像我们福建的老师傅，跟他们学的，他们都用斧子劈，很痛快，连很小的都劈。

殷：像国画大笔画小画，用大斧子劈小东西。

孙：修光了就不好。

殷：一光就不好。

孙：对，后来我就喜欢上那个，而且在乡下没事，就刻那个木头，有的是木头。

殷：但是你的木雕的颜色，有些木雕让我想起我看到的汉代木俑，你是不是有点这方面的兴趣，

孙：我对汉俑特别感兴趣，

殷：是吧！包括你的这些少女的人物虽然是现代的，但是那长条一下来，我在博物馆看那个汉代木桶，人物眉眼不刻，但是老远看那个神态呀，动态呀，特别生动。

孙：是，我觉得汉代的东西，以及国外中世纪的东西我喜欢。后来我都是拆那个房梁做的，我在巴黎就打了一个，他们法国人挺喜欢，他们说这是中国东西。我那时可能是太想家了，所以打出了一个有点中国味的。

殷：我现在看你的雕塑，我感觉它有中国的东西，但又不是古代文物的仿制，也不是民间雕塑，这个东西我就觉得，这个味道，位置是比较难得的。就是说你的东西不是我们说的很洋气，很舒适，也不是我通常说的纯民间艺术的仿制。在这个中间，田世信对贵州的陶的运用，并不是烧那种土陶，他是用陶这个材料，表达一种东西。是不是雕塑在发展过程中，中国雕塑你认为是摸索的一个方向，这个东西都作为一种资源和材料借用，但最终出来的东西呢，还是应该是自己的，是当代的。

孙：对，我后来想了一下，我为什么做好些那个农村的姑娘什么的。如果要从概念来说，我觉得我主要可能是一种怀旧的思想、感情，因为我觉得现在女孩太不好看，而过去的乡下的姑娘特别美。因为原来呀，我上学时一直到工作然后到76年以前全是搞宣传的，音乐尤其厉害，几乎现在留不下一个歌来。美术也是宣传，要求是要贯彻二为方针，实际上就是宣传，就没有艺术家的自我。我觉得这是反艺术的，这是不对的。可是从我接触艺术的时候呢，正好是中国最开放的一个时期，就是55—57年这个时候，我上附中的时候。那个时候是特别开放的，我觉得对人也较尊重，介绍很多有人性的作品，包括西方的小说、音乐、美术，全都大量的介绍。一直到57年给打下去，可是我觉得我的艺术观、世界观，好像那时候就已经非常牢固了，然后这么多年就不许你表现你的东西，用你的艺术表达你的想法，没有这个机会，不允许的，只许你说官话，所以大家伙儿都觉得没意思。后来，85年我们搞了一个《半截子美展》。

殷：我知道《半截子美展》。

孙：主要好就好在它是我们每个人自己的东西，就和以前的东西完全不一样，我觉得就是一个从反艺术回到艺术的一条路。起码是踏踏实实走艺术的路，所以搞完展览我也是挺受鼓舞的，觉得应该这么做。因为那个时候，大家都在探索，多大的大师都在探索。我觉得最明显的就是画日本画，学习浮世绘，大家都在想怎么走走得更开放、更远一点。反正我们那个展览之后接着就是现代艺术大展，然后马上就好几个展览，就这样，就开始开放了，大家伙儿都在探索。我当然也在想怎么做，而且我也非常愚蠢地做那种想让人喜欢的东西，觉得较开放一点的。后来觉得不行，还是慢慢地做自己喜欢的东西就成了，我觉得我没什么理论可说，我就是做自己的东西，就想做。

殷：你觉得雕塑在中国解放以后，也形成了某种你看不到摸不着，但有某种好像雕塑的一种机制、一个制度、一个圈子、一个趣味，如果与这种趣味不是太吻合的话，有时往往处在一种边缘感觉。你自己觉得你的雕塑在当代中国雕塑里是不是你不认为你是一个正宗的、主流的雕塑。

孙：这个看怎么说了。如果从民间来说，不存在这个主流。在文化大革命之前和之中都存在这个主流，这是肯定的，对吧。只有这样才算雕塑，只有像苏联雕塑才算雕塑，甚至像四川那种"大裤腿"才算雕塑，否则就不算雕塑。

殷：《收租院》、《农奴愤》你参加过制作吗？

孙：想去没去成，特别遗憾。

殷：那么现在你在创作过程中有没有感觉外在的社会环境、条件对你的创作思想有拘束？或者比较放心呢？

孙：我觉得现在美院唯一的一个好的条件就是你随便做、没人管你。而且，我的东西我也没怎么展览过，本来89年以前比较活跃的时候，还有人骂你两句，我还想展

草图

老妈（局部） 柏木

小姑娘（局部） 槐木

览；现在连骂你的人都没有了，我就更不想展览了。

殷：那到现在你还没有做过雕塑的个展？

孙：就在系里的过道里展过一次。

殷：刘焕章做了一次。

孙：对了，他那影响很大。

殷：雕塑家做个展览好像是很困难的。

孙：其实不困难。

殷：不困难？

孙：现在困难，现在要钱。

殷：你的雕塑不是大体量的，是架上的雕塑，比较小、木雕呀、陶呀，你不想参加所谓的城市雕塑？

孙：城雕也想参加，但是人家不给我做。今年还不错。头几年人家不给我做，因为我没能力出去跑，而且我的观念是够吃就得，所以没有专门去钻。

殷：现在很多雕塑系的年青人，我觉得很现实，很懂得生活，毕业后二话不说，赶紧接活。

孙：这个非常遗憾，他做为一个艺术家，弄了一辈子，将来没东西，你说行吗？

殷：他们好像没有像你们这个年龄那会儿的学习热情，为雕塑艺术献身什么的，他们认为这很实在。

孙：可是我们学生现在还不是这样，但毕业之后就不见得了，因为他要弄钱。一弄到钱，一钻到钱眼里，他就出不来了。

殷：高年级的学生是不是就和老师一起接活了？

孙：也不，他们各有各的路子。

殷：我觉得有些搞雕塑的年青人在展览会上看不到作品，专业圈子的活动也见不到。但是到外边一说呢，这个城市，那个城市，接了很多厂家的活，早早的就买房买车，出去打球，早早地就过上中产阶级的安逸生活了。

孙：那他就没东西了。

殷：这对他们创作的影响很大。

孙：太大了。我有同学在香港，他很早就出去了，他画画得很快，那个"行活"就靠快，效果也好，大发了一阵。我问他那你自己的画就不画了？他说我这叫"以画养画"，就是我得有钱，有钱了画我自己的画。这话说了有20多年了，我现在还没有看见他自己的画，掉钱眼里他不可能再画他的画了。

殷：现在有这种说法，先挣点钱然后再搞学术，生活安定了。

孙：这个我觉得是中国人的一种自欺欺人，你看法国人那帮真正搞艺术的，都是穷光蛋。因为真正捧起来的能有几个？对不对？咱们现在有条件，城雕可以挣钱。

殷：唉，我就奇怪了，架上雕塑是自己的事，好不好，自己喜欢，不行了就不展览。城雕可是好坏都得拿出去让老百姓看，城雕应该比架上雕塑要求标准更高才对。但是在艺术家心里，自己的雕塑是第一位的，城雕是赚钱的，菜篮子工程，是吧！反而把城雕不当回事了。

孙：我觉得这是误区，就是咱们现在这种城雕，全国论数量是非常之多，论质量，真静下来想想，能立得住的不是太多。大多都是水泥的，过不了多久，就毁坏了。我去工体看那几个，已经掉了几个，现在剩下几个，水泥做的，我觉得太惨了。这应该靠你们，你们应该说话呀，对这些不好的应该提出尖锐批评。

殷：我跟展望到军博专门看了一下门口的石雕，那两件不错。

孙：对，十大建筑。

殷：十大建筑，那个汉白玉石雕。那时大概是滑田友、傅天仇他们带学生做的，《兵技结合》，还有一个是《全民皆兵》两个。比广场上那个好，广场那个大概是文惠中，还有几个人一起做的《官兵一致》。

孙：广场？那个广场？

殷：就军博那个广场，广场不是有两组？就带有苏联雕塑和泥塑味道的，但是和石雕一比就觉得石雕跟建筑特别吻合。所以说工体这些如果当初用汉白玉石雕，那现在肯定是雕塑的精典作品了。砸了，剩了两三座，剩一组群雕和刘焕章的一个《足球》，其它的都已毁了。

孙：这些东西咱们都不用说了，因为我觉得没什么用，谈也没意义，因为现在所有

写生

的城雕出笼，特别是北京市，不是从艺术角度出发的，有什么艺委会，都是狗屁。都是人和人之间的关系，说实在的，说穿了就是这样，所以没什么意义。

殷：包括曲洋县的石雕，也是这样。

孙：对，

殷：就和包工活一样，是吧？

孙：对！像我们马刚，跟我们一到语言学院，要做一块大浮雕，马刚就设计图，很漂亮，党委会、我们这些人都参加了。然后，过两天没消息了。最后曲洋县的那些人拿一块破石头搁那儿了，那有什么办法？就因为院长认识曲洋人。说起来雕塑家也辛勤地劳动，但真开车去来转转、看看，真没什么好雕塑。前两天，我一个在美国的同学回来，让我带他在北京转转看看城雕，我想了半天想不起来有什么玩意儿。

殷：只有亚运村哪儿。

孙：对！我就带他到亚运村看了一下，看了一下新建的那"突击队"，看看那个。

殷：现在像你们中年一代的雕塑家，我知道田世信是山艺术基金会代理的，你们都没有直接稳定的代理人吧？

孙：没有，比较年青的有。

殷：你们就是说还搞自己的雕塑，只是偶尔有人喜欢了就收藏一些，完后就埋头做自己的事就是了。

孙：有时候还不愿意卖。

殷：那你在某种意义上，和艺术市场目前还是游离于其外的，并没有挂钩。

孙：没有，因为辛辛苦苦地砸出一个玩意儿来，又挺喜欢的，还没到卖儿卖女阶段呢，够吃饭就得了。

殷：就是说还没捂热不想把它送出去。

孙：当然也有人不是，像黄永玉先生说的，谁买，你都卖，卖完了，你再做。他那个画容易，我们这个得吭吱吭吱凿半天。

殷：你这木雕能不能翻模做两件。

孙：有，最近就卖了一个，就是铜的，他说想买我的木雕，我说不卖，后来我说有铸铜的，他就买了那个铸铜的。

殷：这个木雕可以翻模铸铜吗？

孙：可以。技术上不成问题。

殷：我原来说中国这些架上小雕塑其实有很多优秀雕塑，就像这样都在雕塑室里放着，其实这些东西完全可以选优秀的复制若干件，一件复制十件八件的，实际这些都算原作。我记得罗丹博物馆馆长说12件之内都算原件，中国没有具体的规定，但只要签名都算原件。其实这个市场应该扩展挺大，我在香港看亨利·摩尔的小雕塑，十万港币。但是50年代初有一批雕塑是不错的，滑先生做的头像我看那个味道就不一样，那些雕的眼睛是不挖的，不掏眼仁的，也不嵌玻璃珠，是不是追求古希腊、罗马那个雕塑风格？

孙：其实滑先生是罗丹之后，与现代雕塑开始的那几个大师是一块的，他和马约尔他们是很像的。他们几个很接近，很不错。克林杜霍夫来了以后，看了他的那个等大的人体，当时就在礼堂拐弯处放着，他看了以后就傻了，这么好的雕塑跟我们学什么？其实就是这样。

殷：后来一到50年代初，56年以后，学苏联后，留法回来的就慢慢地不起作用了，他们影响力就没了，学苏联的，就一边倒。苏联画册、展览。

孙：甚至苏联的歌、书，我们都完全苏化了，连高中生都和苏联通信，交换邮票、糖纸，全都是苏化。所以严格地说，我们都是受苏派教育的。现在有些人还把它当爸爸，真的是没有必要，太没必要了。有一个法国教员，贝桑松美术学院搞雕塑的。他到咱们学校来看，他跟我说，能不能让我来，我带你们几个学生，我不要多少钱，要你们的工资，够吃饭就得。我跟系里说，系里怎么也不干。其实这有什么不好？多好！然后马上请了一个俄国人来，来这办班，还学他那一套。完了有一天，有一个作品在我们系办公室里出现了，我的几位教员从外边进来说，是谁弄的破玩意儿，跟解剖人一样？说这叫雕塑，后来一问才知道是专家做的。我觉得如果办学这样办下去是不行的。

殷：他们说你的雕塑有一种特别写意的味道，这写意是中国画用的，你对这个雕塑与写意的关系怎么看、怎么想？你的雕塑特别舒展、特别放松，你对雕塑的形和神的把握是怎么处理的？雕塑不是特讲究形吗？你把握形时，局部是不是也不一定完全如解剖那么准确？

写生

草图

陶

写生

孙: 我已经背叛师傅了, 我最烦解剖了。

殷: 现在要按解剖尺度量, 你可能完全不及格了。

孙: 当然, 那是绝对的。因为我觉得应该写意。艺术嘛! 你不写意写什么呢, 对不对? 当然造型, 我也很讲究, 比如教学上我很强调造型, 强调三度空间的一个完整的造型, 而不是一个平面简易的动态。我很强调这个, 因为我觉得只有型和整体的观察方法那是最主要的, 其它都是次要的。所以说, 我在做我的木雕的时候, 肯定会注意到形的完整, 我还经常觉得东西太单薄, 有时候, 太绘画性, 这可能和附中教育有关系, 有点绘画的感觉。

殷: 不过我看你的这些木雕啊, 我有一个参照, 我觉得你在无意中, 当然你可能是无意的, 你的这些木雕在当代是相当前卫的。因这我看到依门多夫, 还有德国的基弗尔, 他们在画画之余都做雕塑, 拿斧子劈了以后上颜色。当时依门多夫自己解释说"用颜色来把雕塑的体面关系平面化"; 他说, "不要让雕塑三维, 让他感觉平面化, 用绘画的平面化来取代雕塑的三度体积感", 但你的木雕也是非常的率意而为之的, 特别放松地去做的。

孙: 说我前卫, 我就觉得特别奇怪。

殷: 因为朱铭的东西在法国展览法国人非常喜欢。

孙: 我就觉得那个《太极》比较好。

殷: 那个铜柱的, 像散兵天将挤压到一块儿的, 你觉得怎么样? 那个我不喜欢。我觉得颜色挺有表现力, 为什么不用呢?

殷: 你用的颜料是油画颜料, 还是粉制颜料或丙烯?

孙: 我用丙烯, 有时候还用粉笔。像我的那群羊, 有游戏的感觉。

殷: 你没有想到把你那一大群羊, 弄上一大批, 搞上一个很大的空间, 弄成一个装置。

孙: 特别想做, 当时没那么大空间, 本来想做这么大。

殷: 你对现在雕塑家越来越多的参与装置, 就我们说的所谓"前卫", 你怎么看? 就这个年青一代的雕塑家, 不再停留在画室内的架上雕塑, 还要搞一些边缘的雕塑, 甚至搞一些现成品, 就是雕塑的概念扩张, 你怎么看待这个问题?

孙: 我在这方面可能是相当保守的, 因为我觉得艺术发展多少年以后, 会非常激烈地变动, 但艺术规律不会变。所谓艺术规律是什么呢? 就是艺术通过形象来表达艺术家的感情。所以我就用这个来看现在这些东西, 如果他表达得很好, 那么我能接受, 我会觉得不错, 比如亨利·摩尔, 就甭说了, 他是传统的, 他不是写生的。我说这几个都是传统的。现在比较前卫的这几个, 比如, 照相翻成人物的那个, 我觉得也相当不错, 他表现在街头那几个相当好。其它形式的呢, 包括蔡文颖那个电动雕塑都相当好。

殷: 那么卡德尔的那种活动雕塑呢?

孙: 卡德尔的当然更好。我觉得这些人都表达了他们的感情, 不是为了跟别人不一样的, 就算好作品。

殷: 不是以这个为标准, 我觉得这不是一种标准, 我的意思就是说艺术规律, 在任何时候都是很重要的。但是艺术的种类, 它的边界不是一个僵死的东西, 就像同样一个词、一个概念, 我们古人说的时候是一个意思, 今人讲的意思又是不一样的, 就是说他的边界是移动的, 雕塑是否要固守一个自己所谓传统边界, 但是如果不固守呢, 扩张的话是不是要有一个限度? 到什么样的一个边界线上, 就走出了雕塑的边界的范围? 你怎么认为?

孙: 我没想过这事情呢, 我并不觉得只有传统的东西才算雕塑, 现在怎么做都可以, 只要把感情表达充分就算雕塑, 就算好东西。要说疆界, 恐怕现在还很难说, 除非没有形象。

殷: 那总归有一个界定的标准, 比方说我弄块大石头往那儿一放, 在展厅里, 我说这是雕塑, 那就叫雕塑吗?

孙: 我觉得这太好了。

殷: 难道搬过来就行了吗?

孙: 对, 搬来就行, 咱们有很多好的石头, 比现代雕塑要好得多。

殷: 你的思想很开放的嘛, 就是说, 一点雕塑家的加工都没有, 只要你选中了就行了?

孙: 那就是你的加工啊, 你选的, 我没有选着, 我笨蛋。你发现了它的美, 把它介

草图

绍给人，那多好。

殷：我没想到你的思路这么开放。

孙：因为我听一个人给我介绍过，美国有一个教师看我们的教学，说你们在干嘛呢？我说这是我们的基础课。他说我们不这么做，我问他们怎么做，他说："我们所有材料都是基础，比如说拿这么长、这么粗的一把棍子，分给每个人来做，就是现代所谓的'构成'，谁处理得好，好看，空间大或空间好，谁就分数高，这就是我们的基础课。"我觉得这样好。

殷：这回塑雕系参加97－98意大利国际雕塑比赛，有个叫仲松的学生，拾了一把树枝，把它捆起来组成一个形象，挺有想法的。我就问他："你的作品就是一把树枝，把它捆起来组成一个形象吗？"他说："这还不够吗？"

孙：他是很聪明的一个学生，我们工作室的学生都很聪明。让我失望的是，他们都太聪明了，哈，哈……。

殷：我觉得你们这一代雕塑家，承前启后，挺有代表性的。像你们上一代雕塑家，钱绍武他们，留苏的一代，再上边是留法的一代，你们是文革后老一代，像你们这一代雕塑家，在国内，目前在各个学校实际上都是教学和领导的骨干力量。

孙：我只想找一个空气好一点的农民小院，种点树、种点菜，就在昌平、密云那边找一个小院。我不想要大工作室，像那些大师的工作室我觉得太奇怪了，我要做大雕塑也可以到学校来做，他们不会不让我做的。我今年因为有点事，我有点烦了，第一给人当放大工具，不太愿意；第二实在太耽误工夫，自己都没法做自己的作品。

殷：你现在是不是有许多想法，就是没时间？

孙：是，我做了一段时间以后就做不动了，就跟在附中上学的时候似的，画几天画，特别高兴，画得特棒。过几天就不会画了，一点儿都不会画了，过两三个礼拜又会画了，许多年了，还是这样。有时候刚做完一件作品，刚做完特不高兴，特不喜欢，但过些时候，再过去一看，觉得好点，可是刚做完的时候就是不喜欢，有时这么几次后，就会有一个新的想法，该怎么做了，稍微变一下。我正做作品的时候，来个城雕的活儿，就没劲了，还不如让我自己搞我的木头。我就是这么在周而复始地做着我的工作。

牧归图　陶

何家英访谈录

采访人：徐恩存
时　间：1998 年 6 月 30 日上午 9:00
地　点：北京市丰台区京丰宾馆一楼会议室

　　徐：我们采访的题目叫《二十年启示录》，是从全国美展这张作品说起，这当中是工笔和小写意，这两者实际上是你的最终目标，一种想法，你就谈谈当中所经历的思想过程，艺术观念的转化过程，就先谈这一部分。

　　何：我学画的时候，最初我是学黄胄，对水墨画特别是水墨人物画特别钟情。

　　徐：大写意？

　　何：对，大写意！那时，张德育老师，给我起个外号叫"何大胆"，就是胆子特别大，笔墨用的笔触大，上学期间从没想过我会画工笔，从我的性格来讲，不是那种很有逻辑性、很按部就班的做事情的人，真想不到后来会画起工笔来。上学期间，老师带我们参观法海寺，有很多东西我也看不透，虽然也觉得不错，但也不能完全理解，不能理解得那么深，但有的同学说看了之后很激动，我以后立志画工笔。真是老师喜欢听什么就说什么。理解嘛我不理解，跟工笔好像没有缘份。上学期间，也画过工笔，也做过习作，但是那时一下就能反映出在这方面的一种才能，第一张白描就画得很不错，然后又画一张带颜色的，画的有自己的东西，老师非常满意，即便如此但对工笔还是不太有兴趣。随着学习的不断增加，我对工笔画有了一定的认识，但到毕业，我也没想到会去画工笔画。毕业时我搞了一张创作，还是属于像黄胄、像石齐，他们画风的那种写意画。80 年搞毕业创作我们去的是长岛县大钦岛深入生活，但我天生还是喜欢画姑娘，天性中可能对姑娘更有兴趣。那么，我就选择了一组姑娘为题材，坐着小船从海上回来，欢乐的歌声，愉快的性格，打打斗斗的没什么革命性，这种组合我很喜欢，这组人物的形象各有各的特点、各有各的个性，但基本的风格还是模仿黄胄和石齐的面貌，因为这是入门嘛，当然在那个时期，也没有更多的东西让你选择，没有更多的、现成的东西让你学习，水墨画里头无外乎就是这么几个人，跳不出黄胄、蒋兆和这两大派系，这就是我的一种基础。毕业之后去了一趟葛洲坝，也是选择了一群姑娘的题材，一个卖花姑娘在那卖栀子花，一群姑娘在那买花的情节。我那时考虑得很单纯，很简单，一个是形象，一个是气氛，大家组合的气氛，然后考虑笔墨关系，还是模仿时期，模仿黄胄、石齐，在第二届全国青年美展上得个二等奖，引起了美协的重视，给我提供了许多活动的机会。这时文化大革命刚刚过去，文革期间的创作模式还没有清理，创作思维还都很简单，艺术上的问题还没弄明白。刚刚毕业，在艺术上的想法太单纯了，不像现在的学生想法比较丰富。因为现在的东西、资料、其它思想方面的书都很多，比较有头脑。我们那时比较单纯，但是，很快随着阅历、读书、思考，对原先的东西很快就不满意、不满足了，很快就意识到自己很无聊、很单调、很浅薄。也就在这时，在文学上，流行的是暴露文学、伤痕文学，那么多多少少的对我们青年人，明白不明白，就会有一些影响。那么在创作上也意识到搞得要厚一些，有些内容。在上学期间和毕业后，还遇到过一些这样的情况，比如北京有工笔画展，我们就来看，看完之后，对现在这样一种工笔画状态很不满意。因为我们毕竟看了许多工笔的原作或画册，对于中国古代的工笔画，对于日本的一些仕女画，都有所认识，感觉到了工笔画本身的一种魅力，一种内涵，就是说工笔画本应该是一种什么样，逐渐的形成了一种意识。那么看到工笔画的现状，就跟自己内心的理解，发生了一种矛盾。尽管我不画工笔画，但我对工笔画有了一种理解。嗯，将来我要画一张工笔画，拿出来看看，但这只是作为一个学生暗暗的想法，没想到作为一个伏笔就埋下了，而且真的动起了画笔。我想表现一个比较有内容、有厚度的肖像，就选

采访何家英现场（中为采访者徐恩存）

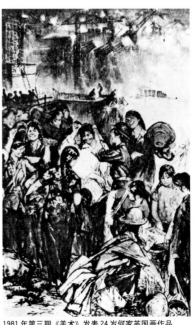

1981 年第三期《美术》发表 24 岁何家英国画作品《春城无处不飞花》

择了一个街道主任，因我小时候多处于文革时期，这个时期很多的街道主任什么的给我一种很深的印象。更多的印象是他们那种市民的形象，这种形象本身从造型上讲，往往跟唐代的一些绘画相吻合。现代人画工笔仕女，工笔人物，造型都特别瘦、特别纤弱，清朝的那种形象也是特别纤弱，而我理解的工笔仕女恰恰是唐代那种丰满、饱满、阔伟博大的，雍容的。这种饱满的东西与西方的一些画家在造型上的一种饱满是吻合的，那么我在审美上就形成了一种这样的模式：大大方方、丰满的。所以我选择了一个街道主任，她绝不会像一个小仕女一样瘦瘦的、小尖下巴，小柳条腰，不是这种形象，我对这样的东西特别反感。从另一个角度我开始切入，这个东西都不是特别有意识的，只是我的一种意识和感觉。然后我就画，通过完全画速写（绝对没有照片）搜集形象，综合出一个街道主任的形象来，画出了第一张工笔画来。那么这张工笔画，对于绢的颜色的使用都不了解，因为上学时用熟宣画工笔画，等到用绢的时候，我不知绢的性能。用纸的时候，老师教的是把稿子拷贝到纸上，用绢的时候仍然在拷贝，用铅笔拷贝一遍，然后再勾线，用纸是要喷水绷起来，用绢时也要用水绷起来。我一喷，这绢就涨开了，突然间这老太太长高了，不对劲啊，本就不大的一张画，它长了这么一大块(10cm)。我意识到绢在变形，为了不变形呢，我就托了一张宣纸，又重新拷贝了一遍。现在画上仍保留着原来拷贝变长的那只脚，我后来没擦掉了，我觉着也挺好，做为历史吧，就留下来了。但后来由于脱的那张纸，画上去的东西非常脏，颜色使用都不会，但是一个活生生的形象。就在我画半截的时候有一个中央美院的研究生，原天津百花出版社的一个画家，他到中央美院上研究生，毕业后回到天津画院工作。在文革前画版画的，有名气，叫汪国风，他读书很多，也很有头脑，他毕业后雄心勃勃，要在天津好好地抓一下创作。这时，很偶然，他去找孙建平，路过我的房间，看我画画，就进去了，一问，噢，我知道他，但他不知道我，他看到我画的这个街道主任之后，他半天没有说话，他沉默了很长时间，慢慢的对我说：你画出了我十几年都想画而没有画出的东西，是什么东西？是形象，是一个有血有肉的形象，他对我的这点肯定，我觉得很重要，虽然画这张画时，并不是很有思想，很有意识去做，是无意识的，我顺着我的感觉去画。但是，对于你的感觉的这种肯定，似乎一下子看到了一种光明，看到了一种方向，因为那时在所谓社会主义的现实主义的方针指导下，从建国以后到文革后，当时已走了近三十年的漫长的阶段之后，竟然再次的对于这样一种现实的东西又提出了一个新的要求，很有意思。因为我们走了这么长时间，未必真正地画出了有血有肉的人，因为我们总是在某种政治气氛的遮盖下，虽然画的是生活当中的人，但他是脱离生活的，是概念的。当然，我不是否认在这个时期社会主义文艺方针指导下真是出过许多好作品，是不可抹杀的成就。但是经过文化大革命，我们的绘画是十分概念的，都是"高、大、全"，"假、大、空"这样的一种模式，连创作的思维，想的那些点子，充斥着每一个艺术家的头脑，这时大家急需再清理一下，清晰自己的头脑，重新认识艺术本身的规律，这是我们年轻人面临的一个问题。这个汪国风的出现，他回来以后就跟美协的秦征一起，抓了一个创作班，选择了几个年轻的，觉得比较有才华的画家，一起研究创作，这就比我们单纯的自己画点画，教点学，有意义得多了。另外，它作为题目，做为课题被提出来了，首先我们纵观古今中外的艺术品，从古典到现在的都看，因为这个时期，我们可以看到这种东西（不像过去是封闭的，我们什么都见不到，所以画黄胄、石齐，我别无选择，因为他们已经是最好的）。印刷品也多，故宫、艺术博物馆我们也去临摹，都可以，西方的东西不断的有画展进来，从古典到现在都有，对我们的冲击很大。系统的、纵向的来纵观美术史，然后从中总结艺术规律，总结出艺术的永恒，确认自己的一种位置，这是我们创作班开始要做的事情。当你看到这些的时候，你再来看文革，你就会很清楚地看到文化大革命遗留下来的创作流毒是什么？它把艺术和政治混淆了，把艺术和文学混淆了，那么我们就要肃清两个东西，第一个肃清"假、大、空"，"高、大、全"这种概念性的创作；第二个要肃清赋予绘画过高的文学性。过高地赋予绘画文学意义，像俄罗斯的一些创作，一幅画讲一个故事，它在讲这个人进来时，他做什么，然后再怎么怎么样，从哪儿来，都要讲清楚这些东西，这是小说中要解决的事情。绘画不可能承担起这么沉重的负担，而且它的语言，它本身的特点也不是做这些，所以要研究绘画语言本身的价值。第三，要如何面对生活？如何面对生活这是我们研究班要研究的问题，于是由天津美协主席秦征带队，汪国风当教练的一支创作小分队，被拉到了一个河北省易县狼牙山脚下。这个村子没什么了不起，没什么特点，不是让你感觉特别入画，画连环画绝对没意思。不像唐县的那个一层层的小石头屋子，层层叠叠，那么有画意，我们就是要在司空见惯的这种现实当中，去发现人

街道主任 稿

何家英与张扬合影（张扬在何家英插队期间给予他许多关怀与帮助，是培养他成材的重要人物之一）

何家英1983年10月第一次到河北唐县老姑村深入生活

1983年在唐县王合庄写生时与村童合影

作品素描稿

生的价值。我们去那儿呆的时间很长，确实很艰苦，确实不容易，也是写实画家的一种悲哀吧，特别难发现有价值的美的造型，美的形式，但那时我们提出的一个口号就是"用脚和心去体验生活"。其实我们平常都在生活当中，之所以没有把它画出画来，是因为我们没用心，我们根本没有用艺术的语言去看待这个问题，根本没这样想，因为我们在生活中，我们是在生活，是以实用为目的而不是以审美为目的。那么在那个地方我们都拉出来，集中搞创作，那么一切思维都要按照艺术的思维去做，那么我们看事物时，是以审美为目的去思考、观察、联想，那么，我们总结出来，是说我们要画的画，不是我一眼看过来，这真是一幅画，画出来就是画。生活当中很难有直接的素材，是要去积累，将一个一个有可能成为艺术的造型，一种素材，一种感受，不断地充实到你的思想里、你的素材中去。这样，你有充实的东西，充实的贮存，当遇到一种有价值的东西时，这种有价值的东西和你的贮存发生一种联系时，它才成为一种灵感，当你没有贮存，这个火花绝对点不起火来。所以那时我们遵循总理的一句话："长期积累，偶然得之"。就是这种办法。那时研究班，我们一聊就到深夜，白天是走路嘛，晒得黑黑的，晚上就侃，大家在一起侃、争论、批评，没有人事问题，没有荣誉问题，没有这些虚荣，大家完全为了艺术，因为我们很愉快的是我们处在一个艺术的小气候里，这真是一群艺术家，天天讨论的是艺术，我特别怀念这个时候。"艺术本身是什么"，要讲艺术品的内涵的话，我们往往将艺术品，绘画的内容当作了内涵，这是种误解，你说这个内容是不是内涵呢，当然，它也是内容的一部分，但是，在长期的绘画创作当中，我理解的就是形式本身就具备着艺术的内涵，由于这个形式本身的高低、好坏本身就是一种内涵，因为它自身就标志出你的一种文化品位和价值。就说我们写的书法，写的书法有什么内容，但书法本身那绝对是形式主义，那些东西出来，绝对表示着你自己的修养达到的程度，绝对是看出了你对艺术理解的深度。这个东西是这个本质的东西，一旦理解了这个东西之后，好多问题都能解决了，我们就不再彷徨。那么要研究艺术，要研究形式，要研究艺术语言，要研究绘画技法。不研究绘画技法，那么，你的艺术品，只能是一种概念，一种观念性的艺术品，绝对不会上升到一个永恒的位置上。

我对于单眼皮的感觉觉得很有意思，很有中国味，东方人的美。我们现代的工笔画都是大眼，双眼皮，眼睛大得出奇，嘴小得要命，小鼻小嘴，大眼，大额头，小下巴，这种审美非常卡通化、女人化，我就反感。你看看古代的画，古代的形象造型，东方人的审美，它有一种内在的，不是强烈的美，就很好。《十九秋》是最成功的一个形象，当然人的气质决不在于一张脸，他是整体的，他的一举一动都应该是好看的，很感染人，我选择有一个手里拿着小提琴的那个模特，她做模特时坐得笔直，穿着小条格子衣服。那么画画时，那种感觉就非常投入，被她牵动着画的，有一种激情在里边，画下来很成功，那张就是单眼皮的形象，我特别喜欢那一种形象，不庸俗不甜媚，不像电影明星，要真找来一个漂亮明星，那我还不一定能够画出好画来，因为这种画画出来没有什么自身的价值，她绝对不是我的个性。重要的是大家认为不太好看，而我觉得很美，这才有价值、有意义。

徐：我看你的画基本画得都比较含蓄，都是从生活中来的，但又不是原来的生活，具体地说都是简单的几组意象，没有罗列和堆砌。因为像你这一种，包括学你的，比方说有一位青年画家，不看你的画，光看他的画很美，而且市场很好，但比较之后有一个格调的高下问题，在对美感的认识上，绝对地"形而下"，比如，小桥流水、芭蕉竹子，完全是为取悦于观众，从概念出发，没有感受，并且媚俗和高雅的问题不光是由修养来决定的，和先天气质、后天气质两者是相关的。

何：谈到形式的问题，形式的本身还有层次高低的问题，他也有格调问题，高层次的东西是不留痕迹的，而低层次的东西，一看马上就会感到形式感很强烈，搞了许多的构成这种方式来解决形式问题，那是工艺美术的方法，它往往是用科学来代替感觉。而我们搞绘画的，绘画之所以重要，就在于它是感觉，它不是科学代替得了的，不是计算机能够代替的。绘画里面融入了感觉，感觉里面包含了感情，也就是说艺术与商品画以及其它的艺术品的区别，根本的区别是艺术品是心灵的，它是心灵的流露，这是太珍贵的东西，来不得半点的虚假。所以你说很多人造假画，它肯定流露的是伪态，是一种虚伪的、金钱的，他为了这个肯定不会那么投入，他画一张再加上人的素质的品质，时间很短，草草了事，俗不可耐。人素质的品质，会使你对一张画兢兢业业，对于这个问题，我稍微扯得远一点。这对于人的品质问题，我特别感慨，比如我们现在讲什么东西，讲什么物品，一讲就进口的，讲个家具就得进口的，买个瓷砖也得进口的，买个电器也得

进口的，买个汽车更是进口的，为什么？因为进口的东西品质好。那外国人能做到品质好，我们中国人却做不到，也就是说我们现在把过去中国人的好的品质和好的工作品质，丢得差不多了，所以我们落后。你看，谈到这个就不仅仅是个艺术问题了，这是一个民族素质问题，民族精神问题，我特别感慨。那么作为一个艺术家，我管不了别人，我一没有权力，二没金钱，所以我无法指导别人怎样去做，我只能对我自己严格要求，我尽量的能够做到，把我的最好的品质表达出来，那么，在我的每一张画上，我尽可能去做得好一点，做得到位一点，如果每一个中国人都有一点点这样品质和精神的话，我们中国用不了十年，绝对强大。如果能把生活当中的东西，也作为一种艺术品来对待，中国将不得了，我就不信超不过德国、日本，我就不信！就因为我们现在马马虎虎，太概念，太简单，得过且过，能抄袭别人就抄袭别人，不钻研自己。别人有过的东西我就避开了，不再走他的路子。中国人不是，那个东西大家叫好，跟着都做，非得把你给做倒不行，就是这样的一种品质、这样的艺术，都给弄烂了，所以假画成风，这又是一个话题。咱还接着刚才说。

作品素描稿 局部

徐：我就是感觉到看画，如果不认识你的话，看你的画能够判断出来，作为一个画家气质是什么，通过你的一批画，大写意和工笔，都体现了同一个目标。刚才你也谈到了，对诗意的那种追求，我也发现，包括现实生活里，你也希望诗意的一种眼光来观察生活，看待这些平凡的事物。这些我想起美术界的同行，浙江美术学院的一个老师，他给我写过一封信，有的时候用诗意的眼光看生活就什么都是诗意的，如果你不用诗意的眼光看世界，就特别枯燥，这个就是特别明显。所以我看你的作品，好多并不见得有那么一种轰轰烈烈的构图，或剑拔弩张的气势，都没有，就是你说的那种平凡，就是在那种平凡里面能够发生诗意，是很难得的。我听邹国印对我说，为了画这张画，专门到山东那个梨乡看梨树，所以这一张你要仔细看，外行来看的话，不觉得它有什么特殊之处，人也不多，画面也很空灵，意象就三组意象，一个人一个梨树，一个地面，很简单，但是有许多超出画外的东西，让我们看了之后觉得含量够。就是说有许多前提，第一，你的艺术语言技巧必须过关，否则的话，有什么好的想法都体现不出来，第二你自己对这种造境，这种把握有独到的方面，因为我看到很多的画都不是很复杂，但是那个境界都很高雅。这儿呢就引出一个话题，我想请你谈一谈，我说你的很多作品，大写意和工笔，都给我感觉这些女性吧，都有个性特点，都是淑女形的，第二都是贵族气的，第三这两者表现了一种东方文化的高雅的美的境界。我是这样看，不知道我说得对不对？

醉花荫 1994

何：对。每一个人都有自己的审美趋向，这种东西有的是先天的，有的是后补充的，跟他接触，跟他学习，跟他追求，跟他内心的一种理想都有关系。那么我的理想应该讲还是比较浪漫的，就是一个人如果在生活当中整天都在注意实际的东西，肯定就不会有这些浪漫想法，人一定要善于幻想，要有幻想，这个幻想在常人眼里，这些人都是神经病，我们艺术家在常人眼里都是很离奇的，其实就是因为他内心还有一个世界，他跟现实不同，他有自己的一个世界，他有追求，这就是一种想象，那么他在生活当中，看到了一个事物，他不是拿这个事物自身看这个自身事物，当看到一种事物后，是和他自身的一种想象一种理想发生了一种碰撞，它跟他心灵沟通，与他心灵当中的一种想象相吻合，他就要冲动，他就有感觉。就是说一个人可以不会做诗，但不可以没有诗心，一定要有一个诗的一种情节，一种境界在里面。你可以不会做曲，但是你可以会欣赏，你会在欣赏当中非常地投入，非常的感动人，这就有意思了。那么，我选择的这些传统，我也不知道为什么都是这样，这东西都是不自觉的，没有一点半点的说是怎么着我才能迎合什么人。我绝对不迎合，我绝对不会说别人说什么好的时候，我也跟着叫好，当我理解不到什么问题时，我不苟同。当然你说迷些淑女形式的，这些贵族气质当然跟自己的生活有关系，跟对艺术的理解有关系。你见到的画就会有一个判断，我们在观赏画时，跟鉴赏也有关系，他还是有一个判断，有一个选择取向，那么逐渐逐渐，时间长了，它就在自己心里头凝结成一个东西，其实凝结成的这个东西，这是很自然的凝结，这就是自我，许多人在寻找自我，许多人在试验自我，想钻出个面貌来，但是在钻的同时，失去了自我，不知道自己是什么，自己就是长期积累凝结成的一块金子，差不多就是这么一个道理。当你凝结这个矿物质的时候，它的成份和别人的成份绝对不一样。我的经历，遇到的老师，我的生活，坎坷的也好，顺利的也好，别人帮助也好，都是一种缘分，能赶上这个时代，都是一种缘分，都能使我有机会这样认识，那样认识，这种认识很自然地凝结在一起以后，这就是自我。所以自我只能在非常自然的状态下才能体现出来，那么这些形象恰恰是体现自我的一种符号，这种符号绝对不是概念的，而是有一种深刻

魂系马嵬 1989

秋冥 1991

的理解和一种强烈的感情因素，一种感受在里头，就是艺术家应该感受的东西，看到以后非常激动。这东西靠什么，靠联想，一定会靠联想，如果整天用实用的眼睛去看人，你绝对不会有这种联想。一定要用一种诗的意境，一种诗人的方式去看人，当看到人的时候，本身对方的人在我面前就是一首诗，就是这么美。我常常会感慨于我做不到这一点，就是我表达不出来，常常是有这种想法，但是呢，也常常是当我表达完了这种之后，当我认识了对方以后，当我真正的把对方的面貌落下来之后，我的情绪全没有了。为什么，因为画就是画，它不完全是现实，如果我们真的把画当作一种现实的再现，这个太功利了，太现实了，现实是丑恶的，太现实了，太丑恶。之所以我们现在愉快地生活，包括在艰苦时期都能够乐观现生活，靠什么，靠想象、靠理想、靠精神、靠美好的想象，但是每个人不一样，联想不一样。那么我常常是往美好上面联想，往这种优雅的诗意上面去看，有的人就是看到一种非常丑恶的一面，他马上就把人变得丑。是这么一种角度，不一样，个人有个人的个性，那么我选择这些呢，我觉得是很自然的。另外呢，还有一点，我的人物画都有点忧郁和伤感，这个一方面是自身的阅历也许会有些影响，但是从审美的选择上也应该明白最有感染力的是他们的悲剧性。

徐：“大音希声，大象无形”。就是这个道理。

何：悲剧的东西更有感染力，那么甜甜的大家都笑过了，笑过了之后什么意思都没有了，那你选择了带有一点伤感的这种情绪会有一种回味的，而且这种情绪大家都有，能与人产生共鸣，谁都有，其实这是人最深沉的一点，你说，我真的在愤怒，真的在痛苦，那又是一种外在的表现，恰恰就选择了这么一点，不激不亢的，这么一个角度、这么一个视点去表达，恰到好处。也就是说，这个文人骚客，“骚”的那点地方，像挠痒痒一样的那种感觉，给这么一点点回味。再有一点，很多东西，审美的东西，实际上是人在审美的一种鉴赏能力，实际上是人的选择。比如，我再怎么画，都是朴素的，你刚才说我有富贵气，真正的富贵气，真正的好的东西一定要朴素。

徐：庄子讲“寻难知己，归于平淡”。好的东西都是这样，就是说有几个原则上的东西，在美学上一定要明白，当你明白了才能把握住自己。刚才讲到“单纯”，就这么一个道理，两个字“单纯”，很重要。我说那天呢，跟尚扬也谈了这个问题，中国目前的画太热闹了，显得不单纯了，太热闹了，很多人是急功近利、注意名誉、注意金钱，所以比较热闹；第二个就是画面比较热闹，就是多，堆砌、罗列，把自己想说的东西都表现在画面上。

何：对。上届人物画展，有一张画，画得很丰富，很好看，但是我真为那个画家惋惜，他如果少掉三分之二的东西，他画的绝对是好画。他画得太多了，看起来也累，把许多好的东西全给掩盖了，聪明的人善于掩盖自己的缺点，亮出了自己的长处，是吧？我接着我那工笔画的画题来讲，好吗？这不说到深入生活，搜集素材吗，实际上我在底下深入生活搜集素材时，实际上我的联想仍然在水墨画上联想，我仍在想搞水墨画。你别看搞了个《街道主任》，这个出来之后，大家很有反响，但是我仍然没想搞工笔画。后来我之所以搞起工笔画来，实在是感受所致，由于这个生活感受所致。我深深地感觉到水墨画的这种表现力上的局限性，水墨画它自身的抽象的东西太大，抽象的含义太大，那么我面对生活去感受，用写意画去表达，这原本是不吻合的，一定会碰壁，一定不好成功。那么对于抽象的这种语言的理解，我那个时期，我认为我没有资格，我还没有理解到，没理解这么深，对于笔墨的抽象含义，我不理解，那么我更多的是这种感受，而且还有很多的西画的思想，西画的观念。

徐：这就是你和上一代人不同的地方，上一代人没有西画的观念，就是中国画，说别的他不知道，你则处于一个艺术开放时代，横向借鉴比较多。

何：对，我们学画什么都学，首先是从素描入手，所以我们自身的文化也是这样，也是中西方交融的，这是这个时代和个人的一种特征。我们不可能单一地讲什么国粹，所以这种中西方文化的融合，在我们身上，就是混血儿，是很自然的，那可不是今天把头发染黄了，明天把鼻子垫高了的问题，不是一个表面的问题，从血液里就是这样一个融合在一起的，不可分割。因此我在绘画语言上考虑的问题，我也不把它分割看，我找到他们的共同性，找到它们能够相融的共性，找到它们的一致，这样它们就不矛盾了。要不然中西方绘画，中西方文化在观念上总是给你说的是对立的，那既然都对立了，各自占据自己的方位，谁也跟谁无法结合。很多东西都是相通的，一致的，西方人绘画那种意识，那么在这种意识下，你想用水墨来表达，这种联想本身它是格格不入的，所以我最后没办法，我抛弃了水墨，然后我以工笔的手法来进行创作，用这种语言和生活做

秋冥 素描稿 局部

一种联想的时候，我感觉到它是非常自然的、非常好，它能表达。工笔画的表现力和它的涵盖面很大，就说它可以将西画，很多的东西都能融进来，色彩、色调造型等，所以一下子就感觉到如鱼得水。再加上对工笔画本身的一种理解，也觉得很有意思，很有趣味。特别是当我运用了工笔的时候我感到工笔自身的一种境界，又是写意画所不能相比的，因为工笔画当中的那种平淡、平静，跟我的心境、跟我自身的这种状态，特别吻合，所以说我找到这种语言以后，一下子我发现了自我。所以第一张画的是《山地》，不过《山地》比较强烈，生活当中那种感受，它的那个脊背给人那种感染。那张我开始用水墨画，那种厚度，石头都很难表达出来，用生宣画很难，后来我就用工笔画。工笔画如果按着纯粹的工笔画来画，也很难表现出那种感受来，后面黑石坝，衬托人物的沧桑经历，但是又能把笔墨涵盖进去，生宣表达不了，熟宣能表达，仍然是有笔有墨的，而且这种画的色调，这种泥土的感觉，把这个作为一个色调，把整个画面又笼罩起来，很有气氛。而这本身好像是西方的一种感觉，特别在那个年代，看到这以后，人们第一眼看到，哟呵，像张油画，但是仔细一看，里头的语言，都是中国的，比如裤子上面的那种线条的排列，那种韵律感，绝对的传统绘画，上头长的那些小叶子、藤条、勾线、染色、施色、连那些个石块的笔墨也是中国山水画的笔墨，仔细看，都是中国的语言，但是呢，我把它统一了，笼住了，有个中心，该含蓄的含蓄进去了，该强调的都强调出来了，这样就结合得特别自然。而这种气氛呢，不是靠那张西画来联想的，而是靠一种抽象语言的联想。我当时画《山地》，对它的语言的联想，实在是找不出语言的时候，当时，也是想到画工笔画，但是往往单薄、不够，因为工笔画好像都平平的，平平的这样一种。有一次看一个壁画临摹展，脱落了的壁画，他画完之后，那种感觉，我一闭眼睛之后，那老头，都在那种抽象里出现了，马上明白怎么画了。我就回去作这个稿的时候，我先不画这个人，先泼色泼墨，一种气氛出来了，把一种关系画出来，再把人往上一勾，一下子出来，一下子灵感就爆发，所以这张画整体就特别饱满，特别集中。再一个，第二张工笔画就画的《十九秋》，这是一个柿子树下的一个摘柿子的女孩子，这些个东西，看起来好像是我当时在农村体会感受的东西，实际上它背后隐藏着一种情节。因为我下过乡，远离父母，生活上非常艰苦，干活非常累，一天一个人要干十方土，甩上十立方米，甩到沟两边去。我那时１７岁，瘦小，比现在矮，承担起来那是够繁重的，那么不自觉的一种命运的感觉，就贮存到心里了，那真正是一种对人生命的体验。因为那时我绝对想象不到我以后还能回来上学，因为命运把你抛在了那儿，并不存在什么希望，很可能在那儿呆一辈子，很可能我不能画画，很可能我不能实现做画家的这种梦。那种命运感很残酷，所以当我看到一个小孩，那小孩很像我姐姐的孩子的时候，我对于那种亲情的感觉，两行泪哗就流下来了，就是对亲人的一种思念。那么对于农村那个女孩子，那种感受，那也是很自然的，重要的是我自身命运的问题。你说，我画《十九秋》，是画的女孩子吗？也同时画的是我自己。我十七岁就出去了，正是风华正茂的年龄，正是命运的选择的这么一个关口。而咱们那个时代，我画这张画时，正好是咱们三中全会之后，咱们国家的命运也在转折关头。经历了十八、九个春秋的这样一代人，他面临命运的一种抉择，应该用一种永恒、固定的形象来表现出思想中延伸的东西。这不是在讲故事，也不是文学性，但有一种思想感情在里边，所以我画《十九秋》时，观察了许多许多的姑娘。同时不仅仅是如此，这个是后话，总结时谈这些，当时在画时都想不了这么多，更重要的是在寻找这个形象，我更重要的是在体会那个意境。我一直渴望画一个肖像，画一个姑娘。似乎我要画一个肖像，一个姑娘。我当时不理解画的是我自己，我并不知道，但是我渴望画一个人，自发的一种东西，画一个有个性的，不是庸俗性的；一方面有审美的一面，对审美的理解，那么再有形象体验，另外她有深厚的内涵，有思想。一直想画一个人，但是，我不可能干巴巴的画一个形象就能解决这些问题，一个画面需要的东西很多，就像刚才徐老师讲的，要研究形式，要有形式，因为有这种形式它才能衬托出来，它才是艺术品。这个形式很难激发，农村呢，干巴巴的，人的这么高的身体，一半的裤子，一半是衣服，这本身就没有形式，对吗？也没有线条，农村人的衣服穿完之后都是横线条，小碎线条，跟现在这对姑娘们们(采访现场的两位女士)穿的裙子，表现起来很容易表现，古代仕女表现起来也很容易，找一个好的造型很容易，而在农村，找一个好造型太难。都是分的一段一段的，特别难。我就花了很大的功夫，去寻找这个形象。那么有一个姑娘拿着一些柿子，她转瞬一扭身，那种悠扬的姿态，牵动了我的一种诗意，那种感觉，用照片、速写都是如此，还不够，光有造型还不够，这造型本身仍然是不完美的。那么，有的姑娘背着东西什么的从那个柿子树垂下来的叶子之间一穿过的

作品素描稿

人体 1994

红苹果 1989

时候，我的灵感一下子，唉，她在这么一走一过，这个空间，在画面的这个空间，它有诗意，太好了，她就不是一个干巴巴的人搁在那儿。所以我收集一些柿子树的素材是这样垂下来的，这人搁在这儿，她有一种从画里面走过来的感觉，很有动势，气都连着的，然后用一根摘柿子的那种棍把这个气连起来，穿过去。这两张画用了两年的时间，就说搜集素材的时间相当长。今儿就我的绘画水平(就是我的创作能力)并不是很高，你要我画草图时都画的不漂亮，绝对不如人家画连环画的草稿那么好看，但是我经过的就是特别的一点一点能往上拱，一点一点绝对不饶恕自己。那么我的小草图像火柴盒那么大的，得有一百幅，这么大的64开草图也得有几十幅，这么大张的……，开始有白描了，也得有十几张，就是反反复复的拱、拱、拱到这种程度。就在这种程度，但是仍有遗憾，就是没等到那种柿子树叶掉到疏落的程度，没等到柿叶红，来感觉、照相、搜集，搜集够了后再回来，再制作。这边上课，两封电报急着催，带着遗憾回来，如果将来有机会，我会再充实，画一张大的，再画一次。那时，因为全国美展限定，不许超过两米，所以我的野心没实现，我想画的让人看到以后如身临其境，我想画的像壁画一样，看到以后就走进去。我当时的感受是这样的，我为什么把工笔画画的那么大，这个灵感从两个角度，第一是日本画的影响，第二是李公麟的《五马图》的启发，才这么大，但当我用幻灯机打到墙上时，打得很大，一看，就有那么种感染力。中国画，平时我们看的都是那个小的手卷，当它放大了之后，它有这么大的魅力，而且那些线条就像屋漏痕一样，它都不是光光的细腻的线条，它变得非常粗犷，很有感染力。这一点启发了我，所以后来我画工笔画比较大，展览效果也好，而线更深入，更充实。这两张工笔画完成之后，我经过两年，在创作上我明白了很多东西，一下就提高了，后来创作了《米脂的婆姨》。

徐：《落英》不是最后一张吧?

何：最后一张是《桑露》。遗憾的是后来的东西都不像开始，画这两张画时(指《山地》和《十九秋》)搜集素材，包括《米脂的婆姨》，花费那么多时间，唉! 人的时间越来越少。现在哪怕画一张画，都感觉时间少，这是我最困惑的事情。我怀念二十多岁，那时候没人管，也不出名，没人干扰，一心投入进去，在农村一滚半个月、二个月、一去去几次，反复搜集素材，我现在要是有条件我就去农村。

徐：你搜集素材的地方一般在什么地方?

何：主要是河北省，易县、唐县，还有涉县，柿子树就是在涉县，柿子树干，很有意思。它的枣树嫁接比较高，所以它的树干本身，树皮啊肌理就特别大，它就有语言，咱们平时看的柿子树，都这么大的小鱼鳞片，那画起来就没意思。而它的特别大，都裂开，那个缝，它就好看，这不都是艺术语言吗? 艺术形象，有意思。

徐：我就觉得这二十年来，78年到98年，你的绘画和个人成就比较突出，突出的原因在于第一个比较扎实; 第二，美学上你自己的独树一帜和别人不太一样，其中一个最典型，让我印象最深的我做了比较，就是你的画有一种非常明确的精典性。刚才咱们谈到中国目前的很多画家都马马虎虎，中国画当然就目前来说精典作品是不多的，许多人提出要呼唤精典作品出现，我觉得你几件作品都具有精典性。这种精典性在我看来在技巧上有一定难度，在境界上要有高度，在内蕴或内涵上要有深度，这不太容易做到。而且尤其不易做到的是雅俗共赏，要是让没文化的人来看你这张画，只能觉得这张画比较好，搞美术批评，搞专业的人，比较挑剔的眼光来评，也会觉得很好，这太难了。所以这个方面我觉得二十年在国画坛上，算绝无仅有，有些人呢也还接近，但也还有许多不足的地方。另外一些人他走的是另外一些道路。而且我觉得特别是让我比较敬佩的是你对美感的这种肯定始终不渝，因为在这个西方现代艺术思潮进入中国以后，很多画家抛弃了东方文化这种特有的对美感的这种追求，去模仿西方，用一种西方的语言或者他者的眼光来看世界，而不是用自己的眼光看中国的这个世界，那么导致了以丑为美，在画面上这个狰狞的、狂躁的这种感觉。这个普遍从８０年代中期各个新潮美术开始，中国画主流不是躁动，就是平庸，这是个主流。在这种情况下，我觉得你专心致志在天津画了这样一批画，都是很有品味，能做到一种精典性真是很难。我前几天在跟别人交谈时，我始终认为这个美感和人类的文明进程和人类的生命是同步的，有人就有美感，它是主观的，如果说你否认美感等于你否定了人类的整个文明进程。那么，人类有种天性，对美有一种天然的认同，他喜欢这种美感。在当前画坛上充斥着"以丑为美"的做法，我们且不说它是好是坏，因为艺术多元化，我们且不反对。但不管那一个流派，他必须要表达一种美感，因为美，它是和人类的这种精神、灵魂密切相关的，不能没有美感，如果说没有美感，这个世界它还能存在吗? 所以，我觉得"拒绝美感是荒谬的"，我

酸葡萄 素描稿 局部

觉得在你的作品中始终觉得你在高扬一种美感的东西，那就是说，不管有无文化的人，看它都会受到感动，当然各自理解不一样，所以，这个方面我觉得再往上抬一抬，美感的这种追求，包括你在组织画面的这种意象、选择趋向，删繁就简这方面，再谈一谈。

何：这个，也谈不上有什么思想啊，我还是那句话，是一种天性，我觉得我这个人做事情还是比较自然的，不被左右，我认着我的性情走，并不是左顾右盼，迎合适合别人的口味走。我选择了这个，并不是因为别人的需要，恰恰我是逆着潮流的。因为在我创作那个时期，时髦的东西是现代的事物，"85思潮"前后，四川那时搞的那个"生活流"，那个跟我们还接近一点。我们很不时髦，我觉得艺术创作不能做为一种运动来搞，我们中国人太爱搞运动了，我觉得什么东西任着自己的性情去作，自然而然地去做就可以了。而我呢更多地钟情于美，我更多的是在前人的作品中去汲取人家在这方面所达到成就。我选择的全是精典，我觉得那是营养，是精华，在这个时代，抛弃精华，选择人家刚咀嚼过的东西是没有意思的，是跟潮流走，这潮流跟得盲目，尽管我连现代派的边都没沾过，我没去沾，停留到这样一个角度，看来我们还是有自己的主张，我有自己的想法。也就是我纵观美术理论之后，我认为应该按照艺术规律去做，而且我看到的现代艺术思潮将走到无法可走，无路可走，我感觉到很难说用什么理性，用什么理论来证实这一点，但作为艺术家的一种敏感，意识到就够了，艺术家之所以聪明，他的思维过程就一个意识就够了。那么你看西方现代艺术就很难，他们政府就拿出很多的钱来，就希望培养出大师来，就是你来搞一个装置作品，我给你提供多少多少钱来。很可能我们现在又出个大师，但大师不是那样出的，不是钱堆出来的，是自然而然的沿着人生的一种轨迹走出来的，他是积累出来的，前头这段路不走不行。那么未来的艺术之路如何走？我可以有我自己的法，我也可以失败，但起码我认为我可以这么走，也适合我这么走。我把西方的很多的东西拿过来，充实到中国画里去，使中国的语言高扬，中国的老祖宗还没有做到的东西，我尽量把它做到，我们对生活重视不够的东西，感情投入不够的东西，我尽量把它投入。很多的缺憾，太多，太多，我们能把这些缺憾弥补一下，就很不错了，我有很多的事情做，是不是？所以再说了，不能跟着西方人屁股后面跑。我学画，我有一个原则，也是一个经验：学外国人，学古人，就不学当代人。学当代东西，还跟着潮流走，永远跟不上潮流。在我们遇到现代派的时候，人家现代派已走了近百年了，所以如果你去学，只能是把它的过程整个的走一遍，中国的现在就是这样，把西方美术史在中国重走一遍。我何必去做那个演员呢？我不如做中国的更实实在在的工作，作为我，一个中国画家，用中国的思想，和西方的一种可以和中国思想融合的东西，对中国的文化做点实在的事情，所以我仍然选择了精典完美。在古典的绘画中，无论中国还是西方，我都觉得有太多的可贵的东西，特别精神上的东西，太可贵了，而且应该说是伟大的。人物画不讲形象，那还画人物画干什么，西方因为人物画形象已经讲透了，他没法再讲了，再讲什么都是重复，所以，一直走到装置，抽象都走不通，都没路可走了，必然搞成装置这样的结果，那么走到头了，将来怎么办？总会有个标准吧？任何事情假如没有一个限定的话，这个东西就很快解体。他肯定有一个规矩，有一个结构在里头，控制着某种东西，一定会有个结构，那么，最后无极限膨胀、膨胀，解体，最后就不存在了。那么现在就是这样回归，回过来，翻过来再想些问题，再想一想，从东方人的哲学思想，从东方人的文化习惯上想一想，总是走到一定时候时，能有一个限定，能有一个标准。因此，我认为绘画应该有标准。为什么古典绘画走这么几百年而不衰，就说人家还是有一个秩序，中国绘画走了那么二千年而不衰，也还是有秩序在内，我们一看我们过去的绘画作品，都称赞。大家在研究这个问题时，就有很精密的标准在里面，可以批评，可以选择。所以可以再翻过来想一下之后，仍然可以这样做，也不是什么照相机代替得了的。中国画语言就这点好，我觉得啊，照相机无法代替，它整个不完全是一个现实的再现，尽管我画的画很真实，但不是一个现在的一模一样的东西，所以它又展现了它自身的一种生命力。当然这里头决不是让我们都往后看，因为得用现代人的思想，现代人的感情来体验表达，要不然，绝不会有时代感，一定会有一种很陈旧的感觉。

徐：用的材料，一般是熟宣吧？

何：噢，我一般是用的绢。

徐：颜色呢？

何：颜色一般来讲用矿物质的色。

徐：国产的，还是进口的？

作品素描稿 局部

秋水无尘 1994

静莲 1994

何：进口也是中国画的老的传统的一些东西，比如说，日本的一些矿物质，还是中国传统的东西，你离不开这些东西，这个已经两千年，大家都用惯了，经得住考验的东西。梨花上用的是蛤粉，但是如果完全用蛤粉，它会脱落，用材料要考虑它的性能，现在丙烯不陌生了，其性能是水不融性，用时可调水，就是说和国画颜色可混合在一起，但当它干掉后，水无法再把它泡开，它不融于水，这样，丙烯这种媒剂它就很结实。中国画做完了之后要托裱，就要考虑此因素。我在填这个梨花的时候，我将丙烯和蛤粉调在一起，填上之后，蛤粉很亮，反着光泽。一个是呢它有个立鼓，如果你靠近了看，这个花它有一种体积感，厚重。再一个它不掉，这个方法我画《秋冥》的毛衣时用过，那时，也是这样丙烯和蛤粉填出毛衣的沥粉感觉，沥粉本身是传统的一种方法，只是过去沥的面积都比较小，小的装饰、花纹、鸟爪、花蕊沥一些沥粉。做为现代人，忽然我遇到一种毛衣需要表达，就要耐心将其编织成很单纯很丰富的毛衣的这种结构。然后出来光是勾线，其厚度感还不够，那么就采用填沥粉的办法，填完之后，出现一种效果，还觉得挺有意思的。既丰富又单纯，这是工笔画的一种语言。

徐：单纯实际上是一种难度，单纯太难了。

何：另外我来谈谈《秋冥》吧。我以前曾画过一个模特的，一张速写，团着身子，团着身子是女孩子一种特有的造型，很有诗意，我画过速写和写意，虽然画得不怎么完美，但作为写意也就把它贮存起来了。我那次去张家口蔚县，那儿是在坝上，地高寒冷的地区，天特别蓝，太纯了，特别深，当我置身此环境，这种蓝的天感觉是一种紫颜色的蓝，一种宇宙当中不可测的成份在里边，产生很多的联想，感染着你。这种紫最感染人的时候恰恰是在和黄的叶子之间做对比的时候，我特别喜欢，最初喜欢这个颜色是从列维坦的一张画《金色秋天》上，白桦树、蓝天。跟这幅画绝对有关系！但这个时间拉得很长，间距很长。过去我宿舍挂一张挂历，挂了很长时间，就喜欢那张画，挂了好几年，太美了，因此对这种紫和这种黄特别喜欢，每天做汽车在路上看到都令我心醉。那次在山上，我就有意识搜集这种素材。于是脑中总有一种冥冥之音，这种题目就出来了，也是一种说不出来的这种感觉，用一个"冥"字来表达，不知为什么总想着这个"冥"字，后来查字典，这个字的含义还是可以的。那么，到农村我也没有搜集到人物，那么，加上联想就赋予到一个女孩子身上，把这个女孩子搁进去，团状的，搁进去，我为这个开始搜集素材，我找了四、五个模特，做了这个动态都不成，现在这个模特，她做的就特别完美，有睁眼的、闭眼的、抬头的，于是做了睁眼的选择。并且这张我为什么会用圆的呢？特别巧合，那么这个圆顶选的时候呢，这个圆心正好在人的太穴上，也就是说人的思想，它和天空宇宙之间有一种这样的联系，它就像雷达似的，从这儿放射出去，再从这儿回收回来，回来之后，还是这一点，特别巧合，而且这些个枝叉呢像一张网一样，也是跟头有一种联系。这些黄的叶子的这种节奏在上面起到了很好的作用，这个团状，这个圆，从形式上这个圆和那个圆都特别吻合。人物对称放在最中间，我常常把人物都放在边上，这张却在中间，两边是树。用色非常单纯，这既是生活的感受，也是对颜色的理解，黄白再加上蓝天，基本上是这三种颜色，单纯很重要。

徐：当时我记得门作成弓形，弓形什么意思？

何：刚才我讲的就是弓形，天空是球，当我们看天空，它绝对不会被看成是方的来，一定给你这种感觉。我们没有办法去画那么大的天空，所以这种感觉与天有很大关系，人物放得很低，然后上面天空很大，视平线放得很低，后面的山都压得很低，以前后面还有一块黄的有白桦树的山头，后来都被我用蓝天压掉了，让蓝天一大片有无限的感觉，男人的心像个地球，女人的心像个宇宙，深不可测。她们的幻想太多了，有时我就在想可能我的心像个女孩一样幻想的东西太多，好像这一生我都为女孩活着似的，表达的都是她们的思想。可是呢，又恰恰因为我是个男的，那么对女人的理解，那种兴趣、感觉可能比女人更深。

徐：我是小写意看的多，这种我觉得工笔和小写意有点结合。这种方法，本身倒没什么，关键它创造的这种境界。境界太重要了。另外这种画树的方法，应该说有，但画到这种程度，它给人一种美感，但不喧宾压主，而且又有自己的重要地位的把握。

何：王国维在讲诗的时候，主要谈的是境界，也就说艺术，境界第一。

徐：按我的看法，我感觉越往后给我的感觉，境界，还有技法，达到炉火纯青这个地步，越往后越好、越厚。前面那些开始觉得很好，但跟后面这些比，感觉前面那些还有一些痕迹，但后面没有痕迹了。

何：你看我中间那一段画的《十九秋》、《山地》，花的时间太多了，所以它们还具

素描稿

备精典，后来画的《夏》、《清明》啊，有的作品，到现在我都不好意思拿出来，要一起展可以，单独拿出来就不好。后来逐渐对艺术理解的透一些，认识的东西多了，特别能上升到理性上来认识问题，对于境界问题已不是一个自然状态，理解的多了，联想可能更好一些。那么喜欢收藏文物，喜欢玩这玩那，这样对人懂得什么东西好，什么东西厚，懂得品位，对人太有好处了。再读一些书，越来越对品位这个东西从本质认识加深了，加深了一种能量。所以，后来画的画，更趋深沉，你看那个《桑露》虽然不太成功，它从色彩、色调上讲有点闷，但是它是有优点的，在人物上画得非常厚重，工笔画画得那么厚是非常难的，很深入，也看出我已不再是８４年的我了。现在精力没再投向工笔画上，做了很多的小写意画，我画这种画有两个目的，第一个，作为一个画中国画的人，不能特别偏，一条腿走路，说我只会画工笔不会画写意，那那还不是一个真正的中国画家。第二你不懂笔墨的话，你对中国画很多精神你不理解，对它的美学意义也不会理解，那么可能用西画的观念、观点来画中国画，所以我必须进一步来理解中国画，必须要懂笔墨，必须多学习。这样多少年过来以后，画了这么多年，我发现我有很多的问题，很多由于画工笔画产生的对中国画的笔墨上的认识问题，比如那种纤弱，当然现在是大家作为一种风格。我很可能以后慢慢找到笔墨的语言，那么这个东西对我画工笔很有帮助，工笔画也不能总是做，将来工笔画中也要有非常磊落的笔墨出现，非常磊落的写意的笔墨在里面，这时候，那个工笔画出来才大方。一个人画的东西气质里头，绝对不是在那儿苟苟且且地慢慢对付出来，而是那么精细就往上干，真是往上干。那么精细的东西往上干，我不画写意画，我敢往上干吗？我没达到一个很有把握的功力，那点功力不是说每个人都能随便往上用的。你看过去天津有个叫张其翼的，他的工笔画是工写结合，那工笔画画得非常大气。工笔画一定要考虑到它的气派，要不它会画得非常纤弱。这种纤弱的画太多了，我们不必谈这个，我们要解决的问题就是它的气度。工细问题也不在话下，对于我来讲，要解决的问题也不是工细问题。一个是它自身的含量——它的内涵；一个是它的气派——它的视觉冲击力，这是我要解决的问题。当我的写意画画到一定的程度，解决了一定问题，你看我回来再画工笔会怎么样？有很多中国画的问题我没解决，所以我一定要解决，这是一种互补。你看我这两年不出作品，很狼狈，但是我画了许多的小写意画，画了很多，题材也都是女孩子，有点意境啊人情啊，那个东西对我走向市场很有帮助，对于大家收藏，很有帮助，大家如果收藏我的工笔画，第一，我不舍得卖，我也卖不起，大家也买不起，然后卖掉之后我什么也没有了，我什么都不是了，而且，多少人能有我的画？可是我画写意画呢，很多人都能收藏，这样，对我都有帮助，

　　徐：你感觉在天津内、天津这个文化环境对你有什么影响？

　　何：天津，也有一个好处是相对闭塞，比北京封闭，但是给你一个冷静的思考空间，我们可以平心静气的做东西。而且呢，在我们天津，在我们学校，中年的、青年的，有这么一群人的品位都很高，都有一定的水平，凝聚在一起，互相之间都有帮助，陈冬至、白庚延、李孝萱等人，对你要求非常严格，有问题直接就批评，即是同事关系，又是师生关系，所以这个老师他永远都给你很多的指导，尽管现在我都工作快二十年了，但是在他们面前，我还有很多没有学到的东西，都是人家的长处。我们有一个这样的气氛，谈话实实在在，我们可能谈艺术语言，可以互相批评，也可以批评老师。我们在谈论艺术时，不分师生关系，很坦诚，可以直接谈。但是天津这一个大的文化氛围不够好，但好在我们经常在这儿（指北京）。中心还在北京，看什么展览，都是在北京，是中心，北京有那么多的大家、名家、理论家，互相之间都有那么点沟通，帮助很大，北京的展览很多，现在资料很多对学习的帮助也很大。一张画的形成不仅仅是靠一个好的形象，找到一个好形象其实很容易，但想画出一个好的境界和意境，非有一种好的形式来支撑，实际上境界是靠形式来解决的，也靠人的自身的造型来解决，人物一定要有一个好造型，造型本身有意境，这是一方面；再一方面它的背景，画面的形式都是造境的一个重要的语言。那么我们在感受画的时候，一定要同时思考几个问题，它的形式感，它的手法、造型以及画完的效果，这应该在脑袋里形成一个意念，这么一闪，那录成在脑子里就形成了。就是一个画家要同时思考几个问题，什么最快，意识最快，马上一下就形成了，所以找一个人物造型容易，找一个好的形式能支撑画面却特别难。你看我画的《酸葡萄》，我不是从人物入手，我许多画都先画的人物，却无法补上背景，没有好的形式与人物相配，一上去，就把人物破坏了。那么《酸葡萄》是从一个偶然的机会得到的。我在上课的时候，我们上课不是总讲话，我从窗口往外看那个花园里的葡萄架，上面有几条白的杆子，葡萄架爬在上面，我往下一看，它那几条横线，平行的直线，一下给我形

作品素描稿

清明　1985

式的感受，特别醒目，然后竖的绿线，然后加上透视，有一种斜线，整个画的形式结构还是中国画的过去的一种结构。必须先对形式理解，你才能联想到中国品味的这种东西，所以这种形式、结构、透视、平行垂直，当时一闭眼睛，我经常联想就闭眼睛，不让别的东西再进来，然后再画一张小草图，随便勾一勾。就是这样一种灵感，成了，人物在里头，把这形式一摆，根据这种形式来安排人物的节奏，一下就成了。根据这种节奏，再去寻找模特，这也是一种创作方式。当然我这种人物排列还有遗憾，还不是很舒服，但是作为画面的形成就这几条白线，成为画面主要的形式美感，然后绿叶子爬上去，打破这块白，这块白通过去，既具有中国古典美学的成份，又具有现代感、现代直线的一种形式美感。

徐：可以再谈谈创作那个穿黑花衣服的女孩的那张画。

何：另外这个人物本身就应有境界，人们往往一提境界，非得风景才行。任何事物，你画任何东西都有境界，静物也有境界，就看你靠什么，就是它的形式美感，它形成一种节奏，本身含有境界、诗意，当形式具有了境界的时候也就具备了思想，这就是美学的价值。雕塑，我特别爱看、爱欣赏，雕塑是一种非常单纯的语言。就因为是独立的，没有背景，没有色彩，只能在人物身上下功夫，打主意，因此造型上特别下功夫。因此我从他们身上学习，去学习雕塑家，特别讲究造型，比我们画家讲究得更多。油画也是，我从他们身上学习，我们表现的人物，我画的人物，你看我画东西是写实的，可写实不是说我画的就是那个人，我画那个人的同时，实际上我画的是自己，因为你画的对象不一定你非得了解她。按以前的说法，同吃、同住、同劳动，思想感情近了，对人有一个的真正了解，然后你才能表现出来，这是另一种方式，我不说它对不对，起码我理解，不一定是这样。我需要的是一种形式的东西，而它的内容是我自己的，而我这个自己已经形成了半辈子。我的爱好、希望、幻想、理想，我心中的造型在我心里贮存着，那么当我看到这个人，她是可以和我的心灵沟通的时候，可以表达我的心灵的时候，就够了。她有造型，她滞呆的那种感觉，在别人看来似乎乎的，在我看来是艺术上的一种情绪，很好！我看到的别人不一定看得到，这就够了。我有一张习作课上画的，就是一个普通模特，大家画的很多了，但我画这模特不一样。第一，摆动作，是按我自己的一种理解方式来摆的；第二，因为这个人不是很精明的那种人，她有种傻乎乎的那种稚拙劲，恰恰是画中人的一种感觉，而且是现代人画画的一种感觉，不是那种年画的感觉。第三，她骨骼，她的造型都很有趣味，很有意思，按正常人，觉得她长得有毛病，那画中自然不用我变形，很好，她很完美，鼓鼓的眼睛。我去画她，那我根本不管这个人真正的气质是什么，真正的职务是什么，她的思想感情是什么，我不管那些，她恰恰表达了我要表达的东西。所以我带着激情画，画那张习作，画得非常好，那张素描稿本身特像西方的大师素描的感觉，特别精典。为什么，不真实，跟生活当中特别不一样，不真实不庸俗。过于真实很庸俗，什么真实，画大像真实，像照片，特别像，但很庸俗，艺术不一定真实，但是它永恒。从素描课我画完这张画就特喜欢，那张素描本身就特别好，然后我在画这张画的时候，那种感觉很好。后来又上课，又画她，但画不出来了，因为我画她那个时候是第一感觉，我不熟悉，不认识她，她只是感染我，很有我想画的那种意思，我抓住了。后来我认识了她，懂得了她，她一说话，天津口音，很庸俗，很没意思。然后，我的联想都没了，她和我理想中的东西不吻合了。然后，我再画时，我倒是画出一张，但我到现在一直没曝光，就是没敢拿出来，没画完，突出的一点"俗"，我竟然画得那么俗，虽与穿衣服有关系，这一点我又联想起来，所以，这个模特和画家之间的关系，实实在在画的是自己。

徐：实际上你怎么选择，怎么摆，怎么处理的，完全取决于你自己。

何：越来越感觉画的女孩就是在表达自己，符合我的一种理想。

徐：追求一种纯洁、纯净的理想，理想和观念的化身。

何：纯洁太可贵了，为什么要画这么多纯洁的少女？少女是纯洁的化身，那个纯是感人的，特别在这个时代，那么多的不纯洁的女人充斥这个社会，更加感觉到纯洁的可贵。再没有比女孩子天真、纯真更可贵的东西了，因此我表达这些东西不会厌倦。但是我表达的题材面还是狭窄了一些，作为我个人的发展，就该扩展一下题材面，再从形象个性上多表现出一些东西，这是今后应该努力的。因为画女孩子画不好就容易庸俗，我不想让自己的东西有商品化的嫌疑，我已是在钢丝上走，走不好就会掉下去，尤其都是在别人左右着自己，自己没办法左右自己，所以时间变得太少，没有时间看书。以后就得少嫌钱，多画画，当然钱也得嫌，否则就无法保证自己的创作和生活，因此我现在

作品素描稿

就创造好条件，后半辈子我就有希望，有信心越作越好，我现在离我的理想差得还太远，看以后能不能战胜自己，我也不怨天忧人。我的原则就是你谁也管不了，只能管好你自己，如果有人问我"你成功的秘诀"，我只能说"管好自己"，不要跟别人比，弘一法师说过"时人无争"嘛!"不让今人视为无量，不让古人视为有志"。跟今人比没有意义，你只有跟古人比、跟大师比，超越他们，这才是人生的真正的目标。

作品素描稿

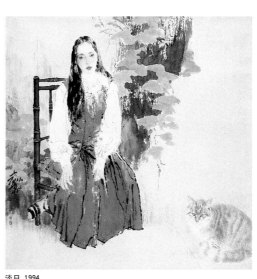

淡日 1994

隋建国访谈录

采访人：殷双喜
时　间：1998 年 7 月 1 日下午 4:00
地　点：中央美术学院（西八间房）隋建国雕塑工作室

殷：我以前说过，中国雕塑在中国现代艺术进程中始终处于一个边缘状态，和西方现代雕塑有类似之处。但在 1994 年，你和展望、傅中望、张永见、姜杰五个人一起举办"雕塑五人展"，这个系列个展使我看到中国雕塑内部的重大变化。我个人认为是中国现、当代雕塑史上一个重要信号。雕塑从传统的，当然是建国后我们自己的传统这种学院性、主题性、歌颂英雄、纪念碑性转化为当代意识形态，对这种中国现代艺术或当代艺术标志的出现，你有什么看法？或者说你能不能界定一下中国现代雕塑处于什么样的状态。

隋：那还是将历史回溯。留法的带回写实，但很明显在当时的中国不是很协调，留法的解放后基本上没有什么创作，哪怕正统的主题性的也很少。

殷：那是那种教学的东西使他们不能做？还是环境不允许他们做？

隋：我觉得是他们在法国学的那套东西，那种纯粹的艺术到中国来，与当时的中国不协调。当时的中国的政府，中国社会不需要那种东西。它需要一种教化、一种大干特干，鼓舞人民的东西，那种在法国艺术里没有的东西。留苏的合适，因为我们当时就是全面修学苏联。其实我觉得是苏联雕塑家将法国艺术进行社会主义改造后传给我们留苏的先生手中，他们带回来正好使用，做了不少东西。其实我接触他们，他们也比较压抑，他们想做的东西当时在社会上也不是特别受欢迎，因为他们回来后已是 60 年代以后，社会已浮躁了，哪还需要这种东西？再后来就是文革。文革更是大家都别做了。文革前四清有一阵，号召所有艺术家下乡，接触社会，改造自己思想。那时出了一批东西，就是所有艺术家下到农村、工厂去。

殷：比如《收租院》。

隋：对，《收租院》是最典型的一个。吸收民间方法，让老百姓、厂里工人尽可能看懂。那种东西，我觉得最成功的就是《收租院》。文革不说了，文革后就是改革开放，就是 94 年前这个阶段。70 年代末，78 年 79 年，改革开放开始，到 94 年十几年中，中国是很开放，但是呢，我觉得那时中国艺术基本是在把西方最早流传进来的从印象派以后慢慢地吸收，一直发展消化，消化到 89 年那个美术大展。但雕塑，比较滞后，比较简单，有个变形期。一开始说开放，大家开始做人体，做了后觉得不行，又受机场壁画影响，拉长、形式化、样式化，觉得那就是艺术，样式风一过，觉得那也不行，开始学点抽象，搞点构成之类，当然都不是很地道，稀里糊涂过来的。就是说整个雕塑一直没有和当代文化思潮挂上钩，也没有主体性，总是找不到自己的位置。94 年，我觉的是从 94 年开始，所以我们把这个展览叫"雕塑 1994"，我们觉得这应该是一个转折。这个展览的起因其实是当时后"89 中国新艺术"在香港，后来又去加拿大、澳大利亚、美国展出，连我在内只有三个雕塑家入选，另两位就是傅中望和张永见。我们觉得：我们三个是不是该办个展览？然后他们跑到北京来开始筹划。当时想把展做大一点，我们觉得三个人语言都比较成熟了，应该做一个好的展览。当时设想得还没太明确，是一块儿展好，还是一个个展好。后来觉得还是一个展。那么在这个过程当中，展望、姜杰和我们一聊，他们也有很好的作品，当时我们的意思就是如果展望、姜杰加入，这个雕塑就全了。为什么说全了呢？因为我、张永见和傅中望基本上是抽象的雕塑，以材料为主，到底是否为严格的抽象就不说了，反正基本以材料为主；姜杰和展望是比较写实抒情的，我想如果把这两个一块儿做，就确实有了某种代表性，就能把中国的雕塑真是放到一个转折点上去。

隋建国接受采访

shadow of hundred years

《中山装》草图

殷：你的雕塑当时一下子就进入金属、石材两种材料的对比、切入、置换这样一种关系的研究。它在你亚运村雕塑的前面还后面？

隋：后面。亚运村是90年。

殷：噢，亚运村早，但亚运村时你已经注意到石材的特性了。

隋：对。真正注意到石材的特性是89年。

殷：那么在历史上雕塑使用石材很普遍。国外很多雕塑就是用石材。但你选取的石材却是尽可能少去改变它。

隋：是。

殷：但是你又选取石材，很沉静地在其中某一个部分置换，你的想法，我觉得不会仅仅是从材料中寻找美感，而是有种意味，有种深沉的东西，是否就是我们所说的"东方意识"？还是你一开始就转向一种东方理论观念对待"金木水火土"基本物质材料有新的认识？所以你的作品出来后，我们觉得比较现代，有一种西方极少主义标志味道，但又觉得它那钢筋、铜管中有一种很强的生命性的东西，让你觉得不是冷冰冰的极少主义、抽象主义雕塑，你是不是自觉有这个想法？还是无意识的？

隋：我做这批东西是90年开始的。当时89年大家都比较浮躁，后来大家又比较压抑。觉得前边那种浮躁的心情有些问题，那就开始反省，把以前看过的书从头再看过一遍，大概两年时间。在那之前我做的雕塑都是表现意味比较强，如一些人体、肖像。当然我有一个天性，对材料比较敏感一些，靠材料来表现，那是有意识的倾向。后来看，那些东西太外露，对外指向太多，觉得应该更沉静一点，这时就发现了石头。石头又冰冷又沉重不吱声，其实可能是最好的状态。这个想法的根源应该追溯得更早。在我86年来北京之前，那时正好是全国性的"寻根热"，研究气功、老庄禅宗的特别多，那时很有名的一本书叫做《现代物理学与东方神秘主义》，就是说现代物理学和东方神秘主义最后走到一块来了，当然那给大家树立了自信，就是说东方的哲学、美学有它的根据，有它的高超之处。那种寻根是很容易走到这儿来的。

殷：我要问的就是两层意思：第一就是你在当时是否想要为雕塑，至少为自己找到一条出路？就是你认为已有的雕塑在某些方面已经走到一个死胡同，你很苦恼，在寻找一条出路，这个问题涉及到你对已有雕塑的看法，是否它的表现力在新形式上被局限，而要寻找新的表现语言；第二个就是你是否在寻找的过程中认为东方的传统，包括它的哲学、文化思想在未来世界的格局中是否是中国雕塑一个可行的方向，或者说是雕塑的一个创造性资源。两者涉及到两个问题，一个就是中外交流的可能的路数，一个就是中国当代雕塑的可能性。我们说"中国画危机"，实际上雕塑也是处于这样一种危机状态。城雕一蹶不振……

隋：根本谈不上艺术，处于一种不自觉的状态。

殷：而学院雕塑又比较沉闷，一直在人体习作之中，找不到出路。

隋：找不到出路。

殷：我的问题就是这两个。

隋：我在谈的过程中会叙述出来。我当时卷入这种"寻根热"中，对老庄、禅宗特别有兴趣，我确实做过试验，用手边最普通的材料，陶、泥做过实验，确实有收获、有心得、有作品。但当我，那是85、86年，觉得在山东已经很受局限不得不到北京来。考研究生来了之后，读了很多书，看了很多展览，发现庄子有问题，发现他所谓最高境界，当时我下了一个结论，就是庄子所谓最高境界就是"植物"人。你什么也不要想，一切顺其自然，是吧。来北京之后，我当时把庄子彻底放下。在这之前，我确实有很多摸索，到了这儿彻底放下，等于就是对中国古典哲学审美可能性我持一种否定的态度，这与北京环境有关系，北京思潮流派很多，整个艺术界很活跃。我觉得当时那个艺术是对社会一种直接对应，我也顺应了这种思路，当时我对庄禅否了一下，我认为庄禅最高境界就是"植物"人。当然这个说法肯定有问题，当时我就这么认为，所以会放下。一直到89年之后，沉静下来之后，我那时也不是说觉得庄禅有道理，但是当我遇到石头的时候，因为那时我已经对石头有感应了，遇到石头之后，所有这些强烈的背景一下就运用上了。当时为什么一开始就会用金属和石头在一起？其实在这期间对西方甚至亚洲汉文化圈中的韩国、日本、台湾艺术接触不少。我又去过日本一次，看过日本石雕、抽象雕塑，是蓬蓬勃勃的，但是当时我的感觉就是没太多意思，看多了就头晕，当时我做石头第一个意念就是绝不在石头材质与造型上考虑问题。我觉得日本、韩国接近，大家比较接近，没有做不到的东西，角角落落每个人都找到一条路，死往里做。当时我觉得这只是二、

殛—欢乐英雄　废旧的工业橡胶、枕木、铁钉　1996

草图系列之一

草图系列之二

结构系列　岩石、金属　1992

草图系列之三

草图系列之四

草图系列之五

草图系列之六

三流艺术家做的事情。

殷：94年展览后，95搬迁，你和展望一块儿成立工作室，你们做了一次类似行为装置的活动，粉红色的人体，你在其中拍照，本人作为作品中的部分，这属于心血来潮玩一把？还是你已开始意识到单纯的孤立的静止的架上雕塑是不够的，意识到雕塑从架上围着参观已经到开始空间的创造，创造一种艺术空间。后来你转向枕木系列，看起来像极少主义，但实际上观念性强，已经从材料转向观念性和准观念性，这是不是又是你95年以后新的想法和研讨？

隋：94、95年有内在原因造成了变化。当时，我发现石头就觉得根本不用在造型上考虑问题，因为当时我在美院读研的感受就是，美院的看家本领就是人物形象的造型，造来造去几十年就这么些东西，如果要用这种写实雕塑表达我的感情，当时我的毕业创作做过尝试，做了一些失重，失去平衡的人，我觉得还是表现主义的东西，表现我个人一些生存感受啊，困惑，生存状态，差不多是一个社会的状态，我觉得，我找不到更好的路。于是我才回到山东那个思路上来，这就是我当时对雕塑的一个看法。那么多人做城雕、人体我觉得没有一个是真正和整个当代思潮切入的。当时我在89年开始做石头，也不是马上切入。一开始我觉得还是有种材料肌理的感觉，就是我找到一种结构方法，金属和石头的结构，这样不断做下去。但如果一直做下去，就会变成形式游戏。这样的形式游戏，在当时，我认为已经是了不起的，为什么？就是总算找到了一条路。这类东西应该不能算严格的抽象雕塑，咱们就把它当抽象雕塑来界定，总算，找到一条我自己做抽象艺术的道路，我不做造型，当我把金属的东西放入之后，它就合理了，形成一种结构。我觉得在当时也算了不起。当时我印象中，那时傅中望的榫印结构已经开始做了，它那结构从抽象形式来说，从结构来说，甚至从他选择的符号来说，我觉得很有意思。等于是我在大学学的雕塑，在美院读的研究生，我所有写实的概念没什么用处，于是我只好回到原来，寻找一种表达方式。但这种不断变化如金属与石头不断变化下去后我发现，这样就变成平面的展开。后来石头做多了，堆在我工作室里这儿，那儿，我发现真能打动我的，就只有一两件。我觉得艺术如果只是这样纯形式变化没什么意思。于是开始寻找到底什么样的东西能把内心感受表来出。94的展览可以说一次突破，它脱离了只是形式、样式上的平面展开，进入一种表达内心感受的状态，如你所说的枕木，还有用钢筋把石头网起来，还把石头放在一个铁盒子里，我觉得还是上了一个层面。到95年，我得到一个联合国教科文的奖到印度，我发现如果一个人的作品个人性太强，就不利于交流。同样在中国，大家的生活、自下而上背景差不多，你的作品易于被接受，可在印度，完全是两个文化背景，就很麻烦。我觉得一个作品如果能让别人更多地进入，是更有意思的事情。在印度做了一次尝试。带着这个想法我回来，跟展望、于凡谈起来，觉得还可以再找到一个表现空间，让别人进入得更多，艺术家不要表现得太充分太多。当时我们的宗旨就是要做一些不是太艺术的东西。通过做不是艺术的东西而找到艺术新的可能性。美院搬家是一个视角，世妇会又是一个视角，第三个计划是当时美院画廊要拆（到现在也没拆）。我觉得这是一个开放的过程。我们三人工作室的工作对于我打开思路，作一种不是太个人的东西，是很重要的。

殷：接下来是不是到1996年的《殛》。

隋：96年的《殛》有点又回到94年做石头与枕木的感觉。96年春节我母亲刚去世，当时心情特别灰。因为对生死问题的考虑，一般人看文学书不会有太大感觉，没有切身体会，当你身边的人有一个去世，就觉得它变得非常真实，非常近。当时我想我可能再活二三十年，还能干多少事情？（心情）一下子变得很灰，所以当时作那个《殛》也是因为有这个背景。通过《殛》和《记忆空间》这两个系列，我基本能把握作品的力度和规模，它使我有一种自信，所以整个96年间，基本在做这个东西。差不多6、7件，在国内外、韩国、日本都有。虽然形式与"记忆空间"那一类不一样，但符合我的感觉。我的作品和张永见的相比，他是完全外张，在我这儿我就不是那种攻击性的人，可能比较内省一些。我觉得所有事情，我自己首先是有责任的，所以我的作品我自己觉得是一种被压抑后的表现，表现得比较内敛、冷漠，但力度比较够劲，所以我也喜欢这种感觉，我找到了这种感觉。

殷：接下来97年到澳大利亚做了一批中山装，这个才发表时我是很吃惊的，因为我觉得它正能够迅速地变化，而且很快找到一种形式，中山装反映不错，我听了一些画家评论。我当时在想你做那些石头的时候，借助材料从抽象入手，没有明确的社会性指向，可以考虑一些哲学，比较玄学的东西；但做枕木，作《记忆空间》时的有一种对材

料强制性组合、控制；到《殛》的时候，又是三十万颗钉一颗颗敲进，外力的东西，不叫暴力，而是强加于材料的，一种本身以外的东西，给人一种不可抗拒的感觉；又到中山装，我感觉，您的思路不是，一步步从远古宏观的东西切入当代生活，甚至中山装这种符号给人感觉是否你对政治有兴趣，我这个理解不知是否有误解。因为对一般人而言，中山装是很明显的政治符号，而你却选它而非躲开。现在对待政治符号有两种，一种是迎上去，尽可能窃为己有，贴到自己身上，就像原来戴毛主席像章，满身都是。但这种东西只要把它剥掉，就什么都没有；另外一种就是避之不及，觉得政治符号太明确太强烈，一个人无法把自己的东西灌输进去，这个符号既无法打碎，也无法强迫消除人们对它已有的概念。所以我觉得你是给自己出难题。

隋：对，我也觉得是。

草图系列之七

殷：你是不是越来越有社会责任感和早期那种表现不一样，你是专业的，但仍对社会负有责任，一种文化的责任，而不是一种一般社会改革的责任。

隋：这个问题，中山装，我的进入有两个原因，一个是外在的，正好96年开始，第二年又马上迎接香港回归，社会上有一种反思思潮，回顾一百年，香港怎么出去的，怎么又回来了？这一百年怎么回事？很多书，资料都出来了，我本人即在思潮中，看看香港怎么出去，回来后会怎么样？这肯定得看历史。我在看历史过程中发现中山装是一个特别好的符号。这与我当时正好去了一趟中山市有关。当时他们请我去设计市标，这个市标后来没有设计成。当时我去了中山纪念馆，后来又去台湾去看看国父纪念馆，那让我对一百年有个具体的看法，这种看法落实在中山装里。中山装有一个演化过程，孙中山把这种衣服当成差不多一种革命的现代化的象征。这个符号从孙中山开始，我认为中国所有激进的革命青年或者有志于救国的各种各样的人都以中山装为标志，穿着它就是接受孙中山当时救国的思想。实际上这个东西到香港回归等于是结束了。我比较注意在影视媒介上出现人物的时候身着中山装，邓小平是最后一个，而他也是在香港回归之前去世的。这是一个外在原因。内在原因对我个人来说，我从90、92年开始做各种各样的作品，我要给自己找一个根据：我做作品干嘛？我做艺术干嘛？我想了很多，因为关于艺术干什么用有很多说法，我觉得一种说法能说服我，我至少可以记录我的生活，我的生命存在，我自己的生活感受，在这样一个基础上，我来做自己的艺术。然后非但我了，还发现要能更好记录我自己的生活，所思所想，我觉得差不多是利用艺术这个手段，把生活从头翻着看一遍。我受过很多年社会主义教育，但是在长期封闭状态下的这种教育，我觉得肯定要有问题的。现在开放了，知道世界什么样，有很多东西需要自己反省。我则是借助艺术对自己的生命、生活进行反思，对自己的思路、思想的思考，艺术成了自己印证自己、挖掘自己的一个手段。从自我反省和重新认识自我来说，我就要不断寻找更直接有力的手段或符号，所以当我借港回归这件事发现中山装时，我发现中山装对我而言是最好的反省手段，我生命（我是56年出生），可以说完全是在中山装之下成长的，而且这样对我也对于很多人来说，虽然身上不穿中山装了，但是精神上却有种脱不掉的感觉。这是我要解决的问题，所以我觉得我是找到了一个比较直接的东西。因为这个社会符号不断派生的话，每个人都可能重新看到很多东西，它可能会在社会有一些作用。但对我来说，做它的动力主要是希望自我重新认识。就是说我把它变成很明确的一个问题。原来我老觉得我身上有各种各样的问题，但我现在发现我把这问题抓到了，抓到了其实就是意味着它不再是一个看不到的东西笼罩着我。我想，这个问题对我来说非常值，但是我一开始做发表的时候也没想会像现在这样，我当时只是想我已经特别熟练地进入那种做《地挂》、做《记忆空间》或做《殛》那种感受。我当时就是做一些小的中山装，做成铅、铝、深灰的效果，马上就找到过去那种感受。发表展览后，等我回来仔仔细细看那些发表的东西我发现其实还不够，里面还有太多我个人的东西，虽然大家都能看出是中山装来，但个人的东西还是太多。我回来又做了一个，做了一个一米多高的，做完后发现还不行，还有很多粗糙的笔触，只要有一点笔触或者塑痕，就能让大家感觉艺术家要表现什么。我认识到中山装我不需要表现什么，只要把符号清清楚楚摆在那儿，每一个人都可以进入可以找到自己的表现途径，而我则是尽可能少妨碍别人进入为好，这就是现在的样子。

草图系列之八

殷：现在有编辑说看了你的作品，在别处看到另一件真正的中山装，认认真真看了一遍，说由于你的作品让他换了一种眼光来看中山装，这可能是你没想到的。

隋：对，在做中山装时我也仔仔细细看了中山装，就是从孙中山开始，到蒋介石穿的，毛泽东穿的，一直到一个普通老百姓穿的中山装，仔仔细细看了，到底它是怎样组

草图系列之九

草图系列之十

成，有那么多内容，凝结了那么多东西，怎样把那些历史的、社会的、政治的、人生的东西弄出来。如果有人看了中山装后，马上想到自己当年穿过的中山装，我觉得一下子他就投入进去了。

殷：就这个作品来说，它采用的塑造翻模、玻璃钢的技术都是已有雕塑的，并未做技术上的创新，是吗？

隋：对。

殷：那就是说对你来说，雕塑经常是这样一种情况：已有雕塑的技法和基础材料是相当多的。对雕塑家来说，重要的不是停留在一种语言上和技巧上，而是对语言进行挑选，让它适合表达你的想法，观念的东西。是不是对于雕塑家，眼前最重要的观念是第一位，技术没有传统雕塑显得那么重要。

隋：这有两种对立的观点，一种就是认为艺术没有什么原创性可谈，艺术家只是把以前的东西找一个更好的方式来运用；还有一种就是坚持还是有原创的东西，寻找更好的原创性。这种争论，我想，它肯定无休止。

殷：上次韩国李昌洙的展览，我很仔细看了你写的前言，而且我也看了作品，我们是不是有个共同的感受：他的作品如果在技巧上粗制滥造的话，绝对不会有现在的展览效果，也就是对他来说，他的这种语言的追求在某种意义上是根本性的。

隋：对，我觉得他的作品的说服力是建立在这种铸造技术过程可信性上。它的可信性在于它是实物直接铸造出来。如果他的作品是用手做出来的，那大概就可以不用看了，因为有的人可以做得更细，有的人可以做得更粗，没有什么可争论的。但因为他是直接用实物铸造，跟塑造完全脱开，那它就完全不是造型的问题。我的中山装，也不是一个造型问题。我想如果这个中山装可以做好，就是我尽可能抹掉原来大家认为雕塑家该做的塑造啊，通过塑造通过对某种造型的偏爱，把你的个性发挥出来等等之类的古典或正统现代的问题，这个问题在我这儿已经不重要了。我觉得我只是把中山装完整地呈现出来，尽可能少干扰，就完成了我的任务。

殷：但，现在中山装越做越大，体积感上，有种抽象主义，极少主义的外形，像山的联想，像一种洪钟的联想，像一种空瓶的联想，会让人产生很多。

草图系列之十一

隋：产生很多联想。这时我觉得以前做写实雕塑的体会或者做非写实雕塑的体会种种所有都一块儿起作用。就是说，虽然我没有特地，但它暗地里都在起作用。而且我想，这个中山装，现在我当然是把它当作一种符号来做，我感觉它可能会成为我切入写实雕塑的一个线索，我感觉是这样。因为我做中山装在不断减少我自己的特性的时候，我个人的印记和符号的时候，我发现我变得越来越自由，我感觉就像运用我过去运用石头、金属、胶皮、枕木，我已经在运用写实的整套审美与技法，写实雕塑在我看来已经变成我的一种媒介，我想这对我来说是一种全新的体会，所以我觉得我可能会找到一条切入写实雕塑的道路，我把它像用一种媒介来用。

殷：是否有一种久别回家的感觉。突然发现原来有个家，出去走了一圈，回来用新的眼光来看，挖掘。

隋：对，它变得很容易，这很奇怪。当然这种容易，我想和中山装这个符号有关系，它非常明确，于是你个人很多东西都不用加。

殷：那你现在走的路是尽量减少在作品中突出自己。

隋：完全消失。

殷：是以你个人感性的不在场来达到艺术精神的在场。

隋：对对对，而且我要求作者在场，要求观众在场。

殷：要求观众还是通过作品和你交流。他知道潜在的作者像幽灵还是在场。

隋：就看他能不能体察到，我在尽量避免，因为通过做中山装的过程，我体会到这个。沃霍尔在谈到他的艺术时说"人是机器"，他是机器，只是在不断复制而已。那么在我所看到关于谈论沃霍尔的文章中，一般说波普尔说"人是机器"是讲工业社会，大工业社会对人性的一种压制，或者说一种对个性的泯灭。但我通过做中山装体会，我认为他说"人是机器"更多的涵义，其实就是艺术家在古典艺术艺术现代艺术中一再强调的艺术家个人、个性不断地从作品中抽离，说艺术家是机器就是说他的个性不重要。沃霍尔用丝网作可口可乐他就是用直接尽可能的符号呈现给观众。观众每天生活在这里面，对它很容易进入，有很明确的看法，这时作者完全退出了，对观众来说这正好。

殷：这时，作品到符号后面，是否是说作品对符号无能为力？不能对符号再作解构工作或重组工作？

草图系列之十二

隋：我觉得它恰恰是可以比较自由地来做，我觉得它更自由了。

殷：那么贯穿你一系列作品，我刚刚试图问你是否从一个较玄的、形而上的，切入当代社会具体过程？贯穿这一系列作品，你到底在追求什么？是单纯社会责任感？还是对雕塑艺术？是从艺术史发展的一种信心还是一种提高。

隋：我认为最重要的，对我而言，还是一种对于自我的认识反省。我想作为一个艺术家是比较幸运的，我有一个手段、途径来认识自我，我的生命，这是特别宝贵的。我想这些作品可以使我对自己认识得更清楚些，挖掘得更深些，不断发现一个被遮蔽起来的"我"。我想这是一种自我解放的过程。说到它对艺术，对雕塑到底起到什么作用？我觉得作为一个艺术家来说能把自己内心挖掘得比较好、比较深，把这个自我解放的过程呈现出来，把它客观化，我觉得这是艺术对于人所能起到的最好的作用。谈到它对中国雕塑的作用，我想我做的雕塑应该会起作用。我这个中山装的作用就是，有人在雕塑里比较明确地运用符号，我觉得这有意义。

殷：以往是在平面里大量使用符号，雕塑是始终是一种经雕塑家之手自己创造的东西，现在将符号本身放大、复制，我觉得确实是切入一种当代的状态。所以我想你这些艺术创作可能会形成你以后一个比较稳定的艺术思想，那么现在你对雕塑，对中国雕塑现状以及可能的发展，有没有自己的想法？如果方便，你能否谈一谈现在中国雕塑教育与现在创作教育之间，我们说联系也好，断裂也好，鸿沟也好，它们之间衔接的现状。因为我知道你是中央美术学院雕塑系第六届的主任。做为一个接近中年的雕塑家，对中国雕塑教育的变化有没有自己的想法。

隋：其实我在做中山装前，和较密切的朋友谈起来就觉得其实也无所谓雕塑不雕塑，关键是要表现自己的想法和感受。

殷：就我国的雕塑的现状，谈谈你个人的见解，第二个问题，你能不能对你所在雕塑系以及它所带来的中国雕塑的教育在九十年代是不是跨向下个世纪的转折之间，你有些什么想法，谈一谈。

隋：雕塑现状是这样的，现在这么多年，98年了，回头看94年我们五个人那个展览一下子很突出。去年97年的时候，我们五个人又做了一个展览，已经隔了三年，但大家来看的时候觉得好像94年那个展览就在去年、前年，结果发现这五个人还是很活跃。所以我觉得其实当时我们五个人的展能做起来说明这几个人还是成熟的，这五个人还是相当优秀的。当然现在还有新的雕塑家不断出现，但是让我来看力度还不太够。很奇怪，当时我们几个人一下子就达到一个比较成熟和比较完整的状态，而且规模搞得那么大，这就让很多人，他要追上来可能要花很多力气，甚至要花很多时间。

殷：我了解一些雕塑家终其一生都办不了一次展览。

隋：对，现在有一些年轻人在做，但是我看还要再过一段时间才能慢慢成熟起来。

殷：好象有一批新的女雕塑家的作品好像在写一些小女子散文。

隋：对对，这些雕塑家就是在美院学到一些写实技法，稍微一转换，比较能够表达自己的生活当中比较细腻的感受。这也算不简单，它至少对作者自己来说是真实的。因为现在学院这套写实雕塑的问题就在于，当你学了这套技法之后，你不能马上就把它转化成表达自己的语言，它是不真实的。

殷：这套技法原来的目标是为了大型的纪念碑雕塑而服务的吧？

隋：而且它从古典主义以来一直到现代雕塑，好像不太要求你表达个人的感受，它要求一种公共的，比较超越自我的东西。我想做为一个当代的中国人肯定不满足于这种东西。

殷：雕塑是不是一种抽象性和象征性比较强的艺术种类？

隋：嗯，从它的语言特点和制作过程好像是比较倾向这个方面，因为它需要很长时间来制作，另外还有材料。但是我想，它其实应该更好地表现自我。当然我现在觉得表达自我没有那么重要。我现在认为如果能把自己那种特别个人的感受跟整个社会的文化思潮结合起来，那是有意思的。这是我做"中山装"之后的新的体会。就是说艺术家的个性到底重不重要？但是艺术家的个性不一定就是只体现在你的塑造手法呀，只是体现在你的造型特点啊，只是体现在你的某种视觉偏好啊，不一定是这样。就像你刚才说的，当初选择某种东西的时候，你艺术家的人已经在里边了。现在做系主任，我刚才要说的就是现在看青年学生当中有一种东西会慢慢地显出来，他们会很快地通过进入材料，进入表现自我感受和跟社会思潮对话的一个状态。这也是跟我做主任，前前后后教育上的一些调整有关系。但是通过美院的这次80周年校庆，我发现，特别是我们在搜集资料的

草图系列之十七

草图系列之十八

时候，翻到1928年的雕塑教学，发现那个时候的雕塑教学和现在没什么大的区别，80年了，也还是做头像，做人体，临摹石膏像，然后做一个有生活的主题性创作。其实这80年当中，整个西方的现代艺术，从兴起直到最后发展到完满，然后现在进入后现代状态，西方这整个过程都结束了。中国当时就是五四运动启蒙的时候，对写实艺术的需求。到90年代我们还在做这个东西，还在考虑这个问题，我想这肯定是不能让人满足的。特别是接触到很多社会现实的问题，比如说，我们的城市的规划，建筑甚至于一些工业设计中都是因为缺少现代艺术中抽象造型的研究而处于不伦不类的状态。因此现代艺术的主体，抽象艺术这一块至少可以尽快纳入我们的艺术教育体系。但是这个纳入会有很多问题，美院四五十年代的写实体系比较封闭，现代艺术很难进入，就是现在我想把现代引入的话，我都没有足够的师资力量。然后，如何把现代艺术跟写实体系结合起来也很难办，在这个问题上，我认为雕塑肯定是落在社会后面的。就是说现在如果有可能让现代雕塑这一块进入美院的教育体系，那也是因为社会的推动、带动。如果你到一个县、市或某一个单位，他都是说"我要抽象雕塑"。因为他实际上都到国外看过了，他觉得这个东西能反映时代特色。其实抽象雕塑毕竟在学术上完成它的历史使命了，对于西方来说它是一个驾轻就熟、非常普及的东西，在咱们这儿呢，刚刚对它有所认识。那么说实话，就是那些接受抽象雕塑的这些市长、县长他们并不是真的理解，只是直觉地觉得这是一种现代文明。可是咱们整个教学里面就没有这一块，那么中国各城市的这些个现代雕塑咱们是怎么做出来的？这个很长时间就没人研究。我认为这是很大一个问题，大家都是从画册上、资料上，不断地拷贝，东拼西凑。所以呢，导致这些作品只是抽象艺术的一些皮毛。

殷：我们学校没有这个专业，但社会上却有很多抽象雕塑家。

隋：不光没有，全国都没有。只有工艺美院这个体系里面有，也只是做为一种立体构成，设计之类的东西。其实看整个社会的抽象雕塑，没有一个像样子的，那这个首先需要解决。这等于是被社会赶着走，推着走。

殷：成立"文楼工作室"是不是有这个考虑？

隋：对，其实这已经是院里雕塑系的一种要求。院里希望成立一个"文楼工作室"，在我来说则是借助力量来把这个心愿完成而已。当然，写实雕塑也好，抽象雕塑也好，都并不能保证你这个学生学出来之后能马上进入艺术创造的状态和跟整个社会思潮结合起来考虑问题。我想他至少可以比较平衡，不像原来那么狭隘，就像一条腿。现在两条腿，能不能走，也很难说。其实社会对艺术的要求已经不单纯是写实雕塑还是抽象雕塑的问题，那么整个艺术的发展，要求就更高了，

殷：问一个小的技术性的问题，据你所知道的中国艺术院校每年雕塑系的招生或者说毕业生有多少呢？

隋：美院是十来个嘛，八大艺术院校，各十个吧，八十人，但是全国还有二十三个艺术学院，就二十三个省市自治区都有艺术学院，艺术学院一般说都有一个美术系雕塑专业，这个雕塑专业大部分是隔年招，可能每个院只能招五、六个，那每年平均有两个毕业，这就有四十多个，一百多人。

殷：那据你所知道的，这些雕塑系的学生，毕业之后好分配吗？

隋：原来是社会需求量比较大，就是当建设部成立雕塑指导委员会之后，各个省市都是配套的，就跟计划生育委员会一样，中央有，地方也有，每个地方都需要专业人员，甚至到一个县里面都可能有，需要量就很大。但是经过改革开放二十多年，人员搭配也差不多了，另外所有这些毕业的学生他并不是在全国这样地渗透下去，而是希望留在更大的城市里面，积累更多，整个艺术、学术氛围也更好一些。所以呢，其实学生的分配，当原来前几年还管分配的时候，就有点不好分，这几年干脆就不管分配了。据我所知美院雕塑系的学生80%就是漂在社会上，但他有很多工程可以干，反正眼下社会对雕塑的需求量特别大。

殷：那跟绘画专业特别是油画专业相比，雕塑系的学生毕业以后生存的问题比较好解决吗？

隋：现在有的学生，年轻人开始尝试，帮别人做一些活，挣到一点糊口的钱，然后还可以做自己的东西。但总体比较难，因为它的生产周期比较慢。但油画不一样，油画虽然说分配不好分，但是现在其实有很多画廊都在经营油画，它有一定的市场，它的生活方式跟雕塑是不一样的。其实雕塑，要真正从艺术创造来谈论的话，那是最难的。今年我们一个研究生毕业，他的导师希望他什么都学一点，导师要他做的艺术就是他可以

草图系列之十九

找钱吃饭，但是呢他觉得那不是艺术，他要做他的艺术，他在读研究生的三年里已经想通了。

殷：这次的你们系毕业生的展览我看了一下，我感觉就是雕塑系这个算比较突出的，木雕做了很多，其它系的研究生我感觉很不理想。

隋：对、对，秘鲁这个研究生也不错，马丁色彩强烈，整个拉丁文化很浓，本科生也不错，看来在雕塑系内部比较顺，其实不是我个人的作用，教师甚至学生也借着这个劲往上上。

殷：基本上雕塑系的学生在创作上没有什么莫名其妙的束缚和压力是吗？你们还是鼓励他们自由创作。

隋：对，而且在调解这个东西，比方说今年的毕业创作一开始也是比较别扭。工作室主任希望学生拿出老老实实的主题性创作，那学生呢，就是希望借毕业创作这个劲儿搞一个爆发，搞一个一鸣惊人。后来我们做工作，就是作为教师来说，有些要求是合理的，咱们教的就是这一套，那么对于学生来说，你不要指望在毕业创作的时候一鸣惊人，毕业创作就是把你所学的东西做出来。你学过什么？你学过人体吗？那就人体；你学过硬质材料吗？那就硬质材料。然后如果还学过主题性创作，那就拿一个创作出来。除此之外你要有什么更大胆的想法，咱们有画廊，随便你做，你要拆墙都可以，就怕你不拆。所以如果这样的话，他没话说了，你有想法你就做，并不是不让你做。

殷：这个通道画廊一眨眼间也做了许多展览，对学生的眼界开拓很有帮助。

隋：两三年了吧，去年算了一下，一共有16个展览，由于凡来管。我觉得那还是太少。我说那今年我来管一下。今年多，现在已经17、8个了，估计到下学期还多。

殷：你出过不少次国，参加过不少国际雕塑创作营啦等活动，和国外雕塑家有过多处接触，你觉得现在中国雕塑，特别是中青年雕塑家和国外相同年龄段的相对比，中国的雕塑处在一个什么状况？

隋：我想普遍来说那比人家确实不行，但是我想比较优秀的话，出去比比，我想那应该是没有问题的，但是这是不可比的啦。但是普遍来讲，那真是不行。随便一个雕塑家，欧洲或美国的雕塑家路过这儿，然后留下来来办一个讲座啊，做一个幻灯展示，或者办一个小的展览，普普通通的雕塑家，他的想法都很明确，作品很成熟，完全成体系，他的思路，就是他要干嘛，非常清楚。这在中国80%、90%的雕塑家是做不到的，不明白自己要干什么，做东西基本上就是有一个展览，我就做一个作品，有一个城市雕塑，我设计一个东西，不成体系。

殷：而且许多雕塑家好像家里有许多雕塑画册，他就不断地去综合，去拼凑。

隋：去年，我为一个学生做一个展览，这个学生利用课余时间一直自己做东西，那段时间就是他脑子里有想法，有问题，他就通过雕塑把它表现出来，那表现的肯定不成熟，但是我觉得这种精神值得鼓励。对于一个艺术家，一个雕塑家来说，你的创作就是你的生命，它是应该不断地产生的，根本不是说有一个要求了，他就做一个东西，就像一个武术师一样，有了武林大会了，有人来挑战了，才开始练武。真正武术师得天天练，是吧！不管你有没有什么事，而且关键是你通过练武来体会人生、天地万物达到参与造化的境界。那做为雕塑家，你肯定不是为别人做东西，你如果是个艺术家、雕塑家，那你就应该天天不断地做作品。正是从艺术生命的自觉这一点上来说，咱们的普遍意识要差，普遍水准也就比人家国外差，而且差距很大。

殷：除去设备、材料、经济能力，我们在创作的思想，创作的热情和创作方法、目标方面有相当多的雕塑家存在着距离。

隋：很多问题，主要讲是观念没有理顺。

殷：就不知道自己在学术上、在艺术上看重于哪一个方向，这也就导致自己的作品没有一个明确的、执着的追求方向。

隋：对，这个问题就太大了，非常大。

双人像　铸铝、综合材料　1998

张进访谈录

采访人：张敢
时　间：1998 年 6 月 29 日下午 3:00
地　点：北京东四十条张进工作室

张进接受采访

张敢：张老师，您能否谈一下您整个的创作经历？

张进：我是 12 岁开始学画的。当时正是在文革期间，我们学校有一个美术组，那个时候，很多同学都画人物画，我在这个美术组里画人物是属于画得不像的那种，但是又很喜欢画。我父母是搞理工和航空的。我最早画画，喜欢到什么程度呢？就是他们认为应该学文化课，我们家里没有画画这个细胞，所以是常为画画挨打。但是呢，我就是喜欢画画。这样，父亲就把我带到西安美术学院陈瑶生的家里。他是一个画传统绘画的，当时就关在牛棚里。他是学"四王"的，主要学王石谷的。他问我：你为什么要学山水画，而且这个时候，山水画正遭到批判的情况下。我说人物，我画不好。他说，实际上山水比人物更难。当时我体会不出来这一点。后来，他说你画山水画，最难画的就是树。他用那个糊窗户的防风纸给我画了一组一组那种不长树叶的树。就是用过去的那种师傅带徒弟的手把手教的方式把我领进了画山水画的大门。他画完后，我就反复地对着一组，画十遍画二十遍，直到画像为止。画了大概有一年的树，而且这一年的树在我印象中基本上是不长树叶的树。那么我说，有石头、有水、有云、有很多很多东西需要学，但他说，不用着急。恰恰在这个时候，我通过我的老师认识了石鲁，还有何海霞。看石鲁他们的画，小的时候也不是很懂，但是，我就觉得很带劲，就不去陈老师家里了。就开始受可以说是比较典型的西安画派的影响。当是受影响最大的可能就是画写生了，看到了一批石鲁拿钢笔画的画，我就拿钢笔画了很多。到秦岭，到周围的西安的一些山里面去画写生。在中学时候搞了几张创作，可我小时候画画呢，还是相对来说胆比较小、比较拘谨的那一种，就在当时的同学里头，画画都是属于画得放不开的那种。到 76 年，我从西安回到北京。回北京以后没有多久，就认识了中央美术学院的梁树年先生。他看了我的画以后说"你的资质不错"。好像这个是很多老师都在肯定我的一点，就是资质不错，很多老先生比较注重这一点。当时我的书法也学石鲁的那种字，梁先生呢，就没留余地地批评我，"这是胡写，你不能这么写。"当然画呢，他没有过多地干涉。他问我，对他的画的感觉，我说好像有点旧，但是画的挺好。这个老先生还是挺不错的，他让我看了一些北京画家的画，特别是到白雪石家里，给我写了张条子。当时他问我白雪石画得怎么样，我说白雪石的画有点儿假，像假的山。看多了以后呢，开始觉得白雪石写实的能力还是很强的。当时在北京画山水画呢，就有两种趋势，比较明显，一种是李可染的这种写实的，好像没有别人的，在我印象中。我从西安到北京以后呢，拿长锋羊毫画画，已经开始放开了，而且有点学石鲁晚期大写意的东西，那时候，好多人感觉还是比较新鲜。也参加过北京的一些画展，慢慢地，他们都认为我的画比较有特点。考学是我绘画道路的一个很重要的环节。就是我以同等学历参加中央美术学院研究生的山水专科的筛选。复试时，已经由几百人，筛到了二十人，有人说我可能在里面，应该是希望比较大的，考试发挥得也不错。后来我打听了一下，可能因为年纪小，还可以继续考本科生，再上研究生，还有一个就是以前的学生可能招进来以后，不是特别理想。总而言之，可能就是小的关系吧，就没考上。但这一次认识了很多人，包括美院的贾又福老师，还有同时考试的很多朋友，在一起，那么就交往比较多了。他们考上学以后还有交往。这个时候，大家都在探讨美术创作的问题，怎样去画，怎样画好，在一起共同的探讨。在这之中我又去了几次秦岭，就是利用放暑假的时候。一般从秦岭画回来以后都找石鲁看一下，他那个时候住院了，看了画以后呢，他把好的一些排出来，一些不好的，他指出有

陶土薰

清凉解热

什么毛病。他主要说我就是大的感觉不错，他指的是笔墨了，他觉得还是应该再扎实地去画。他说写生这个东西啊，你一定要画得越精细越好，理解它，不一定画得很密，他是反对李可染的素描方式教学的。他绝对是不一样的，为什么他让我们用钢笔去画呢，他说钢笔容易画细了，而水墨有时候是几笔就把它概括下来了，而用钢笔没有办法，你必须要交待得很清楚。所以我从学画到后来画钢笔画，可以说画了很多钢笔写生，花了大量的时间。

张敢：80 年以后新的美术动向对您有什么样的影响呢？

张进：新的美术思潮、美术动向，特别是外来的一些东西引进中国的时候，对我影响较大的，当时有凡·高，19 世纪印象派高更的，最后对我影响最大的就是毕加索，很集中的就这么几个人。我看了他很多自传，艺术方面的书籍，还有绘画。看了他的东西，我觉得更多地是他绘画中表现出的一种原始性，这样把以前喜欢看博物馆里的彩陶、青铜器，还有那种非常自由的民间美术，把这些方面都集中起来，然后在我的中国画的传统绘画里面进行一些尝试。81 年放暑假去的是秦岭，两个月，进行了大量的写生，整个走完了这段路程。我回来以后就想，画任何一个局部的山水画，都没有办法表现出来那种感受。于是，就萌发了画一张大画的想法。写生回来以后，酝酿了一年的时间，这张画就是我后来在美术界比较有影响的一张主要的作品，叫《自然的启示》，当时在美院、美术馆，还有首都师范大学新盖的美术馆都做过展览。这张画是 2 m × 3 0 m，而且运用了大量的弧线，把壁画或者有些西方的绘画的方式，就是毕加索的立体主义的影响，还有彩陶的，包括青铜器还有民间美术的自由的方式，都融进去了，颜色也比较厚。紧接着画了一张 2m × 20m 的，题目叫《蓝色的泉》，可以说是前一幅作品的继续。这件作品在当时美术创作范围里面是属于很放得开的一张。后来就是中国画研究院搞了一次邀请全国的十个年轻的画家到研究院进行创作，当时有我和陈平等人，那时候中国画研究院刚建成。院里的老先生看我们这些进行创作的年轻人的画，在画室里都挂出来了。我画了一张题目叫《日照高山》的，也是像 30 米大画这种风格，近似半抽象和变形的那种画法。我画的山水呢，就是一种自然的变形，我有的时候是把自己假设在天空俯视看下边的。当时是叶浅予先生组织这个研讨会的，叶先生到我这儿说，"这张画画的是什么东西？"我听了这话，就觉得有点刺耳，后来我说我画的是山、水、鹅卵石，他说他怎么看不出来。我没有直接回答这个问题，我只说一个农夫走在田埂上的时候，看麦地里的青苗，它几根叶子都看非常清楚，但是如果坐在飞机上，离地面一万公尺的情况下，而且在天气好的情况下，看地面只是一片绿颜色。我就把这种观察上的微观和宏观的不同的角度，说一下，再说我的画。叶先生觉得好像我把他比作一个农夫，马上问，这个画里面怎么净是圆线、弧线，你怎么想的。我说父亲和母亲对我而言，我更喜欢母亲，从性格上，女性和男性这个角度来说。他说，怎么还有直线呢，我说只有刚柔相对，曲直相生的时候，那么它才会产生出万物来，这是一种哲学上的一种思维方式。后来，他就说你这画应该画颜色。这个时候我把传统的水墨浓缩了，我觉得那些东西老画，老画挺没劲的，就基本上用墨，要不然就淡，要不然就浓，我把它提取了，没有让它与颜色搅和在一起。这一次创作活动使我这种风格的画已经画到一个可能是一个该结束的阶段了。

张敢：这是在哪一年呢？

张进：86 年。我这个人画画有一个毛病，就是画一段时间就想变。有些朋友也这么说，说你老变，不太好，老觉得你没成熟，不稳定。其实我说我本来就不成熟。后来就是在 87、88 年以后，我又开始画水墨性的东西比较多了，而且画的是没有颜色的。在美术馆展览过的四张小画，水墨的，人物、山水、动物、花卉，我都往里面搅和着画，就是尽可能地打开这一界限。而平面构成的成份在这时候就更多一些，平面的，像图案式的效果就更多了。而且把日常生活的场景、感受，哪怕去八达岭的山上一块儿写生，看到的一片花什么的，我都把它画下来。到 89 年呢，在中国美术馆搞个人画展，时间正好和中国现代艺术展同时，他们封了两天，我也被封了两天。当时我是在那东南角厅。从这个展览结束以后，我又去了秦岭。我几乎每年都下去，下去写生以后，老想使自己画风变换一下，那么变化的时候，已经觉得把这种风格的画画的差不多了，没有什么再画的了，就想再换一种风格。这时候变呢，我就突然想画那种森林里面的很暗的东西。这可能和当时的一次经历有关，有一次在森林里面，走了一天也没走出来，迷路了，那森林很大，里面很暗。我就想画这种山，老画那个山是画得很俗了，干脆就把大山里面、大森林之中的气氛给表现出来，同样也是一种大山的气魄。这样我就开始探讨这种风格

草图系列之一

武士

小动物陶系列

草图系列之二

吃西瓜的背影

的表现了。

张敢：看您创作了许多尺寸巨大的作品，在语言上有没有受过美国抽象表现主义的影响呢？

张进：也有。而且不是受一个人两个人的影响，是受了很多人的影响，咱们国家出的画册也很多了，国外的，我说不出名字，都在翻，都在看。用老先生的话说从82年开始我就没走正路，一直在走歪路。走歪路呢，就是把很多很多东西都给它融在中国画里面。

张敢：对这些西方艺术家，您最感兴趣的是他们的哪些方面呢？

张进：一个是哲学上的思考，还有一个呢，是非常自由的，本真的一种表现，再有呢，就是一种接近原始的表现方法。

张敢：跟早期您受毕加索的影响还是很接近的吗？

张进：对，比较单纯的，比较有激情的。因为我觉得这些东西我喜欢，肯定是我性格里面所具有的东西，要不然，我不会喜欢这些东西。后来再画的时候，就是90年，我这人画画不打稿子，不管10米、20米、30米，我不会拿碳条去打稿子的，咱们中国画，就是心里面打粗稿，都想好了。那这个画，我也是在想，怎么样能够和以前不一样。石鲁就说"艺术的生命在于探索"，毕加索说"艺术的生命在于发现"，这两句话对我影响都是非常大的，它们几乎是我艺术创作的座右铭。后来画秦岭的这张画呢，我就想把它画得怎样更适合我的表现，更自由的表现，我想画什么，就画出来，我不会因为这个石头把它挡住了，它挡住了我可以把它抬起来。这样去表现，就变成了一种很平面的东西，其实这种平面的东西在88年已经开始有了，但是很不明确，所以跟着感觉走。这秦岭，我画了15天，几乎天天在画。也是有的时候，画的没办法了，就停下来，停下来以后呢，再去画，最后我是拿线把它勾完了以后，我再去上一些颜色，上一些墨。后来，我在画室里，拿脸盆把涮笔水泼上去，泼完了以后，像一张黑纸。当时，我印象特别深。画这张画的时候，是2m×5m，半个月画了一张黑纸，我心里很颓废，很沮丧。第二天，我打开画室以后，发现这张画还能要。我就用一种很纯的很厚的广告色的红色、还有绿色，提出来以后，忽然发现既把那种很昏暗的、很神秘的森林的气氛表现出来了，同时又把里面那种很漂亮的花的色彩、植物叶子的色彩给表现出来了。一下子我找到了一种和那个森林很对的感觉。那么这种感觉可以说是偶然找到的，我想有很多其他的艺术家也会是这样的，他也是在试验过程中逐渐寻找到和摸索到的东西，这也是一种规律。

张敢：就像抽象表现主义画家克兰，在用幻灯机将自己的一幅小素描放大时，突然找到他后来创作大尺寸绘画的灵感，这也是一种偶然间的发现。

张进：对，这奠定了我一直走到今天的这个主要的森林题材。这里面慢慢地是建立起来的一种感觉，就是在当时的这个社会生活当中，我们面临的是高科技的、城市像水泥的森林一样，这样的一种快节奏的生活当中，人们呢，在他的情感深处，我想或多或少地存在着对自然界的那种依恋和回归的一种情感。其实，我森林里面画了一些动物和人物。动物和植物，都是社会上的一些人，一种象征意味，这其实都是有关系的。不是说很单纯地表现一个动物，不是这样的。可能人多画了一些，有的是动物，有的是植物，有的是其它的一些东西。

张敢：您从事创作活动这个过程中，您同时又在从事一些什么工作呢？

张进：20年我仅仅是在做中学老师。我每次教学都很激动的，在讲评学生作业的时候，我说我的老师分两部分，一部分呢，是曾经教过我绘画的老师，而且，这些教我绘画的老师不是一个，而且有一个共同特点，就是都是老先生，石鲁啊、梁树年先生、还有陈瑶生先生，这些都是老的。那么，还有一部分呢，就是那些学生，我看学生的画，特别激动，不管是他们画的素描、线描、色彩、命题想象画还是水墨。我留了大量的学生作业，而且我看学生作业，我总有一种感觉，我非常惭愧，我觉得小孩的那种不管是用笔，还是他那种非常直露的表现，我觉得都比我们顺心得多，而且确实画得很好，不是说就是在某些方面好，是整个都很好。

张敢：我觉得这跟您那种很自由的教学方式很有关系。

张进：要说到教学呢，这里头跟艺术也有关系。我们中国的教学就是把不会画画的孩子教得他会画了，教会以后，又不敢画，把自己的表现力给制约住了。我在中学里面教的，我觉的我是把他们那种从不敢画当中解放出来，到敢画，到自信，非常自信地去画画。

张敢：在您的学生里面，有没有后来从事绘画的？

张进：挺多的，有的学生上了一些中等美术学校，或者一些大学，中央美院、工艺美院、中国美院啊，这些都有，而且都是那些个别生，学习不好的就跟着我学画画。

张敢：您现在还在继续您那个森林题材的创作吗？

张进：我现在应该说分两部分，一部分在画森林题材的画，还有一部分呢，我在家里头想画一些小画，像日记一样的小画。其实我觉得很有意思，但更多的人觉得没意思，所以我就不愿拿出来看。有些人说，这很有意思，但不适于发表，因为它不够严肃。我不这样看，我觉得这些东西，非常真实，我说往往日记有时候比写一篇文章要好，为什么说好呢，它不准备给别人看，往往给别人看的东西，是为了迎合别人，讨好别人让别人重视，它非要这么写，其实未必是心里的话。所以，我就把这种观点转换到绘画里面，绘画实际上也是这样，不一定就说获奖的作品，参加全国美展的东西，就是他最好的东西，那实际上是应制文章。我现在只是春季集中精力画一段，秋季集中精力画一段，其他两个季节，我要看书、写字和画一些小画，积累些营养，做一些调整。其实每个艺术家如果他已经找到了一种艺术家生活和创作的方式，我想他不会不做调整的。就是毕加索，都说他天生是个画家的料，我想，也不尽然，他也要去看斗牛，他也要去垃圾堆里拾一些东西，去寻找一些是吧。

张敢：是的，他的交游非常广泛，既有艺术家又有诗人，这对他非常广博的见识是很有帮助的。

张进：对啊，对啊，他也去咖啡馆，和各种人，搞建筑的、搞音乐的、诗人什么的，去探讨一些哲学问题。那么，就是画，这种森林题材的画呢，咱们就非常坦诚地说，就有很多人告诫我，说你不要拿出更多的绘画风格来，一会儿画一个这样的，一会儿画那样的画，让人家抓不着你的主脉，我于是就接受了这些好心人的建议，就是一般去发表画，参加展览，我就想拿我这个森林题材的，而且森林题材的画呢，每年和每年的也都不一样，都有我在考虑变化，从理性上来讲，我就是怕这些东西画着画着落入俗套，或者说是一种就想完善这个东西，不断地完善，这种完善是往回抽的一种表现。你不要去考虑完善，我觉得应该更多地去考虑艺术本质的一种东西，尽管它不完善，但如果它是发自内心的，具有一种原始的一种生命力的，一种自由的表现力的，我想这种东西，它还是感人的。我说，经常有人说我画的画，比如说就是"张力的实验"，就有很多人给我提议，说下一步你的画应该在水墨上更多一点。我说我画了20年中国画了，水墨对我来说不是问题，不是我画不好我才画黑了，而是我觉得画黑了以后，让它不死不板，有震撼力，而且把我这种感觉相撞击。尽管我可能不太成功，因为我在尝试，我不可能在短时间内把它弄得很好，可是我觉得他们应该从这种角度来看问题，就正确了，就起码跟我这个画家合拍了。那后来我也接受了大家的一些意见，我也开始画一些水墨了，从水墨里强调一些变化，我拿出来以后，果然比那个张力的实验，那画获得了更多的好处，因为他们不用动脑子从直觉上看就能够看出很多东西。

张敢：您认为这是一种迎合吗？

张进：我觉得呢，有这种成分。让更多的人能够看得舒心一点儿。那么，也有我个人的想象画，而且这种画有原因。就是我在96年参加威尼斯双年展，展出的是那张《果树下的熊》（3.50m × 3.50m）。还有呢，就是96年又参加那个比利时"根特美术国际博览会"，使我有机会到欧洲看了很多博物馆和现代绘画市场上的作品。特别是根特国际博览会，它是国际上十大博览会之一，是很大的场面。里面有很多当代的活着的画家的一些非常优秀的作品，我看完了以后觉得对我的影响最大的，就是让我更坚定的，或者是重新的认识到中国的笔墨。我也看装置，但我关注的是平面绘画，因为我是搞平面的，我看墙上那些平面绘画，没有几个人的画让我动心的，或者说更多的画，我都不是太服气。我看了以后，大幅的画在布上的油画的表现，它的渗透力是很差的，其实不如我们中国的宣纸材料和水墨渗透力更好，结合得更好。我从国外回来以后，对外国艺术的那种神秘感，就全然没有了。毕加索的原作我看了，还是很好，真是非常好，勃拉克的也是非常好，包括塞尚的画，塞尚的风景对我影响也特别大，看画册的时候，我没有那么激动，可是我看原作的时候，我激动了。我觉得，回来以后也可能自己年龄的关系，成熟一些，我跟武艺探讨的时候，就说真好的东西，它不会被历史所淘汰，好的必然是好的，不管中国的外国的。那么有些画赶时髦，你整个的作为一个艺术家修养、创作和表现的把握，最后这种绘画本身这种表现出来的东西，只能说它在这个时代里有意义，但不是具有恒久的魅力的作品。

张敢：最后能谈一谈您对传统的理解吗？

石竹

草图系列之三

唐武士俑

张进：我对传统的理解呢，不能只就是在一个笔法上的学习。因为我们是画画的，我们要临摹古代的人物、山水、花鸟作为地基，对传统的把握应该从哲学上、文学上、包括我们博物馆的一些东西，全是我们民族的几千年的文化，包括中国人的生活，我觉得这都是一种传统。我个人在一个破落的封建家庭里，我从小就是跟爷爷、奶奶成长起来的，相对于我父母来说他们更传统，我受过这样的熏陶，骨子里面的就是一个传统的人。但是我觉得这种传统呢，它无碍于对现代艺术的接受。我说传统呢，它就是营养，这个营养呢，好比是从小到大，人都应该去喝奶，不承认这一点，我觉得他就不懂传统，根本不懂传统。所以我觉得传统本身没有什么制约性，只是你对传统的理解可能有什么差异，对不对？

张敢：到了世纪末，人们需要进行回顾和总结。因此筹划了这个题为《中国当代美术20年启示录》的展览，您的创作经历正好处在这20年之中，您能否简单地谈一下对当代中国美术现状的看法？

张进：我是画中国画的，我就从中国画这个角度来说。从美术史上，我把它分了三类，我说第一类呢，就是从这个最早隋唐一直到明清，中国画的创作基本是采取这种沿袭式的，一直到最后闭门造车。那么从这一段以后，就出现了民国，到解放以后，像黄宾虹、齐白石以至于到李可染、石鲁、关良、林风眠这一代人，这一代人呢是继承了笔墨的传统写意，我觉得他们也是继承，而且是非常明显的继承。但是他们又不满足于这种笔墨的传承写意，要强调写生，这是一点，就是古人也强调，但不是突出的，一直到后来，发展到后来更不是这样。除了写生以外呢，像齐白石吸收了大量民间的绘画，石鲁还吸收了一些青铜器的、金石的。那么，还有一些人呢，从法国留学回来，像刘海粟，像徐悲鸿，我们不说这些人画得怎么样，他们一概地吸收了欧洲19世纪以来的美术，并且致力于中国画的改良，但是，他们就局限在19世纪那一段时间。这部分人呢，我觉得他们也是起到了一个承上启下的作用。在美术史上，从这一代人以后，在中国画里面，应该说起到一个更新的，有别于他们的，就是上一代人的变化的，开始两个人就应该说是吴冠中、谷文达，也就是说我们这一代人在中国画的改良上，跟上代人不一样的，是建立在上一代人的全方面的吸收的基础上，又吸收了欧洲20世纪以后的抽象美术、现代美术、包括装置啊，这些美术思潮对我们产生的影响是一个主流。从美术史发展的角度来讲，这是一个非常重要的主流。当然，还有一种回归的倾向，那就是新文人画，我想在中国画是非常主要的。还有一种呢，就是表现中国现实的，他们这些人，像王彦萍啊，李孝萱啊，他们都表现的是一些现实。我想大概，就是这三类，我经常这样看，我属于那种温和派，不太传统也不太现代的一种。

张敢：谢谢您。

草图系列之四

跪俑

王华祥访谈录

采访人：华天雪
时　间：1998年6月20日下午3:00
地　点：北京市昌平县小汤山下苑村王华祥工作室

王华祥接受采访

王：在中国作为一个艺术家有那种典范性，就是说很纯粹，其实艺术是需要和人非常完整地统一起来的。

华：真正好的艺术家基本上都是这样的。

王：但人格分离的现象还是很普遍，比如像美术学院的人吧，他就是一种双重身份，教师是一个专业，然后作为艺术家是一个专业，在生活当中又是一个专业，我们已经习惯了，但是，对于艺术还是孤立的。

华：你从什么时候开始走上美术这条路的，那个时候对中国社会整体的感觉是什么样的，那时候中国社会是什么样的大背景，对你有什么影响呢？你可以从这儿开始谈起。还有刚开始考入什么学校，在贵州吧？哪一年？那时候艺术上从师于谁？

王：应该是1977年吧。

华：在那之前呢？

王：在那之前就是在贵州城中学念书。

华：最初是怎么接触艺术的呢？

王：以前我并不知道艺术这回事，只是喜欢什么就往纸上抹，跟普通人一样，画一些什么美人儿啊，什么样板戏人物啊，画雷锋啊，嗯，就这样。然后呢是77年吧，全国第一次恢复高考，中专啊、大学都开始招生，这时候呢，有一个亲戚给我买了一篮桔子，就带我去拜师，去学画。大概学了半个月的素描，就这半个月，我居然就考上了，考上贵州艺校了。当时，上千人去报名，好几百人考试，我居然考进去了。

华：只是接触过一点？

王：没有，没有。考试的时候是田世信老师教我，要口试的嘛，就教我什么叫素描啊，什么是油画啊，但国画是什么，就根本不知道。所以我到学校以后，专业有版画、国画、油画，根本搞不清楚，让我们报专业，我也根本没概念，征求老师的意见，他说你就学版画，说版画系的蒲国昌素描厉害，你就跟他学素描吧。

华：练基本功？

王：哎，后来真就是在贵州艺校期间打下了一种基础吧，终身受益，甚至比在美院学到的东西还要重要。那个时期的老师刚刚有机会教学，特别有热情，认真极了，就是说教师学生都特别努力。另外，蒲国昌是个现代意识很强的人，那个时候呢，他就追求的是一种比较唯美的、形式的，就是后来说的"形式主义"什么的，特别具有前卫色彩；同时他还借鉴民间的东西，借鉴西方立体主义的一些东西，这在中国那个背景下，就是70年代末80年代初，可以说是相当前卫。所以我一下子感觉到，我们一方面具有一种传统的或者说几百年、几千年下来的一种沉厚的积淀，一方面又处在这样一个广阔的较开放的大环境中，而且我们又正在一个成长时期，在刚好有能力去吸收理解现代艺术的时候，它们都恰好出现在我们眼前。毕业创作搞了一件版画，第二年就获了一个全国少数民族美展的优秀奖，然后到北京来领奖。

华：是木刻，黑白木刻？

王：对，那时候19岁，是作者里面最年轻的。那时候的木刻呢，我做的是表现主义风格的，这跟贵州蒲国昌啊、董克俊的风格很相似。但同时，那个时候我们所能接触到德国表现主义的一些东西，就是80年代初有个表现主义展览。那个时候在版画界呢，有很多人还不能接受表现主义，但我感觉非常兴奋，看了这些东西感觉，哎呀，这才是艺术，几刀下来，一个形象就出来了，这个形象完全不是一种再现的形象。奔马，马都

1992 年与家人一起

飞起来，充满动感的啊，那样一种东西，那时候为什么选择表现主义呢？可能是青春期的缘故，处在一个有很多问题，当时自己本身还解决不了的时期，特别压抑，这个时候感觉需要宣泄，感觉自己非常狂躁。后来考到美院，我觉得第一年到美院我是充满希望的。

华：那时候北京是什么状况？

王：那时候北京还很保守，比贵州保守很多。

华：贵州在当时挺前卫的。

王：当时在贵州我们感觉自己挺优越的，当时我们觉得四川的油画是最好的。

华：是最好的，是最有名的，在全国出了几个人，那就是罗中立的《父亲》，还有高小华。

王：我们感觉那是纯艺术，在北京感觉是带有政治化的，很怪。当时贵州出了一批乡土的艺术家，什么蜡染、刺绣等等。这个现象实际上影响了全国，几乎已经变成生活化了，比如说穿衣服啊，家里的装饰什么东西啊，都与贵州当时的那个火爆有关系。那么 84 年到美院，感觉死气沉沉的，后来我们搞过一个四人画展，想要震一下美院，很狂，都是一个班的同学，搞了一个展览，以为一定会把美院震了。当时确实有几个画家挺喜欢的，但是没有达到我们预期的效果，就是说整个氛围啊不像我们想象的那样，过后就完了，有点扫兴。但我们班，当时大家都很自觉地去研究传统文化的。

华：我知道，当时大家都很热情。

王：对，当时我们研究传统跟后来研究传统的价值还不一样，因为我们那时候跟整个苏派是对立的，觉得那个是明暗体系的东西，是一个戏剧性的、结构性的东西，但素描其实还是应该有很多主义的。好多老师也欣赏我的画，也觉得我画得不错，可是呢他并没有从这个出发点来理解我当时的那种探索。第二年就是 85 年，"85 新潮"开始，开始的时候，最早是张群的那张油画《亚当和夏娃》，那张画可以说是"85 新潮"的开始。可以说是一件象征性的作品，亚当和夏娃冲出玻璃房子。

华：获了奖的，所以挺有影响的。

王：那张画也被批评界当作新潮美术的一个开端，就是人性的禁区，人性的复苏或者说艺术的解放。其实从艺术语言上来讲，是借用了超现实主义，比如说达利。当时我没有参与这件事情。贵州这个特殊的背景很有意思，就是说它对意识形态一直是比较排斥的，这个可能跟楚国传统有关系，它更重视一种纯粹文化的东西，艺术家有一种独立性，不去站在某一种派别，某一种政治一边，而是鄙视这种东西。那么实际上我呢可能也受这些东西的影响，当时"85 新潮"的时候我首先看到的是这样一些出名的画，他们在艺术语言上并没有任何的创造性。但是，我看重的恰恰是这些东西，所以当时看到一些艺术家不过就是简单地把别人的东西拿来用一下就搞得特别有名，心里就特别逆反，逆反使我走到另一个极端，就是走到更加古典上面去，做了几年这个工作，直到毕业创作的时候。我们这一届，我觉得不是出于偶然的情况，油画系的刘小东，也是非常注意这个基本功的，在艺术的这种观念上面也有相似之处，我们这代人都属于现实主义者，比较客观，比较现实。我跟他们不太一样的就是我始终有浪漫主义情绪，这种浪漫主义情绪使我的木刻一方面搞一种写实的东西，就是说特别投入的，非常有热情的，而且我在这里面呢投入的时间也最多；一方面呢我始终没有放弃那种抒情性的语言方面的探索，就是这两种东西。一种是非常写实的。当时写生参展，刻得非常自由的那种刀法。但当时实际上我的黑白木刻并没有引起重视，彩色木刻倒反映较强烈，以至后来"近距离展览"的时候，主办人说："王华祥啊，谢谢你啦，你给我们挣了很多门票。"当时看过这个展览的人超过他这个画廊有史以来的记录，人特别多，每天有很多人去看这个展览，作为一个版画展览能引起大家这么大的兴趣，非常难得的了。那时候没有油画、国画什么事。但实际上整个 80 年代呢，版画是偶尔出现几个高潮。不是群体，我个人超越了版画的影响，成为全国一个重要的艺术家。

这个展览之后接着就是"新生代艺术展"，在历史博物馆。"新生代"经常被美术史家评论，传媒也经常地提起。当时"新生代"说白了实际上是"近距离现象"。就是说我们这个"近距离展览"出来之后，引起了一种关注，最重要的一个原因就是考虑一种最恰当的形式。这种形式如果简单化、粗糙化，而不采用其它的方式的话，可能还是个光影，达不到那种强度，当时我们木刻所达到的技术上的高度，正好比较有力地反映了当时的一种艺术观念，或者说人们对文化的一种要求。在"近距离展"的时候呢，就有一些观念被引进来了，我们这一批人被概括为 60 年代出生的，然后重新回归到一种很自然，很亲近的生活当中去的一群人。当时的文章里面也引用过我的话，作为一种"新生

1998 年 5 月在"四方"工作室画展的展厅与画家王晋、摄影家刘香成在一起

代"的发言，或代表性的说法。我认为"85新潮"，或者整个80年代，对国外观念艺术语言的借鉴和吸收并谈不上，它只是拿过来用。我当时很反感的就是贩卖，而且贩卖得还挺好，就是倒爷嘛。那么说现代艺术到底是什么东西？大多以为现代艺术是一种表面的语言上的东西，但实际上对于现代的批判，只有具有现代意识的人才可能有。那么我们说得空洞的是因为与我们的情感经验没有关系，但那个时候绝对找不到出路，怎么办呢？比如说徐冰，他也很苦恼，他就刻字，回到那种原始的印刷术，一个字丁一个字丁地刻，非常认真地印刷什么的，跟个苦行僧一样。徐冰当时这种感觉也与我们做"近距离"这批画有相似之处，感觉是一种休息状态，一种准备出发的状态，回到起点的状态，想回到一个基本的起点。但是到哪儿去？这个起点非常重要，回到这个出发点也非常重要。

1998年与中央电视台《美术星空》编导张京平和收藏家张家贵在一起接受"新生代"专题采访

这批画发表得比较多，当时国内一些比较重要的杂志基本上都介绍过。我觉得我当时的艺术是真正的现实主义，但是老一辈觉得我们不是现实主义。因为他们认为必须是高于现实的东西，认为艺术来源于生活又高于生活，但是我们的艺术跟生活可以说是平等的，没有高于生活，而是直接的反映，有自然主义的一点东西。但我还是坚持我的艺术是真正的现实主义，因为在这之前并没有现实主义，它使用的只是这种现实的，或者说是具象的手法；它可能是为现实服务的，但他的艺术观根本没有个性。真正的现实主义，实际上是被一种非常概念教条的东西过滤掉了。所以说中国如果讲现实主义的话，中间是断掉的。比如说蒋兆和曾经是一个现实主义画家，在四十年代画《流民图》的时候，非常厉害。但在这之前和之后有现实主义吗？所以我们那时候画了一批油画，就是身边的一些朋友啊什么的，其实我们都是不约而同的，我也是回到起点重新出发，这对于中国美术界来讲比较有意义，就是回到这么一个起点上去。

"新生代"展览之后，这一波人开始分化，离开了现实主义那么一种特征。我开始注意什么呢？实际上，我休息了几年，没有再搞创作，版画也停止了，也没有再画其它的画，但是我没有停止画素描，画素描对我来讲，实际上是一个调整，就是说这个时候再延续这种近距离的东西，刻一些肖像或刻一些现实之类的东西，已经不能够表达我的要求或我对生活的一种感受了。但是，又不愿意简单地借鉴西方，把西方某一个艺术家的手法拿过来就用，我还是希望做一个真正的艺术家。就是说，不仅仅是一个有思想的人，还必须有一个属于自己语言系统和属于个人的一种方式，所以就开始研究素描，那时就觉得版画有一定局限性了！不论是彩色木刻还是黑白木刻。我觉得我本身具有一种潜力，一方面就是我对自己素质的一种自信吧，另一方面是对历史的了解和对整个当代美术史的把握，我觉得我应该去作一个油画家，而这个画种在世界范围内又是分布最多的，因为版画太局限。所以在画了几年素描以后，93年就开始画油画。这批油画，跟油画系的人画的不太一样，它是一个副产品，这个副产品最后成了我的主要形象。

华：《将错就错》就是那个时候边教学，边练基本功的时候出来的又一个副产品吧，是不是跟你上学的时候看的一些文艺复兴时期的、线的、素描的东西有关啊？是不是一种想法一贯下来的？

王：在我研究文艺复兴素描的时候，就发现，同样是一个写实的东西，这里面却有一种本质的差别。表面上看它们很相似，都是一种具象的很真实的，甚至可以说文艺复兴的素描跟学院派的素描一样，是一种系统过来的，更强调欧洲的自然主义因素。但实际上文艺复兴这些大师已经把写实的这种技术性的东西彻底掌握了，但是后来有了学院以后呢，就是把这些伟大的艺术分解了、片面化了、量化了，把它们都变成了僵死的语言，可以批量生产适应社会生产的需要。出现了大批生产艺术品的人，因为社会需求多了嘛，整个市民阶层起来了。这时候，基本上学院派越来越完善，但它到19世纪末的时候已经不行了，已经到了末流了，就跟中国画到了清末变得很空洞是一样的。

华：要找好的、真正传统的东西就要从头去找。

王：这个时候我是追求一种本质的东西，寻根这种东西，但是到后来，我这个寻根本身就是对苏派教学，苏派绘画的怀疑。这个怀疑肯定跟我的天性有关系，就是那种叛逆性的东西，性格里固有的。

华：你中学的时候学的是苏派吗？

王：苏派的。到后来成熟一点的时候也还是苏派的。但每一种语言系统，都有它的局限性，到不能适应时代的要求、个人要求时候呢，就要去抛弃它或批判它。但这些东西呢，我后来看得都比较客观，它仍然有它的优势，应该将错就错！从过去追求本质，到离开本质。从现象上找出路。因为传统就是要求一种单线，就是说，寻找唯一、寻找真理。但是现代社会这个个体它来自更深层的现代社会的变化。实际上，人的关系是一

1996年在香港举办个展《在现实与虚无之间》

夜 1994

种金字塔形的,一种专制的社会到这种比较松散的、民主的社会,人的天性和个体价值必然导致文化上的一种要求。就是说,文化上要适应这种东西。现代艺术问题不应该是一个孤立的艺术上的变革,但是我觉得中国的艺术家、教学,都没有意识到这个问题,大家都是在语言层面上寻找突破,追求语言创新。其实语言创新,它里面真正的动因不是语言问题,而是人的申张个性,人对自由的一种追求。我觉得这是最关键的。我们常说在经济上走市场经济,也就是说供需平衡、均等。但是我们在政治上却要求一种唯一的一种主旋律。这实际上是矛盾的。在我们的教育体制里面也是这样,我意识到了这一点,一个艺术家如果是很拘谨的人,而你的艺术却很自由,我觉得这是不可信的;如果是很圆滑一个人,在艺术中却很极端,我觉得这是一种表演,他肯定不是真的。明白了这一点,"将错就错"只是一个副产品,我只是为了实现一个大的画种、一个跨越,就是从版画到油画的一个跨越来研究素描的。而且我看到历史上很多大艺术家都是这样走过来的,我相信这些东西都是有效的。研究素描要从简化的、最基本的语言开始研究,然后进行综合,我相信这些东西。但是得到的副产品是什么?让我跟整个教育制度,教育机制联系起来了,也就是文化传统联系起来,这时候我就觉得那种真的东西实际上是一种欺骗,就是说唯一的准确性、客观性、科学性,实际上都是一种欺骗,只不过是当它具有了一种语言系统和逻辑关系的时候,它就变成唯一可信的了。但当你一旦离开这个科学系统,它就会变得非常荒谬,以至于根本不能存在了。这时候并不是我个人简单地去反抗别人,因为我自己也是这个语言系统培养起来的,那么首先我要反抗的是我自己,我必须从反抗我自己开始。别人认为我的基本功基本上是扎实的,在同学中是最扎实的,但是我还是觉得达不到像萨金特或者安格尔,那些很有才气的艺术家的水准。他们几笔就画得特别准确、特别漂亮,但我做不到,可我自身努力了。后来,我注意到一些现代艺术家,他们画画并不好看,也不美,但是呢激动人心。这时候我首先怀疑审美了,艺术家总要接触到审美,能力必须要提高,所以就觉得审美也是具有欺骗性的。在89年还是90年,召开过一个全国教学研究会,当时发言中,我就提出来一点,"不要美感,另外不要知识",这个提法在当时令好多在座的人震惊。作为画家,不要美感不要知识,那么你干什么?我就提出来,美感是特定的文化背景的一种产物,比如我在80年代认为美的,现在不一定依然认为它美。

　　华:你曾经说:古代的那种艺术是触觉的艺术,现在电视啊什么的,各种信息量特别的大,就会与古代完全不同了。但是这样是不是说什么中西啊,整个世界就没有什么差别了,是不是可以这样说呢?怎么看待中西艺术,就是说中西艺术有什么差别,应该不应该有区别,他们的发展会是什么状态,他们应该用什么样的方式并存在一起呢?

　　王:绝对来讲,肯定永远都会有差别的。哪怕这种听觉或视觉再发达,技术再发达,交通再发展。但是人类毕竟源于不同的传统,这种传统所带来的一种基因,实际上比我们想象的要复杂得多,所以这种差别肯定是永远存在的。但是不能过份地强调这种差别,既然是一种客观的存在,就没有必要去过份地强调,也没有必要故意地去拉开这种差距。每个人的生命特别有限,他感觉到的只是他这个时段上的那一部分,那么这个时段之前和死亡以后,他不可能知道。所以,在这个意义上讲,现实要求你怎么办就该怎么办,现实就是这个社会。你对这个社会的判断并不是一种永恒的、绝对的东西。我觉得没有太大意义。但是就一个具体的人来讲,在一个艺术社会关系当中,活在一个文化的种种关系之中。在信息网里,我们选择一个怎样的位置?我们排斥什么?选择什么?肯定是有自己的角度。但我觉得没有必要太强调那种地域生活的那种民族性,因为这个东西对我们引入现代化并进入现代社会将是一种障碍,这样会拒绝进入现代意识,拒绝改变。这本身不利于我们中国目前问题的解决。

　　华:那会不会如果没有这个东西就都一样了呢?

　　王:根本不可能一样!就是不强调它,也不能一样。好比我是一个男人,我不会强调这个,你也不会强调你是一个女人一样,如果我非要夸张我是一个男人的话,那可能我很软弱,就像我们强调雷锋精神就说明社会很乱了。所以说,在强调一种东西的时候,往往他只能反映这种事情的严重性。不强调民族性,也并不意味着我们就是大一统的社会了,一种世界艺术了,没有差别了,或者忽视这种差别了。我觉得,如果我们能感觉这种差异和这种差异的独特性,并且能找到他们统一点的话,就会变得非常的大有可为,然后交流才成为可能。如果你把差异放弃,那么交流也就不存在,就变成了附庸,变成了别人的一部分,或者别人变成了你的一部分,我觉得这都是不好的。你变成了别人的一部分,是一种出卖,是一种叛变;但如果企图把别人变成自己的一部分,这是一种狂妄,一种浅薄。我觉得,对别人应该是有来有往的。中国的这种文化传统,会不断

囚徒 1995

地给我们一种创造力的。而西方已把自己的传统渗透到非洲、美洲。并且都已经消耗完了，现在企图来吃东方。但是东方这种传统是非常神秘、非常自足的一个系统，中国人自己都很难吃透的。所以这个传统也许将来是有希望的，别人是很难把他同化的。同时中国人应该有这样一种自觉，就是我们既是现代人，又是中国人，必须意识到这一点，包括软件制造、包括教育系统，完全照搬的话都不会完全符合我们的。中国的新传统需要创造性地去建立而不是把一个已有的东西拿过来，去对抗西方。或者去对抗我们已有的过去，那样肯定是不行的。

华：你怎么看中国的前卫艺术？整个中国艺术应该怎么往前发展？现在又进入了商品的社会，很多人都感觉很茫然，找不到路。你觉得这个状态怎么样？该怎么发展呢？对此你有怎样的推测？怎么走才是对的？就从你做的谈起吧！

王：对一个西方艺术家来说，他可能是很纯粹的一个艺术家。但作为一个中国艺术家，他必须同时做一个思想家和艺术家，因为如果没有思想的话，他可能就像农民一样。今天共产党找你打国民党，明天也许就是国民党找去你打共产党。另外，对我们来讲，我们时刻面对的，不仅是我们自己的一种文化传统，还要面对西方那一套传统。从传统到现在的这个复杂的变化。对我们来讲，都是一刹那的，根本就不是按照时间的顺序来的。从古代到现代，都必须去思考。在商业时代，文化人如果没有什么身份背景，艺术上就好像没有什么可表现的，但这个时代恰恰是一个最丰富的时代，新和旧交替在一起，东西方交织在一起，对有思想的人类讲，应该这是特别好的一个时代。

哭泣的树　1994

我是一个真正的前卫艺术家，意识到视觉和听觉这个时代特色的艺术家，我认为能够真正敏感到这个时代特征的艺术家就是前卫艺术家。那种把人和艺术统一起来的艺术家就是前卫的，把人和艺术分离开的是传统的。因为在一个专制时代，艺术表现的是一种被压抑的东西，人的生活差不多是唯唯诺诺的，非常的渺小，非常的谦卑。如果要在艺术中自由畅想、勇猛向前，只能是一种梦。但对于现代艺术来讲，这就成为一种身体力行的东西。就说一个人吧，当你的行为、你的观念都统一起来的时候，就算有一种现代色彩了，并不是说，你是一个革命者，你才是前卫的，也并不是说，具有极端行为就前卫了。前卫是一个什么样的概念呢？我觉得是：你站在社会发展的前沿，能够敏感社会发展的趋势，能够提示出社会发展的动向或脉动，你的思想具有一种超前的意识，你的行为对别人有一种提示、引导的作用。不能从形式上去说谁是前卫或不前卫的，那是表面的东西。如果退回到10年或20年前，人们或许还会被这种形式的东西所迷惑，就像曾经一个人说了几句脏话或对人非常粗暴，我们会说他有个性一样。后来发现这个人并没有个性，而另外一个人可能非常含蓄，非常沉稳，表面上跟别人也没有太大差别，但是稳稳的，慢慢地你会看到他做人的一种份量，一种准则，这时你才发现他才是有个性的，他的个性才是真实的。所以前卫这东西是需要的，但不能把现象的前卫与本质的前卫混为一谈。可以说，现在中国的前卫艺术在某种意义上讲，实际是一种手段，被推为前卫，实际是一种策略。从本质上讲，中国的前卫艺术都是传统艺术。

华：还有一个问题就是，怎么看待评论，艺术评论，艺术批评。按理说评论应该对绘画起到一个指示、指导的作用。你觉得目前它在中国起到这样的作用了吗？有哪个评论，对你发生过影响吗？目前中国有没有哪位评论家真正起到了这样的作用？艺术批评真正应当是什么样的？

王：艺术批评嘛，在中国我认为是起到了一种搅动这潭水的作用，并使艺术活跃起来，使它起了浪花。

华：这也是一个积极的作用。

王：对，因为它动起来以后，这种生命的力量就随时被焕发起来了。这种作用，我觉得中国评论家的功绩还是很大的。因为中国在没有艺术批评之前，可以说，只有一些传声筒，一些吹鼓手。有了一些批评家之后，可以说标志着中国一个民主时代的来临，这时候，个体发挥了作用，知识分子作为人群的代表性分子成为一种象征。由过去政府官方的一种口径，变成了多种多样的声音。理论界的这一批人可以说贡献是非常大的，中国的艺术能够出现这样一种非常活跃的局面，跟他整个艺术批评的发展是有很大关系的，跟批评家付出的努力是有很大关系的。当然还有另外一种力量，就是来自于整个艺术市场的多样化所推生的艺术生产的多样化，因为艺术市场打开以后，他有多种多样的需求。那么同时，也呼应了艺术批评上的多样性，但就一种理想的要求来讲，或我所期望的更高的要求来讲，他还是不够的。因为批评家没能有更高的表现，这或许是我们过高地要求了批评家。但是作为一个艺术批评家，是要高于艺术实践的，就是要高于艺术生产者的，否则，他的批评就很难发挥应有的作用。

黄昏　1995

素描 1998

贵州人系列之二

作品

华：很容易跟着走，跟着实践走。

王：对，其实批评家也自觉地跟着创作走，跟着艺术家走并不是批评的任务，而开始试图用一种理论化的宏观的东西，一种方法系统的东西来判断艺术的实践。但是跟中国的创作一样，中国的批评家也没有自己的软件，所以他们在说话的时候，总是用一种现成的软件或系统来按图索骥。比如说，把西方的东西拿来找对应，或把中国传统的东西拿来找对应。这跟中国画家所面临的问题是一样的。所以，这不是某一个人的问题，首先需要个体的觉醒，需要个体在行为实践中。不管是批评家还是艺术家，甚至在他的生活里边，要作出范示，确定出人的一些制高点，并形成一种经验，才进入到感性上的积累，那么一个真正的艺术批评、艺术创作的成熟时期和一个完整的系统将来才可能来临。否则我们永远都是贩卖别人的东西。

华：刚才说到在国际艺苑开会时，对审美有所怀疑，能详细谈谈吗？

王：我自己是学院出来，又在学院中工作的，感觉所谓审美和美感具有一种不确定的内涵。就是说，我们通常在谈论美感的时候，实际指的是某一种具体的形或色调，所以说这种提法有害。还有一个就是知识，我觉得知识造成了概念，好多人学会了用直线起轮廓呀，分面呀，觉得这些程序学会就学会画画了。实际并不是这么回事，他并没有学会观察，也没有学会表现，它只是学了一个套路，完成了一个套路。所以我就提出了一个我自己的教学方式，也是我自己作画的一种方式，就是局部完成法，目前这种方法在全国已经普及了，已经有许多好的艺术家都在用这个方法。

华：在学院教学当中也是这样做的吗？

王：中央美院版画系都这样，其它系我没有统计过，但应该说非常多。

华：是受到肯定的？

王：对！这个方法，当时受到的阻力也是很大的，认为局部作画是有害的，会失去整体，得到现象得不到本质。但是几年下来，我就证明了它非常有效，并且在实践当中有许多艺术家也这么做。

华：怎么叫非常有效呢？

王：就写实的要求或就传统的教学要求而言，它不仅可以达到同样的目的，还可以提高效率。比方说你用以往的那种方式，附中四年、大学四年，八年以后，好多人还是没有解决造型问题。真正能够把一个人画好、画像、画对的人是很少的。但如果用我的方法来教的话，至少可以缩短一半时间。如果面授，师傅带徒弟式的面授，大概只要3年时间。由此我领会到像米开朗基罗、拉斐尔那样的艺术家。他们在很年轻的时候，20多岁，30多岁已经是一个大师了，他们学习基本功的时间，你可以想象是很短的。如果像我们这样教那么长时间，感觉一辈子都没有把基本功学好，这里边显然有一条道路是可以直接达到那个目标的。但是我们到目前为止，作为校方还是没有引起一种重视，而只把你当做为一家之言，你有效，你做得不错，但只能做为一个补充或者怎么样等等。毕竟，我更希望作一个艺术家，教育只是一职业，一种工作。

我应该简单地介绍一下"将错就错"。这个"错"呢，它首先是建立在一个对的基础上的。写实艺术是一个不断地修正错误的过程，最后达到一种真实再现，这个标准，你接近它，就是对。我把它当成了两个概念：一个是文化原型，接近这个原型就是对；另外一个是自我原型，客观的存在一个实体、一个风景或一个人，接近它就是对。这个"对"，我认为是19世纪前的任务，人类经过了数千年时间达到了这个目的，完成了这个任务，但是驾驭自然之后是要改造自然的。所以19世纪以后，20世纪艺术就出现了多样化，首先他要摆脱自然的束缚，另外就是摆脱传统的束缚，这两种对束缚的搏斗来自于人性的解放，来自于社会体制、政治体制的变化，即一种比较民主时代的到来。艺术的多样化不过是人们对文化的一种要求，我感觉在我们国家里，这一点仍然没有引起重视，在教育家那里也没有引起重视。就是说，你不离开这个文化传统，你就没有办法确立现代化艺术的现代观念和标准，你也没有办法实现个人的独立和解放。你要不离开自然，就永远会在摹仿。这对创作、对想象力、对人精神上的更深层次的要求，肯定是一种限制。我认为中国这么大个国家，应当有一所学校或应当有一些人认识到这一点，就是作为一个现代的民主社会，必须认识到对传统的叛逆、对自然的叛逆的重要性。那么对我自己来说，首先是对自己的叛逆。我觉得我必须把以往的知识系统进行一种清理。有很多艺术家，就是把别人的一种思想拿过来，把别人的语言系统拿过来，在中国进行移植，那么结果是什么呢？结果就是我们中国的艺术始终跟在西方的屁股后面跑，不管在绘画上、电影上、文学上，都是借鉴西方流派的各种各样的手法。但后来发现这些东西还是跟中国没有关系，有一定距离。于是，许多人开始寻根，到自己的传统、乡土上

去找，或者是更久远的传统，比如秦俑、唐朝或是远古的、更原始的。这种努力有它的价值，但是不彻底。我觉得，根本还在于人自身对个体的承认和尊重，这对于中国艺术家来说，是一个回到基本起点的问题。其实对于每一个知识分子都是这样的，必须回到这个起点上，你或许表面上非常现代，语言上尽可能新潮，尽可能前卫，但是骨子里还是传统的话，就不能出现原创性的东西。

我认为首先观念上，必须离开文化原型和自然原型。一开始就从这儿出发。就教育来讲，就艺术的训练来讲，我觉得它确实要完成这样两个工作：一个工作是对文化原型的了解、对自然原型的认识。我们可以说一向在进行一种功能的培养，就是对传统、对原型、对自然的一种摹仿、继承。但是仅仅继承是不够的，继承的目的是为了发展。好比一棵树，它要扎根，根越深，长得越高。那么同样人对于客观、对于生活的一种关注和了解，对于传统、对于文化、对于知识的把握，可以说，越多就会对你的发展越有利。但是，一棵树不光是为了扎根，而是为了生长，为了长得更高，为了离开地面，那么这个离开其实就是一个叛逆，就是说，你必须离开这个原型，包括文化原型和自然原型。

我在具体教学中采取的这种方法是一个系统，我采取的局部完成法即从线描入手，局部深入，原则还是与传统原则一样的，只是方法上不一样。另外通过这种局部作画的方式，我认识到好多最鲜活的、局部的、微观的东西的生命力。我们在以往的艺术里面看到的都是一种对样式的借鉴，例如古典主义技法，是表层的借鉴，或者风格上的借鉴；比如极简主义、表现主义或现实主义。但这些东西又都属于一种语言层面，而在这种语言之下的内容的东西，在我们的教育和创作当中都没有引起重视。而我通过一种局部作画的方式，近距离观赏的时候，我恨不能钻到对象的里边去看，而不是想跟他保持距离，像以往作画那样退远眯起眼睛看整体。这时候我希望瞪着眼睛拿放大镜看，那么这时我看到的这个微观的世界就是一个宇宙的缩影。整个世界，你都能够从这个微观里头看到，而并不是说只是个小的局部。这当中实际上已经包涵了规律性的、普遍性的东西。而且，这个微观里，你所表现出的这种陌生感，同样是真实的。这种东西实际上是对象身上存在的一种差异性的东西。它提示我们：如果我们有距离的时候，我们就只能看到一种共性的东西，比如说光影啊、明暗啊、空间啊，这是照相机都可以复制的，是共性的。只有你微观地近距离地去看它的时候，才会发现他们之间的差别，并且会因个性的不同、知识结构的不同，使得你所看到的这种微观和别人看到的不一样，甚至和客观存在都有距离。由此，我意识到在以往的语言系统里边，只有物理反映，而这个物理反映，最终可以被照相机、摄像机所取代。那么只有在近距离去看的时候，才会有一种心理反射，你的知识结构、你的追求、你的遗传基因和对象等，几个方面才可以得到有效结合，都可以发生作用。无形当中就使这个造型出现变异，色彩出现变异，就出现一种既客观又主观的结果，非常个人的结果。而且，这时候你会发现个人的自由度在这种再现的过程中都会得到一种有效的表现，同时，你以往学习到的东西不会受到排斥，并仍然可以发挥作用。而物理反射那种方式，抛弃了对自我的尊重，抛弃了借鉴和继承，拿一种外在的东西，一种我们想象的东西，来强加给对象，闭门造车一样，那么艺术家很容易最后变得很空洞，变得言之无物，非常张扬、非常表面，最后走到一种纯粹的语言层面上去。这是一个艺术家应当警惕的！因为，如果走到语言层面上去，甚至就会比物理反射还要糟糕，物理反射这个出发点可以走向无数的方向，可以到创造、到想象上去。当然如果你非到末梢上去，钻到犄角旮旯上去，必是死路一条。传统的教学太被动，但那些忽视传统、忽视自然的语言层面的人，我认为是缺少被动，因为有时候被动比主动更要有价值。比如说：一个无知的人愿意听你讲话，愿意接纳别人，他可以把自己的心空开让别人进入，这比那种自以为是、目空一切的人要好得多。实际上物理反射就是对传统和自然学习的一种虚心的过程，空开的过程。这个"将错就错"呢，就是从原型里边出来以后，对偶然性的重视，比如一条线画下去之后，我不再作修改，而且继续放任这个错误，追逐这个错误，追逐这个形，在这个形里边考察它的一种价值。当出现一块颜色、一个形体的时候，我就追逐它，而这个追逐我靠什么东西把握呢？这个时候就需要一个循序渐进的过程，需要开始对自我多尊重一些，对一些既定的规则多接近一些。但同时又让你的偶然性，你的感觉介入到里边，而不是把它否定。那么，当这种感觉的东西渐渐发展起来的时候，那种自然就退远了，那种传统就退远了，退得越来越远，最后退得可能只剩下一点影子，也可能到连影子也没有了，看不到自然的原型了，也看不到传统对你的影响了。我觉得在学院的教育里边应当完成这样一个过程，这个过程，西方现代主义已经完成了，而在中国没有。有一个搞电脑软件的人，在电视里讲软件的开发，痛心疾首，开发软件需要很多的钱。但是国家首先不重视、不给钱，而市场又根本不需要进行

模棱辩论法　1998 年

贵州人系列之一——牧人　1988 年

屠夫系列制艺之一

采访王华祥现场

原创，想生产自己的软件，得不到支持。特别可悲！而且非常危险！首先你使用的是别人的软件，你就毫无秘密可言，别人破坏你也非常容易。其次，你永远都要购买别人的东西，替别人卖东西。而且毫无希望真正自己主导这个市场，因为只有自己生产自己的软件，才会有可能主导市场。那么，我现在就感觉在我们的教育系统里也缺乏这种自己生产软件的有效机制。

华：你从 15 岁开始入学学美术，一直在学院中。毕业了又留在学院中，那么学院的教育中有没有好的一方面、可取的一方面、积极的一方面？

王：这个在中国是显而易见的。比如中央美院，培养出一大批艺术家，成材率非常高，影响也大，潜力无疑是巨大的。显然它的成绩是非常伟大的。刚才，我在谈"将错就错"，或谈我自己的教学系统的时候，也指的是前边一个系统的局限性，或者是某一个阶段的历史使命，并不是能够代替一切包括当代的艺术教育的东西，它存在不能满足现状的一些方面。

华：你说你想转入一个面更广的油画上来，那么是不是说在版画领域就不能或不容易发展了呢？还是版画不能充分表达你的感受、情感、还是其他什么？

王：噢！艺术家总会去寻找，不停地去创造，或不停地借用一种相对准确的表达方式。版画跨跃到油画，并不是说版画自己发展不了，只能说我自己现阶段，用油画表现的自由度更大一些；还有就是接受幅面的问题，因为一个艺术家他不能自言自语，我们表达是一回事，接受又是另外一回事。

华：就是说，还是希望最广泛地被接受。

王：对！艺术最了不起的一点是：把一个虚的、形而上的东西变为一种形而下的东西。把一种潜意识的东西变为一种有意识的东西。把一种无形的东西变成一种可看、可视的东西。艺术家在某种意义上说，代表着人类对于未知领域的探索，就是说我们到底涉足过什么地方，艺术家实际上作了一个证明。这不仅表现在对现实的反映，更重要的是把另外一个世界即心灵世界的东西告诉给人们。他相当于一个翻译，把一种很混浊的东西翻译成一种明朗的语言，那么人们通过这样一种形形色色的表现即是艺术表现，可以看到自己的影子，或可以看到内心某种潜藏的东西。这确实是对人们创造力的证明。

手段对我来讲，只求能最有效地传达我的思想，这个有效就是真实的、贴切的。就像我的手和腿一样好使；但另一方面它又必须能够被人们接受，因为艺术一方面是个人化的东西，另一方面也必须重视、尊重他的观众，因为艺术的价值在于能否对同代人、时代、社会发生影响，没有这一点，艺术就没有意义！

华：你的渴望最广泛地被接受是以一种什么方式呢？比说说是被展览、被收藏还是被卖掉呢？现在你的画是怎么进入艺术市场的？你对现在的艺术市场怎么看？这个市场中商业性的东西对艺术有什么影响？是负面影响多一些，还是正面影响多一些？被接受是怎么样一个概念？

王：实际上人们都不能回避这几种方式，显然展览是一种方式。被电视、杂志所传播，或者被人收藏，都是被接受的一种证明。但是，我觉得任何一种方式，都不是我所认为地被接受了，我认为这里边应该有更超越、更具体的一种方式。一方面有点像水文的标杆一样。就是说通过你的艺术可以测量到整个时代的高度，另外还要起到一种改变、改造。或者说提高人们的生存质量的作用。那么我所说的影响，一方面就是类似美术史或考古这样可以去辨识的，通过它可以了解特定的文化背景和经济状况，但更重要的是它能够提高人们的生活质量或对人精神上的需求。而且对人的精神疆域应该有一种拓展。如果它起到了这两种作用的话，我就认为它是伟大的艺术！如果没有，就是商品！

华：有一些画画得不好，可是卖得很好。你觉得左右艺术市场价格最终是一些什么因素呢？

王：一些画没有艺术价值，但卖得很好，我认为对此，人们不用鄙视它，因为这与挂片、与墙上没有任何装饰物相比，已经是一种进步了。人们知道把一幅原作买回去，难道不是一种进步吗？在这一点上不论是卖的人，还是买的人都应被尊重。

华：市场的东西对你会不会有影响？

王：影响应该会有，但这个影响不会改变我的方向，却会改变我的一种策略或做法。就像你养狗或骑马一样，你不要期望在不投入、不尊重的情况下去改变它。你首先必须尊重它、了解它。换句话说：你要去顺应它的脾性，因为它的天性就是这样。如果说市场是一个不可逆转的东西，那么只有顺应它，你才能去驾驭。如果采取一种对抗的态度，好比一条狗老对我咬，我可以去打它，但不可能驾驭它，只有去喂食，庸俗地说，去讨好，才能让它驯服并为我所用。这个市场呢，换句话说就是一条狗，你喂它，就终

在画室　1998年

究会变成它的主人。这些年我对市场的判断还是比较准确的，我搞版画也好，搞油画也好，每次的转变马上都可以生效。我搞素描全国马上就掀起素描热，许多人去摹仿，甚至每个学校掀起的素描风都跟我有关系，附中画素描、湖北画素描、福建画素描、贵州画素描、东北画素描，到处都在画素描；版画也是这样，黑白版画，彩色版画，都有许多追随者。这种判断力我一直比较自信，包括后来画油画，根本没有练习阶段，上来就开始画创作。那么，这里就有我对于艺术最根本的东西的把握，是打了很长的铺垫的，另外就是我确实对当代的艺术市场或当代社会，包括它的文化环境，有自己的一个判断。我觉得一个艺术家离不开两方面的支持：一个是离不开批评家的支持，因为这个支持代表的是一些知识份子，高层次的人，一个社会的、一个时代的代表性的人物，从他们的要求中可以看到时代的特征，这也是我的一个服务对象；还有一个就是你不能忽略市场，即收藏家和经纪人的支持。这样一方面我会关注批评、关注市场，同时我也尊重我自己，我会做一种适度的调整。还有，我认为在90年代以后，波普艺术、通俗艺术实际上成了文化消费的一种主流。这实际还是一种文化层面的东西，也就是说在这个时代就剩下波普了。从电影上你就可以看到，香港的电影，好莱坞的电影，无论欧洲国家如何排斥这些，它已经影响到全世界了。人们的生活、人们的观念，方方面面都受到了它的影响。流行歌曲也一样，追星族、卡拉OK厅，把喜怒哀乐全部唱出去。就这么表面，但是这个表面有它很深刻的一种很难说清楚的原因，我觉得是不能忽略的。

1986年与同学在中央美术学院教室

　华：这是现代生存的一种很真实的状态。

　王：很真实、非常真实！是现代商业社会一种很真实的特点。就现在电影来讲，我觉得它是最敏锐的、它比政治、文学、艺术还要敏锐。因为利益的驱动，它可以将最高的科技成果、最高的思想成果、最高的语言成果，马上拿过来复制，这没什么不好。这样会刺激人的一种创造欲，他会加速运转、很快消费，完了以后又必须去发明一种更好的东西。你看，现在电脑的这种发展，一年、半年就出新产品，我们的家用电器，我们的汽车、生活在得到不停地改善。你不能想象在一种传统的社会里边，将会多么缓慢。所以现在人的创造力也得到了空前限度的发挥。所以我跟许多艺术家、学者不太一样，他们特别怀念过去的、传统的时代，觉得那人过得不太匆忙，有时间思索，然后很深刻，感情生活非常丰富。但是，我认为现代人有一种新的感情空间和思想空间，要是适应它的话，你会发现它丝毫不会影响你的发展。

　华：现在，你新画的这批画给人的感觉就是这样的，体现了你现在的这种状态，也就是你刚才说的这种状态，是不是？把古今中外毫不相干的人放在一起，感觉很荒诞，这种客观真实跟你刚才说的也非常贴切。

1982年在贵州大学附中任教期间

　王：我始终把艺术与人的天性看成是一致的东西，我不太信任那种生活是一回事，性格是一回事，然后表现出来的又是另外一回事的艺术家。我觉得我是一个很统一的人，而且具有一种时空观的优势：就是传统、现实和未来，这三重重要的思想资源我都能够得到自由的驾驭。一方面可以跟上帝对话，一方面又可以跟古人一起遨游，哈…哈…，确实是这样！我觉得没有什么障碍，并不存在一种现代和古代的界限，或非此即彼的东西。我们完全可以东跑西颠，哪儿都可以去。我最近这批画，实际上不是想强化一种认识，就是说，在我们的生活当中，我们的经验当中，已经不是以往那种生活的概念了。比如说，现在需要我们亲自去做的已经非常少了。像农民种地，工人做工，军队打仗，不是那样一种概念了。现在对我们来说，生活来得更多地视觉和听觉。这就是今天我们对于生活和一种感觉，不是来自你的触觉。传统社会的特点实际是一种触觉的，所以它就会就产生一种地域文化。地域文化就是他不能去的地方，他脚走不到的地方，他眼看不到的地方，他是根本不可能知道的。所以才会在某个地方出现一种区域文化。但这个时代我们决不能用一种触觉的思维方式去对待生活，否则你就会变成自言自语、孤陋寡闻的一个人，无病呻吟，还想去高于群众，说自己是精神贵族，还要为大众忧心忡忡，担心他们这个，担心他们那个，我觉得这是很可笑的。所以对我来讲耳朵和眼睛是最重要的。那么我的画就是想把古代的东西，把任何一个时代出现的东西，放到我的画面上来。把现实生活中出现的东西，不一定是中国人，不一定是城市人，也不一定是农村人，只要我喜欢，服从我自己的理念，我就把它放进我的画面，看起来是荒诞的。但是没有人把我的画当成是一个纯粹超现实主义的画。它可能有超现实主义的手法，时空的打乱什么的，但实际上最根本的这种思想的动机，还是来自于我对生活的看法。

1986年在贵州威宁写生与师友合影(右一为田世信)

傅中望访谈录

采访人: 祝斌
时　　间: 1998 年 7 月 8 日晚上 8:00
地　　点: 湖北武汉傅中望工作室

祝: 作为一个雕塑家, 您比较早地进入了中国的"八五"美术运动, 我想了解一下在您的创作过程中受"八五新潮"美术哪些方面的影响?

傅: "八五新潮"美术是运动, 当时我正在念书。我就读的是中央工艺美院。那个时候, 我本身就接受了两个方面的教育, 一个是中国民间的; 一个是西方现代造型艺术方面的。当时吴冠中先生在学校提出一个说法, 中国民间和西方现代艺术是一对双胞胎。所以当时我对这个问题思考很多。那么"八五美术"新潮呢, 主要是受西方美术思潮的影响, 那么对我来说是有影响的。

祝: 那这个影响是形式上的? 还是观念上的?

傅: 我觉得是形式上的。因为我在读书时曾经下放过, 我在农村时就参加过黄陂(下放地区)的雕塑, 都是些很写实的东西。当时, 钱绍武先生和中央美院雕塑系的一些老师都在这儿。我跟他们在生产大队呆了一年多, 受了他们的影响。当时只听说过罗丹, 我对罗丹十分崇拜, 而且是不知道通过什么刊物看见的。罗丹的雕塑当时对我的震动很大, 但是后来到中央工艺美院读书之后, 就知道了世界上不仅仅有一个罗丹。艺术天地很广很大, 而且当时在北京期间, 展览不断。在那个时期, 国外的展览进来了, 把人看得眼花缭乱, 让人不知道干什么。我原来觉得自己在黄陂做的东西是很不错的, 但我一进学校之后, 做写生, 做头像, 感觉还不错。但当时没有经验, 就不太一样啦! 后来看了西方这么多的造型, 这么多的理解方式, 我感到摸不着头脑。后来通过逐步学习, 看展览, 受到启发。毕业回来之后, 其实我们当时更多的是中国传统的民间艺术, 所有的石窟我们都考察过, 要求临摹, 深刻领会中国的传统艺术。与此同时, 也要学习西方现代艺术大师, 如亨利·摩尔的, 这些都是非常早的, 像英国的阿尔布, 他那种很圆润的雕塑, 值得我们学习、临摹。后来, 我们通过对人物造型的变形, 做了一个写实的圆像, 一个变形的圆像, 最后做成一个抽象的圆像。这样, 通过形式、样式上的多种可能的办法来达到目的。

祝: 当我看到您的第一批创作, 大约是在 86 年。比如《天地间》那一批, 好像是金属焊接的。《天地间》是其中典型的一个。好像还有金属切割的, 比如《狼》, 我感觉你这批作品受罗丹影响不大, 好像受西方现代艺术的焊接影响更多一些, 更西方一些。

傅: 我在 85 年到 86 年, 我觉得我还没有找到一个合适的方向。那时我觉得我是要摸索, 在探索期, 什么样式都觉得有意思, 想涉足一下, 当时有金属的、木雕的、抽象的、具象的。当时我有个想法, 想创造各种形态不同的样式、表达不同的思想。因此做完这些东西后, 是受雕塑大师们的影响, 有他们的痕迹。

祝: 当时您怎么想到用焊接来做雕塑呢?

傅: 据我所知, 在中国 80 年代晚期, 在 85、86 年, 用焊接的方式还不是很多。

祝: 那么你怎么就想到要用焊接来做雕塑呢?

傅: 因为搞焊接, 我对结构的东西很敏感。我做雕塑时, 对物质型态的东西、材料比较敏感, 对构造性的东西比较敏感。不是在一个单体上刻什么东西, 当时我创作时, 还是想找个人性的东西。比如像已经消失的农业工具, 如锄头等。我最想把它们凝固, 现实本身就能说明问题, 而我当时就想通过焊接把它们组合起来构造一个空间, 构造一个实体, 那么就能创造出一些意义来。

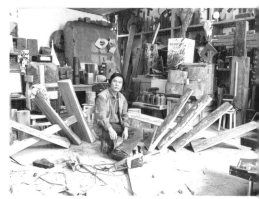

傅中望在工作室　1998

草图 1

草图 2

草图3

草图4

《本原》（木、黄土、青花瓷、水）1997

祝：那么在进行焊接艺术时，是形式上的多一些呢？还是观念上的多些呢？

傅：《天地间》作为一个焊接系列的开始，是观念的东西多一些，视觉意识多一些。在这之前，我还做了诸如《狼》这样的各种雕塑。我觉得《天地间》开始的焊接系列是一个有意义有想法的过程。

祝：当时劳申伯格的作品还没有到中国来，自从他的作品在北京展出以后，在中国掀起了一个发展艺术上的风潮。实际上在你早期的焊接作品中已经有一定的装置艺术的成份了。

傅：对，但当时还没有谈到装置艺术的问题。从材料上，从造型上讲《天地间》这件雕塑，是带有造型的意味。运用了铁锅、布，并在现场进行安装。这样就形成了一个装置的空间范围，不是用原来意义上的雕塑所能够达到的。所以我觉得当时是一种装置艺术。

祝：那么在后来，你的作品没有向装置艺术方面走，而是朝木制、绳毛、结构这个方向发展。那么你当时第一件木制绳毛作品是什么时候？

傅：我在探索时期，将石材、金属等带有时间性、空间性及各种样式的雕塑进行了带有形式主义意味的一些探索，后来我发现这些东西与我的关系不大。我有一个愿望，就是要带有一些个人原创性的特点。从一个艺术史的角度来说，就是自己发现和创造一些东西，从个人本身来说，从生命和个人经验角度来说，存在着联系。绳毛结构这个东西实际上是我听了武汉大学"中国文化研讨会"上讲如何建构中国文化以后产生的，从85年以来许多人在反思如何建立自己的艺术样式和艺术语言。自从我参加了这个会以后，也在思考什么东西既带有中国传统文化的特点，又带有现代的意味。不光从造型上，还要从思想上进行探索，建立起自身的个人的一种表达自如的方式。我接着又参加了一个建筑学的研讨会，有一位建筑学者对我说，中国的斗拱就是最好的构型，如果能把它转换过来就好了。我觉得这一点很有意思，过去雕塑都是在一个体积上进行的，比如：罗丹、米开朗基罗。他们认为雕塑就是石制的从山上滚下来都摔不破的东西。这样他们就为雕塑艺术带来了一种样式。即要求集中，又不能有支离破碎的东西。我觉得东方文化、中国文化的特点恰恰与西方相反。不仅是造型艺术，而且包括中国的文字、中国的象形文字，都是一笔一划构形出来的空间。中国的建筑是用木头搭接的，中国的诗词，也是一句句地搭接起来的。像楚国的漆器、青铜器都是要用榫头的，都是构造的。中国的建筑也是这样的。从中国东方的结构特点出发，找到一种艺术形式。

祝：自从你找到了以木制榫铆结构为基本语汇特征的一种雕塑方式，国内外把你称为开宗立派的艺术家。那么在你创作经验中的第一件事情，你考虑更多的是一个语言问题，还是一个观念问题？当然你前面也说了，是一个原创性的问题。

傅：当时还没考虑到观念问题，我当时考虑的多是语言过程，就是寻求一种表达自身意义的方式，我当时还是寻求一种说话的方式。

祝：你以前的作品做了一个尝试，但你后来谈到："当这个作品出来以后我感到非常惊奇。这个作品本身是比较具体，但我现在看来也比较装置化，在当时来看，是我创作中最有特点的作品。自从这榫铆结构出现以后，它完全区别于我们所说的雕塑，它当时提供给我一个信号，作为创作的一个开端。后来我发现这样不行，我必须在专业上作进一步的研究和收集资料。"这是否意味着你从对西方焊接艺术的偏爱转向对中国本土艺术的偏爱。

傅：这确实对我有一种诱惑力和吸引力。西方艺术对我有一种影响和启蒙，我走到榫铆结构这一阶段，前面的影响是非常大的。

祝：你认为榫铆结构和焊接结构之间从专业或是学术的角度上来说有没有逻辑上的联系。

傅：关系是有的，这种关系是两者多种物体关系的构合，只不过是构合方式不一样罢了，确切地讲是一种线点方式的不一样。西方是通过将同一结点熔化焊接在一起，中国则是一种用穿透的结点焊接方式，你能感到它们是完全不一样的。中国的建筑是横向穿插，而不能纵向联结，它们导致的结局完全是两回事。西方的建筑是完全往上升，中国的建筑则是平铺。就是说不同的结构导致不同的样式。

祝：是不是这些榫铆结构对你的作品有一点影响，不是向高的方向发展，而是从面的方向发展。是不是受到中国建筑和其它方面的影响？

傅：这实际上是中国文化潜意识的一种流露，因为我也谈到，我做了那些作品之后呢，我把中国有关古代建筑史方面的书《营造法式》、《天工开物》和最早的河姆渡文化

异物连接体1#局部　花岗石、铁　1997

中的榫铆结构结点的特点，只要是涉及到中国建筑方面的书，我都买了。我找到这些书，我就大量看，并把重要的地方记录下来，再加上一些建筑师谈建筑方面的特点。在这个时候，我才真正感到在这方面中国文化有价值的地方，这样就迫使我把它转化出来。因为建筑是一种带有实用性的东西，它是要构造一个空间去居住。而我是要构造艺术，而要表达一个艺术家对社会、对生活的看法，把它转化成一种语言。如何转化是一个相当复杂的过程。

祝：你从事榫铆结构的创作已经有10年了，那你早期榫铆结构的构成是有序的，就是根据一定的形态进行构造，而后期的创作作品比较无序。我看你有些作品有意背离有序的发展，为什么会有这个变化呢？

傅：因为，就像刚才我们所说的，创作是一种语言表达方式。我的第一批作品出来以后，确实得到批评界的认可，但我觉得如果继续这样做下去，不过是一种重复，太样式化了。为什么说它太样式化了？因为我是通过榫铆结构，构造一种形象。后来我就觉得榫铆结构的特点不是你用这种结构来做东西，而是用这种结构本身。84年时，我就把自己的感受写了篇东西，但我不善于表达，我还是想把它表达出来。我觉得榫铆结构就在榫铆之间。榫铆与榫铆的关系就像是社会生活的关系。构造在一起是一个非常稳定的东西，如果不构造在一起，就表达了一种很自由，有很多可能性的情况。我现在上街的时候，感到很多人处在游离之间，都不确定，都非常忙碌。所以在94年到北京办展览时，我没有特意的摆放，而是随意地放在那里。

祝：你能确切地表达一下你作品的意图吗？

傅：这个意图有两个：一是我想将榫铆结构作进一步的推动，不是89年以前的那种样式化的东西，通过榫铆表达我对社会、对生活、对现实的态度。当然这也是一种象征性的表达，虽然我作品的文字都非常具体，但是我觉得文字只是我当时的一些思路。但是作品本身含义的可能性比文字要大一些。实际上就是针对想表现人的游离状态。

祝：实际上就是不确定性，包括现在世界上关注的一种不稳定性。

傅：包括我自己都处在一种不稳定性中。作品实际上是社会化的东西，那它也带有社会化的因素，当时我创作这些作品，实际上是想表达生活之间的一种关系，那么我考虑得再多，如果没有表达方式，也是没用的。但我具体能表达得怎么样，我也不清楚，但毕竟能用榫头，有了这种表达方向。那么榫头这种东西非常大气，从审美艺术上来说，但我认为现代艺术也应包括审美这一方面，意义当然很重要。

祝：我能否这样理解，你的榫铆结构作品大致分为两个阶段，也就是从有序到无序。早期的榫铆结构带有狭义的语汇特征。而你晚期无序的榫铆结构，则带有广阔的语境。我就是这样看待你的作品的，那么你是否能从人文背景来谈一下你早期的榫铆结构的艺术创作？

傅：我早期的榫铆结构，主要是从艺术本身、造型的角度、语言的角度考虑多一些。但到后来，我在北京94年的展览，就对整个人类背景考虑多一些。我主要是考虑一种关系，人与地球的一种关系。包括我们全人类都很关心的生态问题，处在一个工业发展的时代，这种发展是以牺牲环境为代价的，国家与国家之间的经济、贸易关系，从原来的政治关系到经济关系。我就是想通过作品对这些关系作一个整体的把握，把握一下个体与现实处于整体之中的状态，通过榫铆来揭示。那么现在人类都在一种杂乱游离的状态，那么我的作品就是想表现这种状态。

祝：那么你就是想通过作品来提出一些问题，使人们警觉，来提出一些发人深思的问题，那么你最需要提出什么问题来使人们警觉。当然包括生态问题，不仅是个人，也是一个国家、阶层所广泛关注的问题。

傅：我感觉到有各种复杂关系的存在，我也想通过作品表达，但我必须通过某种东西使人们感到危机感，包括世界生态问题，以及科技的发展使人们丧失了对原始自然生活的适应性。当然这很矛盾，也很复杂，当时我并没有很明确地提出这些问题，这仅仅是一个暗示，因为在那个时期，这些问题不是很具体，是一种象征性的问题，或一些想法的表达，在我个人来看，是这样考虑的。

祝：您就是想通过这种方式把你的作品带入更为广阔的人文环境中去思考，以艺术的方式从人文的角度提出这些问题？

傅：这就不单单是艺术的造型问题。因为在前期大家都只注意结构和样式，像语言方式、语言特点之类，但到了后期，人们更关注态度、价值等特征。当然这些作品的本身也是指向作者，指向几千年来的中国文化。后来我就想把这些作品转入现实生活，

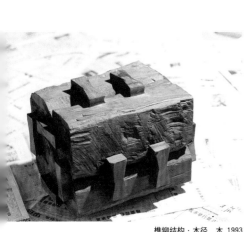

榫铆结构·木径　木　1993

把它作为一种媒介来表达对当下生活的看法。这是一种观念上的转变，后来呢？从材料上来讲，榫铆不是一种关系，而是一种观点，始终处于虚与实之间。既然它是一种观点，那在材料上就不一定要用木材，所以我采用了泡沫塑料，我把四根非常强硬的柱子联在一起，插在泡沫上，泡沫本身就变形了。那么从心理学角度上讲，这是一种非常暴力的方式，把铁棍插在泡沫上，使泡沫无法承受。当这些作品在展厅展览时，人们没有语言，没有发表意见，更多的是沉思，就是这么面对它，一言不发。后来他们告诉我，他们看了非常感动！让我无话可说，我还能说什么呢？这是我作品本身的力量。在北京有许多文化人也看了，他们不是对某种材料、某一制作的好不好发表意见，更多的是面对这个作品在思考。当时我感慨万分，我本想许多专家来看了肯定会发表意见，但他们没有发表意见。

异物连接体1# 花岗石．铁 1997

祝：这代表了一种新的观念，那么美术批评界对你的作品有何评价？你对这些评价有何反应，请你介绍一下。

傅：当85年榫铆结构的作品出来以后，我个人也比较吃惊，因为我觉得这里面有一片广阔的天地需要我去开辟。这个作品出来后，文化界人士发表一些看法，都给予肯定。我想这些肯定可以分几个方面，首先是它作为一种创造性的艺术，大家给予了肯定，还有就是它把中国几千年的文化体现出来，同时又具有现代感。

祝：有没有人认为你的雕塑作品更像装置？

傅：是的，这是到了后来，特别是94年。因为我一开始做榫铆结构时，就已经摆脱了过去的那种雕塑概念。雕塑刀一下子在我的工作室变成了一种木工工具，换了一种工作方式。

祝：作为一个雕塑家，当你用装置的观念去做作品时，就会威胁雕塑这个概念，你怎么看待这个问题呢？

傅：他们说不是雕塑，他们说是装置，其实现在很多人用装置的概念去套我的作品，其实就我本身而言，我没有想到要弃装置。我这样做的本身是一种方式，并不是我要做装置而影响我的做法。做法本身带有构造性，它不是什么装置不装置，我开始并没有想到要做装置，至于他们认为这是装置，要这么认为，那这是他们认为。（笑）很多人提出把自己的什么东西放在雕塑中、装置中。昨天还有个邀请，是参加装置活动的。

祝：邀请你？

傅：是。

祝：那很多人就认为你这不是雕塑了，是装置了？

傅：那他就这么认为了。但在我看来，是雕塑还是装置，都不是很重要，重要的是通过材料媒体能不能表达自己的想法。如果你能表达想法，用什么方式都可以，但作为我个人而言，我不会离开自己的这种方式。通过榫铆观念，我的材料再怎么变化，但基本的结构、基本的母题还是在这里面。作为整个作品的一条线，从开始到现在。

祝：这是否意味着雕塑的危机感？现在是这样的，好象雕塑的概念，通过你们这批人不断地尝试、创新，在不断动摇雕塑的概念，是不是？因为以前雕塑的概念是非常明确的，而现在有了这些作品之后，雕塑的概念就开始动摇。你认为这是一件好事情呢还是一种坏事情呢？

傅：这是事物发展的一种必然。因为雕塑发展到一定的时候，它的语言、空间是越来越窄。什么东西从古到今，从西方很多大师们在各种类型的创造中，几乎要做的都做得差不多了。嗯，要做得是雕塑，又不是雕塑，那么现在装置的局限，它的材料主要是通过物质构成空间，通过一种场景来表达思想观念，那么雕塑家跟这些搞装置的还有些不一样，雕塑家还毕竟有他雕塑家的塑造背景。他始终对材料有敏感度，对空间有把握，它有它的特点。跟纯粹搞装置的还不一样，他有一些程序是要通过造型来体现，是一种多种材料的组合。搞装置的人就不一样了，他有一个观念和想法，什么时候一下子就可以组合成一个东西。那么雕塑家是需要通过材料来表达情感的，一看就知道是一个雕塑家做出来的东西。

祝：你的意思是说雕塑和装置既有共同点又有不同点，那么在今后的创作中你是倾向于一种装置的方式呢？还是一种雕塑的方式？

傅：我的作品已经不是原来意义的那种雕塑了，但我仍在沿用雕塑的概念。我始终认为我是一个雕塑家，而不是一个装置艺术家。我们这种装置的倾向是由我的雕塑导致的，这种结构方式必然导致一种装配，而不是有意识地这样做。

祝：你并不希望把雕塑和装置区分得这么清楚？

世纪末人文图景 局部 木

异物连接体1# 石.铁 1997

草图5

傅：我不希望把它们划分开，但如果是一味地沿用原来雕塑的概念，意义并不大，我现在的榫铆的结果就是向纵深方向发展，去开拓一种更为广阔的可能。

祝：那么你怎么看待那一批不是雕塑而现在又非常流行的装置艺术品呢？你怎么来看待这些作品？

傅：我对这些作品很关注，这其中有很多不错的装置艺术品，我也非常喜欢。它们更多的是纯粹的观念艺术，我觉得中国的装置艺术越来越走向开辟，越来越走向成熟。我在80年代的香港看到过一些装置作品，就这么几年，就发展得到处都有了，当时还带有模仿的特征，而现在则是不论从观念到表达方式都找到了自己的表达方法，形成个人的特点。我比较关心装置这些问题，而多少也会有所影响。

祝：你对中国未来装置艺术有何评价，或者有何看法？你刚谈到雕塑的危机感，而且是一批雕塑家都有这种危机感吗？

傅：有这种危机感的比较多。只不过我比较早地从这种危机感中摆脱出来，事实上，我们沿用原来雕塑的概念，可能现在雕塑仅仅是一种装饰了。雕塑家仍然存在，就像现在做城市雕塑的，他们也是雕塑家，当然我也做城市雕塑。它更多体现的是美化或装饰。我觉得艺术仅仅是停留在装饰上的话，那么它就是可有可无的，就像身上带的一件装饰品，是可有可无的。那么它对于现实和人的心灵产生一种冲击的话，就不仅仅是装饰品了，它有它的含义和意义了。我觉得现在更多的雕塑家是在做装饰，就像在工厂、银行前面摆放的狮子。（笑）或者在学校里摆放一个很形式化，比如说向上的书或手之类的东西，实际上这些东西是纯粹的装饰，甚至装饰品都不是，更多的是一种视觉污染。现在的很多东西就是拿很多的钱去造视觉污染，有人把它称为视觉垃圾。你说这是一种视觉污染，但作为那些制造者、拥有者来说，自己还非常喜欢，这个需要层次很多。我觉得好东西、不好的东西、甚至是垃圾的东西都有人喜欢。

祝：那么你作为艺术家，是希望一种对自己的创作有所推进吗？

傅：我这个人始终是个理想主义者。

祝：很多人都是理想主义者。

傅：这个情结从我作品本身，到一种积极的愿望、建议。无论从艺术角度上讲，还是从社会意义上讲，我还是主张创造性。

祝：就是不管雕塑也好，装置也好，面临着两难。哪两难呢？一是自己创作出来的，很满意的作品，没有收藏对象。而那些需要的作品，又是你不想创作的。比如有些地方、部门的城市雕塑，它就是那种大众化、人见人爱的作品。你创作出来的作品面对这两难。你的作品是否能被拍卖、收藏？这也关系到艺术家的艺术生存问题，你如何看待这个问题？

傅：艺术创作呢，不见得能维持一种生存，在创作你认为的这种艺术和你的作品有所谓的市场价值不是一回事。就目前为止，我这些榫铆结构的作品被收藏得非常少，能够在市场上出售的几乎没有。除了那些有眼光的，搞展览策划的，那是一种艺术角度的需要，他能够收藏一下，除此之外几乎没有。可以这么说，这些作品还不能够适应社会市场的需要。

祝：你认为你自己是超前了呢？还是整个社会收藏结构没有跟上呢？

傅：这是恐怕有几个原因；一是雕塑本身的，收藏的作品太大，不是那么精巧，可以像画面那样好看，像画面空间容纳那么大。而这些作品材料都不是很昂贵的材料，都是朽木，而且有些烧糊了点，从审美角度讲，一般家庭或个人就不愿意放在家里面；再一个从观念上讲，与他们的距离还是太远，有些人可能在看展览时被你的作品所震动，但是一涉及到收藏，就涉及到他内心的一种需要了。还涉及到收藏者内心审美的问题。

祝：搞雕塑，它的经济投入是很大的，你是怎样解决经济问题的？

傅：我把这个总是分成两个方面：一个是作为生存，通过城市雕塑，通过城市景观性设计。这个建筑城市雕塑有着经济问题，我在这方面作了大量工作，也是想通过公共艺术把雕塑推向公众，美化环境，提高整个城市生活的质量。在现代雕塑方面尽可能做些设计，尽可能把它做好，这是人们所需要的。目前大多数人的接受还在这个层面上。

我曾经说过城市雕塑和建筑一样，它是一种限定性的工作。它不是你想做什么，就做什么，而是对方需要什么，你去为这个特殊的环境、特殊的背景去设计。它是有条件的，你所做的就是要把这种有限变成无限。一个好的设计家就应该是这样，把有限变成无限，尽可能做这方的面工作。当然这些工作可能带来一定的经济利益，这就涉及到跟别人签合同，涉及材料的成本问题，城市雕塑产生这样一些经济效益。另一方面，我

能专门从事我的雕塑艺术，这10年来搞榫铆艺术的创作，这些东西几乎全部是投入，无论是在北京办展览，所有涉及到用钱的地方，我就是用这些钱来做下来的，一方面我要生存、要生活下去，另一方面要进行艺术创作。

祝：这二者是否有矛盾？

傅：矛盾肯定是有的，有时候矛盾还非常大。有时我去和别人谈城市雕塑的时候，这种时间长了，我就非常反感。为了生存，去搞城市雕塑，处在一个非常尴尬的状态，处于一种分裂的状态。这种分裂就是你要去找精神方面的东西，另一方面你要去关心大众的需要。

祝：有些城市雕塑者把语汇特征投入到作品中去了。

傅：令人高兴的是，现在社会毕竟发展了。领导者都很年轻，并且他们中很多人到国外去过，并且很开明，他们中有的人知道你是搞什么雕塑的，这时候他就按你的意思办，这样他就把权力交给我了。那么碰到一个对方什么都不懂的，那就得按他的意思来办。我有些雕塑比如《天地间》，86年做的作品，这个作品放在天桥那里，就说明他们的思想还是非常开明的，我的想法给他们说了之后，他们就拍板了。决策人本身的文化素养是非常重要的。所以这些年在搞大型公共作品的创作和个人实验性的作品，把这二者搅在一起，其实也非常盲目，但就是这样的一种状态。

祝：那么你有没有认为，有可能成为城市雕塑的典型。

傅：我相信会的，这也是个时间问题，像我这些作品也逐渐进入大众的公共艺术场所，被他们接受了。

祝：像你的有些作品经常在国外展出，我很想知道国外艺术界对你作品有何评介？或者像你这种创作方式，在国外是否有类似的？

傅：这些年来，我的作品在国外参加许多展览，在国外的刊物也有发表。这是一种认可。我的这种艺术是在东方文化的背景下产生的。像美国华盛顿大学的约翰扬教授，他也是一个雕塑家，到中国来看了许多作品，也到我这儿看了作品，他非常肯定。在美国的雕塑杂志上写过文章，这在国内的一些杂志上也翻译过来了，在《世界美术》上，他对木、石材料的特点他表示了肯定。在国内还有一些做榫铆结构的，但都是在我做之后才有的。这也说明榫铆结构引起大家的关注，但还不一样，榫铆结构做好了，它会对深层问题提出关注。但如果做不好呢？就仅仅是一个装饰品，在国外也有一些榫铆结构的作品，并不仅仅只有中国才有。西方当然在结构的表面上雕刻了一些东，我在一些其他艺术家雕刻的作品中也看到榫铆结构，但这些雕刻不是以榫与铆来联结的，而是通过这些来造型。而把榫铆作为一种纯粹的艺术形式，我还没有看到。

祝：在你的创作经历中，有没有一些特殊的经历，任何一件作品的创作都离不开个人的经历，个人的家庭环境，你能不能在这方面作些介绍？

傅：我从事将近10年的榫铆结构的创作。我回想起来，我对这些东西这么热衷，我总觉得我还没有达到这种愿望。能支持我做下去的，是我对艺术的追求，另一方面，我是非常喜欢搞这个东西的，对这种木制结构，榫铆结构有一种内心需要。可能是由于我自己下放过，在中学时、文革后期是在文艺宣传队。那个时期给八个样板戏画背景、布道具，就像是做木匠。当时宣传队有三把小提琴，这在当时是很新奇的。后来到农村去修农具，这对我来说是一种经验。中国的农具、家具都是一种榫铆结构，所以我现在的很多结点都来自农业工具上的结点。重要的一点，我们祖父是一个建筑师，他盖的那些庙的建筑，都是些仿木式的。他就像现在的工程师一样，技术非常好，我现在用的许多工具都是他留传下来的。工具好不好就决定你手艺好不好，所以现在他的许多工具我都留着，可能这是一种遗传因素。那种构形结构的因素，基本上与我雕塑上的没关系，当然这只是在技术和形式上没有关系。当然通过学习了许多东西，当然学校不会让你去做木制、榫铆结构的东西。当然这是一种很简单的事情，功利化的事情，这可能是由于我对艺术的追求与信仰想做这些东西。

祝：那么下一步的创作方案、设想是朝哪个方向发展？

傅：我可能经历有三个变化：最开始是一种形式语言的，到最后把榫铆结构作为一种观念来思考、来创作。现在，我又在思考，通过榫铆这个物体同其它材料的应用，包括现成物品，包括我最近去桂林做了一些联结体，就是把工业材料技术，自然联结在一起，进行创造、研究。这种关系的联结跟前面不一样，现在科学技术在发展，人们越来越远离自然，我这种自然材料和现代材料联结本来是一种很矛盾的东西。我现在用的材料是人工产品，如：电器、电话、电视等电子产品，这些东西的出现改变了人的生活方

榫卯结构·操纵器 木 1996

式、甚至是人的观念也改变了。我是想让这些工业品和自然物品发生关系。下一步我就在这方面做一些作品，与前面的一些现成方式，构成一个大的榫铆结构。我想，这不太一样，也应该算是开始一种尝试。做一段时期，当你从一个点到一条线，再到一个平面以后，就找到一种纵深了，这是有一个滑翔的阶段的，在一个面上去寻求，做这些工作，看看这个效果怎么样。我始终认为艺术是真实的，是应该有想法的，它能带你去思考，这是一种体验。这是我第一次系统地谈我的创作经历。

榫卯结构97# 木 1997

武艺访谈录

采访人：张敢
时　间：1998年6月29日上午11:00
地　点：中央美术学院（西八间房）武艺工作室

武艺接受采访

炉前工　水墨　1992

老人肖像之一局部　水墨　1988

张：能否请你谈一下，你是如何走上艺术道路的？在你从事绘画的过程中，你的家人对你产生了什么样的影响？

武：对于我个人来讲，也许是从73年或74年，在父母的指导下就开始接触绘画，78年开始画"大卫"，开始写生和画素描。那时和一群参加高考的、很大的人一起画，这是小学五年级的事。

当时我走上绘画道路，家庭的影响是很关键的，因为从小本身不太喜欢绘画，对什么兴趣都不是很大。我是66年出生，到70年代还在延续上山下乡的体制，我的父母一算我高中毕业的年龄还能赶上"上山下乡"。如果小时候学过画画，到农村之后的待遇可能会不一样，可能会尽早回到城里来，很实用的考虑。当然这个路子现在想来都是很纯正的。在小学，父亲让我临摹的东西是苏联的素描。苏联素描的那种体系，画头像都是从头骨先画起，完全从结构往外画。

张：这对后来你的造型能力的培养是不是很重要？

武：我觉得特别重要。现在回想起来，包括上美院以后，还是与在美院之前打下的底子有关。当然，我爷爷对我的影响主要是高中毕业前报考美院选择专业的时候，他是30年代京华美专毕业，是蒋兆和的学生。解放后，他是吉林省博物馆的创始人之一，到晚年他画一些水墨画，但中间一段他搞历史，搞古文字。我最终报考国画系，是他和我父亲商量的结果。当然在考之前也练过一些书法，但对国画的一些东西还是按照西画的方法理解，等于那时候就是用毛笔在画素描，画一些肖像。

张：就是受到了蒋兆和影响，是不是？

武：对、也是间接的。我爷爷跟我说，蒋兆和当时给他们上课的时候就强调画耳朵，所以蒋兆和所有肖像画对耳朵的刻划是很认真的，并且这是其他画家们所忽略的，但他很在意，并把人的气质通过耳朵表达得很充分。后来考上中央美院，对我影响最大的是卢沉老师。

张：你考上中央美院国画系的时候是1985年，85年是中国新潮美术活跃的时期，在这一时期对你影响最大的是卢沉老师。但是有一些思潮对你有没有影响？

武：85年，从东北考到北京，跟原先的环境一下拉得很大，原先对中央美院的想象同现实之间是有距离的。那时新潮运动，每天晚上有十几个讲座可以同时开，当然我们班当时是处在一年级，听完讲座回来以后有砸砚台的，有折毛笔的，就因为水墨画是"穷途末路"了。

张：当时你处在一种什么样的状态，面对他们的行为和举动？

武：当时我对这个不太理解，也弄不太清楚，我父亲每星期给我写信让练基本功，所以我对这个很在意。当时就想用笔墨把对象表达得更充分，现在看来，想法很单纯。不过在那个时候，说是显得幼稚也好或别的什么，就是跟不上当时那个状态。

张：但是事实上，现在看来新潮美术有些探索并不一定是成功的，所以从某种意义上讲，你这种当时看很"幼稚"的做法，倒使你沉下心来做了一些很扎实的工作。

武：当时，一年级国画的所有普修课都结束了，二年级我就进入了卢沉老师的工作室，当时白天画写生，晚上还要临蒋兆和、卢沉、周思聪的水墨人物画集，还有梁长林、浙江方增先的，都摆在一块儿作比较。那时候给自己定的目标就是以后还要在水墨人物方面去发展，那时人们好像都在强调南北人物画风格的不同。

张：当时卢沉老师对你的影响体现在哪儿？

武：他对我的影响，一个是在基本功方面。我们那时所有的同学对写生显示了极大

老人肖像之二局部　水墨　1988

的兴趣，自己也尝试过。但是直到现在，我觉得我们所有卢沉老师的学生同他距离还是很大的，他不是简单用毛笔画一个人，而是上升到文人画的高度，他虽然照着模特去画，但是笔墨已经升华了，这也是他的重要意义，是他的一种魅力。我始终越来越明显感觉到，作为一个艺术家，好像我们现在看世界杯、球星的魅力。他个人人格的魅力，始终是对他的所有学生，不论我上面或是下面的学生，影响非常大。他在教学中对写实和抽象思维同时培养，这在国内美术院校中是罕见的一种教学方法。

张：卢沉老师对中国画的探索有过这样一个提法：在现代的基础上发展。这就等于是换了一个角度，不像过去立足于传统，或完全西化而拉开了距离。你认为这对你后来有没有什么影响？

武：其实他始终对传统都很在意。他对传统、对东西文化、对现代都很在意，他始终强调一个艺术家的修养应该是全面的，而且强调很多探索不应局限在笔墨之内，虽是国画专业出身，但有些东西需要以特殊的情感流露的艺术语言为重。

张：你现在能够就当代水墨画的状况谈谈你的看法吗？

武：当代水墨画状况，当然有许多新名称，比如说新文人画，还有现代水墨画，就是批评家所整理的一些东西。但我觉得落实到每个画家个人，都有一个尺度和标准，现代的水墨画同现代中国经济转型这种较为混乱的状况是协调的，需要沉淀、需要20年、50年或100年。

张：一般人们认为，现代水墨画的发展肩负着比较重的包袱，一方面要面对传统，一方面要面对现代，两者间的关系在创作中是怎样把握的呢？

武：本科毕业后我被分到鲁迅美院，在那里教了两年书。那时，我在卡纸上用丙烯画了一批黑白画，当然现在看那些作品，对我以后作品的画面结构还产生了一些作用，但当时没有意识到，好像很多事情我做的时候意识并不是很强，然后这需要靠时间。尤其是艺术这东西，当时对你的定位是好是坏，可能都不重要，因为艺术这东西的魅力是超越时空的。就像我们去西北，几千年前的墓室壁画让你感到很亲切。往往现在的一些为现代而现代的东西反而让你感到很落后，这种辨证的关系尤其是这个时代应该特别在意。

张：刚才谈话你提到了《西北组画》，你平时在艺术中追求比较朴实无华的特点，在《西北组画》中是否有意识地体现出这种追求？

武：对，我创作时喜欢这样一种方式，一种东西打动我以后，会把以前的东西尽量忘掉，就围绕它去创作一批东西。《西北组画》是去年带学生去西北这一条线的感受，我是第二次去。第一次去是94年刚留校一年带学生去的，好像看不出什么感觉来，也觉得好，但是自己刚毕业，很急，想画出一批东西。我觉得对传统的东西吸收是一种需要，到时候你不自觉的就会主动关注它。就像我原来上学的时候放假回家，我爷爷每次都会给我讲一些秦汉青铜器方面的东西，但是那时就好像提不起兴趣。那时的关注点还在如何将人物画得很充分上。但是，前年我爷爷去世后，我把他的一些书都带回来了，现在我就慢慢地能看下去了，包括对青铜器，他收藏的东西。那么对传统东西的需求，不同阶段就会有不同体会，就像齐白石他一直体会徐渭的东西，到80岁了他还在临摹，那种临不是对形式的理解，而是在体会精神内涵的东西。刚才所说的《西北组画》，在这过程里边，我带学生在博物馆对着出土的汉代木雕画了许多写生，这批写生当时有种朦朦胧胧的感觉，就是要在回来画一些感受。回来后马上想画，又觉得很茫然，有时觉得时间长一些反倒很清晰，以后又经过两三个月的沉淀，加上写了一些东西，然后就画出来了。这些画在今年4月份都在美术馆展出了，很灰的一个色调作为一种印象。后来卢沉老师说，这批画在东西方语言的尺度上把握得很好，但我自己好像这种意识还不是很强，就是在后来才能体会到，那么可能在下批画又会有什么其他东西来打动我了。

张：《西北组画》同以前所画的《黄村组画》在创作观念上是否有什么变化？

武：创作观念上可能更强调画背后的一种东西。《黄村组画》有这种意识，但不很强烈，画一种生与死，这种比较永恒的主题题材。我觉得绘画最终是靠背后的东西来支撑的。就像我们在借鉴文艺复兴时期的东西的时候，比如借鉴波提切利的东西，光模仿别人造型，而没有体会其人文精神的作用，这是我们现代绘画的一个弊端。

张：目前你在壁画系教学，你认为水墨在壁画创作中的前景怎样？

武：我现在在壁画系教学，但我从没有做过一次壁画，我在这里主要是教基础课，线描和重彩这部分。

张：想不想将来在这方面有一个尝试？

武：也考虑了，但中国的壁画创作中，艺术家已经变成了一个次要的位置了、艺术

"画室"之一　水墨　1995

"辽东组画"之一　水　1993

家无形中就是一个工具。有时觉得还是在自己的方寸之间，在精神之中我会得到一种满足，以后有机会可能会尝试。

张：在你从事水墨画创作的题材选择上，你认为是一种阶段性的需要，还是一种感情的流露？

武：还是第二种，是情感的流露。每组画展出或朋友来看都觉得和前一组差别很大，其实我不是故意让它们有差别，是因为不同的感觉你就会带出不同的绘画样式，所以不想过早地让你的艺术定下某种风格，还是要把路子铺得宽些，对传统也要不断地去体会。

张：我看见你的画室里挂了许多油画作品，这是不是你在拓宽路子的一种尝试？

武：对，我毕业到壁画系后，我周围的老师都是搞油画和材料的，自己接触的东西同在国画系完全不一样的。我现在每年用一两个月画些油画，其实有些朋友建议应该在水墨上进行一些色彩上的探索，但我觉得一触及水墨画，黑白灰这些东西已经让我感到很充实，加进去颜色或其它东西，就会显得很多余。那么，在油画写生中我会很直接地用颜色去表达感受，但整个用笔感觉还是水墨画的状态。我们上一年级时有选修课，那时，我选的是王沂东老师教的油画班，有国画系同学和雕塑系同学。当时王沂东老师画的油画主要就是白、土黄、赭石和黑四种颜色，我们却用了十几种颜色，可我们都画成了单色，而王沂东老师画得极丰富。这事件对我触动比较大，他对色彩的修养非常好。

张：一般在看你的水墨画时，虽能够看到一些形象，但总体感觉比较抽象，你在这些方面是怎么看的，通过什么来表达你的主观感受？

武：有时候它是一个过程。开始在农村写生，本科的时候，那种农民形象比较打动我，而且也是去抓那种东西。但越往后来这种东西就越减弱了。画面上也是这样，形象的减弱和精神上的需求是关系很大的，很具象的一些东西。在画面中对表达精神方面总显得是一种障碍，这是我个人对绘画的感受，也许其他艺术家会有不同理解。

张：现在艺术进入市场，市场对艺术家一来造成冲击，二来也给他们提供了机遇，对于每个艺术家都会有不同看法，你是怎么看待的？

武：中国的艺术市场还不成熟，其他的各种因素都是相互关联的。纯粹意义上它和市场还是有区别，市场和大众都有区别，直接进入市场它可能会给你带来一种短期效应，你这种东西就不会纯粹。所以上帝对每个人都很公平，它对你的绘画和绘画以外的东西都会很公正地对待。另外，现在艺术家绘画的修养都显得较单一，我们这个世纪的绘画高峰就在30年代，包括绘画和文学。那个时候的艺术家啊，他们很自觉，包括出国留学回来的，他们对艺术的认识都很彻底，把现在的绘画跟他们那时一比，你就明显感到在文化上缺乏一种积累。

张：你认为你自己目前在水墨画上的探索，在哪些方面是比较有意义的，而哪些问题是要进一步解决的？

武：现在看以前的作品，在这个创作的过程中，它一直是一种状态的反映。现在看我研究生毕业时的那套《辽东组画》，它的过程就是卢沉老师让我自己带着笔墨、宣纸到东北农村去体会的。当时就以为是草图，回来放大，那些笔墨流露都不是很自觉的。但现在看，那批画的意义就在于笔墨上的一个突破，是精神和笔墨的统一体，是笔墨和造型的结合来表达主题，和原先水墨画创作思路就一下拉开了距离。那么我觉得当代艺术家所遇到的问题，还是对传统的理解，这是一个关键。就是传统和西方的语言，东西艺术的最高点是相通的，包括齐白石晚年和莫奈晚年的作品在精神指向上已达到了一致。现在人们都有些浮躁，不会花时间去关注传统，因为这东西不见效，不会马上有效果，包括书法一样，每次我在白描课上要求大家写字，哪怕每天写半个小时，但是在这么多年坚持下来的学生还没有。那么学生关注的是什么？他们大量去看的和说的东西，找一种样式马上产生出一批作品，那么你的东西越出越快，你的艺术生命也就越短暂。所以对书法的体会，不光是你会写字，你可以最后不是书法家，但你要懂这东西，因为这是中国传统艺术精神之所在。那么画油画的人如果能够体会到书法里的这些东西，他们在绘画的用笔上会很不一样。也有些画家到了晚年也意识到传统的重要，但是到这时人已经定型，那么即使去补充，也是用油画的眼光看待水墨和书法，不会吸收得很纯粹。

张：所以，我觉得你在绘画潜质上还是受到了西方的影响，但是在绘画的意境里边还是比较传统，非常强调这种意境沉厚的东西，我认为在中西结合里边你算是做得比较不错的，你对此怎么看？

武：还得往下走，在上一个话题里边，包括林风眠、关良、刘海粟，从他们个人来讲，对中西结合的尺度把握得很好。我们虽然在北京，但是我始终觉得海派艺术家，就是刚才提到的那几个人，他们的绘画品味要比北方这些人高，原因在哪儿？就是因为在

"画室"之二 水墨 1995

"辽东组画"之二局部 水墨 1993

"渑池写生"之一 水墨 1995

书法 1996

"西行写生" 之一 水墨 1997

"西行写生" 之二 水墨 1997

对传统的认识上可能是一样的，但对西方的一种结合上，北方结合的是西方写实素描的东西，而他们看重的是印象派以后的东西，那么这种差异直接导致了对绘画本质的理解。包括李可染先生，他影响了几代人，但是在晚年，他用西方的素描去画倒影，画这种东西去模仿自然，因此后人会有很公正的评价。

张：你认为目前批评家所作的工作，对艺术家产生过哪些积极或消极的影响？

武：积极也好或消极也好，我觉得还是模棱两可，尤其是对当代东西的评价还是显得过早。在我个人感觉，中国的批评家还没有走上正轨，批评家很多是看画家的发展势头然后出来进行总结，那么在西方批评很成熟的阶段，一个真正的批评能够引导绘画的方向。现在这个社会不论干什么工作，纯粹的人太少，带功利性的人布满了社会的各个层面。

张：那么请你详细谈一下去西北考察的感受。

武：那是去年夏天，记得北京的天气很热，曾下了几场急雨，还算凉爽些，生活的不平静持续几个月。9月中旬，也就是开学的第三周，我带着学生去了西北。这是我第二次去敦煌，三年前是第一次去。那次的感觉就像初恋，热情、笨拙又有些茫然。敦煌城里有了一些变化，似乎比以前更规范，商业的气息更浓了。因为同学马强毕业后一直在敦煌美术研究所工作，所以他早上同夫人来接我们一同去莫高窟。只有出了城，绵绵的沙漠映入眼帘，好像记忆才恢复。到了莫高窟，看见三年前奠基的敦煌陈列馆已经开放，据说是为了保护洞窟内的壁画，当时我想这就有些像经过长途跋涉去见思恋了很久的恋人，可到了恋人的身旁，却硬要你去瞧她的照片，有些让我不知所措。不过，后人的一些做法又不得不使我换了角度去感觉传统的发展轨迹。在几个具有代表性的北魏洞窟里，壁画是北魏的，可里面的彩塑却是清朝的模样，可见清人也是在按自己的思路去修订传统，这种反差好像能促使人们对品性一词有了更为确切的理解。

张：是否能将此问题深入地谈一下？

武：记得当时在一个不足十几平米的灰暗的洞窟中，你可感受到北魏至清代艺术发展过程的两极，虽然时代发展了，但艺术却停滞甚至落后了。

张：你的意思是说艺术与时代的发展进程并无直接的关系。

武：是的，这种落后其实更是一种精神的落后。这个过程是极为清晰的，虽然在这个洞窟中少了隋、唐、宋、元、明的东西，但这并不重要，隔壁的诸多洞窟都可去做这个证明。说到这儿，我想赋予这些洞窟以全新的意义，那就是或多或少地带有一些后现代的味道，但这种赋予应是瞬间和短暂的，能够使我们陷入更深层次思考的东西好像还有很多……。有时我想从北魏至清代算一个大的阶段，那么从清到现在，这又是一种怎样的联系，也许这不是我们要回答的，但却是我们要特别在意的。

张：听了你刚才的谈话，我也有同感。我们现在所讲的传统，大多只停留在明清，好一些的可以追至唐代，但真正能体现传统艺术精神之纯粹性的可以说是唐以前的东西。

武：是这样的，有些东西还需要我们不断地去感受，不能盲目地崇尚时髦，而应该把握一些本质的东西。当我们离开千佛洞回头望去时，感到她已经和周围无垠的沙漠融为一体了，就像壁画中的形、线、色已经同墙面融为一体一样，谁也无法将谁分开，但其中的艺术，尤其是莫高窟早期的壁画及彩塑，使我感觉并不陌生和遥远，从某种意义上讲，它可以弥补今人为现代而现代之后所留下的一段极为致命的空白。其实，一段历史就是一次轮回，当我们感受到很现代的东西，它常常是从前的，而传统的东西往往又极具现代性，艺术样式的翻新，归根结底对艺术本质并无过多的影响。

张：离开敦煌，你们是去了新疆还是向回走的？

武：因为时间关系，这一次没有去新疆，以后一定要去，因为那儿有克孜尔壁画，因它具有典型的西域特征，所以比较敦煌的东西显得更"洋气"。这里，我想强调一下，出了敦煌，使我怦然心动的便是酒泉魏晋十六国墓室壁画，所谓"魏晋风范"，在此表现得淋漓尽致，我个人感觉，它显得比敦煌的东西还要简洁洗练，这可能与其无需具备更多的说教功能有关。

它给我的直观感受是那时的人已懂得"生活与艺术的关系"，而且将画面组织得"合情合理"，如此符合"现代意识"，真是有些令后人无所适从。相比之下，觉得我们这个时代的艺术"做"的成份太多，艺术家们好像总在掩盖着什么，明朗、舒展的品性无法与古人相比。还有一件有意思的事，记得当时我们在墓室里用微弱的手电光去感叹古人的时候，年青的导游小姐特意让我们注意墓室北壁左下角的《二马食槽》图中二匹马的性别，如果不是她的提醒，这个局部可能便忽略过去了。可见古人、今人对性、对生命的一种关注，是一种出于本能的在意。在艺术上我没有找到古今太大的一致性，但对生

命意识的看重，古今却是那样的一致，一致得已成为了永恒。

张：你从中又体会出绘画本身的哪些东西？

武：我们现在所提倡的绘画中的平面性大多是从西方现代艺术中得出的一种结论，这是出于对造型艺术一种理性的认识。其实，这种二维空间在唐以前的佛教壁画、墓室壁画中已大量出现，古人在"不为艺术而艺术"的前提下已完成了由"再现到表现"的转换，而今人所做的只是去丰富古人的表现手段，但在绘画"品性"上却远远地被古人抛到了后面，其实，原因很简单，就是要在讲"品味"的前提下再去谈风格，而现今却是反过来的。

张：据说武威的东西也不错？

武：是的，从酒泉到武威，又用了两整天的时间，94年是从敦煌乘长途车直接去的兰州，这次则有意识地在沿途停了几次。武威的文庙便是其中一站，因为时间的原因，在文庙留下了遗憾。这里有汉代的木雕和石刻，其中一块西夏的木刻板画，上面人物的造型极像关良人物画的味道，当时我猛然反应的便是关良一定见过此画。就像金农谙熟汉简并将其发展成漆书一样，这是一种脉络，也是一种感应。这在中西艺术的发展过程中已成为不争的事实。

张：艺术发展史上的这一点确实很重要，西方的艺术家好像不太避讳这些，而我感觉我们的艺术家似乎都认为自己的艺术是有独创性的。

武：谈艺术上的独创性未免显得幼稚一些，其实你谈的这种差异我感觉是素质上的差异。

张：好，让我们再回到你对文庙的感受上去吧。

武：文庙的汉代木雕应该是现在留存汉文化质量较高的一个集中地，它甚至比兰州博物馆的东西还要好，再加上西安碑林石刻馆中的汉代石刻，你可以大致体会到"汉"这一时代的概念了。这里可能无需用更多的文字，也无需去查阅书籍，只要到此三处体味一次，在你的内心深处就再也抹不掉了，这种震撼力是直逼人的精神世界的，这就是那个时代的宏伟，绝非个人所能。所以，抛开时代来谈文化，来谈艺术是单薄和乏力的。我们当代的文化从表层看做的是相当"精致"，也挺"精彩"的，但它所缺乏的也许就是这个时代的特色与缩影，但我们心目中崇尚的东西不应是流行和时尚带给我们的暂时的愉悦，人应当讲精神，应当在意永恒的东西，尤其在我们这个时代。

张：任何时代都有随着时代跑的，也有把握得更本质的，也许这些都是构成"时代平衡"的因素。

武：所以当今的很多东西都归结到个人身上去了。另外，还有一个有趣的现象是霍去病墓的石刻已经搬家了，这对保护传统雕刻艺术是件好事，但每个石刻上面盖的小亭子无疑在审美上起了反作用。其实，这些石刻早该进碑林的石刻馆。这现象本身有些像前面提到的清人在北魏的洞窟去做彩塑，他不是故意将塑像弄得很俗气，而是那个时代的人一出手就是那个样子，也就变成很自然的事了。那么我们在每个石刻上面加盖小亭子，亭子上面的颜色又极鲜艳，这也就将今人的文化、审美体现出来，后人可能因此要指责我们，就像我们嘲笑清人一样。但对我们而言，只有这样做，心里可能才觉得舒服，其实，这也是一种真实。

张：在我近几年对你的创作实践的观察中发觉好像你特别偏爱写生？

武：是的，从上学到现在的十几年时间里，每年都要出去画些东西。起初下去，好象只有很生动的人物形象才能打动我，后来，这种观念也在慢慢地转变，现在可能打动我的不仅仅是人物形象，还有其它的东西，甚至周围地上的野花、野草也常常能激起我的表现欲望。记得去年四月份，我和唐晖带学生去平谷的湖洞水写生，在十多天的时间里，我常去的是村西边的半山坡上。坐在那儿可以俯看整个村子，平日繁杂的村庄变得舒朗起来，望着眼前的风景，我下意识地又感觉到面前的东西有些空泛，此时，便坐下来，看着周围的野草，慢慢地，慢慢地我被她们感动了，……。在记录她们的过程中，我自始至终都激动着，我画的最多的是一种叫"牛干粮"的野草，她看上去普普通通，但其与众不同的气息会让人过目不忘，使我有一种画不够的感觉。唐晖曾开玩笑说："你翻山越岭，早出晚归，画几棵草回来，这不成了'李时珍'了吗？"现在看来，艺术是一种必须要触及人的精神末梢的东西，否则就会流于空泛和虚假。

在山里画画，休息时便可躺下来，身子下面的石头子好像都对准了身体的各个穴位，虽然眼睛望着天空时会感到一些晕眩，但还是让我体验到了一种实实在在的舒服。

张：看来你对自然，对写生还是情有独钟。现在的很多人都在用照片去搞创作，从而回避了直接面对自然去感悟生活的一些创作原则，这也可能与时代那种大的感觉有关。

"黄村组画"之一　水墨 1995

"黄村组画"之二　水墨 1995

武艺与其导师卢沉 1996

武：我并不反对用照片去创作，偏爱写生完全是我个人的嗜好，常常我会想起在中学时代背着画夹在外面写生的时光，它不会因为时代变化而改变，这种东西有时想起来还是有一种永恒的感觉在里边。现在当代中国的艺术，样式十分丰富，参予艺术活动的人也是空前的多，但静下心来细细地品味，你会发现真正触及人的精神领域的东西还是很少，这种艺术现状的多样繁荣其实是表面的，艺术的现状，有些像当代的中国的经济，都还处在过程中，需要沉淀，更需要积累，千万急不得。

张：你的这种思考对当代艺术的进程来说是很必要的，我曾把本世纪初到现在的中国艺术做过整理和比较，就更能体会出你所谈的"沉淀"和"积累"的重要。

武：其实艺术还是最"原始"的那些东西，如果不找到那些东西，则不可称其为艺术，艺术语言其实是"原始"语言，朴素、大方、纯正的品格不应因时代的变化而丢失。而现在似乎人们已将艺术的标准淡化了，只要新颖、与众不同便是艺术。其实这里面"流行"的色彩十分浓郁，淘汰率也很高，做为艺术本身来讲，标准不仅严格，而且应该是十分苛刻的。这里面有一个清理的过程，到那时，可能就不会人人都是艺术家了。还有一个问题就是大家现在只强调你、我、他之间样式的区别，而忽略了艺术实践中的极为重要的因素——共性。

张：你认为共性在艺术创作中很重要吗？

武：从表面上看，艺术中个性似乎比共性还重要，但我强调的是在达到一定品味之上的个性的释放，这与当代人们对个性的理解是不同的，当代艺术标新立异者及强调个性者甚多，但在没有共性的前提下去谈个性，未免显得浅薄。只有到了你从来不谈个性的时候，也许你的作品中才真正蕴涵了属于你自身的那些东西了。

张：其实艺术问题就是这么单纯，而有时我们却把它过于人为化了，尤其在这样一个工业与科技时代。工业与科技的介入使艺术的表现手段更趋于多样，有了人脑之外的更加便捷的表达方式，如电脑绘画、卡通等。但我感觉在经过了这些高科技的"洗礼"之后，人们还会回到"手工"上来，因为只要有人类存在，它就需要情感，需要遗憾，同时也需要失误，也许这就是艺术的魅力吧，虽然高科技带给人们的是准确无误和万无一失。

武艺个展场景之一·深圳美术馆 1998

武：你的这种认识是超前的，现在的人们似乎还体会不到这些，都还在尽情地享受着高科技给他们带来的快感，尤其对中国这样一个发展中国家来讲，这个过程也许是必不可少的，只有经历了，才会体会得更深。

张：现在让我们回到这次展览的主题上来吧，你认为从1978年－1998年这20年间，中国的美术状况究竟是一种怎么样的感觉？

武：郭晓川主持的这次集水墨画、油画、雕塑于一体的学术展览，在1978年以来可以说是第一次。他是一位很有头脑的批评家，从办展览的宗旨到参展艺术家的人选都可看出他与众不同之处，同时能感受到他是一个使命感很强的人。这20年中国美术的现状其实是同中国的社会变革密不可分的。作为我个人来讲真正参予进来是90年代，这个时期好像挺平稳，它同"八五"新潮不同，艺术现在虽常常以群体形式出现，但实质它已经归属到每个艺术家自身上了。从参展的艺术家总体上来看都是在这20年美术变革中很能沉下来，能耐得住寂寞的一批人。这里包括了我的老师和长辈，在世纪末作为一次总结很有必要，但我觉得这次总结的意义完全超出了它自身，它留给后人可挖掘和探讨的东西还有很多。这20年的中国美术的发展其实还在过程里面，有时过程比结果更重要，对每个艺术家来讲也是这样，在艺术上一旦有了结果，便一发不可收拾地重复这个结果，我个人感觉是不太好的，也是无意义的。虽然它可换来商业的成功，但这是另一码事。在这个时代，当你毫无功利色彩地去做一件事情，会很难，但同时也会显得很"跳"，虽然我们在谈这20年的美术状况，但往往谈着谈着似乎忘记了时间的分隔，又会回到艺术的本质问题上去了，其实任何时代都有其与众不同的特点，但对艺术来讲，我想本质更重要，而不是时代感。

张：在水墨画领域，对于中西结合的问题的讨论和实践一直是不间断的，也就是说核心问题是什么？

武：这个问题好像一时还很难谈得清楚。可以说，对于中国画中西结合的探讨也快接近百年了。但现在来看，我似乎更推崇几位海派艺术家，如关良、林风眠、朱屺瞻、刘海粟。对于他们的艺术历程的认识，对于我来讲是有个过程的。我们这代人起初学画还是素描、色彩，然后考学前再临时决定去报考哪个系，尤其对学中国画的人来说，入学后需要补充的东西会更多。那么一开始关注的还是写实的东西，关注如何用毛笔将对象刻划深入，最终的目的是形神兼备。这一点上我最崇敬的是卢沉老师。他在1980年前

武艺与家人在自己作品前合影 1994

后画的一批水墨人物写生，可以说是当代写实水墨人物画的典范。记得他在课堂上给我们讲用毛笔在处理额头的时候，就像用手轻轻地在额头上"摸"了一下，是同样的感觉，这句话我印象很深，后来自己慢慢地对写生的东西就不是特别感兴趣了，这一点也受卢沉老师的影响，在二、三年级的时候，卢老师向我们介绍了大量的西方现代艺术，还开设了水墨构成课，因当时不是很理解，但现在看来，水墨构成课的开设是相当重要的，我是受益匪浅。还有一个因素就是因人而异，在艺术上应该是尊重个人志向的，如果你认为中国画没必要中西结合，那么你就去画传统的好了；如果你觉得中西结合是推动水墨画进程的必经之路，那么你就按照自己的想法去做。常常是艺术上新与旧的问题变得不那么重要，而好与坏则可能成为主要的东西了，尤其在我们这个时代。这是个比较复杂的时代，艺术上的"假冒伪劣"常常遍地皆是，所以这个特殊时期，好坏比新旧可能更重要。前面提到的几位海派艺术家，每个人或多或少地都在走着中西结合的路子，但每个人的东西又拉得很开。他们的艺术实践在于如何把握传统，如何吸取西方艺术与传统艺术的最高点中相沟通的那部分东西，十分重要。其实东西方艺术的最高点是相通的，虽然莫奈一生不曾研习过书法，而齐白石可能也从未接触过油画，但这并不妨碍他们留给后人什么是艺术本质的启示。

山水 水墨 1996

张：在1993年7月，你在中央美院美术馆举办研究生毕业个人作品展时，我就有一种预感，你的绘画将进入中国现代美术的进程。并且经过五年左右的时间，你的艺术实践已经证明了我当时的感觉。

武：记得当时展览时，并没有邀请批评家，除了我的导师外，我特意邀请了我比较喜欢的几位画家。杨刚先生便是其中一位，我们没有见过面，在展览上是第一次，他看完展览觉得很好，当即邀请我参加1994年8月在中国美术馆举办的"张力的实验——表现性水墨展"，当时他是展览的主要筹划人之一。就这样，我的带有探索性的水墨作品便逐渐走入了创作与展示比较正常的渠道。近五年参加的展览，如"张力的实验"、"当代中国水墨现状展"、"水墨延伸展"、"开放水墨展"等重要展览都是在国内学术界引起较大反响的展览，我自己也比较幸运，作品能够直接面向公众、面向社会，这一点对一个当代艺术家来说非常重要。

张：每次展览你的作品给人的印象都不尽相同，这在当代中国美术中是极为少见的，但同时我又觉得你的这种"嬗变"会不会影响你的绘画风格的一致性？

武：除了参加"张力的实验"中的《夏日组画》是先前较有意识地为展览而创作的作品外，其它的如《辽东组画》、《黄村组画》、《鲁美组画》、《陕北组画》、《大山子组画》等都是自己在生活中有感而发的作品。在我进入创作状态后，我不会考虑我眼前的这组画同前一时期作品之间的联系，如果说没有联系那是不可能的，但这种联系是不在潜意识里的，我会对面前的感受更加在意。像《辽东组画》和《黄村组画》都是对生与死的思考，但因一些具体的时间、环境氛围不同，所以同样是一个主题，反映到画面上又不尽相同。最近一年来，画了一些六尺的水墨，按照我以地名命名的习惯，它们就叫《大山子组画》，恰巧我这里有一篇短文可以附在上边。就不用我再去用语言解释了。

附文：《大山子组画》

　　美院从王府井搬出，至今一直在北京的东北郊办学，这个地区叫"大山子"。当初学校分我一间画室，大约2.5米宽，7.8米长，是一间大教室隔开的，中间的隔墙用一米见方的石膏板拼成，有时风大，即便关了窗，这隔墙也会"吱吱"作响，起初真是使我紧张了一阵子，不过时间一长，倒也习惯了。另外一件让我习惯的事是窗外机场高速路的汽车声，在我刚搬进画室时，整日被吵得心神不定，做不下事情，后来不知不觉也就慢慢适应了。近来，我画了一组水墨画，大约有六尺纸大小，画面中出现了色彩，是一些淡胭脂和土黄。这些颜色并不是我有意加上去的，而是不知什么时候在墨盘底储存了它们，等墨画完了，颜色也就蘸到笔上，随之便挤进了画面……。

　　前些天，小学时的一位同学来看我，他住在市中心的一家旅馆，整日抱怨空气污染严重，到我这儿来后，忽然觉得鼻子通气了，这说明大山子的空气要比城里好些。

张：看了你这篇短文，使我想起了你以前写的一些东西，看到它们，好像也就看到你绘画中的心态了。

武：每完成一组作品，在沉淀一段时间后，便想用文字把它写出来，从中可感受到文字与画面的一种关系，好像每组画最终都要有一篇短文来总结，或者说是一种补充，只有到这时候，我才有一种作品完成后的感觉。

张：对今后有何打算？

书法 1997

武：还同现在一样，教好书，继续感受自然、用绘画把它表达出来，仅此而已。

张：你刚才提到"教好书"，这三个字，使我想起了在今年新年联欢晚会上，你成为由美院学生投票选举出的中央美院十位受欢迎的老师之一，看来你把教学和创作看的同等重要。

武：从我个人角度来讲，有时教学与创作常常不可分，我喜欢"教学相长"这四个字，并且这四个字在我这些年教学经历中体会得很深，无论对教学还是创作，只要你去做了，一定要投入，否则既不会打动你自己，也不会感动别人。去年秋天，我带学生从西北回来，学校要搞观摩，当学生把他们在博物馆及石窟中画的作品挂满整个陈列室时，我当时真想把我的画也挂上，因为这些作品都是我和同学在西北之行中对传统的感想和体会，看到这些画，我会清晰地记得当时的情景，感受到当时的气氛。在陕西省博物馆、碑林石刻馆，大家一呆就是一天，这种过程非常难忘。这也是一个很好的开端，对传统的东西不仅需要看，用笔去体会又会大不一样，学生们较早意识到这一点，真是挺让人欣慰的。其实，领略和体悟中国传统艺术精神是需伴随人的一生的，不同阶段去读传统都会有不同的启示。从西北归来后，我有一种感觉，在经过西方现代艺术的洗礼之后，重新来审视自己的传统，似乎感到在艺术教育及创作上我们有些舍近求远了。

张：你的这种感觉应该说是触及到教学与创作的一些实质性问题了。

武：我时常想，在我们的素描基础课教学中，既要画"奴隶"、"大卫"、"拉奥孔"，同时也应该去感受北魏及汉代的塑像、石刻及木雕，我觉得体会后者在某种意义上可能更重要，从中去感悟东方人所特有的造型观念及美学思想，这将使我们的艺术教育内容变得更为全面和深入。其实，常常是最好的东西就在你身边，而我们却往往忽略了这一点。

张：确实是这样。学生在入校后所应看到和学到的必须是一流的东西，对待传统的学习也是这样。站在一个怎样的起点，对今后的发展来说是至关重要的。我想这里存在一个对教员能力要求的问题，教师的认识角度如何，会直接影响到学生，所以教学的前提必须是教师的水平要达到较高水准。

武：就拿"笔墨"这一课题来说，在教学上，"理解笔墨"可以说是学习传统的重要思路，可把金农、石溪、陈老莲、徐渭、敦煌壁画及墓室壁画、永乐宫壁画、魏碑等体现不同个性、代表不同风貌的作品介绍给学生。在学习"笔墨"的同时，要对中国传统人物画加以研究，这是在当今立足于民族传统来发展水墨人物画的基础，在指导学生动笔临摹的同时，应在宏观上来把握传统笔墨的精神所在，不要拘泥于一笔一墨的变化，应将笔墨看成是画家真情的流露，而不是孤立的形式上的理解。真正能经过时间考验且流传下来的画家并非笔墨中心论者，他们的作品可能在技巧上还不如二流画家，但画面中的精神已远远超出了他们生存的时代，这一点却成了永恒。所以在教学中始终要摆正精神与技巧的位置，否则，便成了艺术作坊。

张：以上是你在教学中对笔墨的剖析，那么你个人在创作中又是如何看待这一问题的？

武：其实也是一回事，我在传统绘画中最为推崇金农和徐渭的作品，金农的作品不多，但他却很懂画。说到这里，想起一件事，前年在"荣宝斋"买了一本《金农画集》，回到家仔细一看，好像百分之九十都是假画，包括他的书法，这件事一直困扰了我一段日子，包括现在拍卖的传统绘画大部分也是"不耐看"的，也许这就是这个时代的产物。好，咱们还是接下来继续谈。常常有些画家的作品量很大，但却不懂画的真谛。金农的作品每一张都不尽相同，每一张都在真实地记录着一种情感，他不是在重复，而是在寻找心灵的感应，画面虽淡，但其真情却始终打动着你。其实这才是中国传统艺术的真谛。徐渭作品中笔墨的表现画风显得在传统中"格格不入"，其本质还是他的性情所至，得以构成这独有的笔墨味道。我个人在笔墨这个问题上则强调直觉，强调特定情感流露出来的与其相应的笔墨语言，这一点我很看重。

张：通过这次谈话，使我对你的思想和艺术又有了更进一步的了解，看来想全面了解一个艺术家，光看他的作品是远远不够的，希望我们今后有机会再谈。

武：好，非常感谢来我这儿坐，下次再见。

画室之一 油画 1998

西行写生之三 水墨 1997

画室 之二 油画 1998

正好是二十年。你对这二十年一定有一个看法，你能简单地谈一下吗？

唐：我觉得现在中国这个大的环境，由于国家的开放，必然造成现代和落后、东方和西方文化的碰撞。中国艺术家在这个二十年的历程中，虽然我没有特别系统地去关心过，但是，我从这些画册、杂志上看到这些作品，我感觉到一种变化，我觉得，还是很剧烈的。就是，艺术家对这种特别是在艺术形式上，更加多样化。然后，是这种商业的结果和艺术家收入的提高。艺术作品比过去显得更商业化，这点我觉得挺明显的。作品的商业性，现在还需要认真思考和整理一下，这个还考虑得不是很充分。

张：能否谈一下你的作品《中国家庭》的创作过程，以及你是如何考虑的呢？

唐：《中国家庭》这张作品，当时创作的时候，正好是我租房住在西坝河那段时间。我在这样一个建筑里面，可以看到北京的居民每天坐电梯、上下电梯，就是靠电梯这样一条线来联系他们和土地之间的这种联系。所以在这个里面，我突出了电梯，这样一个主题。在作品里面，其他都是虚无的，都是框架。这个房子被架在半空中，一个电梯就像一条生命线一样把他拉到这个房子里面。这房子里面有卫生间、厨房等所有的这些生活必需品。然后，在这个电梯的组合下，我安排了一个脚踏车。在北京的早晨，上下班的人群都是骑脚踏车，脚踏车也是一种交通工具，我想把这种所有人的运动里面的交通工具组合在一起，我觉得这都是可能的。

望远 油画.亚麻 1996

张：在你的画里面，我还看到了有潜艇、直升飞机。这些有什么特殊含义吗？

唐：因为我在跟一些外国人交流的过程中，他们对中国人的那种了解，从他们的眼光里看中国人，我觉得，他们认为一部分中国人好像知道的东西很少。就是只关心自己生活的这一个部分。而我在思考一个北京人的生活时，我觉得他们挺关心这个世界的变化的、非常关心世界的变化，他们每天要关注"新闻联播"。所以，我很突出一个电视，把它放在里面，他可能生活在这样一个很狭窄的空间里面，电梯把他运来运去，自行车在道路上走来走去，就是一条单线，买完菜就回家。回家也就坐电梯，到自己楼房底下坐电梯上去，然后生活。但是他们的心里面想什么呢？我就用外部环境来考虑，来反映他们心里的活动，潜艇就是。他们是在这儿很平静的生活，但是，这个世界是不规则的运动的，也可能是规则的运动。潜艇，也可能是核潜艇在监视他们的生活，所以他们在很平静的生活，然后也有人在窃听，外国士兵在窃听他们的生活。

让我们来比比牙 丙烯.亚麻 1995

张：你还有一件作品叫《在DOS的轨道上》，这是不是反映了你近期对计算机这一类东西比较关注呢。

唐：这个《在DOS的轨道上》其实是我对电脑的一个比较片面的解释。自从有了DOS以后，DOS这个操作系统，后来又出来了windows95，我用作品来表达对电脑的一种本质的认识，在形成上的一种认识。当时我接触电脑，看一些书，我自己也操作电脑，我觉得操作的系统，它是一个平台，所有的软件都是挂在上面的一些布料，它得挂在上面，就像一面墙上面挂了很多衣服，这个墙就是一个系统，我就在这个作品里面，把这个系统理解成了一个轨道，就像火车的轨道，火车是不能脱离轨道的。后来，有一个朋友就说，你可能还有windows95吧？你可以再画一个windows95的轨道！

只是问候一声 之二 丙烯.亚麻 1997

张：里面我看还隐含一个人的形象。

唐：对，那是一个机器人，这些都是一种艺术上的处理。就为了让作品更加有趣味性，多媒体是挂在DOS上的，他有眼睛，有耳朵，但它不是个形。

张：总的来讲，这件作品是你对计算机的一种理解。

唐：同时，也是把我对作品的一种理解提出来了，就是说作品不是要表达什么很深刻的内涵，它其实就是一个很简单的东西。表达一句话，就是软件是挂在DOS上的，DOS是软件的一个平台，就是要表达这样一个最简单的内容，他跟《中国家庭》表达的内容就不太一样。

张：你对作品里面所包含的意识形态的因素关注吗？你有一件题为《红色飞行器》的作品，背景是一个大的葫芦。

唐：意识形态！唔，在我上大学的时候，正好是东欧解体的巨变，它让我思考社会和人之间的关系。就是说社会主义、资本主义。我们在文化课里就能够学这种东西。我就想，社会主义和资本主义是不是在我的方案中，把它理解成两种机器，我就可以表达这种机器的关系。所以，我就产生《红色飞行器》这样一个作品，我觉得红色就像我们的国旗一样，很鲜红的，它也代表了我们这样一个社会，一个国家。国家也有她的颜色，这两种颜色在一起组合，其实就是这个作品中简单的一种含义。

屋角 丙烯.油画.亚麻 1992

姜杰访谈录

采访人：殷双喜
时　　间：1998 年 6 月 29 日下午 4:00
地　　点：中央美术学院雕塑工作室（亚运村育慧里三号）

殷双喜采访姜杰

殷：今天咱们谈雕塑的状况。我知道你们雕塑界有一个重要的传统，就是有一大批女雕塑家，但中间有一个断层，年轻一代的女雕塑家里边就你在雕塑创作研究室，那么对于你在中央美术学院雕塑系的学习，将雕塑作为你自己艺术或者说生活的方式，是怎么想的呢，能不能对自己过去的短短的艺术过程，进行一个简短的回顾。

姜：我八六年考上雕塑系，八〇－八四在北京市工艺美校学习特种工艺，这个专业有很多雕塑课程，再加上我报考那年美院有几个系没有招生，所以雕塑系就成为我的选择。不过，我当时对雕塑还是挺有感觉的，因为它是那种立体的、可以触摸的，而且我可能对颜色本身就没有什么感觉。画色彩的时候不是像有些人那么敏感，我比较喜欢有空间的东西。上雕塑系以后，还是学习那些比较传统的、比较写实的东西，五年课程基本上是做人体头像。创作也是这些，都是以人为主的一些作品，很少有抽象的东西，所以五年的大学学习基本上还是技法的东西多一些，创作的东西少一些。

殷：你毕业创作是什么？

姜：有一些胸像，当时可能受到意大利的雕塑家曼苏的影响，《同学系列》做的是一些女孩、男孩肖像。

殷：就是我刚才看到湖南妹子类型的。

姜：对，就是那种类型的。有两件作品，陈列馆在毕业的时候收藏了。还做了一些稍微有一点点试验性的，我们毕业的时候要求每个人有一个比较政治性的题材的作品，我当时做的是《谢觉哉》，还作了一个《平行》，现在已经没有了，身体都稍微有一点点变化，转动啊，反正变很小。

殷：你一毕业就分配到这里来。

姜：对，当年到创作室特别难，系里边很少会留女生，所以我也不太可能。留到创作室是学校的名额，当时，工作室还有一个女的，比我大差不多五岁吧，现在去美国了。

草图1

殷：从毕业到九四年"五人展"这几年，你的创作有没有一种渐渐的变化？

姜：在学校的时候做东西习作感特别强。毕业以后，开始做一些实验性的作品，在材料上也有所研究，关注点不仅仅在架上雕塑。有一个原因就是当时雕塑系、雕塑界，缺了一代人，缺了当时三十八、九岁、四十多岁这一拨人，油画系、版画系都有这一代人，而我们系没有这一代人，所以就好像没有一个联系，你就会觉得特别空，什么展览都没有雕塑的人参展，直到"新生代"才有一个展望参展的作品，才开始考虑很多问题，完全就跟上学的状态不一样。雕塑系在整个美院来说呢属于还是比较单纯的一个系，特简单，除了一些课程以外，基本上没有别的事情。

殷：不怎么介入当代。

姜：对，也不知道怎样介入。因为刚才也说，别的系还有上面一代人托着下面一代人，雕塑没有，前面的东西就是头像、胸像等等写实性的雕塑，没有其它的东西在前边，所以你脑子里没有其它的东西。而且当时信息，关于油画的还有一些画册、书什么的，雕塑很少有这样的东西，我们上大学时能看到的基本上也就是到亨利·摩尔这个时期的作品的东西。

殷：那你怎么一下子转到"五人展"这个婴儿系列上了呢？是灵机一动还是内心深处早就有这种想法？

姜：毕业以后开始做了一些作品，接着做了一些同学系列的胸像，还有一些小型的

草图2

包括行走的女孩，实验性地做了一些东西，但是有些很想做的东西不知道怎么做、做不出来。

殷：没有很多的展览机会，也无法比较和参照自己做雕塑空间的位置和方向。

草图3

姜：对、对。就是雕塑到底应该怎么做，怎么再往下做。你明明知道只做一些习作的东西肯定不行的，不能表达出你的想法，一切都特别矛盾，就憋在那地方了。差不多从九一年毕业，到九二、九三年一直在考虑怎么解决这些问题。当时的那些展览中，作品也会有一些新的感觉传达给你，你也会不断地受到社会的、生活的、艺术的、文学的方方面面的影响。一些社会问题也会在脑子里出现，比如说当时关于计划生育问题，关于生育问题、堕胎问题，不断的在生活中被提出，它几乎牵连到每一个人、每一个家庭。我感觉到一些东西，也知道有一些东西在触动着你的内心。用什么样的形式和手法、什么样的材料来表达，这很关键，也很重要。后来我有机会给一家工厂做娃娃，当时做的时候没有想法，只是做，因为做一个娃娃和做一个成人一样。其实我们上大学的时候很少将一个东西做到极其细腻，特别局部，很少。我在做这个娃娃的时候呢，本来是特别无意义的，但在做的过程中，有一种特别奇怪的东西出现了，它小，却特别有生命力，这种感觉与我的想法马上发生联系，于是就开始做这些小的婴儿，当时可能也是刚毕业吧，有很多心理的感受，对这个社会的重新认识，觉得和学生时代想的完全都不一样，我将我的感受，将人与人之间的那种脆弱的、易碎的关系，由作品将它们表现出来，做了这个个展。

殷：作品当时出来以后，别人立刻就感觉到不是一种单纯的计划生育啊，不是一个母爱啊，婴儿在这里具有某种共同性的符号，就像你刚才说的，脆弱啊、易碎啊，也就是说你是不是触动了人类所共同的一些东西，比如说内心深处的一些触动，所以说我们大家感觉到你的作品从一独特的个人角度，或者说从一个女性的角度，切入到社会深处比较隐秘的地方，不为人所注意的地方，是不是你从那时开始，总是对社会有一种强烈的参与，但是这种参与与传统的社会教育、主题性，不是那么吻合，你的作品既不是典型形象，又不是个人肖像，它是一个符号，你当时是不是意识到这个问题。

草图4

姜：做这个作品的时候，确实是想了很多很多的，但是做出来以后，人怎么看，也许比我想的还要多，也许有很多东西别人没有看到，我无法控制。后来我开始做作品《接近》、《平行男女》，这些作品都是属于那种与我本身生活有直接联系的。但是我觉着我不属于那种，就是那种比较男性的、对社会的参与性的作品，我全部都是自身的感受，我虽不能代表所有人，但我自身是社会的一份子，我相信，有很多的感受是共同的。

殷：你真实地表达自我，从某种意义上讲它也就是社会的一些东西。另外你的作品从一开始就出现一些很大的空间的占据，就带一种场景似的，像我们所说的装置的东西，包括当时你们五人展都有一个对空间的占有，不同于传统雕塑架上的可以观看的、旋转的，那么在当时你们是不是有意识这样做的呢？主题确定的、数量和组织空间的，就是说由于你的这种创作使你一开始就不同于一般的雕塑家架上雕塑的概念。现在回过头来看呢，你们经常越出雕塑的边界，雕塑与非雕塑、雕塑与装置之间，在某些人眼里看来，你是学院的雕塑家，但是在某些方面看呢，你非常具有当代的装置意味。你是否认为你还是一个比较纯粹的雕塑家，还是对你来说是否一个雕塑家已经不太重要？

草图5

姜：其实利用空间是搞立体的人，就好比说我们学雕塑的一个优势，使用一个空间，是在潜移默化中完成的，也可以叫"顺手"，再小的雕塑也是跟空间发生关系的，所以我在做《易碎制品》的时候使用塑料薄膜占领空间的时候就觉得很自然，觉得我对于空间的把握好像相对比较容易、简单一些。当然与原来写实雕塑有很多不同的地方。还有就是材料的不同，跟传统的硬制材料有些区别，我的作品使用纱布、纸、蜡。在组织的过程中呢，也肯定不同于传统的雕塑，当技术不是最主要的问题，观念特别重要的时候，空间问题、如何摆放问题跟你的想法是同步进行的，不再像架上的雕塑的安排，它跟你的构思都是协调一致的。雕塑和装置的关系问题，雕塑是不是装置，装置是不是雕塑，其实也不是特别重要。我是学习雕塑出身的，作品中肯定有很多技法是别人没有的，但是关键在于你在考虑一个问题的时候你是以雕塑技法为主，还是以创作的观念为主。我学雕塑这么多年，好多制作手段、制作方法相对的直接性它也给我带来很多问题，有的时候你会在创作一个作品的时候有一些技法的东西、技巧上的东西先出来，它不同于一个没有学过具体的、平面的或者立体的人，他考虑的首先是一个想法的问题，但我们往往是先跑出来一些技巧的、技法的问题，所以我认为，我需要的是如何运用学过的知识，大胆地放弃。曾经是自己光荣的东西，对我是最重要的。

草图6

草图7

殷：你原来学习雕塑的经历和经验对你现在的创作来说已然是一个可以利用的资源。

姜：那肯定是。

殷：那么是雕塑家的思维、雕塑家的空间意识，你觉得这些东西在当代的创作中对你来说是否起着一个积极的潜在的影响？

姜：这就好像人生的阅历，你要是运用的好的话，什么样的经历都会对你将来的创作有好处。

殷：你不觉得你在学校受到的那种教育在某些方面制约或阻碍了你的思维么？

姜：我现在就是想跟你说这个，它有它特别好的一面，就是说它使你在塑造东西各方面都不是很困难，而且相对容易，但是它还有另外一方面，有时候需要你放弃掉固有的成见的时候并不是那么容易就被放弃掉。这是一个问题，而且我现在已经意识到这个问题。

殷：你有的作品我印象很深，就是《最后的静止》，在那个作品里你对于古典主义雕塑、是不是学院雕塑你有一种略带感伤的抒情，诗意化的金光灿烂，一个古典的、最后的，和这个学校空间同时消失了？

姜：对。

殷：我看到你的一些雕塑我发现你写实的能力和功底非常让我吃惊，好像早期喻红的一些素描，但现在你们觉得你们受到的严格训练在你们的作品中并不起决定性的因素，你对于这个东西的失去，是不是觉得是历史的必然。到学校这么多年的教育，本来应该开出鲜艳的写实主义之花，但是没过两年，你们那方面的花不开了，在别的方面的花却开了。

姜：这是必然的，我们一直在最好的学校里学习，相对最好的老师来教，是一件你引以为荣的事。……你受过好的教育，受过好的训练，它只能辅助你，可能使你在做一个作品的时候不是解决一个表达不出来的手段的问题，但不是你的全部。就是说早一些年在学校学的那些东西，现在看来只是一个作品的一部分而已。学校毕竟就是学校，师傅领进门，刚刚进门的样子，那些荣誉在那个阶段是应该有的，过了这个阶段你是什么样还得看你怎么走。

殷：不管在评论家还是艺术家眼睛里你已经是很活跃的一个女雕塑家了，你参与的都是和一些男性的雕塑家一起，当然你也参加一些女性的艺术展，但别人对你的身份越来越在意，这不仅是因为你的作品，女性艺术家的身份也越来越重要了，现在人们越来越多的注意到女性艺术家自身的特质，你和当代雕塑特别是和其他男性雕塑家相比是不是得到了格外的强调和肯定。你有这个感觉吗？

姜：不知道别人怎么看，但我总是觉着好像所有的事情都是刚刚开始，包括96年底，《中国当代艺术学术邀请展》，包括这次德国的展览，接触了德国的一些艺术和在海外的中国艺术家，感触很多，自身的能量就像被什么东西紧紧箍住，很多东西都觉得没有做开。我不知道这种感觉是不是我在当今这个大的历史背景下应有的一种状态。

殷：怎么评价、分析是别人的事情。从九六年的《平行的男人》到九七年《针灸》始终都有一个医学的气息，和蜡、和纱布，有一种医院的气息，这中间你渗透了自己社会的解剖或者仲裁，对某种社会存在你觉得有一种病态的东西在里面，你不光赞美它的完美，你是在这里边有一点不满，病态地把它揭示出来，无意识地表达这些东西。

姜：我妈妈在医院工作。我曾常看到这些医疗用具，潜意识中对于医疗方面的事情比较怕，我其实特别怕闻来苏水的味。我几乎不去医院，当我闻到医院的味儿，就会觉得特紧张，看到纱布基本上都是和一些血和伤联系在一起的。但那种刺激和紧张感是我的作品所需要的，这些材料不是强硬的，而是一种渗透性的刺激在里边，我有的时候越怕什么就越把什么全部都做出来，包括那些针灸，都是属于这类的。包括婴儿、还有九七年作的《魔针之花》都是生命存在的关系。死亡与花有着紧密的关系，我印象特别深的就是，我小的时候在东北呆过一段，最早的一种体验就是山上的一个坟包，坟包上面生长了好多鲜花，那时候特别小，就几岁，花特别好看，而里边就是棺材，我特别想要那些花，可又觉得特别怕，生命和死亡总是连的特别紧。我采了鲜花以后就往下跑，逃跑得特别快，特别紧张。现在当我去看望病人要送鲜花，人死了以后用花圈，对立的东西结合在一起。在我的作品《魔针·魔花》中，针已经变成花蕾了，溃烂的东西，蜡的泡状的东西，变得特别漂亮，好像一朵花一样。

殷：看到这些东西使我想到波德莱尔的诗《恶之花》，生命美丽的东西和死亡和邪

草图8

恶是相联系的东西，罂粟花是最美的东西，但是却被用作毒品，跟这种堕落相联系，美丽的东西容易溃烂、衰败、短暂。

姜：没错，这两样东西是特别密切的联系在一起，很多美丽的东西都是与脆弱的、痛苦的东西直接联系在一起的。包括《易碎的制品》其实都是，那么好的一个婴儿怎么会是破烂的扔在一起，而且恐怖地在一起，本身社会就是这样一种状态，看上去应该是特别美，但其实往往是相反的。

殷：你把一些特别美好的展示给人看，但是并不是那个在温暖中沉浸而不知所以，而是感觉到一种冰冷和结实，这虽然有一些难以接受，但是很真实的。

姜：我特别想这样真实地表现出来。但是每个人的社会背景不一样，比如在国外作展览的时候，他们考虑的问题就跟我要表达东西不同，一点都不一样，它不会把你与社会背景联系起来，他们毕竟不生活在你这个社会里面，你的状态他根本不了解，他只了解你生活的一小部分，与你这样作联系。

殷：美术学院最近又毕业了两批女雕塑学生，作了一些雕塑，大多是从个人的日常生活、感受，作了一些变形，手法是十九世纪的印象派的，显得有一些温性，像文艺类的小女人。你的东西和她们好像有比较大的差异。你是不是把雕塑作为人类的宏观的和共同的感受，而没有把雕塑作为一个个人的日记、或者自传来表达？

草图9

姜：我觉得不管做什么题材，只要她自己喜欢做就可以，但是我觉得仅仅做一些小型雕塑不能表达出我所想的，我更迷恋创作中的多种形式、多种材料的运用。其实不同的问题是需要不同的手、不同的法来处理的，我可能对这个更感兴趣。

殷：你最近有什么新的想法和计划？

姜：最近我在德国作了一组新的作品，用了一组枕头，那种一般家用的大枕头，还有一些铁丝拧的人形的局部，但是做成夹子的样子，一个夹子在一个物体上，每个局部夹在枕头上，还有一些针灸的针，看上去挺漂亮，我尽量寻找一些新的材料，在材料上的转换，也能产生一种新感觉。

殷：你的形象在雕塑界最初出现的就是你的蜡娃娃，但是后来你也在变化，能不能说从针灸人开始你已经逐渐地告别了以蜡娃娃为标志的一个阶段。你和隋建国、展望等等都在不断地寻求那种……每隔一年或者两年你们的作品都有变化，没有像我们说"新生代"艺术家的一旦出道形成一种面貌以后，此后就一直画下去，王浩、刘小东始终就是这样一种画法，但是你作为雕塑来说呢有你自己一个持续的观念想法在里边，比如说展望从超级写实到非常抽象的，他始终谈雕塑这种图式观念与现实的关系，隋建国的作品也在自然界的更替中间。你贯穿作品中间的持续的东西是什么？不管选择什么形式、材料，最近这八、九年你一直比较持续关注着什么？

草图10

姜：还是和生命有关的问题。

殷：你并没有指望在雕塑史上或者雕塑语言上想那么多。

姜：好比说什么是你的符号的问题。有的作品一看就知道这个人的作品，得到认可是一个特别好的事情，但是有相反一面，它也许会阻碍了你的发展。

殷：但是我看你做一件雕塑有的看不出来，有的比较吃力。

姜：我现在也是一直在想怎么解决这个语言问题，因为如果你的语言问题不确定，就会不断地寻找什么是一种最佳的语言，我自己不断地在做，包括使用婴儿。

殷：生命的东西你早就在用这种眼光观看世界万物，会不会突然有一种材料刺激你，从一种材料展开扩展你的想法、创作。就是说材料是无足轻重的，还是一个相当重要的东西？

姜：会有可能。比如说我这两年用纱布、蜡多一些，并且已经固定地使用了这些东西，你会觉得它与生命有着特别重要的关系，而且用着又特别顺手，你很难再用石头和铁来表达。包括纸，以后也可能用，我觉得软性材料是我用得最多的，但不是非永恒的，好像不太容易保存。选择什么样的材料，相对于一件作品还是非常重要的。

殷：雕塑本来就是用它材料的持久获得一种永恒性的。

姜：对。但是我一直在考虑，我的雕塑作品和我本身创作的连接的问题，包括那个《桂林》的雕塑，你看可能没有什么感觉，其实我考虑了很多平常创作的想法。雕塑很难实施，材料很难与你的想法融合，本身就是铁、铜这样的。所以我一直考虑怎么使那些东西转化成与你的创作有关系的一些东西。其实我自己在想我们那些创作有一些联系在什么地方，包括我自己原来是要用纸作的一些东西，包括人形、纸片的一些东西，蛀虫的洞等那些东西，在门上爬的一些条纹，本来是要在纸上来表现的。但因为这次

作品之一

机会你可以把它实施一下，也许表达得不是特别好，但是开始往这些东西上靠，你现在是这样看，但是它本身还是和雕塑语言有很多不一样的，所以有很多人看觉得是很奇怪的东西，包括那些片子的使用，那些线的使用。那些片子上窟窿的使用我觉得挺奇怪的。我是尽量找那种感觉。

殷：你是不是一个工作狂，整天在工作室里，对生活的事情不感兴趣，或者说，你的日常生活整天泡在工作室里。因为中国的女雕塑家本来就不多，我很有兴趣了解一个女雕塑家她日常的生活是什么样子？

姜：我一般差不多下午和晚上工作的时间最长，大多数的时间还是在工作室，而且有很多事情需要作，一部分时间搞创作，有一部分时间做一些任务，因为毕竟是在雕塑工作室，所以要作一些特别纯粹的雕塑。有好几条线你同时要作，因为国内的艺术家不像国外的那么纯粹。

殷：在中国现代的环境下，作为你，你觉得和男雕塑家在一起，你在社会生存，艺术创作竞争方面，你是不是感觉到有一些差异，我的意思就是说对女雕塑家的一种歧视，或者不公平。

姜：这种事肯定会有，但我觉得在这方面我还是比较幸运的那种，有的时候别人也造就了可以让你锻炼的机会，一个独立的艺术家很多事情你就得独立地去做，它使你很多问题处理上也就相对的独立。虽不至于像电影导演那样，但是一个工程下来，你要指挥很多工人，你要谈好多事情，也使你得到锻炼。但是我就觉得有的时候还是很不容易的，这样的话你就需要跟很多人打交道，完全跟你的生活都是两回事。

殷：你作城市雕塑的时候，是不是把它作为一种独立的一种艺术创作？这里有一个矛盾，城市雕塑是给最广大的观众看的，然后你应该给予它更多的艺术性。

姜：但是说这里头它还有一个在广大的观众之前还有少数的领导者。他们代表了一部分群众，但也不是全部，因为它还有一个就是说永久性的问题，适合一年两年的它不一定适合十年或者五十年，你怎么才能做到一个东西哪怕不提前到十年、二十年就算提到五年，这就很难实施。因为其实提前几年他都不能接受。基本上等你已经构成的时候有些东西已经没法看了。

殷：对这种状况你往往是很无奈的。

姜：所以我接城雕不是特多。

殷：重要问题还是顾虑到自己的创作思想在这里不能贯彻。

姜：我可能也没有什么能力去解决这个问题，因为这个我一般都属于辅助别人做，作为配合型的。

殷：你是否将选择一个代理人，将你的日常事务代理起来？

姜：现在好像没有这个机会。

殷：这个在中国雕塑界还没有形成一个制度。

姜：对，没有。

殷：欧洲的雕塑家是个体的多还是被代理的多？

姜：应该是都有代理，决不会是自己去谈活，我现在反正是所有的事都自己做。

殷：雕塑家以后都是像罗丹一样有一个工厂，委托他们去放大。

姜：我想可能就是自己有一个工作室。现在像四川的朱成啊，都有自己的工人，像我们单位主要是来了活以后，铸造就专门有铸造的，打石头的就专门有打石头的，搭架子专门有搭架子的一批人。

作品之一

展望访谈录

采访人：殷双喜
时　间：1998年6月24日下午2：00
地　点：中央美院雕塑系展望工作室

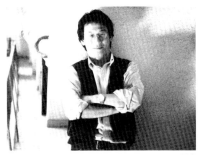

展望

假山石系列－御花园1号　不锈钢．玻璃

假山石

殷： 去年以来，我们见的次数不少，讨论雕塑的机会也很多，没想到通过前一段我们在一起的讨论你很认真地做出一篇论文《观念性雕塑—物质化的观念》，《美术研究》今年第三期准备刊登。今天我们再谈谈最近一段对雕塑艺术的一个整体的宏观的思考，同时再就你这个论文里头有若干问题一起再讨论一下。

展： 好。

殷： 首先可不可以简单地讨论一下你心目中的传统雕塑、现代雕塑和当代雕塑之间的区别。因为你在论文里提到，雕塑尤其是近现代雕塑，主要是艺术家天然的情感和手工技术的结合。你觉得雕塑是不是存在这样一种比较大的阶段性差异，如果有，你怎么看？

展： 这问题挺大的。我确实是从一开始就考虑这些问题的。原来是随着创作，逐渐丰富这个想法，也宏观地整体考虑雕塑的发展过程是怎么样的。考虑这些问题实际上就必然地推动了我，就是要去试验，要去创作。我的想法很多，我的作品实际上跟我的宏观的思考是有关系的，好像是在找一种例证，是在验证我的一些想法，于是这些作品就出现了。假如没有这些想法，而只是做某种感情表达的话，好像就不足以概括我作品的真正意图。其实历史这条线也很简单，就是从传统到现代到当代，但如果能真正地把握它也不容易，因为这个传统很复杂。一谈这个问题我就碰见了一个麻烦，就是西方的雕刻史的演变和亚洲国家、东方的或者说中国的这个雕刻史的演变完全是两条路，两个轨迹，所以当我谈传统、现代、当代关系的时候，可能会在西方与东方之间偷换概念。但中国的雕塑传统在近代社会几乎没有什么发展。

殷： 你的意思是不是说西方雕塑的演进比较清楚，有一种完整的前后延续关系，而中国雕塑的发展是比较混乱的？

展： 古代的雕塑脉络还比较清楚，后来就接不上了。可能你认为雕塑在这个时候应该变成的样子，在中国就不行，中国有它自身的具体的情况。有时单方面思考不能满足两个轨迹的需要。所以我在我的文章的最后一部分好没像提到我们延续的仍然是西方的概念。因为在我回想我的思路的时候，实际上确确实实是建立在一个西方艺术的轨迹上，比如传统、现代、后现代，而中国并不能很明显地按着这个轨迹走，中国只能是传统、当代，你说中国有没有现代主义这个阶段都是很难说清楚的。我所接触的雕塑大多一开始就是西方传统的套路。因为虽说工艺美校（我原是北京工艺美校毕业的）本来是教中国传统的，但是他们的老师大多是浙美毕业的，带来的是苏派，或者是法国的那种传统。又因为我们是工艺美校，所以同时又给我们加了很多中国传统的雕塑课程，所以我一方面接受了西方写实系统的训练，一方面又比较系统地按时期地研究了中国的传统雕塑。我始终是以这两个雕塑轨迹作为参照的，它们同时在影响着我对雕塑问题的思考。

殷： 就是说这么多年来你对雕塑的探讨的参照系统和标准性经常在东方和西方摇摆，在当代和传统之间出入。

展： 对。我觉得这和我受的教育有关系。传统雕塑对我的影响其实很深。中国传统雕塑说白了就是几种东西：陵墓的，包括石刻啊陶俑啊什么的，还有佛像，寺庙神像，再有就是陶瓷、民间泥娃娃，无非就这么几个类型，它有它自身的演进过程，它跟着中国历史在演变。但是我们真正学的东西是西方的传统，接触的古希腊、罗马、然后文艺复兴一条线过来，最后到国外的城市雕塑。这两条线的发展完全是不一样的。那么目前我的思路是倾向于西方的，在它的基点上延续，但在实质内容上（艺术精神）的理解上，我又觉得中国的传统对我的影响很大。我认为现代西方艺术实际上就是对艺术做分离性

坐着的女孩　树脂肪．丙烯　1990

人行道　局部

作品之一　无题

的实验，走极端，从传统艺术当中分离出一些局部的东西，进行实验研究和理念化，那么就出现了形式和内容的分离，比如说观念啊、思想啊、技术等等手段相互分开。我觉得这个过程，即由传统艺术发展到今天的这个过程，确实是它必然的产物并为后来的发展打下基础。因为传统性的东西发展到一定程度，它的内容会空洞，需要科学性的实验来作为补充，现代主义主要就是受科技影响的结果。笼统地讲，我认为当代又在一个更高的层次上与传统的某些方面相遇了，如强调综合性的一面和传统的综合性的一面相遇了，但不意味着这个当代就是传统。

殷：我认为你已经跨出了中国学院教育雕塑的边界，而且是很大一步。首先不像五十年代以来苏联雕塑了，而是对欧洲具象、有形象雕塑的研究，其中蕴含着变形、人物的结构也出现简化。但是我们真正了解你的却是通过这件作品，就是《坐着的女孩》，当时给我们耳目一新的感觉。就觉得其中有一种超写实的概念，就是在雕塑里面，雕塑讲概括和中央美术学院的油画一样，它看起来是写实的，实际上是讲印象的，是一种概括、跟真正的写实的油画一比，它就变成很印象派了，写实根本谈不上。

展：好像表现性特强。

殷：但是你的雕塑呢，仔细地看有一种生活的真实，它还不完全像彻底的超级写实主义。你的文章里头也提到超级写实主义，和学院写实主义是有很大差异的，不是一个概念。那么你的个人的超级写实主义，姑且这么说吧，你的写实主义与西方的超级写实主义有什么区别，你的目的是什么，当时的想法是什么？

展：确切说从进入毕业创作的88年到94年这段时间里，5、6年吧，就一直在考虑这个问题。可能是为了让别人容易理解，就用了超写实主义这个词，实际上，对自己使用的词汇是新现实主义。我并没有考证过真正的新现实主义是什么含义，我的新现实主义是说我受的教育虽然是一种现实主义的教育，但我对教育有很多看法，其中有我对前人东西的重新理解，跟我所学到的是不一样的，我认为我这叫新现实主义。但我并没有对外宣扬这些，对外呢，一般别人说我超写实主义，我也不反对，也认可，因为我觉得这是一个形式的问题，无所谓的。要把这个问题说清楚呢就得从毕业创作开始说起，我的那个毕业创作的形式和我后来做的《人行道》，像这个女孩，都是通过动作来传达我的想法的，但表现形式却完全不一样。因为毕业创作受到学院教育的制约，当时认为艺术就是通过你的手法表达你的精神，所以毕业创作也就不免流露出追逐大师的技法、大师感觉的倾向，基本上我要传达出来的东西是通过我心目中的偶像、大师及其技法、再把它间接地传达出来，可以说当时是经过了这么一个过程的，我原来上工艺美校时就接触什么马约尔啊、摩尔啊什么的，到美院之后又基本上是受罗丹、马约尔、布德尔这些人的影响，然后私下里，再看些摩尔、西格尔或更现代一点的，波普什么的。我觉得那些更当代一点的雕塑家的东西，从观念、从对现实的态度上对我影响很大，同时学院的这种对大师的训练对我则是另一方面的影响，不由自主地就把这两个：一个传统，一个现代的东西放在一起了。我在美院的毕业创作，应该说是受现代主义影响的，它比较注重人的心理性，是属于比较表现的一种，有启蒙时代艺术的特点。但是，后来我发现了一个矛盾，就是这种间接表达方式和我真正想要传达的观念之间有距离，因为我想要人家看的不仅仅是我的雕塑技法。通过毕业实习在全国各地的周游和我对社会生活的体验，产生了许多想法，但又无法摆脱那样一种诱惑，就是我希望观众被我的手法吸引住，因为我在这方面下了很大功夫。这个矛盾一直困扰着我到毕业，以后又做了一两件类似的东西，还是没有解决这个问题。90年的时候，要开亚运会，奥体中心的《人行道》创作给了我一个尝试的机会，终于可以放弃那种通过大师手法间接传达我的观念的方式了。我通过设计几个人物动作，把他们的状态和关系摆好，实际上就已经传达出我想要表达的观念了，观众也可以满足了。这个时候这件作品本身就完全没有必要再进行什么塑造，塑造也没有意义。一个人在哪儿，他有动作，有他那种自身的状态，这就够了。所以我当时说，我塑造只是为了表现一种真实，真实的让观众感觉不出我在塑造。这是我90年时的状态，所以这和你刚才提到的美国的超级写实主义，出发点是不一样的。超级写实主义是针对极少而来的，走入了另一个极端，然后追求一种纯客观的经验。而我不只是追求纯客观，而是要表达出我的某种观念。这个可以从动作上比较明确地体现出来，超级写实主义的动作必须是静止的，否则从工艺、技术角度上讲没法做出来。而我所追求的动作都属于人的一瞬间，你无法通过对真人的翻制实现这一点，必须自己制作，做出的又要像真人一样自然。

殷：那你的作品是否旁边也有真的模特做参照呢？

展：有，有参照。但我的方式不一样，我不是照着一个模特死死地做，我基本上是构思好了一个表情，一个动作形态，然后找一个相应的人。我只是拿模特作为一种参考，

需要看那儿我就看那儿，但作品中这个人的精神状态是我编造出来的。

　　殷：也就是说你的这个雕塑从外形上看好像更写实了，但是和你的毕业作品相比，你还是又前进了一大步。

　　展：应该是这样。

　　殷：那么你后来又从这种新写实的雕塑转向雕塑的边缘，从事有雕塑作品的装置活动。

　　展：我觉得这也是跟社会思潮有直接关系的。普遍地讲，当时中国对西方的当代艺术等各方面接触的越来越多，另外，虽然85新潮的时候我还是学生，但是对我不能说没有影响。这些东西都使我产生一种感触，就是在表达上，学院的传统总是隔着一层的，比较含蓄，不能直接地、强烈地把我的想法表现出来。我希望能让人看到观念，那么表情、人物、动作的刻画，实际上没有太多意义，它只是让观众能看到具体的人而已。93年开始正是经历了89年的消沉以后好像在跃跃欲试的一段时期，每个人都在使劲地感受这种身边的社会变化和一些奇特的现象。我的作品也开始发生了很大的变化，我试图做一些只有动作的空的衣服躯壳，使它更能直接地传达我的想法。我觉得经历一个激烈的震荡和挣扎之后，带给人的不是一个很实实在在的东西。你经常会发现你过去的很多东西，因为社会变化太快，都付之东流了，变的没有意义了。我选择了带有近代历史符号性的中山装做躯壳，这跟我当时的思考有关系，当时我认认真真地考虑了我所接受的教育和我今天所做的事情之间的关系，从中看出了一些荒诞的味道，但是又好像有它的内在合理性，好像只有用中山服才能代表我整个的想法。这个材料，也是在过去的超写实主义雕塑基础上沿用的，只是从形式上来讲材料的一面更突出了，就是更直接地使用材料来做线索，再通过这个线索引发我的思考。我当时有一些体会，比方说摆那些衣纹的时候，感觉和雕塑是一回事，虽然我不用泥，不用传统的方式，但体会到单纯摆放的感觉。这种感觉以后又提示了我，包括展览，就自然变成了一种摆置，通过这种摆置来传达一些东西。我觉得这相对于我过去对雕塑的认识是一个很大的变化，这种变化在形式上和那种装置慢慢地碰到一起了，等于是我从雕塑上延续过来的一些想法。从塑造变成摆置摆放，从摆衣服到摆动作、摆架子什么的，最后好像就跟装置有了一些共同之处，就是这样一个发展过程吧。

　　殷：其实最初塞尚的这种摆静物、摆来摆去、扭来扭去的，他也是在搞一种小型的摆放吧。

　　展：摆放，也许是这个。

　　殷：摆放是一种强烈的主观观念的体现，是一种设计意识。这种设计意识我觉得是二十世纪主观艺术的一种重要的东西，不仅设计场景，还要设计结构，设计观众参与的方式。

　　展：也是策划、谋划。

　　殷：就是design、设计、组织。那么在这种情况下，你的雕塑一步步发展，到现在，90年代的今天，你对雕塑的艺术定位是什么，也就是你认为雕塑的意义是什么？

　　展：这是争论好几年的问题了，比如说雕塑和装置都是立体的、空间的东西，它们之间到底有什么区别，很多人都在回答这个问题。但一个现象又特别有意思，博依斯那个社会雕塑，它也是雕塑，但是好像跟雕塑形式没有关系，跟雕塑和装置的争论也没有关系。

　　殷：雕塑在大的意义上扩张了。

　　展：对，等于说他把雕塑推到了观念中，就变成了观念意义上的表示。

　　殷：他个人认为他是雕塑家，整个社会上的人都能成为他雕塑的对象。

　　展：是他把雕塑观念化了，他带有乌托邦的这种想法对于他的雕塑是成立的，那么我对雕塑的看法并不是这种把它无限扩大的观念。我觉得雕塑它有一个自身的特性是和装置的概念有区别的。雕塑带有某种工艺性，工艺是什么呢？工艺是人类发展的一种成果，区别于动物。你刚才说雕塑内涵的无限的扩张，那就是说所有什么立体东西都是雕塑，我反对这种说法，这是一种泛雕塑的观点。

　　殷：你反对？

　　展：对，我觉得雕塑如果没有一种自身的限度的话就不称其为雕塑了，那就什么都不是了。

　　殷：那你怎么理解极少主义雕塑？几个大面，几个大球。

　　展：极少主义雕塑，我觉得它只是借用了一下雕塑这个概念，它是极少主义，不应该说它是……

　　殷：但是极少主义雕塑在现代……

作品之二 无题

不锈钢假山石 1997

作品之三 无题

假山石系列

假山石系列－御花园局部 1996

作品之四 无题

展：是，那还有"录像雕塑"呢？录像雕塑你怎么理解？他把一些录像装置起来，像白南准那种，或者像上次来的德国的那个沃普·卡伦，他说他是录像雕塑，那你怎么理解？单纯的说雕塑，我觉得它与装置啊等等的区别是因为它有工艺性、物质的创造性，就是说它创造了一个新的物体。

殷：音乐家手工的因素还是很重要的。

展：嗯，也可以说是一种手工。那我觉得手工也好，工艺也好，它是相对于思想而存在的人的高级劳动行为。如果用英文讲应该是技术，technology，用技术这个词，甚至可以概括雕塑自身。从现代主义的艺术观来讲技术是可以从艺术中分离的，但是作为当代艺术来讲……

殷：可以没有技术，但是不能没有语言。

展：我觉得语言……

殷：它有它的表达方式，这种表达方式存在着高低雅俗的差异，也要学习也要训练。

展：但这种当代语言我觉得更应是一种新的尝试，是一种实验出来的东西，就像我们今天生存的这个充满机遇的社会。比如观念艺术。

殷：它和传统的语言……

展：是不一样的。它不是一种技术，这种语言我觉得它是一种思维，一种方式。

殷：那进一步讲它可不可以称为现代技术吗？它使用录像不是也是一种技术吗？

展：录像当然是技术了，录像需要技术，但录像艺术大都是观念艺术。

殷：现代的接近于装置的雕塑把它组织起来，安排起来。

展：录像艺术是一种后现代的产物，所谓的后现代其实就是当代社会吧，它又重新走向了综合，那么这种综合就体现在，简单地来讲，就是工艺技术和艺术观念高度的统一吧。

殷：由这个你对雕塑本身的定位，是不同意无限的扩张。那么我就想进一步问一个问题，也许比较大一些，不需要全面回答，这个主要的意思就是说你对中国的雕塑，按照刚才你对雕塑的定位，中国雕塑的历史和现状，特别是近20年来，也就是改革开放以来的这种变化，你突出的有什么看法？就是说现代主义并不理想，就是近20年来雕塑的变化和你刚才对雕塑的定义有哪些地方是吻合的，哪些地方是不吻合的，这些不吻合的东西你觉得该怎么样评价，怎么去看？

展：我觉得中国的雕塑变化，从宏观的角度，第一感觉体现在对材料的应用上，在改革开放之前，雕塑主要是石膏、泥，最多是木头、石头，基本上就几种原始材料。那么现代中国的雕刻呢，可以说通过大家对材料的意义的挖掘已经把这个大门给打开了，这是我最强烈的一个印象。你刚才最后问我的是说跟当代艺术这种关系还有某些不一样的地方是吧？

殷：就是说你对雕塑定位看法不一致的。

展：噢，对，不一致的。中国雕塑还没有一个把观念作为手段单独提出来，思考认识的过程，而基本上是从手工艺这条路上延续过来的，近代才出现西式的写实雕塑创作。当代雕塑应该从两条线上合并过来，一个是手工艺过来的这条线，一个是西方观念艺术这条线。两条线交在一起，成为一种当代意义上的新雕塑。

殷：那么你为什么在你的文章里头认为雕塑艺术的变革，都是由外向里打开的，就是说雕塑艺术的发展动力不来自于一个艺术家自身的需要，而是在外部的冲击下从外部打开。是吧？（对）那我们可以说近现代中国的改革的国门从外面被打开，从鸦片战争以来是被迫的走向现代的。但最终呢，中国的改革是中国人的内部有这种强烈的改革愿望和动力，动力仍然是来自内部的，就是说我们对你这个提法理解为，它只是最初是这样的，一种契机，还是迄今为止雕塑仍然是一种被动的被其它的艺术门类牵着走的那么一个…

展：我可以说从总体来讲，还是后者，还是被动的。

殷：你认为雕塑迄今为止在中国当代艺术里面仍然属于被牵着走，被动的。

展：我指的是泛指，不是说个人，比如说也许有的个人，他主动地进入当代艺术，也许将来成为领先，但泛泛地来看，总体上来看还是被动的。如果变成主动应该是什么状态，我理解的啊，主动地谋求一种开放，就是这些雕塑家对这些当代艺术要主动地去理解，搞清楚，我觉得搞清当代艺术不仅仅是搞清有哪些艺术家，有哪些形式，当代艺术的概念实际上是当代文化的概念，主动地来打开这个门，那么雕塑界就完全不一样了，包括它的操作方式都会不一样。很多事，很多观点都要改变。

殷：这个问题回答的很好。那么这样看来呢中国的雕塑在当前确实面临着一种危机，我说的这种危机就是如果它还在泥、石膏、木的这种材料的框架中间继续延续，像

你说的要保住它，你说呢，嗯，这个问题保的住吗？换个说法就说雕塑在当代艺术中它的合法性和它的生存的这种可能性的基础是什么？

展：我觉得现在的雕塑家倒不只是想在泥、土、石、木等这些材料中保住雕塑，现代雕塑家有两种，一种就是要通过材料的扩展来使雕塑进入当代艺术；还有就是通过否定雕塑这种艺术形式来进入当代艺术。

殷：进入当代的途径不同。

展：哎，途径不同。那我觉得这两者我都不是。

殷：就是从雕塑走出进入当代艺术，是吧？

展：对，

殷：你刚说的第二种是否定它的什么形式呢？

展：否定这种存在形式嘛，（从根本上否定。）哎，根本上否定，忘掉自己，忘掉自己是雕塑家，而是个当代艺术家，哎，基本上就这两个途径。

殷：你这两者都……

展：我认为我本人都不是。

殷：有这种第三条道路吗？就是说你已经可以超越材料，材料对你来说不是个问题，你完全可以有你的想法，综合于材料，但你又不愿意彻底放弃这个雕塑，你所认为的雕塑要包括你刚才谈到的手工啊，观念啊，结构啊，是吧，那是不是就是这个地方是一个未知数，是一个广阔的中间地？这里头就是当代雕塑发展的新空间。

展：这里有个比较难的问题，就是说人往往最终选择一个简单的方式，比方说我靠上材料了，或我靠上一个当代艺术的观念就不变了，我觉得这都是在找捷径。把观念和技术结合起来是一种中庸的做法，我觉得这跟艺术史发展到一定程度出现了折衷主义不是一回事，我觉得这是一种比较有难度的创作。它不允许你给自己找方便。

殷：现在有一说法呢，叫做学院前卫，就是说像你们这批艺术家不愿从学院出来，保持艺术的一些本体的东西，但你们又相当前卫。这种说法如美国有些学院，像加州艺术学院，它就是美国前卫艺术所在地，那么现在，有一种说法把你们叫探索性的美术，就是说以传统美术形式为主要根据进行改革，而不是真正的前卫艺术那种断裂式的革命、彻底的否定、跨跃式、你觉得这种存在、这种现象的分析是客观的吗？

展：我先不直接回答你这个问题，我先说一个实实在在的我的创作，我的学院传统表现在哪儿？手工艺，那么我所使用的手工艺是学院的传统吗？比如说焊接不锈钢，制作中山装躯壳。

殷：这个在我们中国的学院里头还没有，正在也许刚刚开始，但是这些技术性传统我觉得在西方的学院里肯定讲授到了，他们有自己的工具、车间、工厂、对吗？（嗯，）而且就说这种翻制的方式，如果追溯的更早一些，在中国早期青铜器里面就是有许许多多甚至失传的。

展：哎，对，包括比如说我还要利用民间艺人，他是，我承认他是传统，我所强调的是他是那种传统，学院传统和民间传统还不是一回事。（是不是一回事。），因为我用了很多民间的传统你说也是学院的吗？

殷：应该说不是我们中国学院的。

展：这是我第一个问题，再一个就是说我使用观念，这些观念是对当代文化关注的结果，这是一种新的现实主义的方式，也是西方当代艺术的方式，这跟我们学院的教育关系不大，实际上。从这两点来讲，虽然我是在学院毕业的，我的工作还跟学院有关系，那么，也许艺术更多的是属于个人的事情。怎么看这个事，我只是摆出来，那么怎么看呢？我觉得我还不能给它一个明确的定义。

殷：这个问题我们还可以继续讨论，那么确实有一批像你这样的雕塑家并不拒绝别人称你为雕塑家，甚至不以雕塑家为耻？（对。）

展：我觉得当代艺术中有搞录像的，搞观念的，搞行为的，雕塑无非就是其中一种嘛，只不过就是曾有过比较传统（对，只不过就是说比较古老）的历史，（历史悠久一些，）但搞艺术特别需要通过一种语言，媒介，最好是你自己擅长的那种。

殷：但是西方的一些画家也并不称自己为油画家，对于他自己来说并不以这个作为很根本的区分，作为身份，他以为自己是艺术家。

展：其实我也可以讲我是艺术家，不要叫我雕塑家，但我觉得没这个必要，雕塑家也是艺术家，但艺术家似乎显得更自由一些。

殷：但我现在就把你划为雕塑家，做什么展览都把你称为雕塑家，你可能多多少少觉得有些失落，觉得自己学了那么多年最后又觉得自己不是个雕塑家。

展：所以我强调雕塑是一种技艺，实际上我这个说法可以使雕塑远离传统的概念，

开放计划－课堂作业　综合材料

作品之五　无题

作品之六　无题

在"94"废墟清洗计划中

人行道 合作 北京国家奥林匹克体育中心铸铜 1990

新艺术速成车间 石膏像、纸等综合材料 1998

展望作品之七 无题

如果用我对于艺术和技艺的要领来套雕塑的话，我觉得它完全会成为一个崭新的东西。那时也许人们会将我们称为用雕塑做艺术的人。

殷：但是你现在用的是复制不锈钢切割焊接，它也是一种技艺，无非它是现代工业社会技术条件下的技艺，（对，）你早期的手工、泥雕、翻模是一个传统生产条件下，这就像现在我们进入电子时代和机械时代一样，还是一种技艺。

展：现在用电脑也可以做雕塑，（对，在电脑里进行雕塑立体的三维设计。）对啊，雕塑的概念还没有变。

殷：这个国内有吗？你现在了解的，国内现在做二维平面的多得很，（国内技术没达到，）电脑美术有，（国外有，国外早就有了，电脑坐标这个太早了，很早就有。）我看上次美国来中央美院画廊展出的那个电脑，其中有些是它的国防部还没解密的一些技术，那上面任意一个的三维（都有），我们看出来《侏罗纪公园》里头恐龙不都是电脑做出来的雕塑吗？（对啊，没错。）

展：所以你说这东西有什么传统和现代的区别呢，我觉得观念大概还是最重要的，还是在人的意识当中，就像鬼一样，不在物质中，在脑子里边。

殷：你的文章里面就是说你认为雕塑自身的问题不重要，现在这里我有两个问题就是，第一，重要的是什么呢？第二你说雕塑自身的问题不重要，那么你在这里使用的雕塑概念是传统的那种艺术的那种雕塑呢？那么你对当代雕塑呢，比如说要解决假山石的放置问题，你必须要解决它本身的问题，你不解决（解决技术问题），它无法呈现对你的观念表达和想法，为什么你当时对玻璃、桌面的厚度，透明度刨光你都有你的对技术性的要求。你比如像贝聿铭，他对卢浮宫的玻璃要求达到完全的无色、透明，他当时说如果在法国生产不出来就送到国外去加工，法国认为这是自己的耻辱，我们一定要把生产出来，那么就是说作为一个现代建筑的大师，他对技术的问题仍然没有放松，这可解释你刚才说雕塑方面的问题已经不重要了。那么你说的这种重要的问题是什么？难道说是一种国际的问题吗？国际性的社会生存问题，在当代，特别是最近几年来国际展览中不怎么谈，而是谈它反映的那个人类生存所反映的严峻问题。雕塑、艺术家在20世纪有些像半个革命家或是整个的艺术代言人而不是什么政治、新闻发言人，是一个民众的，通过艺术这个窗口和管道来表达老百姓的一种看法，你觉得这是不是一个很有趣的现象。

展：但是万变不离其宗，你可以关注政治，你可以代民发言，只是不要忘了你必须要通过艺术的一个方式。否则的话就直接去做政客或者革命者。所以怎么说到底，艺术的方式总要有。

殷：那么现在就问你一个问题，对你目前来说，现阶段，你认为重要的到底是什么？一种观念？还是雕塑本身的问题？

展：对，我再给你举个例子。这个例子就是最近构思的一个作品，我不知道能不能回答这个问题。因为我觉得作为一名创作者，我还是喜欢用事实来说明一个观念。纯谈理论的话我觉得不是我的擅长。我给你举个例子啊，我最近要做一件衣服，把它称为隐身衣，隐身衣怎么体现出来的？过去人们幻想着都想有个隐身衣，这样你看不见我，我能看见你，你了解不了我，我能无所不在，无所不往，那么我这件衣服的设计先要有一种材料，这种材料怎么能说明它的隐身效果呢？我的不锈钢做的假山石如果达到镜面效果，你放在一个环境当中这个不锈钢几乎看不见，它反射的全是周围的色彩、形状和变化（自身消失了），哎，我对这个自身的消失特别感兴趣，我要用同样的材料做成衣服，但不能是钢的啊，肯定是布或其它软制的东西，我开始研究材料，试着把镜子的工艺镀在薄塑料上用来做衣服，这样完成我的隐身衣的设想，外面卖的很多衣料有带光泽的，但没有我所要求的反光效果，我必须亲自做也就是说我要完成我这件作品，就必须首先使我的材料达到我所要求的反光的程度，否则的话我这件作品没有必要做，我举这个例子是为了说明在一件作品当中，观念重要？技艺重要？离开观念行吗？离开技艺行吗？观念在其中肯定具有很大作用，但是技术呢，由于它是观念的产物，好像已不能够独立存在了。其关系是，没有技术观念也出不来。

殷：新技术的存在并不一定能够保证作品一定就新，这里所说的新还是带有创新意义的新，因为我看到中央美院有电脑工作室，电脑工作室招收的学生也基本上在绘画技术方面基础比较薄弱，他做出来的作品呢，他使用电脑做出来的，结果却做出一幅国画。哎，这个结果，你有必要折腾到最后结果弄出一张国画吗？你如果不能发挥电脑媒介本身的那种长处，任意的修改、改变等，你这个东西又有什么意义呢？他们做的一些从广告到礼品的那些词我并不欣赏，所以我觉得看来这种硬件的材料，技术上的变化最终还是要跟随你那个主体的变化。

展：不过我这里声明一下，我绝对不是说否定电脑。因为我现在学电脑，电脑科技

的应用、最新科技，恨不得把导弹原理用上才好呢。这个我绝对不否认，这个东西如果用好了，比如说当我又出现一个雕刻技术上的问题时，所有的原始工具都达不到，非得要用制造导弹的技术才能制造出来，那么这就是高科技和雕刻的概念结合，当然现在我还不需要。

殷：那么你能不能谈谈你自己的雕塑和观念的核心，就是说到现在为止作为艺术家你这么强调观念，那么你的观念艺术的核心是什么？我这个意思就是说和刚才那个你对雕塑的观念和定义不同，而是你自己的作为一个雕塑艺术家对雕塑的看法？

展：如果你要谈到这个问题的话（就是说你现在经常思考的），我这时候就不只把我看作是雕塑家了，我个人思考的问题很多种跟雕塑没关系。回答这个问题，我肯定要说，不是站在一个雕塑家的立场来思考我的观念艺术，（刚才我问你的是对雕塑这个艺术种类的观念，或者说观点，你觉得这种观念，当然我觉得这种观念还是和雕塑有关系的，像我们上次反复讨论的服装问题，这跟雕塑技术有关系，是跟雕塑的本质，就是说雕塑是其它艺术中间一种不多见的复制性艺术，其它的艺术都是一件。）哎，你见过丝网印吗？（我是说不多见，版画的概念是复制50张，是复制性的。雕塑现在也可以10件、15件，只要你签名。）对，（雕塑是这里不多见的，它的这种复述性，复制性，我觉得很有意思。）

殷：因为雕塑我们原来反复地讨论过这个问题，你如果说是已经有一个现实的很活泼的青年在那里，你再把它复制成一个物质的，我们说就是无生命的怎样理解？你的意义何在呢，是通过对生命的再现表达一种更加有精神的东西，就是到时候整的叫人感觉这死的比活的还耐看、还有意思、啊、它虽然是死的，但它里头的语言，有你的东西。

展：嗯，这有几方面，你比如说雕塑它一种物质性，物质性就是这个东西它存在，人啊，一个活人，一个活生生的动物或是一个想象，比如说隐身衣，这是一个想象；小女孩，这是一个活人，存在是转息即逝的，从生命的本质讲，不是还有一种科学研究说人是碳水化合物吗？我听了以后吓一跳，那更是验证了我们认为人不是存在物的说法，所以我觉得雕刻的魅力在于它使一个东西存在了。你比如说我做假山石，假山石也是不存在的，假山存在于人的脑子中，思想之中，但是我真的做出一个假山石来那它就真的存在了，这里边含着一个永恒的悖论，这跟当代艺术所提倡的有时又是相反的。当代艺术常常追求这种即时的、偶发的经验。我刚才强调物质性这一面，那么这也区别于当代艺术中的装置，装置是一种摆放的东西，摆出的观点或者想法，而物质性则体现在它的存在。

殷：当代的许多装置最后的存在方式是图象和文字。

展：装置记录的主要是人类的经验的闪光，它无法解决在场的问题。

殷：我刚才问你关于雕刻的核心关系，实际上是说最近这么些年来吸引你的、你一直在朝思暮想的、关注的、你的艺术的主导方向，就是说你的主要工作能力，工作的进展和成果是什么样子，不可能没有吧，所有的人都会去探讨。

展：把握当代，能号住时代的脉搏，与时代共呼吸，至于作品是什么样的形式是每个人的自由。

殷：你刚才提的问题是很有意义的，就是通过雕塑，使它获得一种实实在在的物质性的存在，而这种物质性的存在就建立了一个关照的对象，使它有东西可看，然后才能用自己的精神情感和它交流，有种对应的东西可以讨论，而当事人、一次性的、不在场的时候就失去了大量的信息。

展：对。我觉得录像、光盘无法代替现场效果。

殷：所以装置艺术对于观众在场特别在意，而你的这些作品做的时候，观众不一定在场，过后才有一种对当时持续欣赏的观者。能不能举出你的不同时期的雕塑代表作，并对你的代表作的创作的动力做些阐释。同时回顾一下大体上经历了哪几个阶段，每个阶段的代表作，一两件即可。它们最终达到了什么目的。

展：我确实有一个宏观的对艺术的想法，那么我的作品呢，基本上就是验证这些想法，然后再反过来推进我的想法的。我们从毕业创作谈吧，因为我觉得那是我的处女作。

殷：你毕业是什么时候？

展：88年，认认真真地进行创作那还是第一次，我当时就感觉我在学院学的艺术跟社会无关，特别想尝试用我学到的艺术来表达我对社会的看法。这是当时的一个特别明确的想法，所以我放弃了学院传统的题材比如少数民族地区、贫穷的山区等等，因为我认为那些东西不包含80年代活生生的社会现实，80年代活生生的社会现实是包含着方方面面的，比如城市的变化，特别是深圳，在受到香港的影响后兴起的那些典型城市，还有农村的一些改变、变化，当然也包括偏远的一些地方、一些状态吧，有的地方有改

假山石系列－御花园局部 1996 不锈钢．玻璃

实镜 大理石．不锈钢

诱惑－中山装系列户外展示 1994

来自天堂的礼物 1996

变、有的没改变，我觉得这个很重要，我必须找到这种关系。我的毕业实习对我来讲，就是在创作之前的一个考察。

殷：你的雕塑始终跟社会保持相通的关系。

展：对，我追求这一点，我在一篇发表的艺术随感里，第一句话就说：如果把我关在一个黑屋子里我可能不会有创作的欲望，只有当我看到人间的生活，产生了我自己的想法之后，我才想创作。我想通过创作来把这些想法表达出来。

殷：那你有没有希望让你的雕塑被更多人认识、了解，就是我们常说的，就是使艺术能与百姓接近，而不是远离。

展：这是第二步，我觉得第一步是我要把我的观念搞清楚，通过不断的创作，来理清我的思路、见解、看法，之后，我当然希望更多的人能理解，能看懂。我认为这个历程要经过很长一段时间。所以，毕业创作的时候，我在社会调查之后得出的结论就一个，非常明确，是我从山东到青海、西安、广西、海南岛、广州、深圳之后得出的，中国因为地大，生活的差别太大，青海人的生活方式和深圳暴富起来的那种生活方式大不一样。我就觉得特别有意思，同是一个民族，为什么人的生活方式这么不一样。我觉得我失去了归属感。没有一种明确的价值倾向。我觉得这两个东西同时在左右和影响我，所以我的创作直接体现了我的迷茫、彷徨和冷漠，它是我的一个总体的感受。而这种感受是通过几个人物的摆放关系来实现的。第二个就是《人行道》，还是用的"道"字。我当时用"道"，是有想法的，因为这个"道"在中国意味着对事物的一种客观规律的把握，所以，我特别喜欢这个字。之后就是刚才我谈的要直接的传达我的观念的阶段，觉得必须去除雕塑家的主观因素。90年写过一个东西，从没发过，有几个句子我读一下，你就知道我当时的真正想法了。"传统观念中的雕塑渗透着偶像以外与自我扩张的权威性的因素，一方面是雕像的自我意识的实现，充分显示出神圣与高贵，另一方面是因为雕塑自身内容的扩张而形成的。"我当时没写清楚，就是传统的雕塑使观众变成一种被动、缩小的观赏性质，人们通过自我意志而达到对偶像的崇敬和被动接受。原始氏族时候开始，每一个部落都有自己的崇拜物，人把最伟大的庄严和神圣都赋予这个雕像，其实，这就是传统雕塑的观念，实际上我觉得我从毕业创作开始，就想打破这种观念，就是人们习惯的雕塑的崇高感，特别想把这个打破。

殷：所以你的作品都没做很高的底座。

展：都没有，我下面就举一些段落来说明："由于艺术思潮的影响，在艺术上提倡个性自由、平等的价值观，这种价值观影响了一代城市雕塑，特别是环境艺术，它们都把人，即观众的因素放在首位，从而使观众欣赏雕塑的位置发生了深刻的变化。一开始，我试图改变观众的位置，使他们仅仅是作为欣赏或参观的观众而能够参与到作品的内容之中，一方面可以构成许多新的意外效果，另一方面观众还可以根据自己的文化水准去理解作品的内涵。当时我觉得使用大师的手法势必导致我前面提到过的偶像崇拜，所以我尽量不让观众看到我主观的表现里面。纵观这种主体与客体之间关系的变化，不难理解作品的本质所在，因此，《人行道》的创作是不想把主观情感强加于观众，而通过作品与观众的交流，提供给观众感动的余地，造成作品与观众、作品与作者、作者与观众这种人情关系，这就是我做《人行道》要达到的目的"，这是我当时的想法。《人行道》可以说是我比较重要的第二件作品。然后我做了一个《瞿秋白》胸像，我的意图就是把他做成一个特别普通真实的知识分子，但参与过一些很重大的革命事件。然后就是《坐着的女孩》，也是这种观念的产物。当时做女孩，是因为我想表现一个女孩受月经初潮的干扰，有些惊恐，因为女孩初潮之后，就意味着她成熟了，但她同时也为她的成熟而恐惧。这个作品通过这个女孩实际上表现我当时的个人的思想的状态，但总体的观念，还是延续了以内容为引导的这种思路。这种类型的作品做了好几件，像《失重的女人》还有那个《穿中山装的男人》、《犹疑的人》。这三件作品都表现了一个人处于选择之间，悬浮的状态，没法决定他到底要干什么。然后，第三段比较重要的就是94年的个展，《中山装系列》，这是我第一次从材料入手，选择了中山装。94年的时候，这种"中山装"对我的影响可以说接近尾声了，我想我用完这个材料之后就不再考虑这些事情了，但当时我觉得如果我不用这个材料的话，对自己过去的一些事情就没有一个总结，没有一个摆脱、反省的机会。一种极力想使自己再生的感觉，或者说甩包袱。我也经常写些关于这个作品的创作感想。中山装是中国半个世纪的国服，这个残壳好比就是人的一种精神残骸，有这么一种隐约的意思。所以，94年，这个作品之后，我觉得当时的最强烈的要求就是接受新东西，这个要求非常强烈，当时，一些艺术家，也包括一些国外的艺术家，也经常在一起探讨啊，聊啊，那时候的作品可以讲跟雕塑没有关系，完全用作为艺术家的一种状态来作作品，像这个"'94废墟清洗计划"，表面看起来好像有些怀旧，但实

诱惑－中山装系列户外展示 1994

际上我真正的想法是想检验一下、反问艺术跟社会这些更具体的问题，首先第一个问题是有没有关系，能不能有关系，第二个问题是你能不能有，第三个问题是这关系是什么样的。这个作品完成之后，我对艺术家的尴尬处境觉得很无奈，但是这种尴尬和无奈又恰恰体现出艺术家应有的、真实的那种位置，人越是真实，那个位置越会显出来。这件作品是我对停留瞬间的观念艺术的尝试，这里边绘画、雕塑、行为、表演这些因素都有，很丰富。然后是95年美院拆迁，拆了自己的学校，那种感受，哪怕你不去关注你周围的环境，但你周围的环境来冲击你，就是逼得你不得不去看。当时被这种外界环境冲击的感觉太强了。我的作品是用雕塑泥复制砖，上面写着美院制作。这也可以说是雕塑的极限，完全是复制行为。在这个作品中艺术家的角色在发生着变化，在象征性的参与建设，去为这个新大厦添砖瓦的过程中，以丧失自我为代价实现一种反讽的效果，复制的手段最恰如其分的，最能表现当时的那种心境。

殷：但是你这个时候呢，开始带有某种说明性的因素，说明什么呢？说明你的主题，包括后来的《新艺术速成车间》的解释，说人人都能成为大师，只要动手，就可以，让人感觉很清楚。后来我们提倡艺术的含蓄多一些，观念艺术呢，反而有一种表达的含蓄性和概念的清晰度。传统艺术含含糊糊的，而有些现代艺术、抽象艺术又在故弄玄虚。但是观念艺术是后现代主义，它力求明确，力求把问题说清楚。

展：以清晰和直接了当而发生冲击力，是和我们原来说的图解有差别的。在《新艺术速成车间》之前跟隋建国、于凡合作那个《女人现场》。那是在美院搬迁后，95年，召开市妇会的时候。在当代美术馆。以男人对普通女人的视线来对应世妇会的女权名人。

殷：但你们当时使用的好像都是自己母亲的那种材料。

展：对，我们商量好的，都用自己最熟悉的女人的东西。

殷：这反映出当代雕塑家的分化，不再局限于雕塑的领域，经常走出去客串，慢慢自己的角色就更明朗了。

展：对，那个作品也很重要。因为雕塑家很少有抛开雕塑进行思考的时候，我觉得我们是迈得比较远的，是不是雕塑其实是无所谓的。

殷：所以这个时候雕塑的成份就越来越少。

展：虽然我用了雕塑，但我真正用的是雕塑的方式、手段。

殷：那么下面我们聊聊你所受到的这种学院教育。工艺美校的你已谈到过，建国以来的这个严格的雕塑教育，对此你怎么看的？如果让你做学院式写实雕刻，和前辈教师相比，你会觉得怎么样？绝不会比他们差？可能比他们要强？那等于说你现在有了一门绝技在身了。

展：这是一个值得探寻的问题，就是我怎么看待我学的这门技艺，是不是这样？对自己的家当、看家本领怎么看。这个问题带有普遍性，这么多的艺术家学的看家本领都面临着一个在当代艺术面前怎么办的问题。很多老先生都认可我的功力。前几天我让一个老先生帮我写个鉴定，评职称用，他第一句话就是，这个雕塑家有三个特点：第一就是他有相当扎实的基本功。所以我从不否认这一点，我不像印象派的一些画家，画不好写实，去搞现代。我不是那样，我是完全可以做好写实的，那么我怎么看待我的写实，我觉得这个很重要。过去呢，我的确舍不得我的功夫，我做东西的时候的确想体现出我的功夫。但是我通过这么多年实践以后，现在的看法不完全一样了，当我完全把功夫看成是技术时，它对我无任何妨碍，我很轻松。但如果你把它看成艺术了，就累了，就背上了一个很大的包袱。

殷：打个比喻，设计一个手工的车间，比如《新艺术速成车间》。你自己现在建立了一个新艺术工厂，这是你的手工条件，然后你还有一个焊接的机械的手工，你可以用电脑的媒体。然后你自己如果有一个作品，有一个想法，你可以到各个车间去加工，你从你自己的一个车间主任变成了一个你自己的工厂的厂长，搞了一个大型的联合企业。

展：这个企业是有研究室的，研究室是什么呢，可能是有许多科学家们在谈哲学，关键就在这里，就是说和以前的那些忙忙碌碌的雕塑家的区别就是，你现在能够拿出时间来试验。我想干什么就干什么。我有足够的时间去空谈形而上，同时我有足够的时间要求达到我的技术。如果需要我动手，我的写实功夫还用得上。

殷：这是有意思的，因为我们学院内一些老先生经常奉劝一些学画的学生，你们一定要把写实的东西搞好，才能搞好现代。有的人说认为不对，写实的搞好之后就会放不开了，搞现代的就会很困难，拿你刚才说，这两点都不成问题，都不会约束你。

展：没关系，但这要经过一个过程才能转到这儿来。

殷：所以你承接着很大的矛盾和痛苦。现在这一关你认为你过了吗？

展：还可以吧。

诱惑－中山装系列户外展示　1994

来自天堂的礼物　不锈钢、花岗岩　1996

作品之八　无题

作品之九　无题

新艺术速成车间中的观众参与　1998

殷：我上次跟一位俄罗斯回来的女画家聊天，我说你在俄罗斯学了这么多年对技术和艺术怎么看。她说：没敢深想，不敢想，因为预感到这个问题是对她生死攸关的问题，学了十多年，从附中开始，要是你让她深想，就是你刚才说的，雕塑自身的问题，她的所有的技术就变成一种专业了，不把它当艺术，变成技术了而不是艺术了，她继续着技术饭，还要搞艺术，这个问题对她们来说很难的。

展：我真希望她能够通过我这样的经历来解决这个问题，

殷：这是不是中国当代的中青年艺术家都面临的问题？因为老的艺术家都相对的定形了，用不着强迫自己，改变自己了。因为他改变了自己就什么都不是了，现在是不是还有好多人在僵死中，在这种蜕变转化中？

展：对，这是中国特色，

殷：我觉得你从这衣服壳蜕出来了，蜕壳的意思，就是原来的东西一次一次蜕壳，蜕壳很痛苦。

展：你看那个蝉，蜕壳当中多痛苦，你老远看那壳，觉得很恐怖，这么大个动作。可是你拿在手里，就一个小薄壳，很轻。其实它蜕壳的时候一点也不轻松，但我觉得这个蜕变的过程每个人都要经历，我觉得这是一个中国特色，中国社会也在蜕壳，在蜕变，每个人。

殷：蜕了的这个壳，你不认为它是一个废物吗？

展：应该是作品，所谓作品就是艺术家身上的分泌物。

殷：那你能不能很随便的谈谈对你影响比较大的艺术家、艺术试验和艺术作品？

展：稍微回想一下，我从小谈，就捡几个最重要，但有些看着不重要，实际上它非常重要。

殷：你会忽然发现它潜在的影响很大。

展：我最开始学画时，跟着我的外祖父学，因为地震，他住到我们家来了。我的外祖父是北京人，他业余画中国画，文革没有影响他画山水绢片出口，外贸画，每月挣五十块钱。我从小爱画画，他一看非常高兴，让我画，我最早都是画国民党的兵啊，日本鬼子什么的，从这儿开始，接触的中国最早期的艺术就是中国山水，尤其是我外祖父家的那些花瓷瓶，是我最早接触的艺术教育.然后开始学了点静物画，后来看电影才知道什么叫泥塑，我上美校考试的时候，我们家刚挂了一张《红娘子》国画，就看了一眼，考试的时候就想起那张画来，就背着画了一个，特别像。记忆很深的是米开朗基罗的《大洪水》天顶画，所以我一直对米开朗基罗像老祖宗一样看待，一直没改。然后，跟着这老祖宗欣赏罗丹，老祖宗可望不可及，但是罗丹还可以学到，比较近嘛，就这个感觉。然后听说罗丹有两个学生，一个是布德尔，一个是马约尔。当时大家还很喜欢摩尔，但是摩尔的魅力抵不过西格尔，西格尔的艺术对我影响很大。

殷：会不会是因为你受的写实教育看西格尔的东西就特别容易进去。

展：哎，有关系。他那东西是从真人身上翻下来的，效果奇特，这是其一。我觉得最重要的还是因为西格尔做出了人与人之间的那种冷漠的关系，给人一种疏离感、距离感，我觉得特有魅力。

殷：就是说摩尔的东西还是比较视觉化的，而西格尔的东西是有社会性的。

展：他有社会性的观念。我的很多同学特别喜欢摩尔的大画册，我呢，也觉得很伟大，但就是没有放到一个崇拜的位置，然后很快就被西格尔那种感情取代，我认为摩尔的伟大和米开朗基罗的是不一样的，米开朗基罗我还是把他当做一个老祖宗，米开朗基罗本人不伟大，而是他的辛勤的劳动让人觉得他很伟大，作品体现的是悲剧、悲壮的那种宗教意识。

殷：但是，米开朗基罗和西格尔的作品都有一种对人的观照，是一种理想化。

展：他们有联系。摩尔不一样，他是在他整修的作品中显示自己人格、思想的扩张，所以现在我不太欣赏他的作品，这是实话。

殷：你觉得这种过于扩张？

展：对啊。但你知道，摩尔影响了中国两代啊。我对西格尔特别喜欢，然后，就是金霍尔兹、贾赫梅蒂。金霍尔兹的作品有两个特点，一个是综合性，再一个就是对现实社会的敏感，我比较喜欢。再往后就是那个布鲁斯·瑙曼，他在西方影响最大，在中国影响不大，我一直不知道为什么他对我影响大，也许是他的作品具有实验性吧，他所有作品都具有试验性，不固定，什么都做，什么霓虹灯管、文字观念，雕塑什么都做。这个人物是我非常喜欢的。博依斯并不是我崇拜的，其实我还比较喜欢安迪·沃霍尔，安德·沃霍尔我比较能理解。然后杰夫库恩，最近的，有一个叫麦斯伯宁的，他有个作品叫《人家的耳朵》，作品特别戏剧性，有人身羊腿，还有很多很奇怪的半人半兽，裸体

的、他的作品集化妆、布景、舞蹈、电影于一体，非常有意思。

殷：你觉得中国雕塑在今后的当代艺术发展中间，可能会处于一个什么位置？不能老说它处于滞后状态，在今后它可能会是什么样的形态，从你对同年龄的艺术家了解的状况来谈谈。

展：我刚才有个问题没有谈完，就是我觉得思考雕塑问题的时候应当离开雕塑，仅仅把它做为一个技术或一种手段，仅此而已。应该和传统雕塑拉开距离，比如说把雕塑做为技术，和用传统雕塑思维的方式来思考当代文化是不一样的，这就是我特别强调的。学院教的只是一个方面，比如说，你把写实作为一项技术，那么你可以很快掌握，但如果你把技术当作一种艺术，你就可能掌握起来特累。

殷：就是说得打破雕塑思维才可能有更广阔的思维。

展：对。另外还有就是，所谓当代文化思考，我不知道别人怎么理解，我个人理解，这和意识形态、和你的理想、追求都是有关系的。比如说，偶像崇拜、伟大等等这些观念，和那个年代的民主制度、人权、平等啊等等都是联在一起的，这个思维不是独立的。所以，我觉得雕塑家一定要具备对当代社会的认识，这将决定你作品中的精神。我觉得这种精神跟自己的常识是离不开的。就说雕塑家，除了学雕塑这门技术外，同时还可以学学绘画、学学丝网，做一些纯艺术的探讨和交流，及早的明确自己做艺术是为了交流还是为了自娱。

殷：你是说将来的雕塑教育肯定会调整和改革，雕塑不是一种唯一的教育方式。

展望在为躯壳系中山装　1994

展：我觉得应该把雕塑的概念技术化，也就是说把它演变成一个工厂里边的很多车间，可以包括电脑、包括所有的，（对不起，这是你刚才用的比喻）只要你应该掌握的，或者说你的条件允许你掌握的，都可以作为技术来学习，就像一个工人学技术，是很简单、很正常的事。但是，一定要记住，这个工厂不是我们国内的这种工厂的概念，而是个庞大的集团公司，里面有研究机构，它要研究人类最先进的东西，这工厂是一个整体。

殷：谈到艺术理论，你对艺术理论和批评，特别是和当代雕塑有关系的理论，你作为一个雕塑家，有没有自己的看法或者是认识呢？这是我比较关心的。

展：我觉得从前雕塑界没有什么有意思的作品出现，不能怨评论家，也许就是没有东西吧。但近几年有一股雕塑创作的潮流悄然兴起，这无疑给评论界带来回了话题。评论家有两种：一种是先有艺术家作品，然后及时地来阐述作品；还有一种是跟作品没关系的，那种不叫评论家，应该叫理论家，纯粹是一种艺术思想，超越了各个画种的具体问题。如果是批评家就不要混淆于那些美学家或者传媒家，应当和艺术家多谈、多聊，理解艺术家的想法，而不是完全由你来制造艺术家的情况，来曲解他。观众可以曲解、可以误解，那很正常，整个人类的文明实际上有很多东西也是误解的，都没什么。但如果批评家也误解不太好。批评家恰恰在艺术家和观众之间起到一个沟通作用，就是他可以去理解，他有能力，他有这个本事去理解艺术家的思想，并把它归纳、阐释出来，之后，他再去评论这个思想。而不是上来就对这个艺术家乱说一气，这个很荒唐。我心目中的批评家应该首先要挖掘出艺术家的思想，然后对这种思想加以评论，同时还能及时给新事物命名。我希望批评家和艺术家的合作建立在这个基础上，我觉得这才有意思。当然目前雕塑界自身的大门还是封闭，人家进不来，人家没有必要求爷爷告奶奶的要进来，对不对？大家都是平等的，任何事都应该是互相的，所以雕塑界急待打开大门、面向社会、面向当代文化、面向当代的艺术潮流。与其偷着学，不如公开、主动地学，潮流有时听起来不好听，有时髦的含义，但它另外一方面的意义你也不能忽视，它意味着一个世界发展的轨迹。如果你没在轨迹当中，你没有和世界的这个文化发展同悲同喜的这种感受，你也创造不出来这个世界这个时代的作品。人家不谈论你，同时你也没有什么体会。反对赶时髦是对的，因为赶时髦老是看着别人干什么他就干什么，但你要在那个潮流当中做你自己的事，然后你跟别人对话交流，这样互相关注，你关注别人，别人关注你。然后，你不要急着非要让人家理解你，听懂你，吹捧你，你要先把你自己的思路澄清，通过大量的实践、创作，然后搞清楚到底你想干什么。慢慢你自己清楚了，就可以跟人交流了，如果连你都不清楚，也是没办法跟别人交流的，交流什么呢？

新艺术速成车间的创作局部　1998

殷：还有就是你最近的一系列的《假山石》，不锈钢的作品系列，我觉得很多人还不是太理解。它们在你的艺术中间处于一个什么位置，你能不能做一个补充，再谈一些。

展：这个《假山石》作品的形成实际上是建立在我95年做完的一系列观念性作品之上，我赶上了一次市政府的招标活动，就是北京新建了一个西客站，这个西客站最大的特点是中西结合的建筑方式，因为当时建的时候，我们都去过，跟建筑师也都谈过，人们当时普遍的态度呢，觉得这个是很难看的建筑，中不中，洋不洋的。但是当时，我的思考是这样的，我觉得从造型的角度上来看，这个建筑肯定是不符合美学要求的，不

在新艺术速成车间中　1998

协调，怪异呀等等，但是从它的文化立场理解，我觉得这个建筑是一个时代的象征。它体现了一个领导意识，领导意识按中国习惯往往代表了国家，领导的意见恰恰体现了他身边很多人的，或者是老百姓的意见。他怕人家说不好，所以他一定要弄出一个老百姓喜闻乐见的东西。所以，这个建筑某种程度讲反映了中国人的心理，我是这么看的。我觉得，这个事很有意思，那么怎么办呢，它不是招标吗，我就想借此机会设计一个环境艺术、一组雕塑。但我不是迎合它，我借这个机会做一个我的作品。这样，我就设计了不锈钢的假山石。也不光是因为这个建筑，当时我看到北京很多地方，过去是有假山石的，周围都变成现代化的建筑了，还有一些地方干脆就是在新盖的现代化建筑前，大概没有什么可放的，就放了一个假山石，公园里也常被放上假山石，我对西客站的设计也基于这些看到的东西。我希望这个不锈钢的假山石能使看起来很不协调、很怪的中西结合的建筑，变成一种合理的存在，我是这个想法。但是设计出来，也没中标，中不中标其实无所谓，而且目前的情况，他们也不会接受我的创作。但是我完成了我的一个方案，这样，我就开始实验，在技术上能不能达到。比如用不锈钢做石头，能不能做的出来，我先开始进行小块的实验，后来做了一些大的。我制定了一个乌托邦式的计划，我的计划就是改造北京的这些假山石。我列了一个改造方案的计划，前面一段是我对假山石意义的总结，一个提示。然后，我谈到了改造好的不锈钢石头的特点，那么，这就象我后来做的新艺术速成车间一样，我的观念隐藏在这些条目的背后。你比如第一条，"不锈钢经剖光后永不生锈的特点，可以满足人们对物质理想化的要求"，这与我的物质化的观念是有联系的，物质化的观念产生与物质社会的发达，使人们从物质上能够带来理想、带来精神的满足是有关的，就是说物质和精神不可分离了，它互相可以替代了，所以才会产生物质化的观念。如果不是社会发展到这程度，我可能还不会有这想法。我当时还搞了一个地图，这个地图就是我勘察北京时用的，哪些地方建筑变了，石头没变，哪些地方新建筑前又放了这种石头的。勘了一些地方，然后我用电脑做了方案，做出改造过来以后的效果，你看，这些照片就是我勘察的一些地方，这是昆仑饭店前头。

殷：只要你一有机会，就要把它都变过来。

展：哈，对，你看宣武门饭店，原来这块儿风景很好，你看这树，都是小平房，现在，起来一个这么大的现代建筑，等于它又跟假山石撞上了。

殷：平时，这只是一个小园林的石头，如果你一改造，它就成了一个现代雕塑。

展：对呀，就变成不锈钢的了。关键不在于协调，而在于抗衡，中国传统的山水、自然的艺术能不能跟现代建筑抗衡，在商业社会争宠，全靠这不锈钢的新衣。它"与环境就变得更为协调了，而且再也不会跟不上时代的变化了"，这也是我们心态的一种表现，和对现实的妥协。这是我最近刚做的，我命其名为"燕山一号"，把燕山的部分，如果可能的话，复制一下，挪在现在这个广场。

殷：好，为你这个理想而奋斗，争取把它变为现实，这也是一个巨大的观念艺术。

展：对，这要实现了不得了。然后将来再来一些什么"泰山2号"。

殷：将来可以去说服，让社会一点点接受你的这个东西。

展：改造之后，我们的传统文化似乎也找到了和现代社会抗衡、互生的可能了。

在"开发计划"活动中创作"课堂作业"作品　1995

石冲访谈录

采访人：祝斌
时　间：1998年7月15日
地　点：湖北省武汉市

石冲

作品草图1

祝：1991年，你的油画《被晒干的鱼》参加了"91中国油画年展"，实际上在1990到1991年期间，你一直以"鱼"作为艺术的母题，并创作出一系列作品。你为何要选择"鱼"作为你的艺术母题？

石：我以"鱼"为艺术母题，是因为"鱼"浓缩着生命现象的种种痕迹。我们对生命的解释最初是作为哺乳动物开始，然后才涉及到人。鱼在生命进化史中，最能反映生命过程的转换。

祝：实际上，你最初是把生命作为创作的主体。

石：不仅如此，鱼在古书上的记载有很多图腾和宗教的因素，把鱼作为生命的象征，这在远古图腾文化中已是显而易见的。

祝：以"鱼"为创作素材的例子在美术史中有很多。我见过库尔贝的原作，画的是血淋淋的鲜鱼，十分精彩。你把"鱼"作为创作素材似乎与他不一样，好像在这一素材上的选择具有不同的角度。比如，你画的是解剖和熏干的鱼，是经过加工和处理的鱼。你的选择是否具有较强的意图性？

石：这是很明显的，你刚才说的库尔贝的作品是属于传统意义上的"写生"，而我选择鱼是把它当做生命现象，是对生命的一种关注。另外，我的作品区别于传统写生的根本点，在于转换成一种精神上的含义。它甚至可以让我们想到生命的延续过程中的历史积淀，以及在进化过程中生命史的渊源关系。也许你可以从我画的"鱼"看到比较原始的生命存在，也可以从中品味到当代人对生命思索的人文关怀。我绝不会描述一条鲜活的鱼，而是将鱼进行人为的转换，或解剖、或熏烤，施色的手工处理。这个自设的过程是形象过滤和加工。这整个过程是一种极度的意识化过程。

祝：在这批作品中既有写实的，也有非写实的，比如《鱼的透析》就有拓印的痕迹。你为什么最终选择了写实的艺术类型？

石：1990年以前，我主要做综合材料，就是先把鱼作为一种符号进行拓片。先是把鱼烘干，在鱼的身体上涂上颜色，然后用宣纸和传统的拓印法，将拓印后的形象拼贴在综合材料上。《晒干的鱼》的本体就是在拓印过程中曾经丢弃的一条鱼。那是在1990年的夏天，武汉的天气非常热，那条曾经丢弃在后凉台上的鱼曝晒了半个月以后，不同于拓片中的鱼，它又是一番形象。它干裂、变色、裸露的身躯近似于一尊化石。此时，恰逢"91中国油画年展"，我就利用这个形象创作了《被晒干的鱼》。

祝：当时作品展出时，大家对这幅画的写实技巧和实际效果给予了很高的评价，有人称它为书写性写实手法。

石：是虚幻写实，是将手对事物的触摸转换为视觉触摸，这仅仅是一种技术语言，而本质上并没有多大意义。

祝：你怎样看待这种写实性油画？

石：写实油画我强调一点，也就是在'92中国油画学术研讨会上我曾经强调过：写实油画必须要找到它们的突破点，因为西方写实艺术在发展历程中已逐渐被人遗忘，在中国也是夕阳黄昏的局面。那么，对写实油画要继续推进，其本身就面临一个突破或突围的问题。刚好，此时当代艺术中的前卫艺术在中国全面兴起，已经形成不可低估的势态，使写实绘画有机会很好地向前卫艺术、观念艺术借鉴，以充实写实油画。因为传统的写实绘画很容易流于现实主义的观察思维方式和比较直白地展现作品所包含的内容，

作品草图2

而观念艺术和前卫艺术恰好又是对这种方式的反拨和补充。也就是说，学院写实绘画要向前卫艺术学习，以补充自己的营养。

祝：能不能这样理解，你吸收的是当代艺术中的观念性部分？

石：可以这样理解。我在自己的艺术实践过程中经常提到观念先行、语言铺垫。而写实绘画在整个过程中仅仅充当了语言的因素。观念总是先行的。当然，这种方式是从92年以后才开始的。

祝：实际上你画了一组，包括《行走的人》、《行走的人之二》和《影子》，这批作品我感觉带有明显的舞台效果，也就是把人放在人生的舞台上加以表现。你是否认为人生就是一个舞台？

石：我解释《行走的人》时曾用了高更一幅画的标题"我们从哪里来？我们是谁？我们将向何处去？"我认为这句话足以解释这三幅画的意图。从这三幅作品的本身和衬托的背景可以看出象征和寓意的成分。

祝：我见到这些作品时有一个强烈的印象，那就是"人"只是一种类型，象征着人类正在走向虚幻和茫然。

石：这三幅作品中《行走的人》更强调精神性，里面有一种宗教存在的成分，提示的是对生命的关照，理念多于现实感受。《行走的人之二》也是如此，其中"鱼"从画面中的"人"脱离开来，悬置在半空中，有一种视觉上的悬念。而《影子》虽然现有时的时空关系，也是一种欲行即止的状态。三幅作品不仅运用抽象的时空关系，而且尽可能使作品象征与寓意性更浓厚一些。

祝：你想通过这些来缩短历史与现实的距离，把时空压缩在某个阶段上，让它凝固下来？

石：这个时空更能展示历史的昨天、今天和现在的关系。

祝：《行走的人》除了象征的因素以外，我感到还有一种鲜明的历史感。你是否把这种历史感延续到了《综合景观》？

石：如果说《行走的人》之前的作品较多的寓意与象征的成分，《影子》之后的作品更多的则是将生命现象纳入当代社会进行反思。《红墙叙事》则力图将现实社会与历史现象悖论性地综合比较，从中反思我们自身所面临的生存问题。

祝：我看《红墙叙事》就有一种历史的悲剧感．那些被肢解的人体以及构成的一道道花环……当时，你是否想通过历史的悲剧感唤起人们对现实的发问，从而提出更为紧迫的现实问题？

石：在这里现实问题已成为我们的中心议题，我退出画外，而成为现实问题冷静的历史观察者。我特别需要解释画面中心的"词典"。词典作为一种人类文化、历史与社会的积淀和过滤的象征物，它同样记录着社会现实的一部分。

祝：听说这幅作品在参加《全国第八届美展》优秀作品的评奖中曾经引起过一些争论？你怎样看待这种争议？

石：争议是很正常的。从《行走的人》之后，我的作品开始明显地朝观念艺术发展，而观念艺术本身就是仁者见仁、智者见智的产物。它提供的信息不是一种单项思维，任何一件物品只要被观念化地纳入艺术，自然会出现理解上的分歧。也许观念艺术在这里恰好充当了人性的试金石。

祝：在《红墙叙事》及其他作品中，你的画面有一个鲜明的浅浮雕式的艺术特征。这是否与你在制作综合材料期间与塔皮埃斯的艺术成果有关？

石：我做浮雕式的综合材料时体会到的触摸感，肯定影响到我后来的艺术创作。另外，我曾经搞过一段时间的舞台设计，舞台艺术是在有限空间中展现它所表述的内容，是一桩十分有趣的事情。它能把一个历史事件、一个社会事实和对时空的观察浓缩在有限的空间中。它的含量超出了真实的时空关系，使象征和寓意更加强烈。

祝：这种时空感在你的画中经常出现，如《今日景观》，你能进一步解释吗？

石：可能要这样理解：以前我的作品大量吸收了装置的艺术成分，后来，如《今日景观》似乎是行为与装置艺术的并置。不仅只是时间与空间的过渡，也是艺术实践的综合推进。

祝：你以前的作品具有更多的装置成分，而《欣慰中的年轻人》却倾向化妆的因素？

石：这里有着形式内在的联系与观念形态的延伸。以前的作品是对自然的改造，即把固有的自然转换成第二自然，它区别于第一自然。《欣慰中的年轻人》之后的作品，通过化妆的作用，使原本物象的本意与化妆的结果形成视觉与意义的冲突，观念形态也由

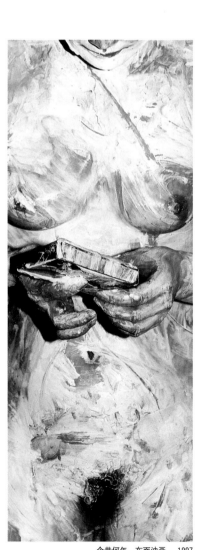

今昔何年 布面油画 1997

此产生。

祝：把你几阶段的作品进行比较，早期的"鱼系列"作品使用的摹本改造属于比较明显的艺术化加工过程；《生命之像》开始吸收了装置的因素；《今日景观》具有行为的效果；《欣慰中的年轻人》、《舞台》、《外科夫夫》等等作品，不仅在行为方式中摄取作用点，而且运用化妆技术去支配已经变化了的观念形态。你能否介绍一下摹本改造的发展过程？这对理解你的作品具有十分重要的意义。

石："摹本改造"这个词实际上是批评家便于述说，或者说便于与以前的写实绘画相区别。就我自身，从《干鱼》系列到《红墙叙事》再到《欣慰中的年轻人》，我自认为《干鱼》的艺术处理比较表面化。它有时是对物体的肌理产生浓厚的兴趣，从肌理痕迹中我们可以判断出是对生命现象的追问。以后的作品更加观念化，包括对自然的改变与以前的作品具有本质的区别。《干鱼》重在肌理和视觉效果，也就是说，既可以从中看出生命的痕迹，也可以理解成技法的因素。后来的作品，我首先想到的是作品所涵盖的象征意味，我除了保留作品中象征与寓意的成份外，则较为明确作品观念上的当代性。而肌理的转换和不同材料的使用，全然符合先期的观念设置。随着观念的改变，材料与肌理也随之改变，所描绘的物体也会随之改变。

祝：你说"观念是第一性的，语言是第二性的"是写实性绘画不同于传统写实性绘画的根本标志。你能否着重介绍一下这个观点？

石：写实语言在我的绘画中起到复制我对自然改造的摹本，而这个摹本就是我赋予它的一个观念。所以有人称之为"观念写实"。

祝：批评界有一种意见认为，你的作品既然强调了观念，而且有浓厚的装置倾向，为何不直接做装置？

石：首先，我得强调一点，我的艺术兴趣目前仍然在于传统的架上绘画，而且我还要强调一点，在现在特定的时期，我们的架上绘画是存在问题的，要在有问题的架上绘画中找到一种出路和突破的方式，还得利用架上绘画去吸收多媒体和行为艺术，特别是我现在的作品，充分利用了架上绘画的功能去展示行为艺术中有时候想得到而又做不到的具体内容。同时，架上绘画能够对当代艺术予以补充，并使之产生活力的因素应是其观念上的当代性。当前卫艺术已逐渐丧失了可供衡量的价值标准时，更是如此，我试图在不丢开架上绘画的知识和技能的同时，以当代性与这种现实对抗。对抗的方式是观念形态的设置，即在以具象方式呈现"第二现实"中输入装置、行为艺术的创造过程和观念形态，从而创作出所谓"非自然的艺术摹本"。在摹本转换中，装置、行为艺术的观念性导入，绝对技术的极端发挥不仅增添了平面绘画的视觉信息容量，架上绘画注入了新的"前卫性"。复合性观念和技术所构成的结构互补关系，为架上绘画和现有艺术的意义传达提供了新的挑战和可能性。

祝：你认为架上绘画是符合目前中国的实际国情和特定的展览方式，你把架上绘画作为你的主攻方面，是否意味着重新恢复架上绘画的尊严？

石：我从事架上油画主要有三个原因：一是架上绘画观念性的深入与突破；二是架上绘画语言表现上的"特殊"发挥；三是架上绘画收藏价值的再现。

祝：在传统观念中，艺术大师的精湛技艺往往体现在架上写实绘画中，它也是一种艺术成就。批评界对你作品中的精湛技艺也有这样的认同。你是怎样看待这个问题的？

石：如果单从写实角度看待技法，它还只是传统的延伸。这种延伸里面包含着我对写实绘画的体验。我不会依附于传统写实学科中比较僵硬的技术方式，我利用我自己的手法和大脑以及我对材料的综合认识。并展示我现在这种纤毫毕现的绘画作风。

祝：你在《舞台》这幅作品中有了一些新的变化。你以前的作品，环境与表达的主题并非紧紧咬合在一起，而这幅作品却集主体与环境因素，即那些道具于一身，并成为你日后的一种主要创作模式。这其中有没有一定的背景？

石：局部和整体属于两个不同的概念。局部放大的形象有利于强迫眼睛去接受它，驱使你对物体的感官认识。当我需要一个大场景时，画面输出的内容就不会同于局部形象传递的信息，它是随着创作的需求而安排的特定方式。这里在《外科大夫》、《今夕何年》两幅作品已经有所呈现。

祝：局部截取与完整人体所构成的艺术效果会有什么不同？

石：在某些时候，也许我只截取一只手指，此时如果添置了其他的东西我会认为是"画蛇添足"。怎样摄取画面，完全由作品的视觉意义来确定。

祝：那么，这种意义指向有没有差别呢？

作品草图3

作品草图4

作品草图5

作品草图6

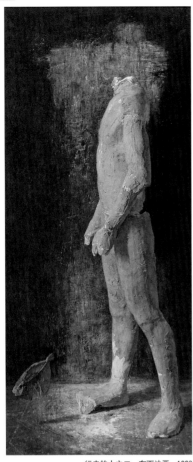

行走的人之二　布面油画　1993

石：当然，视觉改变了，意义的层面也随之改变。

祝：一件作品的出现都会与社会发生千丝万缕的联系，它在你的创作中是怎么体现出来？

石：当代艺术都与社会生活发生关系，如果逃避这种关系，只不过是一种空中楼阁使人无法理解。

祝：你认为哪些社会因素对你的创作产生了影响？

石：这属于个人体验问题。就像马路上出现了一条塌陷的裂痕，一般人不会有什么反应，但它可能与我的生活经历、生活背景有着千丝万缕的联系。对于一般人而言，裂痕就是裂痕，而我就可能转换成一种艺术观念。当然，个体对事物敏锐的感觉也是造就作品的重要因素。

祝：也就是说，你以个人经历来看待一种社会现象，那么，在你个人的经历方面有哪些曾经深深地触动了你的创作灵感？

石：创作过程还不光是个人经历，它也包括对别人经历的认识，只不过个人经历来得更加强烈一些，除了个人经历以外，我认为还有艺术家的感受。一个艺术家对事物的变化也许具有不同的感受，它在艺术创作中占有较大的比重。当然，作为艺术家，最终还得把这种感受转变成一种艺术要素。

祝：你把感受转换成一种艺术要素时是否遇到过障碍？

石：我始终认为，观念艺术发之于人的一种感觉认识，始发于在生活中遇到的种种体验。比如，我画《舞台》时，我安置了一只壁虎在人的身体上，在日常生活经验中，壁虎只是附着于墙壁上的普通动物，一旦把它纳入画面中的人体上，它所获得的感受是绝然不同的。我们司空见惯的现象就被转换到另一种意义之中，我觉得这就是艺术家的感觉与感受的综合发挥，我现在正创作《无题》这套组画，那些输液管道、医疗器具、机械零件、食物，那可口的颜色与不同液体的化妆品；有透明塑料，加之裸露的女性肤体与以上材料在透明玻璃板下的混合挤压，一切将构成一个浑浊的平面，这正是在对生活的感受中，我才惊诧发现人类历史上那曾有过对生命的掠夺与拯救。而立身在今天的文明社会中，同样我们可以感受那与生俱来的对生的渴望与对死的恐慌！

祝：你能不能具体谈一下你的创作过程和作画的步骤？

石：可以。简单地说，我把创作分为三个步骤：前期是综合观察和把事物设置成一种观念，也就是观念先行。没有这个过程，后面两个步骤就无法完成。这个过程包括构思、画草图、方案设计和对材料的选择；之后，进入第二步骤的实施阶段。这有时是装置的，有时是行为的。我在这个过程中充分发挥人的作用，包括对材料偶然性的发挥。最后是制作过程，是对上述过程最重要部分或场景的拍摄，再浓缩、剪接、加工，进入架上制作。

祝：我知道最后的制作过程是十分漫长的，有时需要半年时间才能完成，是这样吗？

石：这个过程是对前两个阶段的观念的复制，我偏好这种复制，而不是将整个过程拍成照片就算完事。我还是想通过架上绘画和极度的纤毫毕现的写实方法来记录这个过程所呈现的观念形态。而制作过程如同一位马拉松运动员一样地在旅途中艰辛与漫长的跋涉。而值得欣慰的是它依然包含着我有赖于此的种种期望。

祝：实际上只有把这三个过程联系起来，才能完整理解你的绘画。

石：在严格的意义上，作品就是一个复合体，通过这个复合体才能展现出对作品的最终价值解读。

祝：你怎样看待中国当代艺术？

石：中国当代艺术是一个万花筒，无奇不有。我希望从自己的角度找到可运用的部分。我始终认为，当代艺术要在自己的艺术方式中找到切实可行的办法。既要真实面对这个万花筒，又要真实地面对自己。

祝：你怎样看待中国当代的美术理论和批评？

石：作为一个艺术实践者，我主要关心作品这一事实。理论和批评是对美术现象的归纳和总结，但绝不是毫无标准的和脱离艺术实践的炒作。我认为批评家应该可以找到立足艺术实践的理论标准，否则，艺术实践和艺术理论的距离就会加大。

祝：你是否感到了这种鸿沟？

石：我更多地是属于自我实践和自我感受的艺术家。当然，我也非常关心不同的艺术理论与艺术批评的出现，它作为一种信息资源对自己的思维有一种补充作用。美术批

作品草图7

评积极的一面是可以作用于艺术实践的，只是有不少人说，中国美术批评界所使用的词汇似乎太多了些。

祝：你认为中国当代艺术与国际接轨的可能性有多大？或者说，这是值得一提的问题。

石：这在很大程度上要看国内艺术家所从事的具体工作而定。从目前看，国内艺术家与国外艺术家的距离正在缩短，甚至在靠近。从某种角度来说，他们思考的问题也正是我们所思考的问题，在这个意义上具有可以交流的共同点。

祝：随着中国艺术市场的逐渐兴起，尽管它还不那么成熟，却仍然是中国艺术家必须面临的具体问题。我的问题是，市场的出现中是否对你的创作产生了影响？

石：市场对每一个艺术家都会产生影响，没有市场，艺术家的工作就没有金钱尺度。不管是商品画、行画，还是真正具有艺术品格的艺术品，都会有它们各自的收藏渠道，不同的艺术家根据他的需要，总会找到适合于自己的高度。对此，我无可非议。就我本身来说，我的创作方式不是单独地以进入市场为目的，也不仅仅是为了参加展览而创作，但两者影响的因素仍然存在。展览有利于学术交流，便于让更多的人进入作品的欣赏空间；市场的认可也是对艺术家劳动成果的肯定，这两者的作用是并行的。但我要强调市场的意义化。所谓意义，就是使艺术家个人的研究成果进入市场，也就是说，是对作品艺术价值认可之后的艺术收藏。

作品草图 8

作品草图 9

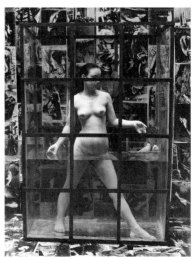

今日景观　布面油画　1995-1996

王天德访谈录

采访人：胡传海
时　间：1998 年 7 月 6 日晚 8:00
地　点：上海市王天德艺术工作室

胡：我觉得在中国艺术形态中，水墨画是聚焦于现代观念的最有力的一个画种，它连接于现代与传统两极，笔墨工具是传统的，但打破了传统的符号形式，在制作过程与材料的选择上更为宽泛与现代。王先生作为上海水墨画坛非常前卫与非常有影响力的一位画家，你的一些作品比如《天圆地方》我认为是前一阶段代表了你对本体论思考的一个结果，现在《水墨菜单》是对当代文化学与社会学的一个切入，这两件作品都对当代美术产生很深远的影响。那么我想问问你，在你最近的水墨画创作中，你认为哪些事件对你的影响最大，对你的创作观念产生了很大的冲击？

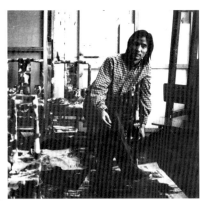

王天德在工作室 1998

王：我搞水墨，从美院到现在已经历时很久。最近的我的作品，特别是《水墨菜单》引起了很大的争议，这些争议是我十几年来搞水墨的一个结果。这个结果并不是要产生争议的一个问题，而是对当代文化消费所产生的一个问题。1995 年我在比利时根特参加了一个展览，当时我去了法国、荷兰，看了很多西方现代的作品，感触很深。感触最深的是水墨在材质上有其弱项。作为艺术家来说，我们太局限于某一个画种，作为当代人来说，我们的生活方式是当代的，所以我们的创作心态、消费心态也应该是当代的。所以这次西方之行对我影响很大，于是就完成了 96 年的《水墨菜单》，这也牵涉到目前大众消费的一个问题，我是把它介入到文化层次进行的。

胡：把一种本来很普遍的社会现象提升到引人思索的或让人感到具有一定观念力度的思考，这一点我认为在上海画家中你是非常独特的。在《水墨菜单》的制作中，你已认识到中国食文化非常宽泛地存在于社会的各个层面中，而你将艺术的触角深入到那种大众文化消费中，体现了你观念上敏锐的捕捉力度，这与你原先的创作是有联系的。比如，我看过你以前的毕业作品，是有关历史题材的，是你发出的对历史的追询。那么现在你把这种视线转移到当代状态，而这种转移会有一系列的出发点，我认为这与你原先的生活经历肯定是有关的，你认为是不是这样？

1995 年上海法国中心个展开幕式上

王：你可能看到我现在的作品，比如说我们坐的这张桌子，这是一张民国时期的桌子，线条非常简洁，我非常喜欢搜集这些老家具。我编了一本菜单，是民国时期的古诗，我以前编的，上面有很多批注。这一本没有，是为了保持它的原始性，在我们的生活中，有好多东西是可以保持它的原状的。

胡：这是一种原生态，原先你加入眉批的是你与古代文化的一种对话，是你的一种阐释。

王：那本已经给人收藏了，这一本是要参加 9 月份美国的一个中国新艺术展的。

胡：这样看来，任何前卫的作品都离不开与历史问题的连接，如果判断这种联系，当代的某些作品就找不到它的答案。

王：所以我想谈谈我对历史的一些看法。我祖籍是浙江绍兴，我外公家与王羲之的故居就相距 150 米，小时候我在绍兴这个人文环境中，所以我现在特别能感悟到李可染先生画的水乡的东西，现在的绍兴已改变了历史的原生态。在大学时期，我对中国传统的书法、诗文、山水都非常感兴趣，我临过很多山水原作，如龚贤的、石涛的、弘仁的，书法以前主要写颜真卿的，我觉得他的用笔与我的心态很吻合。

水墨菜单

胡：这样看来，王先生对传统下过很大功夫。

王：我也很难讲这个问题，《水墨菜单》出来后有很大争议，有人说我对传统一窍不通。我最近的一幅作品上有山有水，这牵涉到一个问题，就是古代文化符号形态与当

代生活符号问题，这是一个很大的问题。我最近作的作品《水墨瓷坛》，都是民国、清末的青花瓷，然后用我的水墨重新包装的。我认为中国水墨在很大意义上是传统文化的延续，但一味地在传统上重复，那就是一个机械的劳动者，缺乏当代的文化参与，所以我主要将传统的文化用现代的文化形态进行创作。

胡：就像你现在包装的那些桌子一样，它原来具有一种古老的形式，你对之进行现代化的包装。现代社会的转型必然带来艺术形态从古老向现代的转型，这一包装体现了你在这方面的努力。

王：这一工作我思考了很久，如果我们不跨出这一步，我们就会沿着这阳光观风景。

胡：水墨与国画是完全不同的概念。现在很多人运用传统的工具画山水、花鸟，他的绘画完全陷入程式化，你所作的是打破传统绘画符号，使现代形态进入水墨画，是不是？

水墨 桔子 1996

王：对，我主要做的就是这样的工作，这项工作有其艰巨性，但也有它自身的价值。《水墨菜单》的创作缘起于一次我在杭州与朋友吃饭，当时我觉得中国人习惯围着圆桌吃饭，圆桌有个优点，它没有主次之分，在座者都是平等的。关于平等的问题是一个当代的重要问题。

胡：这个问题消解了封建秩序中的等级概念。

王：从西方回来之后，我就创作了这幅作品。客观上讲，我没有想到这幅作品会引起那么大争议。很多水墨同行们都对我的这一作品持异议，我觉得这也很正常，因为在学术方面需要不同的观点。96年深圳美术馆的研究员鲁虹先生电话采访我的时候，我就提出了这样一个问题，就是"穿过马路"。我觉得许多油画、雕塑艺术家都能"穿过马路"进入现代实验场的创作状态，而水墨艺术家仅仅表现在抽象等想法，还局限于一些简单的观念之中，所以我认为只有"穿过马路"，水墨画家们才能将作品与当代的文化艺术综合起来，越是当代的其实就越是综合的。

井田制 系列 1995

胡：你所说的"穿过马路"这一概念其实就是消解的概念，消解原先笔墨的固有形式，使水墨画走向多元发展的各种可能性。我还想问你一个问题，上海与北方不同，上海是沿海城市，它的原先的社会学是建立在市民基础之上的，比如说海派绘画，往往带有甜俗秀美的趋向，如任伯年是一典型。那么发展到今天的海上水墨绘画，现在有三种形态，一种是固守传统，另一种在水、光、影上加强表现力度，使绘画更富有现代的形式感。而我觉得你和这两种都有区别，即既考虑了传统存在的合理性，又拓宽了现代绘画丰富的可能性。那么我想问问你，你所从事的这条水墨道路的发展前景如何？在上海有没有与你相类似的艺术家存在？

王：你刚才所说的发展的前景问题，我认为吴昌海先生提的问题很有意义，我现在所请的批评家是上海市书画出版社资深的书法家及书画批评家，他现在恰恰提到现代海上文化与现代水墨问题，对北方来说，这是一个新的话题，非常有意思。

胡：现在绘画中地域性概念有时也起到一定作用。

"水星菜单" 布置过程 1996

王：我为什么请你来谈这个问题呢？因为我认为在书法领域，你对当代上海文化背景各个方面都很了解，你刚刚问我上海有没有与我类似的实验水墨画家，客观来讲，在国内像我这样的水墨创作非常少，我不知其他的还有没有。

胡：我已注意到你的创作的独特性。

王：另外，你刚刚提到的当代水墨的发展前景问题，我认为必须"穿过马路"，因为水墨画最大的问题是材质上的局限性，我现在的作品都是亚麻布的，如果装上镜框就很难想象。当代水墨的发展前景，我认为它并不要求我们在本世纪末让我们总结出来我们该怎么做，也没有要求我们在下个世纪初的某个时候完成这个任务，水墨是要靠艺术家个人自身的认识发展的，这里个人认识很重要。

胡：我看你的作品力求多元化，你把传统作为资源，你提出的"穿过马路"是一种开放、对话的心态。我们现在无法回避地域性的局限，但有时候会演变成保守性，现代文化是开放的、对话的、互相宽容的、理解的文化，我认为你在这方面做了很多努力。你平时的思考是从哪些方面入手的？

"水星菜单" 包装过程 1998

王：我不反对任何人搞传统，今年初我给《美术观察》写了一篇文章叫《水墨背景》，我提出了几个背景状态，我立足思考的问题，是两极的，一个是中国古典文化，一个是中国当代文化，我着眼于它们的对话问题。

胡：我已注意到你创作中形态的转换，原先你着重于抽象的、形而上的、玄理性的思考，如《天圆地方》。现在你已将历史性的追问转换到具体事物的把握上面，那么我

"圆"系列 中国扇 宣纸.墨.亚麻布

"圆"系列 宣纸.墨

"圆"系列 宣纸.墨 1993

"圆"系列 宣纸.墨 1993

想问问这种转换是否受到你在美院所受教育的影响?

王: 客观上讲,浙美对我有很大帮助,浙美对传统要求很高,当时我是主攻人物画专业的,但我对山水、书法兴趣很大,我认为山水是中国水墨画中的顶峰,山水不仅仅告诉你它的可居、可游、可乐,它还告诉你怎样进入这个画面状态,这与人物画不一样。另一方面杭州的自然环境非常美,大学四年使我离开上海,可以说是远离尘嚣,这很重要。

胡: 浙美聚集了全国的很多艺术精英,这迫使你对某些问题加以思考并引向深入。现在很多人还是不愿意放弃传统的创作方法,他们认为传统是至上的,另外艺术市场对传统的青睐也促使很多人拒绝现代艺术。这一点对中国现代艺术影响很大,那么,你认为以后的艺术市场中,艺术家与批评家的关系是什么样的呢?

王: 你提出的艺术家与批评家的关系问题,我认为二者关系非常重要。因为艺术家在创作时他不可能将他的观念整理得很清楚、完整,而批评家看完你的作品会预感到你的作品所产生的一种文化效应,对当代艺术可能会产生的冲击,那么艺术家从批评家的文章中看出了自己作品还可能延伸的东西,这种默契会带动艺术创作与理论的同步发展。艺术最大的特点是它的偶发思维,这一思维同样发生在理论家的身上。另外我认为当代画家与批评家由于经过十几年风风雨雨的艺术思潮,他们的心态变得很平静了。批评家通过艺术家的作品转换成他的文字理论体系,艺术家与理论家必须有他们共同关注的"艺术点",所谓的"艺术点",就是当代文化切入的焦点。所以我说,当代的艺术家与批评家正在建立一个良好的关系。比如说郭晓川先生主持的这个展览,很规范。第一,它有画册,就是每个艺术家在这十几年、二十几年中作品的归纳;另外就是采访,这是国内第一份口述美术史;第三,它有VCD像带;然后在北京有一个大型的展览。这个规范就是理论家把20年来的当代艺术与文化都归纳了,这个操作就更具有当代性了,而不是仅仅看个作品写篇文章。

胡: 这样可以比较全面地展现画家的风采。大众对传统画家的存在方式比较接受,如悠闲的存在方式,而对前卫画家的生存状态比较感兴趣。比如说,王先生您除了水墨画之外,还有什么兴趣?

王: 我最大的兴趣是逛旧家具市场,看明清家具,我觉得它最能代表中国文化。有人说上海出现了贵族文化,我觉得全国都有这种现象。

胡: 除了家具之外,你还有其它什么爱好吗?比如音乐。

王: 对于音乐,因为我家里现在没有一套很好的音响,所以目前还不能进入一个最好的音响世界,这是很可惜的。

胡: 我觉得艺术家与他的生活经历,家庭背景有很重要的联系,特别是对世纪产生影响的重要画家,如凡·高、塞尚、毕加索等人,透过他们的画面,我们能看出他们生活中的某些人与事对他们的影响。我想问问王先生,您太太是您美院时的同学,那么她对您的艺术有着怎样的影响?

王: 上周我刚给深圳出的20世纪末的一个《十年水墨画集》写了一篇文章,这篇文章是我与我太太的对话。这10年中,她是我最重要的支持,在早期的6年,我非常的贫穷,正是她使我专注于水墨创作。

胡: 家庭的幸福使您更能专注于艺术创作,我们期待着你为中国画的发展带来更为光明的前景。

王: 你刚所说的生活的完满,这一点我很坦然地说,生活中还有缺憾的,比如说我特别想要一间大一点的房子,再比如我的画室里要是有空调就好了,我也不至于作画时总汗流满面。另外一点,就是如果我能够更加了解当代文化,有着更宽广的知识面,这样对我未来的艺术创作更为有利。我觉得水墨画的难度系数很大,我将来很有可能进入油画或雕塑状态,我想"穿过马路"来看待水墨,接受其它材质可能存在的问题。我认为传统与现代没有必要被割绝,是我们人为地加以割绝了,很传统的东西可以进入到很当代的东西当中,这看起来很矛盾,但我对此充满信心。

胡: 王先生,我期待你有更大的作为,祝你成功!

王: 谢谢!

胡: 王先生的《水墨菜单》将人们普遍关注而又不能将之提升为艺术问题的问题呈现出来供人们思考,这一艺术创作别具一格也很有意义。

王: 也有朋友曾问我在《水墨菜单》之后还能做什么,在这之后,我做了一些《水墨瓷坛》,我相信我以后还能做出一些更有意义的东西,我的创作盛季是在秋天。对于

水墨画的前景，有人曾以19世纪末产生出那么多的艺术家与艺术流派来要求本世纪末的画家，认为在本世纪末我们应该做出什么样的东西来，我们的水墨应有什么大的变化，我认为大可不必。我觉得艺术是随着社会往前的发展而延续的，它是一个自然的过程，而不是人为强加的东西。艺术最大的特点是它的偶发性，这些偶发性使艺术家的艺术创作产生很大的突变，我希望在未来争取有更多偶发情境进入我的艺术状态，给我们的艺术带来更多的变化。

胡：我们期待着！

世纪之门　1997

水墨之一

水墨局部